U0048651

滅火器
獨家授權

前面有什麼？

7300 MILES
FIRE ROAD

張仲嫣 ——— 著

記住你
不妥協的樣子，

滅火器樂團
成軍20年勇敢造夢！

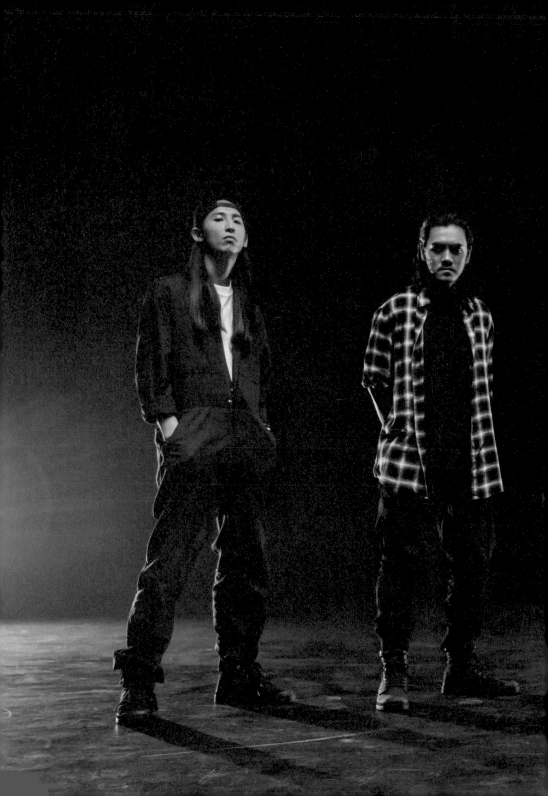

咳咳，在開始之前想說：
本書獻給摯愛的高雄。
部分內容純屬虛構。
如有雷同，那也只好雷同了。

目次 CONTENTS

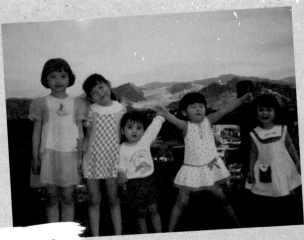

皮皮（左三）童年照

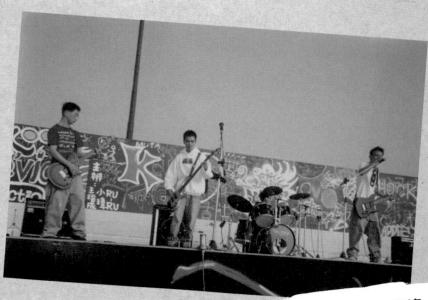

2000 ～ 2001 年 KO 搖滾

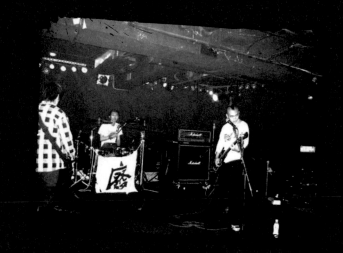

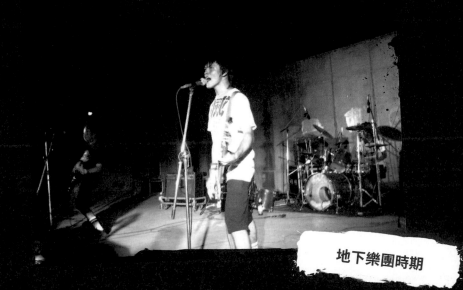

地下樂團時期

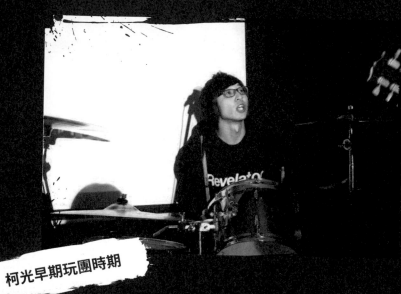

柯光早期玩團時期

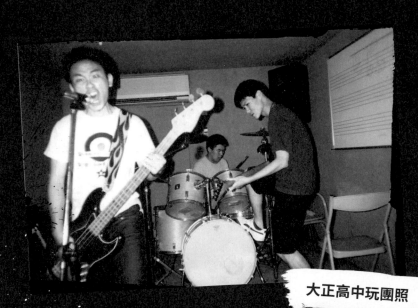

大正高中玩團照

「害羞踢蘋果」
於樹德科技大學演出

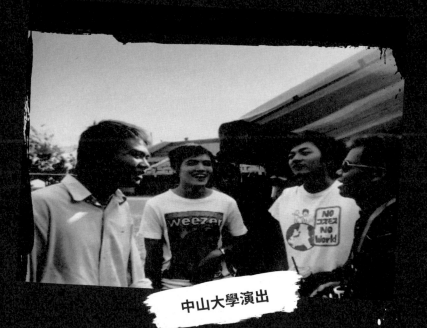

中山大學演出

石垣島沉澱期

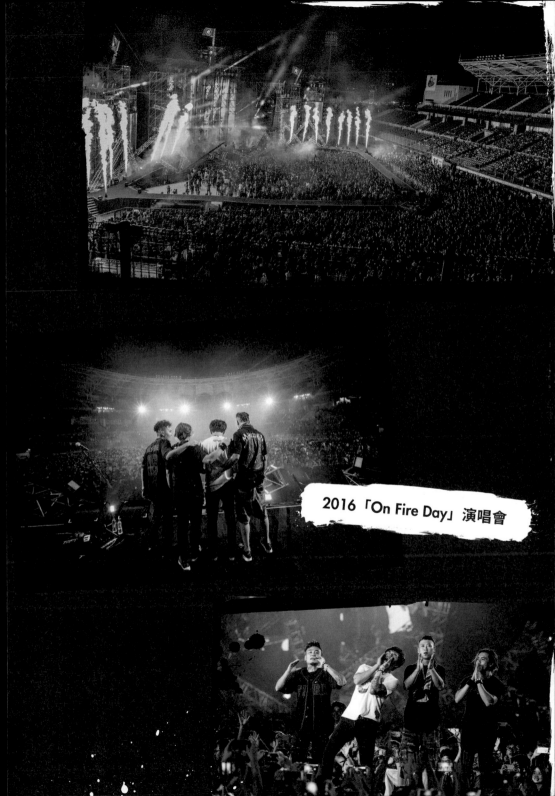

2016「On Fire Day」演唱會

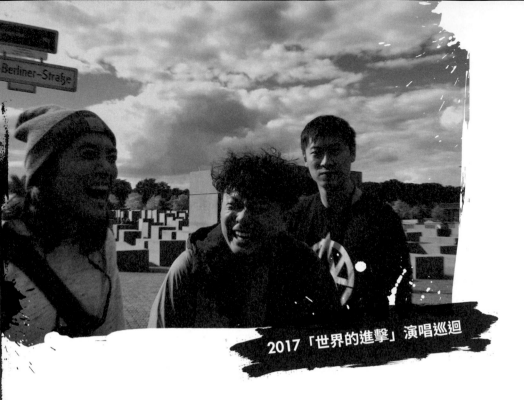

2017「世界的進擊」演唱巡迴

2017 火球祭

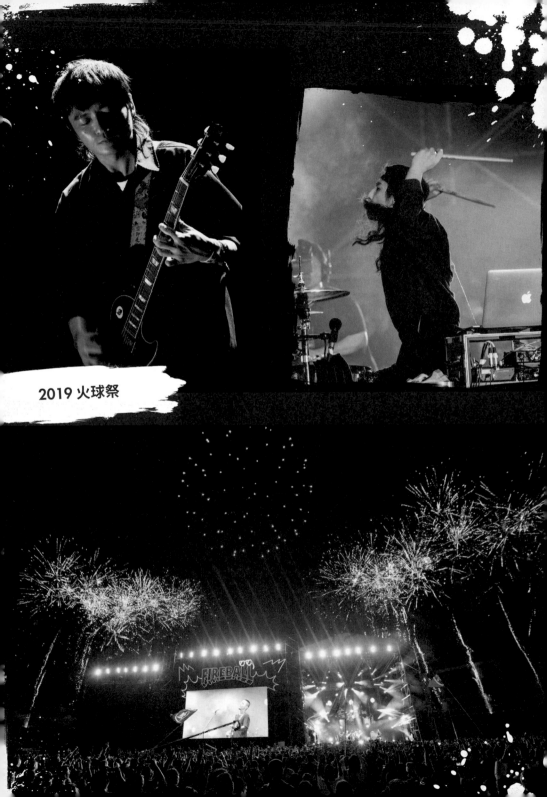

2019 火球祭

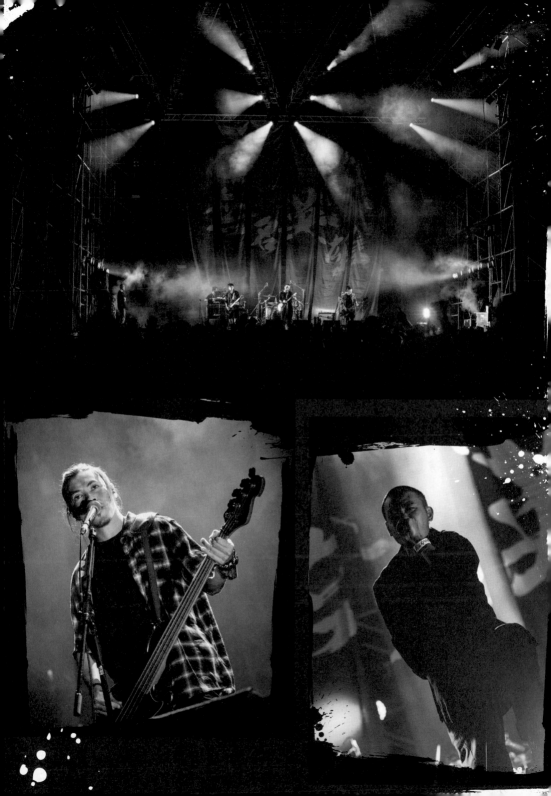

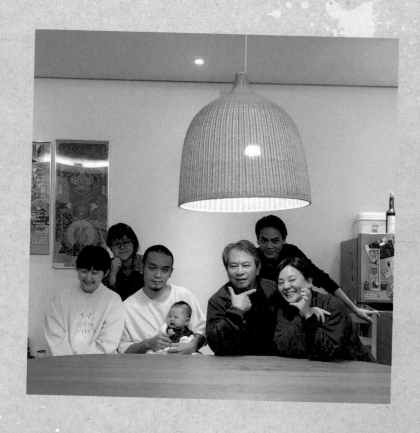

大正與家人合照

好評推薦　　　　　　　　　（依姓氏筆畫排序）

我只是一位，有幸參與滅火器傳奇故事裡的小小幸運歌迷。

——929樂團主唱／吳志寧

2005那年，我打了一通電話給大正，喂！我是吉董，董事長樂團新專輯巡迴，高雄場想找滅火器一起唱……

那次以後，我們就變得特別有緣，一起在The Wall鬼混、一起上街頭唱歌、一起打搖滾棒球隊……

選擇當一個搖滾樂手，就知道這輩子不會過得太好。唱自己的母語是自己的選擇，從來沒有後悔過，與其當個拷貝的靈魂，不如自己創造歷史，當個有故事的樂團，我們繼續向前行……

——董事長樂團主唱／阿吉

開頭一個古龍小說的經典句型，讓我差點失魂，但卻馬上因為細膩青春的描寫，讓我掉入某個南國的時空，進入滅火器的宇宙。

對於90年代出生的熱血年輕人來說，滅火器大概就是青春的全部。而這本書就是滅火器還沒有完結的青春。因為我們都還沒有感到滿足，所以這是我們尚未老去的故事。我推薦給喜歡滅火器，或者永不放棄的你們。

——台北市議員／邱威傑（呱吉）

「我知影這袂輕鬆／頭前路崎崎嶇嶇／這是你的人生……」

滅火器樂團，從南台灣最具代表性的搖滾樂團，成為台灣各大音樂祭、甚至海外音樂祭指名團體。

若沒有他們對夢想的堅持、打拚，也許今天的台灣人，就少聽到一種能說出我們心情的樂音。

小說雖虛實穿插，但仲嬣文筆殷實、氛圍營造完整，彷彿就像跟著我認識的勇敢的大正、勇敢的滅火器，再走過一趟青春。自信勇敢咱的名，繼續向前行，「我等你成功」。

——前行政院副院長／陳其邁

滅火器二十年來始終如一，做自己想做的事，說自己想說的話。

他們不只實現夢想，而且一直在夢想的狀態裡用力唱著。

永遠不會改變的熱血屁孩，只有帥而已。

——創作歌手／黃玠

二十年前在台中搞廢人幫的時候認識了高雄的龐克樂團滅火器，雖然技術平平，但熱血程度破表，所以我非常看好，不僅邀請他們加入廢人幫的行列更借錢幫忙發行了首張EP。永遠記得有一次他們來台中表演，居然在前往演出場館的路上出了車禍，我們都覺得是楊大正超帶賽所造成的，於是我給了他「帶賽大正」的稱號。二十年後，當年的帶賽王已經變成一位超有影響力的音樂人，而滅火器也是廢人幫唯一還存在的樂團，這份堅持與意念，絕對超有故事性。

——資深音樂人、台中廢人幫幫主／愛吹倫

音樂比話語更誠實。當一個樂迷，聽歌的時候，對望著內在真摯的自己，那是一種舒坦，那是一種明白；但是當你們成為一個樂團，每一刻都要真摯，每個人都成為光與劍，那麼便無處不疼痛。台灣龐克樂團滅火器的故事，是一篇與時代並行的成長敘事，訴說真誠以對人生是多麼地艱難，又是多麼的珍貴。

——文化評論人／詹偉雄

【推薦序】

不那麼正常的人生冒險！

／林昶佐 Freddy（立法委員、閃靈樂團主唱）

　　閱讀這本滅火器的《前面有什麼？》，所有玩音樂的熱情跟感動都充飽了全身每個細胞，這不只是一個熱血的故事，還有各種衝突、憤怒與悲傷，從政以後很久沒有回味這麼豐富真實的音樂心情。尤其，小說中的許多事件我也曾參與其中，雖然經過作者的巧思與改寫，還是讓我覺得非常親切，回味再三。

　　多年來，有許多年輕的音樂人遇到瓶頸時，會來找我問建議。音樂不是一條輕鬆的路，我給的建議通常也不容易做到；但滅火器的團員們總是秉持著一貫的幹勁、拚到底。

　　例如我記得在十幾年前，有次他們來問我，怎樣讓舞台上的表演張力更猛更好看。有些業界前輩可能會建議在舞台上增加道具或裝置藝術，又或是強化燈光與視覺的效果，但我給他們的建議是：

　　每天表演，表演到對歌曲超級熟練，然後繼續每天表演，表演到對歌曲超級厭膩，再繼續每天表演，表演到跟歌曲達到身心靈合一，到那個時候，你會發現自己的肉體好像不是在舞台上，而好像可以跟著音樂在演唱會全場神遊了。

　　這是我過去常常在國外巡迴演唱會一連三四十場所累積的實戰經驗，也是親身跟著許多國際樂團一起成長的過程。但建議歸建議，台灣市場要巡迴往往只能一次三場、五場，很難到達這個地步。然而，滅火器竟然就借 Live House 平常沒人的時段，開始每天對著空氣表演，我只要有空也都到現場去看，就這樣看著他們對自己的歌曲表演到很熟、到很煩很膩、再繼續突破到出神入化的地步。那個空間跟過程很可怕很高壓，我想不太到該怎麼形容，可能就是像七龍珠的「精神時

光屋」吧！

滅火器不只是徹底落實，而且好像還甘之如飴。接著的這些年，他們挑戰的難度越來越高，開公司、辦音樂祭，獨立前進而且做得有聲有色，即使音樂這條路依舊充滿困難，他們也依舊甘之如飴。

許多熱愛音樂的人都無法做到這個境界，如果不是狂人就是傻子，或就說是癡狂的人吧。所以，這不是一本正常人生的書，但這也是它吸引人的地方。尤其透過作者生動貼切的描述，更讓即使不熟悉音樂產業、樂團生活的讀者，也一定會喜歡這個故事，如同身歷其境一起跟著滅火器在音樂江湖闖盪、冒險。

看完的副作用可能是，你會開始想前進屬於自己不那麼正常的人生冒險！

CHAPTER ONE

第
一
章

I

「一隻鳥出生以前，蛋就是他的整個世界，
他必須先毀壞了那個世界，才能成為一隻鳥。」

——赫曼赫塞《徬徨少年時》

1

火。

一團團火焰竄出，空氣變得悶熱令人窒息。他站在原地，用飛快速度轉過千百個念頭：吉他在哪裡？該不該試著撲滅火勢？

轟地一聲，大火突然自兩側蔓延，看似伸出雙手，想與他緊緊擁抱。沒有辦法了，心一橫，他開始往前直衝，在看不見盡頭的黑夜拔起雙腿奔跑。跑，用力地跑，身後火光隱隱照亮前方的路，這看不清方向的路途，只剩下濁重呼吸，和火焰追趕的烈燃聲。

嗯，追趕？他稍稍放慢腳步，瞇眼環視周遭，試圖分辨身處之地，卻猛然倒抽一口氣——這是座迷宮，四周全是能夠選擇的路口，可他只注意了前方。大火追趕，無法回身嘗試錯失的選項。

既然如此，他望向後方持續竄出的火，毅然選了左邊一個看似較窄的門進入，期待大火略過這條不起眼的路線，讓他有機會活下去。是了，其他都不重要，重要的只有活下去。

然而事與願違。

越往前走，路越窄，行動速度越發緩慢；火焰猶如太過機警的犬，嗅到了他的氣味，窮追不捨。面對被迫停滯的逃亡和後方龐強的追兵，再多機智與才華不過是稍後的灰燼，風吹過便無痕跡。

「明天是我們團第一次演出呢……」他頹然看著前方已過不去的窄路，回頭望向逐漸逼近的團團烈火，閉上眼、抬起頭，深深吸一口氣。對近乎窒息的世界進行最後的抗爭。

忽地，上方傳來低沉而宏亮的聲音問道：「楊大正，你的迷宮後面有什麼？」

我的迷宮後面有什麼？他睜開眼，火焰狂暴地迎面襲來。

「幹！」

陡然驚醒的他伸手撈起床頭的鬧鐘，「我又睡過頭了！」分針停在標示為四的刻度下方，七點二十一分。刷牙洗臉需要五分鐘，換衣服要兩分鐘，從家裡出發到學校連同停車時間大約七分鐘，他一面迅速計算時間，同時大力騰起棉被進行每日早晨的尋找手機儀式，以幫助大腦快速清醒。被單與睡衣尚有方才驚嚇的痕跡，爬滿全身的冷汗。夢不是真的，做夢的體驗卻是真的，夢境中感受到的絕望與無力，甚至恐慌──即便他不願意承認──也是真的。他用力深呼吸，想透過房內熊寶貝香氛袋的熟悉柔軟氣味，緩解適才的焦慮。必須穩定，鎮定，無論有怎樣的妖魔鬼怪出現眼前，都必須安穩度過今天，迎接明天。明天是他此生至今最重要的日子。

手機找到了。他打開通訊錄快速按壓向下鍵，再是綠色通話鍵。話筒另一端立刻接通，傳來慵懶的聲音：「怎樣？七點二十三分，又要遲到了齁。」

「幫我簽到。」側著頭將手機夾在鎖骨處，他換上制服，用最快速度到浴室鏡子前。

「不要。很奇怪欸，住那麼近為什麼還可以遲到！我住楠梓結果每天都當第一個開窗戶的。」那聲音太過鬆乏，帶著絲絲戲謔。他想即刻往聲音主人的臉上揮兩拳。

「你騎摩托車啊！不要靠北了啦！幫我簽到，掰哺。」他伸直脖子，讓手機順勢輕落進洗手台。拿起髮膠和扁梳，仔細將扁梳扣入豐盈髮絲間，自髮根處緩慢向上梳，左邊壓一下、右後方再壓一下。看著鏡中映出的模樣，一雙濃密劍眉搭配具有造型感的黑髮，嗯，完美。

滑步回房撈起癱倒在地的書包，推開門向右，三步併作兩步滑往飯廳抓好母親準備的饅頭夾蛋塞入嘴裡，套上白色球鞋後拉開大門，朝腳踏車直奔而去。

高雄的陽光從來直爽，對南方的美好不吝於給予照耀，也不願污

垢有地藏躲。直直地，穿透雲層，穿透瞳孔與皮膚。他瞇起眼等待十字路口的紅燈轉綠，還有三十秒。可能吧。汗珠一顆一顆滑落，一顆直墜至頸，沿脊樑下溜往褲頭；另一顆則緩緩爬往左胸，停留學號繡定的位置，沾濕代表他的成串數字。他從來不懂，為什麼一個人必須被迫扁平成一串號碼？人不是人，數字也不是數字，如同考卷上的分數，代表的不是學習成果，是能在校揮霍的貨幣。分數越高，就能購買越多老師的信任與關懷，還能得到視野寬廣的後排座位。但此刻他斷了思緒，只感受到自己是那排受汗水浸濕的學號。因為，好熱。

腳踏車鎖上大鎖，熟練地避開校門口的教官，快速通過走廊，伸長腳步一次跨登兩層階梯，右轉，經過二年一班，來到二年二班。

二年二班和其他教室沒有不同，共享一樣的喧天吵鬧。前有黑板，後有佈告欄，垃圾桶和打掃用具堆放後走廊。佈告欄之上的牆面是學藝股長與其小夥伴的自信之作，她們用巧手製作了兩把大扇子，分別貼有禮義、廉恥二字。黑板右側寫有值日生的名，左側是各科老師交代的作業。正上方是國父遺像。開學當天同學們趁班導師不在，將遺像偷偷取下，以紅色粉筆為國父塗上腮紅與唇膏。自那日起，國父的臉龐不再肅穆，倒是多分嬌羞。

「哎呦不錯唷！七點四十八分，有進步。呵呵。」坐在第一排第一位窗邊的宇辰將身體重心向後，蹺起椅子的一雙前腳，用其獨特慵懶嗓音對著才踏進教室的大正喊。

大正走過他身邊，比出左手中指，作勢擦汗地由鬢角向下拉，問道：「你幫我簽了沒？」

「簽了啦簽了啦！要人幫忙還這麼囂張。」宇辰繼而晃動椅子，朝大正翻了個白眼。而大正止住前進步伐，以直視目光回應。

宇辰臉上有很多痣。每次見他，大正都會偷偷在心裡拿起筆，將點與點之間連成線，看看能有多少種由線而面的圖像組合。他想著，鄭宇辰這位認識不久的同學，真是個有趣的人。同樣是高二生，宇辰

卻有一台機車，一把吉他和一個樂團。聽說以前是音樂班學生，還是個流氓，書包裡總是擺塊木板，一言不合便往人頭上砸；個性放蕩不羈，什麼都不怕。不過這似乎也沒什麼了不起，畢竟他現在也有一把吉他和一個樂團了，等過陣子存到錢，他也會有台機車。他和宇辰之間的距離，其實沒有很遠。

「怎樣？」

「喏，拿去，」大正將手中的塑膠袋遞給宇辰，「饅頭夾蛋，」來到第三排倒數第二位坐下。「我剛剛咬過兩口。」大正在座位上隔空大喊。

「幹！」宇辰轉過頭，將塑膠袋往大正臉上丟去，低頭閃過的大正挑釁比著勝利手勢，露出燦笑。

「欸欸！來了來了來了！噓——」

警告響起，全班吵雜頓時消散，唯一聲響是天花板老舊風扇的轉動，每轉一圈便作響一次。嘎拉。嘎拉。大正閉上眼，試圖對這日復一日的相同節奏做最後掙扎。那節奏輪廓總是同樣的，在早上八點十分準時出現：第一小節有四個四分音符。扣、扣、扣、扣。清脆而響亮，是班導師的粗跟鞋踏進教室。第二小節有兩個二分音符。扣——扣——。音色轉為厚實，是粗跟鞋踏上了講台。第三小節則是一個全音符，代表老師已就定位。然後，是……

「起立，」沒錯，就是這個，班長的聲音。他睜開眼，和同學們一齊起身。

「立正，敬禮——」

「老師好！」

「坐下。」

「來同學，我們翻到上星期的進度，課本第十六頁。」班導師面無表情但眼神銳利如鉤環視全班，尋找著獵物。

班導是國文老師，是人間最哀傷的事。

開學短短兩週，雖然數學老師對此班已種有根深蒂固的偏見，可

即便是處罰，謄寫的是數字公式，題目長相太過複雜還能大大咧咧回應「不會寫」。國文老師就不同了，國文老師作為班導師，數不清的大道理總信手拈來，文言版，白話版，出入於朝會、班會、自修時間與國文課。必要時會罰寫到手指發白，不，是臉色發白手指發軟。

「五代史馮道傳論曰：『禮、義、廉、恥，國之四維；四維不張，國乃滅亡。』善乎管生之能言也！禮、義，治人之大法；廉、恥，立人之大節。」導師的聲音細小而扁平，她並不特別地兇，甚至還帶些柔弱氣質，如同她淺粉色的長花裙，但具獨特威儀。

「來，邱宇森同學，」老師突然喊道，「你接下去念。」

大正依照指令翻開課本，拿起黑筆沿書頁作者的帽簷下緣勾勒貼緊額頭的符咒，接著換上紅筆雕琢蓋印。

咚。

輕輕地，一個摺成四方的紙條降落桌面。大正循降落方位轉頭查看，再迅速轉正打開紙條。紅色線條的隨堂測驗紙，樸拙的藍色字跡寫著：「中午練團嗎？」

他準備回覆字條。「楊大正同學，」導師的聲音不知何時已從前方轉至身後。大正望著老師，小小聲答應：「有。」

「你接下去念。站起來念。」

大正一片茫然地起身。

「不知道講哪裡是不是？」導師扁平的聲音忽轉尖細，「孟子曰：『人不可以無恥。無恥之恥，無恥矣。』又曰：『恥之於人大矣！為機變之巧者，無所用恥焉。』」她接著問：「楊大正同學，你知道這是什麼意思嗎？」

「嗯……」大正環視教室，有人向他打 Pass，但唇語形狀過於複雜，來不及解讀又得硬著頭皮說些話，「就是……無恥……很無恥……」

全班哄堂大笑。

「無恥之恥，無恥矣！說的就是你這樣子！」導師生氣了，嚴肅面

容氣得漲紅，淺粉色長花裙隨之顫動。「你站出來，你看看你，穿制服上衣也不好好紮起來。還有你的頭髮，」導師抓起大正後腦杓的短髮，大正下意識地想躲開，又被揪了回去。「遊走校規邊緣，只梳了前面，後面又長又亂。」

「不要以為得個卡拉OK冠軍，就能變成張學友。」她對大正厲聲怒吼，「你們這個年紀，有的只是想像出來的假想觀眾。假的，根本沒人在看你！你也不是張學友，不用梳跟他一樣的頭！你要知道，值錢的是頭皮下面的腦，不是上面的毛。」

嘎啦。教室再度響起老舊風扇的轉動聲。嘎啦。嘎啦。

她的嗓音持續尖細：「既然冠軍沒有紮上衣，那全班站起來，突擊檢查。」

「來不及了，」她瞪向想趁亂把衣服塞進褲頭的同學，「我突然想到今天是週一。全部人，手舉至胸前，手心向下！」導師朝前方走去，左右來回顧看全班的服裝儀容與指甲，示意合格者坐下。不合格繼續罰站。

繞完一圈後，導師再度走上講台，「現在，有誰可以告訴我，『無恥之恥……』」

碰！

佈告欄上方貼有「廉恥」字樣的扇子掉了下來。同時，下課鐘聲響起。

「你們自己看看，你們班的牆也沒有廉恥了。」導師對著麥克風嘆氣，無奈透過擴音效果更顯空洞。「老師只希望，明天迎新，你們能給學弟妹做個好榜樣。」

「今天服裝儀容不整的人，罰寫剛剛的課文三遍。下課！」

急促離開教室的腳步節奏穩定，是兩個小節內的四個八分音符，不對，是兩個八分音符，嗯，好像也不太對。大正側耳細聽、在心裡默數分辨，左手臂忽然被人大力拍了下。

「欸，你還沒回答我問題。中午練不練？」

大正略瞥那纖瘦身影一眼，自顧自地趴在桌面，用對方可聽見的聲量嘟嚷：「你還好意思問。」

「技術太差被發現還要怪別人噢！」那人在大正前頭的位置坐下，硬是將臉塞進他的視線。一張因瘦長而輪廓鮮明的臉湊到眼前，距離太近無法對焦。

「吼，皮皮你很煩！」大正推開皮皮的頭，嚷著，兩人打鬧起來。幾秒鐘的工夫，皮皮已起身，右手扣住大正的脖子，壓低嗓音放慢語速逼問：「中、午、要、不、要、練、團？」

「放開啦。」大正奮力扳開皮皮的手。很好，動彈不得。其實回答練與不練也幾個字的事，但大正就是不想回答。他也不懂為什麼，湧起的忸怩和當下被勒著的脖子一樣，緊憋呼吸不放。明天就是迎新表演了，這個暑假才成立的團（我們算團嗎？大正在心裡悄聲質疑），是該抓緊最後時間練習。

（算是一個團吧？！高一的同班同學林榮彥負責打鼓，管樂社的周群凱和現在架著我脖子的陳敬元分別彈吉他和貝斯，加上身為卡拉OK冠軍的我當主唱，是個團了吧！電視上五月天、四分衛不也是這樣配置？）

「練啦。」

「在哪練？」皮皮鬆開手，為得到的答案露出滿意笑容。

「幹你真的越來越皮。還能去哪？跟鄭宇辰擠熱音社啊。」大正蹙起一雙劍眉，為這不需要問的問題感到不悅。

「我今天放學不行，所以才問你中⋯⋯」皮皮話還沒說完，嘴巴便被迎面走來的宇辰給摀上。

「從暑假就一直用！不要再來占用我們熱音社資源了！你們這個南台灣拷貝團，呵呵。」宇辰鬆開手，輕輕撥動皮皮的頭髮，像是掃除灰塵那般輕巧，「不然這樣，我來心情點播一首〈情書〉，請卡拉OK社

長為我清唱，呵呵。」

「但我們之間最大的差別不是拷貝。你知道我們之間最大的差別在哪裡嗎？」宇辰戲謔看向大正，繼續說：「是我有摩托車，你沒有。呵呵。」

鐘聲響起。

「上課囉上課囉！」宇辰越過大正和皮皮，晃晃悠悠往座位走去。經過二人身邊時笑著說：「中午借你們啦！好好準備你們拷貝的實力。」

「不知道他在秋幾點的。」皮皮看著宇辰的背影說。

「跟學長組團、會彈吉他又會寫歌，還有摩托車，很秋。」看往同一方向的大正似是對自己低喃地輕聲回應。

<p style="text-align:center">*</p>

接近放學時分，剛結束游泳課的男孩們在水池邊戲水，不安分的眼神飄忽於女同學因濕髮沾染而半透明的衣裳。另一頭傳來班導師的粗跟鞋聲。她來到泳池邊，請同學叫喚更衣室內的大正，面無表情遞出一張表格：「明天迎新表演要怎麼介紹你們？樂團的團名？」

「啊，對噢！樂團要有團名！」大正驚慌地說，「老師我們可以討論一下嗎？我等等把表格填好送去辦公室。」

班導師點頭，踏著粗跟鞋離去。

團名該叫什麼呢？大正呼喚團員們前來，擦拭尚未乾的髮，一邊沉思。團名必須要帥，要響亮。好比宇辰和學長組的團，污染，多好的名字啊！時常聽宇辰驕傲地說，他們團名還有英文版，Polution。對！必須要有英文，聽起來才夠 Power！好煩噢，這麼短的時間怎麼想一個很帥的名字！大正開始躁動，擦頭髮的動作越來越大，水珠飛濺至榮彥和阿凱臉上。

「欸大正你想好了沒？要放學了。」阿凱抹掉臉上的水，對大正喊。

「阿你們是不會想噢！」大正沒好氣地回應。

「大正你快一點，」皮皮看了手上的錶，分針又轉了兩圈，「我公車要來了啦！」

「好啦好啦隨便取一個啦！看到什麼就叫什麼！」

「游泳池？」榮彥試探性詢問，他和大正同班一年，深知大正所謂的隨便，不是隨便。

「幹很爛欸！」大正將毛巾搗住整臉，不希望大家太過明顯看見他的複雜表情——他心裡是有燈的，像是兒時最喜歡與爸媽窩在沙發觀看的節目《五燈獎》，燈數依照喜愛度攀升。或許團名不能像宇辰的團一樣酷炫，至少也該亮起幾顆耀眼的燈。

「毛巾？蛙鏡？書包？」

「水道？」

「泳帽？」

「吼！你覺得叫泳帽樂團可以聽嗎？！」大正扯下毛巾，不耐煩的神情無處躲藏。同一時間，榮彥喊出聲：「滅火器？」

「哪裡有滅火器？」阿凱轉頭發問。

「那裡啊！對面！」榮彥指著泳池對側的乾粉滅火器，「我姊是雄女熱音社社長，她說現在高雄要取三個字才屌，像自由式，表演的時候大家在下面喊『自由式！自由式！』聽起來超屌的！」

滅火器。火。大正身體一怔，想起昨夜的夢。熊熊大火將他包圍，他只能拚命向前跑，直到精疲力竭。榮彥說的「三個字」確是現況，想想，若表演時有人在底下喊「滅火器！滅火器！」，這種感覺足以炸開流向心臟的血脈。如果有火，最能對抗的武器，正是滅火器。可是滅火器的英文是……？

「大正你想好沒？我公車真的要來了。」抬頭一看，皮皮已經背好書包蓄勢往公車站快衝。

「好啦明天就叫滅火器，反正團名隨時可以改。先這樣，明天見。」大正在表格內填入滅、火、器三個大字，和榮彥及阿凱一起將表格送

至導師辦公桌，互道再見後跨上腳踏車，前往他最喜歡的地方：新堀
江。

<p style="text-align:center">＊</p>

　　啪嗒。

　　皮皮推開家門，彎下腰把球鞋收進鞋櫃，順手將櫃子內其他鞋子
一一推至最整齊的排列。之後換上拖鞋，走進屋內。姊姊房間的燈亮
著，今天是她一週內唯一不用補習的日子。自暑假開始，姊弟倆說話
的時間明顯少了許多，總是到晚上十點以後，才看得見姊姊拖著疲憊
的身子回家。沒有假日，全科補習班，熬夜，焦慮，失眠。他聽過媽
媽和鄰居阿姨的對話，說這是高三生的必經道路。那麼，和姊姊僅相
差一歲的他，不就已經在路上了？

　　他敲了敲姊姊的房門。

　　「弟弟你回來了！今天在學校好嗎？」尚未換下制服的姊姊露出燦
爛笑容迎接：「進來進來！來看我剛剛去唱片行買了什麼！」

　　皮皮沒有搭話。剛才的問題還未消化完全，這房內沒有一個合適
他的位置，只好站在門邊環視。傍晚時分的餘光斜射進姊姊的臥房，
照亮書架上怪異的書名與落塵。床頭有台音響，一旁是姊姊的CD和卡
帶收藏。

　　「過來啊！」姊姊招手示意他向前。遲疑了兩秒，皮皮往前走去，
坐到姊姊身旁。

　　「將——將——是後裔₁的新專輯！」姊姊從書包拿出CD。專輯封面
印有一個盪鞦韆的小男孩，有隻怪蟲臥在腿上。

　　「看看背面，我覺得你會喜歡。」姊姊說。

1　The Offspring，美國搖滾樂團。成軍於 1984 年。這裡提到的專輯是於 1998 年發行的《AMERICANA》。主唱德
　　克斯特霍蘭（Dexter Holland）為樂團核心人物，詞曲多由他一手包辦。

「小孩被吃掉了！」皮皮驚呼，「是吧？」

「應該吧，不過我覺得這圖挺像螳螂捕蟬的。」姊姊把CD拿了回去，食指和拇指的指甲一點一點緩緩慢慢撕開包膜，「我從這個月的早餐錢裡省來的，有紅綠標，可是綠標的CD看起來都太芭樂所以我沒有配。其實這張也不新了，好像是去年發的。我是在堀江[2]無意間聽到，厚著臉皮走進店裡問店員，才認識這個樂團。」她輕輕按壓中心點取出CD，雷射光盤清晰映著姊弟倆的臉。

「先給你聽我覺得最酷的那首，等下我們再重頭放。」

快進鍵被按了三下。

「很可愛吧！」姊姊露出燦笑，「很少龐克樂會有女和聲的。」

「龐克樂？」

見到弟弟的困惑，姊姊盤起腿正坐，清了清喉嚨：「你知道龐克吧？堀江現在最流行的，那些刺蝟頭啊，穿破褲、馬丁大夫鞋還有掛鐵鍊的。」

皮皮點頭。

「那就是龐克的標準裝扮。簡單說，龐克樂是一種具有自我意識的音樂，它對抗一切不好的事物，例如政府，或是像這首歌，就是在嘲諷裝模作樣的人。可能也因為這樣，所以曲風感覺比較兇，但我覺得，龐克是一種超級浪漫的精神，像是切格瓦拉說的：『堅強起來，才不會丟失溫柔』，夠兇悍才能保護想保護的東西！你懂我意思嗎？」

皮皮再度點頭。

「我也不是太專業，沒辦法跟你講太多。反正你仔細聽，像這樣的重拍、反拍，就是龐克的樣子。」姊姊說。「咦，對了，你不是和同學組樂團嗎？現在怎麼樣了？」

「我們明天表演，要唱張震嶽的〈自由〉。」皮皮小聲說，「我有點

　2　指新堀江商圈，為九〇年代南台灣最大的流行鎮地。

緊張。」

「緊張什麼？」

「我怕出錯……還怕人多。」皮皮低下頭，聲量變得更小。

「Come on！你上台前在手心寫一個『人』，然後吃下去，就不會緊張了。」

「為什麼？」

「《玩偶遊戲》₃說的，」姊姊笑了起來，「倉田紗南上台前都這樣，但是記得不要寫成『入』噢！」

沉默是最好的回應，皮皮心想，姊姊根本不懂他的不安。大正今天練團時說：「明天表演的最高標準就是不出錯！」他怎麼能不緊張？

「在想什麼呢？」姊姊身子向前戳了皮皮一下，「暑假忙著補習都忘記問，你為什麼，會想要選貝斯？」

「就覺得我適合這個樂器。雖然只是個配角。」

「配角？什麼意思？」

「我覺得貝斯是樂團的配角，大家都把注意力放在主唱和吉他身上，貝斯只是順帶的。」皮皮說。

姊姊蹙起眉說道：「這個心態非常不對。沒有配角，哪裡會有主角？索隆在《海賊王》裡是配角，但沒有索隆，魯夫就少了一個可靠的夥伴，海賊們也沒辦法出發。還有，你知道披頭四吧？照你的說法保羅麥卡尼也是配角？」

見皮皮沒有回話，姊姊接續說：「好吧，跟藍儂比起來他可能真的是個配角。可是貝斯這個樂器，是節奏和旋律之間的橋樑，或者說是房子的樑柱，容易被忽略，但是沒有它不行。」

「敬元，」姊姊輕喚皮皮的名，「你一定要記得一件事：主角也好，配角也罷，在樂團裡都是一樣偉大的。主角和配角離不開對方，他們

3　小花美穗創作的少女漫畫，另有同名電視動畫。故事主軸為童星倉田紗南與其同學羽山秋人的校園愛情故事。

是最重要的夥伴。是配角成就了主角，而主角，給了配角被看見的光。知道嗎？」

看見弟弟頷了首，姊姊流露滿意微笑，伸手想摸摸他的頭，卻被一閃而過。青春期的男孩彆扭地像支打不開的可樂瓶，掩藏一百種隨時爆炸的祕密。一旦開啟，所有祕密將在瞬間消散。姊弟倆尷尬相望，德克斯特的歌聲恰好填補這片空白。

電話響起。皮皮飛速逃離現場，衝往客廳接聽。

「喂？」

「您好，請問敬元在嗎？」話筒傳來熟悉卻過分禮貌的聲線。

「嘿，請說。」

「幹，趕快叫你爸幫你辦手機啦！每次打電話到你家都要先裝乖！」是大正。這才是該有的調調。

「找我幹嘛？你在哪？超吵的！」

「堀江啊，還能有哪！我在原宿樓上看馬戲團猴子表演。」大正說。

「蛤？馬戲團猴子？原宿從壽山弄猴子下來噢？」皮皮詫異，不懂大正胡言亂語些什麼。

「不是啦！馬戲團猴子是一個樂團！欸好啦這不是重點。我要跟你說，我正在看這些團演出，我覺得我們一定會紅！」大正話說起來急促，身後的音樂聲喧雜，皮皮只得吃力聽著。

「為何？你連〈自由〉都彈不好。」

「這不是重點啦！我明天會彈好的。」大正說，「大家都在堀江一展身手，就跟阿翔今年金曲獎說的一樣：『這是樂團的時代！』」接著他以近乎嘶吼的方式對手機大喊：「這是我們的時代你知道嗎！這是我們的時代！」

「噢。」皮皮漫不經心地捲著電話線回應，「我要去寫作業了。對了，別忘記你要罰寫課文三遍。無恥之恥，無恥矣！掰啪！」

「幹！」

2

浴室。

蒸氣爬滿鏡面。宇辰胡亂抹開朦朧，掏出偷偷藏帶進來的紅色菸盒。

煙霧纏繞指尖後安靜往高處舞動，融入適才的熱氣間，消失無蹤。宇辰斜靠著牆，感受煙霧進入胸腔的飽滿，享受它離開時引起的騷亂，身體恍若一把吉他，手裡的菸是他的主人，彈動他的脈搏。

他凝視鏡中映像，臉龐因水氣再度模糊，仍蓋不掉上揚的嘴角線條。雙手向上伸伸懶腰，扭動肩膀關節後，步伐微外踏出浴室，慵懶地打開門準備前往學校。

「囝仔，你咁係有咧偷呼菸？」這時，宇辰的母親喊住他。

「哇嘸啊！」宇辰下意識將手插進右側口袋，以維護小小的謊言。

看著母親滿臉的懷疑，宇辰再次強調：「哇嘸啦！真正嘸！」

「好啦，沒有就好。趕快去學校上課。騎慢一點。」

「好。媽媽掰掰。」故作鎮定維持步伐的穩定節奏，宇辰拉開家門，發動機車揚長而去。

母親於門邊看著尚未散去的白煙惱怒低語：「尚好嘸！煙味遮重，把你阿母當笨蛋。」

「呵呵呵。無要緊啦，阿弟仔很聰明，伊知影家己欲呢。」不知何時，阿嬤已來到身邊，笑吟吟地回應，好似對孫子的一切了然於心。

「媽，早。」宇辰的母親毫無預警被驚著，尷尬地向婆婆道早。

阿嬤沒有回話，顧自打開門：「阿弟仔今日學校有表演，我去市場買隻雞給他補一補。」接著慢慢踏著微外的腳步，一面舉起雙手活動筋骨，走進灑滿涼光的清晨。

祖孫倆真是一個樣。

母親無奈地搖搖頭，轉身回廚房準備今日店內的食材。

<p style="text-align:center">*</p>

六點五十五分，宇辰將車停在學校對面的防火巷。他大步在走廊哼哼唱唱，將鑰匙按節拍拋高，打算照慣例開門開窗之後，利用中間空檔的半小時補眠。只不過剛靠近教室，就聽見人聲傳出。

「要吃一點吧你。」是阿凱的聲音。

「我吃不下。」

大正覺得胃在翻騰，昨天傍晚在新堀江吃的鹽水雞混合胃酸上湧至喉頭。再幾個小時，就是迎新演出了。

「你不吃，那我吃了。」說完阿凱又起塑膠袋內沾滿醬油的蛋餅，一次一口塞滿嘴，含糊不清地問：「你在緊張嗎？」

「沒有。」

「那你就吃啊！」宇辰抓準損人的時機踏入教室，搶在阿凱前面回應大正。

「我不喜歡鮪魚蛋餅。」

「屁勒！你幾乎每天從綠化區翻牆出去買這家的鮪魚蛋餅跟冰紅茶！會緊張就說啊，拷貝又不丟臉。」宇辰拍了拍大正的肩膀。

「我今天不喜歡。」

十一點，全校師生按照廣播指示走向操場。大正和皮皮、阿凱、榮彥，宇辰與熱音社學長則往另一頭和其他同學會合，等待表演次序。一路上淨是宇辰及學長的嬉笑打鬧，大正攢著吉他，在一旁靜靜觀看。他想知道怎麼和他們一樣，面對即將到來的表演、台下一雙雙注視的眼，還可淡然處之地嬉鬧。

他不停深呼吸，吐氣。突然，他的眼神飄向身旁的皮皮。阿凱和榮彥也是。

「你在幹嘛？」大正問道。

受問句驚愕的皮皮停頓半拍，放下僵硬的雙手，對三位團員解釋：「就，那個，嗯，我姊說，在手心寫『人』這個字，再吃下去，就不會緊張了。」

「真的假的？」三人齊聲驚呼。

「真的啦！我現在感覺好一點了。」皮皮說，「要記得不要寫成『入』噢！」

「靠北，哪有那麼白痴，『人』跟『入』不會分！」大正笑出聲，輕推皮皮的頭。

台前傳來主持人的介紹：「現在歡迎二年二班同學帶來的演出。嘿嘿，這團有趣了，他們叫做滅火器。讓我們掌聲加尖叫，歡迎滅火器帶來的〈自由〉！」

Let's Go，上場吧！

「加油啊！南台灣拷貝團！」宇辰在身後大喊。

大正沒有回頭。

他暗暗祈禱等等不會出錯，不會忘詞，更不會站不穩，隨後在全校的歡呼中站上台。他模仿電視上的樂團主唱，隨意撥弄幾下琴弦，回頭望向榮彥示意開始──

One，Two，Three，Four──

也許會恨你　我知道我的脾氣不是很好

也許不一定　我知道我還是一樣愛著你

一開口，自信立即歸位。歌唱是大正最喜歡的事，從小到大什麼獎狀都沒有，第一次得到的，正是卡拉OK大賽冠軍。圍牆之內，沒有人是他的對手。他將嘴往麥克風再度靠近，像每次練習時那樣，想像站在張震嶽的舞台，底下全是歌迷，為他瘋狂，為他合唱。

說愛我　說愛我　難道你不再愛我──

進入副歌的澎湃，學校設備老舊的喇叭與擴音冒出尖銳破音。沒

有關係，大正對自己精神喊話：繼續唱！不要被干擾！繼續唱！反正喇叭都破成這樣了，拍子不準也不會有人知道。加油！楊大正！加油！

不要回來　你已經自由了　我也已經自由了

太好了！大正暗暗歡呼，表演完成一半了！接下來只要穩穩度過吉他SOLO不要出錯就……

幹！彈不出來！我不記得怎麼彈了！

一陣驚慌失措。怎麼辦？全校目光此時皆朝他投注，兩三千雙眼睛充斥狐疑與嘲笑，阿凱和皮皮也發現他的不對勁，以眼神詢問。大正心一橫，轉過身背對所有人，拉起吉他導線，微彎下腰裝作尋找問題的樣子。他盤算著：這段SOLO大約二十三秒，只有二十三秒，很短，撐過就好。何況導線有問題，趁著間奏處理不影響演出，合理。

五、四、三、二——

說愛我　說愛我　難道你不再愛我

我的淚　滴下來　你從來不曾看過

倒數一過，大正即刻轉身熟練彈起副歌，上下跳躍以掩蓋內心難堪的浮動振幅。太丟臉了，他想起班導曾經引述的話：「臉」有一條界線，如果落到這界線之下，就是丟臉₄。他現在成為了一個沒有臉的人。他什麼也聽不見，什麼也看不見。聽不見台下觀眾給予的尖叫聲與掌聲，看不見眼前的路如何下台。都是空白的。

白的。一切攪進學校破舊的喇叭失去形狀色彩。慢的。自喇叭傳出的只有空洞及迴盪。大正拖著蹣跚步伐沿操場邊邊向前走，向前走，空白的世界裡僅有他一個人。一個沒有臉的、被遺留下來的人。他怎麼走，全是白色的荒蕪，可又偏偏被眼前這片高牆阻擋，出不去，找不到出口究竟在哪裡。

「同學！」

　4　魯迅《且介亭雜文・說「面子」》。

有人在說話，但那是幻覺。不會有人想和沒有臉的人說話。不要管他。

「同學！」

這幻覺好吵好吵。大正皺起眉頭，閉上眼抵抗幻覺。

「欸同學，你有聽見我在叫你嗎？」

有啦！睜開眼睛猛一抬頭，大正看見面前有個男人趴在學校圍牆朝他揮手。他用力眨眨眼，確定眼前的景色。嗯，不是白的。

「請問有什麼事嗎？」身後傳來皮皮謙和有禮的聲音。

「剛剛是哪個樂團在唱歌啊？」趴在圍牆上的人問。

大正沒有回應，用盡全身力氣嘆息。原來那二十三秒的影響力已超越學校的牆，現在不僅牆內，就連牆外，他都沒有臉了。想到這裡，大正只得把頭低下來，恨不得立刻變身成鴕鳥，將頭埋進土裡，和蚯蚓一起往大地的核心深處探去。

「是我們。」皮皮見大正沒有搭話，連忙答覆。

「原來是你們啊，」那人翻過身，坐上了牆頭。「是這樣，我們是做高雄港的。合富輪你們知道嗎？」

皮皮點頭。

那人見狀繼續說：「合富輪是遊高雄港的船，每個星期三晚上七、八點到十點，我們會夜遊高雄港。我剛剛聽你們演唱，覺得很不錯，年紀輕輕就表現這麼好，所以我在想，可不可以請你們來船上駐唱？」

「可以！」這一次，大正飛快回答。

男人微笑，伸出右手以示友好。大正將右手往褲子抹了幾下，接受對方的善意邀請，說道：「我們是滅火器。」

「不用自我介紹，沒有人在意你是誰。那就下週三碼頭見囉！」說完男人往牆外躍下，消失在視線中。

「皮皮，」

「嗯？」

「用力捏我一下。」

Fire Extinguisher　009

千禧年的恐怖大王不知道什麼時候會降臨。

之前我還滿希望他趕快來的，想看人類會不會跟恐龍一樣滅絕。可是現在，我有點矛盾了。希望他出現，就不用補習考試。同時也祈禱他不要出現，因為現在的生活真是太好玩了。我們有自己的團，滅火器，英文叫 Fire Extinguisher，不是很好念，但有英文就是屌。雖然大家說這團名不夠帥，不過暫時找不到一個三個字又有英文的，所以先用吧。

有團以後我們到合富輪上表演兩次，遊高雄港，還可以烤肉吃到飽。之後忘記是誰揪的，去了文藻校慶表演，還有中華藝校的成發，當然重要的才不是表演，而是看妹。我覺得，我們就像 1976 唱的那樣：「我還有心愛的人／一個搖滾樂隊／口袋裡還有一點錢／世界末日就是明天／這就是我的生活態度」

<p style="text-align:center">3</p>

中秋的月亮與路燈相互較勁，高雄夜風暖意如常，毫無秋息。假期的人潮聚湧夜市及商圈，然而有態度的少年仔對於放假玩樂不感興趣，那是尋常人的儀式。他們不是。他們的心裝滿音樂與夥伴，還有真善美樂器行的招牌。它一直亮著，不分平日或假日。

這裡一共有二十三把吉他，密密麻麻高懸二樓走廊，遮蔽住些微的光，步入其中彷如置身雪國的針葉木林，巨大而不可侵犯，必須抬頭仰望。四十四個不同廠牌的效果器齊放層架。當聲音滑溜通過方形的它們，發放的音色有的猛烈爆破，或有黏糊濕潤，也有華麗顫抖；來自各校的少年揮霍時間摸索，理解音色同時理解自我——又刺又毛

的破裂居然很對味，原以為很帥的迴音殘響竟引起焦躁——將不容人模仿的性格經效果器排列組合，立定了自我，而後與他人交流，相互識別彼此的人和彼此的琴，以及彼此的音。

此外，真善美樂器行還有練團室。

「練團」是神聖的字眼，若要為詞釋義，意思肯定是：樂團成員聚集同一空間，不停重複練習，訓練各自對於手中樂器的掌握度、對於表現音樂的團體與個人特色，同時訓練團員間的默契。不過默契訓練最大迷人處在於能以任何形式出現，例如買一大袋鹽酥雞窩在二樓的大理石圓桌和好友一同享用，亂噴的口水及煙霧引得此起彼落的尖叫與笑溢出，正是非常好的訓練方式。

「欸你們快點來看！」待在一樓的榮彥朝樓梯口向夥伴呼喊。一群人風風火火飛奔下樓，和榮彥一樣彎下腰，查看監視螢幕的動靜。

一片厚白的緩速流動取代畫面本該出現的練團室。

「那是煙嗎？」大正咂咂嘴，話語夾帶鹽酥雞的油香。

「沒錯！」一個高大身影探頭，細長的眼眸擋不住驕傲，「我想知道練團室的吸音棉有多厲害，所以點了一串鞭炮。嗯……看起來真的滿厲害的，樓上都聽不到聲音呢！」

「但是你說的話我都聽到了。」真善美的老闆娘不知何時站在所有人身後，一把揪住元凶的耳朵。

「阿痛痛痛痛痛痛——老闆娘我錯了！拜託啦，耳朵是樂手的生命，妳這樣拉會拉壞高雄最厲害的樂團的鼓手耳朵！」

白痴。

一陣吵鬧後，大正停下腳步，不發一語獨自走出樂器行。夥伴們見狀紛紛暫停玩鬧，跟在大正身後拉開玻璃門。

「你幹嘛？」

大正蹲坐人行道段差，從胸腔深處長長地嘆一口氣說：「幹，你們知道外面的人怎麼說我們嗎？」

「外面的人說什麼很重要嗎？」皮皮感受到他的浮躁，嘗試安撫，使眼色要其他人跟進。

「很重要啊！」大正的目光投擲往來川流的車輛，「大家都說滅火器是高雄最爛的團！我們連最簡單的Cover不會，吉他彈不好，鼓也不行。邦喬飛彈不好就算了，五月天跟張震嶽也不會。難怪鄭宇辰叫我們南台灣拷貝團！」他用力抓了抓頭髮，「媽的勒，沒有女朋友還不會Cover！我去死算了。恐怖大王怎麼還不來！」

「所以你的重點是女朋友嗎？」身穿超寬大T-Shirt的阿寬拎著一罐麒麟出來，拉開拉環，啜了一口酒。

阿寬是自由式的主唱。這座城市的音樂人，沒有一個不認識自由式阿寬。他總是將鴨舌帽反戴，頂著豔陽活躍於城市各個舞台，有表演的地方，就有阿寬，還有阿寬的小迷妹。沒辦法，上帝是這麼不公平，阿寬不僅有才華，一雙月眼笑起來還特別迷人。

「你這麼帥不會懂啦！我從國中的志向就是交女朋友。」大正沒好氣地回應，「欸不對啦！我的重點是，大家都說我們很爛！」

阿寬大笑，從口袋抽出一張小海報，坐到大正身邊。其他夥伴也跟著他坐下，一排人以阿寬為中心，靜待前輩即將給予的意見，如同平日一般。「喏，拿去。」阿寬將小海報遞給大正。

KO搖滾跨年。斗大的字樣印在海報上。

「這是Le'vion主辦的，」阿寬說，「你知道Le'vion嗎？」

橫列隊伍裡有人點頭，有人搖頭。「Le'vion是現在最屌的視覺系樂團，你們如果在原宿廣場或布魯樂谷看到有樂團穿得烏漆嘛黑，化很誇張的妝，台下很多迷妹在尖叫的話，八九不離十是他們。」真善美的店員阿傑站在眾人後方代替回答。大正仰頭看著他那張顛倒的臉說：「你又蹺班。」

「老闆娘恩准。」

「噢。」

「Le'vion是走在很前面的人。這場他們辦在新光碼頭，要搞一個二十四小時的創作樂團接力賽。也就是說，只要是創作樂團就能參加。」阿傑指了指阿寬，「我目前知道自由式會去，馬戲團猴子也會。我滿鼓勵你們報名的，畢竟高雄資源不比中北部，有舞台就要唱！最近除了KO，南區搖滾聯盟也很積極為大家謀福利，所以你們來真善美，或是去堀江要多注意各種報名資訊。」

阿傑看著眾人困惑的神情接續補足句子：「看來你們不認識南搖⋯⋯南區搖滾聯盟是『第七樂章』主唱羅永昌創的！第七樂章總知道了吧？」他強力遏制上揚的語氣，「永昌很積極把高雄各校園的樂團挖出來，幫大家爭取曝光機會。像現在很多樂團之所以可以到八重洲演出，全是永昌串連樂團的功勞。懂嗎？」

「所以，你也別只想Cover，試試看寫歌然後去報名KO。」阿寬轉向大正說道，「不然每年跨年都在聽明星唱流行歌，跟白痴一樣。」

「可是，怎麼寫？」

「想寫什麼就寫什麼。像我都寫一些反叛的、不爽的。」阿寬拍拍大正的肩，「好啦，林北要回家了。你加油！」

「讓我們來改變這一切⋯⋯讓我們來改變這一切⋯⋯5」阿寬邊唱邊跳穿越馬路，離開眾人視線。

「OK！大家，」大正似是下決心地站了起來，對著所有人宣布：「既然我們拷貝也拷不好，就來寫歌好了。今年跨年，我們，要去參加KO搖滾跨年！變成一個創作樂團！」

他低頭看向團員。沒有人接話。

「欸！給點面子好嗎！」

「好──」

答應聲渾厚響亮。可是誰的心裡都沒有底，創作樂團？創作，聽

5 〈Bullshit〉，詞：阿寬，曲：自由式。

起來多像課本裡的字詞，一個與他們、與生活無關的詞。

「好！我要回家寫歌了。」大正果斷向夥伴道別。

夜風呼嘯過耳，他的眼神一掃煩躁，轉為堅定，因為有個目標在前方等他：成為一個創作樂團，成為「樂團時代」的一分子。成為一個，創作者。想到這，感覺肚臍有股熱氣正往上衝，衝到胸腔，延伸肘臂直至他緊握握把的手指。好熱，好快樂。

回家的路因此縮短了距離。

客廳是暗的，電視微光照映倒在沙發熟睡的母親。手裡還握著遙控器。大正輕手輕腳拿條蓋毯替她蓋上。許是放置的重量大了些，母親醒了。

「哥哥回來了。」母親說。

「嗯。怎麼不回房間睡？」

「把妹妹哄睡後發現你還沒回來，想說邊看電視邊等你，沒想到睡著了。這段時間媽媽注意力都在妹妹身上，忽略你和弟弟，覺得很過意不去。」母親坐起身，眼神尚帶迷茫地注視她的孩子，印象中他還是個小小的、小小的男孩，不比剛出生的妹妹大多少，可是眼前的男孩，臉上的稚氣已然洗去。為此，她感到自責，要不是……

「不用擔心，我會照顧好自己。也會代替爸爸照顧妳和弟弟妹妹。」

「好孩子，真是長大了。」母親心疼地看著大正，想要趁機補齊缺席的相聚，「最近在忙什麼呢？學校都好？」

「還不錯，」大正稍稍躊躇，決定告訴母親全部：「我跟同學組了樂團。剛剛決定要自己寫歌，以後不唱Cover了。」

「喔，那你會寫歌嗎？」

「還不會。但是很快就會了。」

「不錯啊，學音樂的小孩不會變壞。有機會就要學習、培養興趣，像種樹一樣。你給種子一片土壤，它便有機會發芽、茁壯，長成無法

預期的未來。」母親停頓了一下,「但還是要好好念書、好好上課,知道嗎?」

語氣從容淡定,在大正的意料之中,卻也是意料之外。

母親是個開明的人,他知道。然而在今天以前,他聽過太多都市傳說。傳說玩樂團的孩子一旦和雙親坦白,必定引發爭執;甚至會因為「樂團」二字,引爆家庭革命,被趕出家門的大有人在。為此他總是擔憂。他知道自己有對尊重孩子想法的父母,可是他不知道,大學聯考以及學歷在爸媽眼中的分量,是否如別人的爸媽一樣重。現在,母親的話猶如船錨,定下了他的心。

「知道。」大正微笑應答。

「好了,趕快弄一弄去洗澡休息。男孩子就是男孩子,一身臭汗。」

<div align="center">＊</div>

決定參加KO搖滾跨年後,大正便無心上課。

他到福利社買了兩本隨堂測驗紙,將想到的字句,不論章法在第一時間快速謄寫,以免靈感一瞬即逝。「靈感像便意一樣,你不知道它什麼時候會來,但當它來時要即刻找到合適的位置留住它,屏住呼吸,用盡全力,才能獲得全身暢快。」他不記得是誰說過的,或許根本沒人說過這句話。不重要。重要的是,很有道理。

上課鈴聲成為埋首工作的提示音,低下頭,左手按著不存在的和弦,右手寫下可對應的歌詞。這具有創造力的過程令大正非常愉快,他發現:沒有人是不能創作的,即使像他這樣的人,不太會念書,不懂樂理,被別人嘲笑不會 Cover 的人,還是可以創作。或許,人作為神自我複製的樣貌,創作,是唯一殘存的神性,與生俱來,和吃飯睡覺一樣自然。

而他沒發現的是:有雙溫柔的眼總在左後方望著他,又總在他抬頭時立即轉向。

刻意壓抑的快樂終於告一段落，大正慎重放下筆，抬頭對焦於老師和寫滿英文單字的黑板。黃的、綠的、紅的、橙的，為標示期中考重點，能用的粉筆顏色全用上了。老師一轉身，大正迫不及待地將剛剛重複抄寫的三張隨堂測驗紙摺好，請託隔壁同學遞交指定收件人。再瞥一眼黑板，老師拿板擦清理出一片空間，寫下兩個字：Fact 和 Truth。但那不重要，他伸長脖子注意紙條的下落。

第一個收到的是皮皮。他謹慎地將紙條放置鉛筆盒後方接著緩慢攤開，摀住嘴防止自己驚呼出聲——

那是一首歌詞。是他們的第一首創作歌詞。

同學都有摩托車　可是我的門口只有腳踏車

上學放學的路段壅塞　我拿性命擠在車子的間隔

隔壁籃球隊又交新女友　是我喜歡的女生

囂張坐在教室接受大家恭賀　問他有什麼獨特怎麼攻克

NO NO NO NO 什麼祕訣都沒有　你只是需要一台摩托車

OH 沒有車的我　做什麼都是打折

OH 我想你應該知道　搶人馬子的下場會如何

下課了。

皮皮、榮彥和阿凱第一時間衝往大正的座位。「哇靠大正，你很厲害欸！這都有押韻！」榮彥興奮地說，「我本來還想應該沒機會參加 KO 跨年了，沒想到你這麼快寫好！」

「沒什麼。寫歌跟大便一樣，大著大著就出來了。」大正攤開雙手聳肩。

的確沒什麼，如同阿寬說的：寫歌是從生活中找尋靈感，不爽和反叛都可以寫。他的不爽，來自喜歡的女生被籃球隊追走了，藉機發洩一番。

「那，這首歌要怎麼演？」皮皮問。

「這首歌就兩個和弦，A和弦、D和弦。我們午休練一下，我今天有帶錄音機，練好直接錄。」

「有歌名嗎？」皮皮又問。

「好難噢，我不會取歌名。不然A&D好了，反正就這兩個和弦啦！」

「為什麼不去真善美？這樣不是很趕嗎？」一旁的阿凱提出疑惑。

「怕丟臉啊。」

幾天後，大正帶著一個牛皮紙信封走到郵筒邊。信封裡裝有報名表和DEMO錄音帶，一共五首，蘊藏他爆發的創作潛力。他想，半個小時的表演時間，中間穿插一些笑話，五首歌綽綽有餘。這樣就好了。

他將牛皮紙信封放入郵筒，遲遲不肯鬆手。

這樣就好了吧？

叮。簡訊音毫無預警響了，嚇得大正手一抖，手裡的信封悄悄滑進信箱底。

算了！看著辦吧！反正沒有人知道他是誰，也就沒有臉可丟。他閱讀訊息後，敲下幾個字：「樂團一切都好，我們叫滅火器，現在自己寫歌，是個創作樂團。」

發送確認。

「這次的歌要感謝鄭宇辰，是他啟發了我，讓我知道我們之間的差別不是電音社和卡拉OK社，也不是音樂班和普通班。我會交不到女朋友是因為他有摩托車，我沒有！」大正想著。

「不過，我絕對不會告訴他的。」

<div align="center">4</div>

「為什麼今天又是周杰倫！」

喇叭一傳來分岔的運球節奏，大正便抱住頭哀號。學校又自以為體貼地在午間放飯播放時下最流行的歌曲了。他們說，音樂能讓學生放鬆心情、提高學習效率。然而至高者的決定如同架於教室制高點的廣播系統，將變調的音頻作為打了死結的繩環，套落低處人的頸子。緊拽不放。

「那你聽這個，」皮皮將手中的CD遞給大正，「拿去。」

「什麼？」

「什麼什麼？我跟我姊借的CD啦！你不是問要玩什麼曲風，我把我喜歡的都借來給你聽。」皮皮回頭大喊：「大蕃薯！你有帶Walkman嗎？跟你借一下！」接著向大正介紹：「這是綠洲、這是嗆辣紅椒，這是Green Day，」他看了眼滿頭問號的大正，嘆氣說道：「你該不會都不知道吧？」

「不知道啊，我只認識邦喬飛，花兒，嗯……X Japan也算吧。」

「欸欸拿去拿去，」大蕃薯帶著隨身聽走來，「來，試試看！新買的SONY，我覺得音質比國際牌好。」

「因為貴啊！只有你買得起，所以跟你借！」皮皮笑著接過隨身聽，打開畫有原子彈爆炸的CD盒，將光碟輕放進機身，對大正說：「昨天在301₆跟你說的龐克。你聽聽看。」

大正掛上耳機，準備從第一首播放，被皮皮快一步阻止：「先聽第七首，玩樂團的沒聽過這首就太遜了。」

吉他旋律彈亮了耳膜。

循環的直白曲風，是未曾接觸過的。明明是很簡單的編曲，只是從吉他和貝斯再到鼓的三件式樂器重複編排，卻能做到飽滿的層次。大正遏止不住狂喜，一把扯掉耳機詢問皮皮：「這就是你說的那個……什麼克？」

　　6　高雄市公車301路，行走於加昌站和高雄火車站之間。

「龐克。」皮皮回答。

「對對對！龐克！這個名字聽起來很好玩。」

「好玩的不只這個，」皮皮說，「這是起源於英國的音樂。最早主要是反抗搖滾樂，後來漸漸成為一種反抗的聲音與精神，他們靠北偶像跟Poser，質疑社會上理所當然的事情，像是考試、工作、種族，反正所有事情都是需要被質疑的。音樂性的話，因為反抗搖滾樂太複雜，所以和弦技巧比較多是145，或是1345的線型。」

「靠北你好懂噢！」大正讚嘆地望著皮皮。

「沒有啦，就我姊有在聽龐克，我跟著她聽覺得很有興趣，去唱片行做很多功課。」皮皮抓抓頭，不太好意思地回應。

「你不覺得這精神跟我們很合嗎？我就是不爽學校啊！就是反體制啊！我也幹他媽的不想考大學啦！念什麼書，火車站賣鹽酥雞的賺得比我爸還多！念書根本沒屁用。幹，反到底啦！」大正舉起手大喊：「我在此宣布：滅火器是個龐克團！」他朝榮彥和阿凱的方向再喊：「你們兩個有聽到嗎？不要只顧著吃！」

兩人聞聲比出OK手勢，回頭繼續吃飯。

「欸皮，那你知道台灣有什麼龐克團嗎？我覺得這很酷，你跟我講，我去找歌來燒。」大蕃薯問道。

「好啊，都忘了你有燒錄機。」皮皮說，「我想想噢，高雄的話就阿寬他們，還有我們跨年認識的馬戲團猴子、Mess跟KoOk。台中有廢人幫，台北我就不知道了。但你如果幫我燒幾片眨眼182或是魔數41$_7$，我會很感謝你。」

宇辰見好友們環繞大正桌旁，探頭往裡張望：「哎呦，在聽Green Day噢！這麼遜的東西也只有你們聽，呵呵。」

「哪會！這很屌欸！而且我們決定要當龐克團了。」大正不服氣回

7　在此指美國樂團「Blink182」與加拿大樂團「Sum41」。

應，沒注意到宇辰正朝大蕃薯使眼色。

「楊大正！」宇辰突然沉聲喚道。

「蛤？」

宇辰努力控制面部表情，直視大正的眼，用迅雷不及掩耳的速度解開大正制服的鈕扣。幹！大正猛烈亂顫呼喊，卻被大蕃薯從後方架住。反抗無效。

「你又露點了，哈哈哈哈，每次都被騙。」宇辰彎腰放聲大笑。

「鄭宇辰！」換大正沉聲喚名。

宇辰站直身子做了個鬼臉，對大正說：「來啊！你一定弄不……」話還沒說完，唰地一聲，大正已敏捷地撕下宇辰的制服口袋。

「吼唷，我沒有一件制服有口袋了啦！」宇辰怒喊。「不過我覺得沒有口袋比較好看，呵呵。」

「為什麼吃個飯可以這麼吵！」

班導走進教室發怒。大正手忙腳亂收起隨身聽，心沉得比耳機裡的貝斯音還要更低。他不想再罰寫任何一篇課文了，一次次胡鬧，似乎讓班導師對他關注更甚。他低下頭，盯著桌面不說話。

「鄭宇辰同學，你的制服口袋呢？」導師問道。

「剛剛在走廊滑倒破了。」

大正朝宇辰投遞感激的眼神，暗自佩服他扳臉講屁話的功力。然而宇辰還是那副屌兒啷噹的樣，大搖大擺往第一排座位走去，大口吃起午餐。好像什麼都沒發生過。

不，剛剛確實發生一件事：宇辰認為龐克樂很遜。

但是那又怎樣？

*

計算寒假的時間沙漏在期末考結束的歡呼聲中悄悄倒轉。學生背起書包，魚貫走出校園，女孩們搖搖裙襬，討論最近引進的拍貼機器，

叮囑姊妹們待會拍照時的姿勢，記得帶上五十元抵用券，找靠近奧斯卡電影院那幾間的店員畫圖，是又快又漂亮。男孩們相約前往NOVA打電動，或是買好滷味到OPEN MTV歡縱。腳踏車穿梭車陣間，越過滿載學生的公車，但最後他們皆往同一方向前進，在同一地點停留，向人海走去，為淹沒其中感到快活。

　　大正和幾個同學在學校側門發呆，等待洶湧人潮淡退後再牽車離開。

　　「你們也去堀江嗎？」宇辰斜靠圍牆，緩吐白煙詢問大家。

　　「不了，今天沒心情打電動。」

　　「要擋一根嗎？」

　　大正搖搖頭，維持蹲坐姿勢望向大街的人車。

　　「幹嘛啊？考很爛噢？」

　　「我在思考我們學什麼哈爾濱以冰雕著名，對人生有幫助嗎？還不如知道哈爾濱街有名的是九尾雞。高雄街道名字像一張中國地圖，可也就只是名字。」

　　「幫助你考試得分。」皮皮接了話。

　　「不要想啦，活著就是不停重複各種沒意義的事。」宇辰抬起右腳輕踢大正的屁股，準備離開，「人散得差不多，我要去牽車了。」

　　「欸鄭宇辰！」大正喚住宇辰，問道：「你為什麼覺得龐克很遜？」

　　「因為刷和弦不用技巧。但很適合你啦，呵呵。」說完宇辰背對同學們大動作揮手，以示道別。

　　「走吧，」大正看了眼宇辰漸遠的身影，向夥伴們說，「去真善美。」

　　無論如何，到練團室又是另一種心情了。

　　沒有人看得見成績帶來的投資報酬率，可是音樂不同，練習會使人與琴之間的頻率更加契合。在音樂的領地，你的努力不會背叛你，按弦的指頭會長繭，其後長出新皮而剝落，如同蛻皮的蛇，褪去不再

合時宜的衣，盛接的是新生。想到這，大正摸了摸無名指的硬繭，不禁嘴角上揚。

登記兩小時的練團室使用時間，眾人依序各投入五十元至箱內，走進練團室，將導線插上音箱。「我這幾天寫了一首歌叫〈Holiday〉，但現在只有副歌歌詞跟主和弦。我等下刷幾個和弦，我們Jam看看。」大正一面調音，一面對大家說。

「好，要開始了。One Two Three Four──」

啦啦啦啦啦啦啦啦啦

啦啦啦啦啦啦啦啦啦

不再做他們熟悉的機器　我想要自由呼吸

在這個無聊的世界　啦啦啦啦啦

而我早已厭倦　我厭倦這一切

Maybe I need a Holiday　到墾丁的海邊

Maybe I need a Holiday　穿短褲和涼鞋

Maybe I need a Holiday　那裡有星星和冒險

Maybe I need a Holiday　我還要衝浪和浮潛

「這個地方，」大正停下來，重新刷了次弦說：「我想要有一個頓點，然後再接副歌，你們覺得怎麼樣？」

「可以啊，但你編曲要更輕快，後面可以模仿Green Day那種節奏，你知道我在說什麼嗎？」皮皮回應。

大正按著弦哼哼唱唱。他著迷於每首歌的起點，從無到有的一瞬之間，所有人各自掌握手中樂器，好似可以藉此掌握命運。刷弦，按弦，握棒，讓個別靈魂的色彩於空間竄流，眼神比上課還要篤定。他記得第一次接觸樂團時對宇辰和熱音社學長的欣羨，甚至嫉妒──世上居然有人能為一個共同的目標不斷練習，一次次重複只為追求更好。

這些人好富有，他們有目標，有熱情，還有彼此。

於是他總望著宇辰的背影。是阿寬說的，想要變成怎樣的人，必須先觀察他怎麼成為這樣的人。他想和宇辰一樣，擁有相互支持的搭擋。現在他有了三位夥伴，他們一起，譜寫了一首關於樂團的Intro。

「大正大正，我不行了，我毛巾都濕了。」榮彥不停擦汗喘氣，請求休息時間。

「好啊。」

大夥到門口透透氣。鼓手的任務太過消耗體力，榮彥一溜煙地跑到便利商店囤買瓶裝水備用。

「你們不是考期末考嗎？怎麼在？」阿寬搓著手心朝他們走來。一月底的高雄，室外溫度不算太低，但對陽光的子民而言，刮過耳邊的風已能傷人。

「對啊，今天考完。」

「恭喜啊！話說我們下禮拜在倉庫搖滾有演出，你們放假的話要不要一起來？」阿寬說。

「那是什麼？」

「你不是玩龐克嗎？」

「對啊。」大正不解。

「你不知道倉庫搖滾是跟人家玩什麼龐克！」阿寬話一說完，轉身大步走進室內取暖。

「他說什麼搖滾？」

「倉庫搖滾，在台中。是廢人幫的基地，不過我沒去過。」皮皮耐心回應。

「我回家跟我媽拿錢。」

*

景色往後方快速離開視野，大正在車上張望，想開口卻又不敢，只好直盯開車的阿寬，看他戴著墨鏡的眼專注前方路況，後方的自由式團員則是睡得東倒西歪嘴巴開開。

「怎樣？」阿寬注意到大正的不對勁，先行打破沉默。

「我們大概多久到台中？」

「兩個小時吧，今天滿好開的。」阿寬瞥了眼時間回答。

「為什麼叫廢人幫啊？那裡到底在幹嘛？」

「因為廢啊。就是一群廢物組成一個像是幫派的東西，所以叫廢人幫。等下到台中你自己看不就知道在幹嘛了，問什麼爛問題。」

「倉庫搖滾只玩龐克嗎？」

「嗯……你這個問題我不太喜歡，」阿寬轉看大正，快速將視線拉回原位。他深吸一口氣說：「根據你的問題，我要回答『對，或是大部分是』。但你不覺得『分類』是大人最愛做的一件事嗎？」

大正沒有回應，他不太確定阿寬想要說什麼。

「大人喜歡分類，好像把事情分得越精細，就是一個成功的人，可以找出最成功的位階。」阿寬接著問：「你現在念什麼高中？」

「三民家商綜合高中。」

「這個劃分法就是你們學校位階最高的，其他人是『高職』，你們是綜合『高中』。」阿寬加強語調在「高中」二字，「但那又怎樣，未來這麼長，誰管你現在讀三小。音樂像是一條河，你沒有能力切割，誰都沒有能力。不能今天我和弦刷多一點，是龐克團，明天加了一個 Keyboard 變後搖，或是多唱一點把不到馬子、馬子很正、被馬子ㄅㄤˋ ㄙㄚˇ的歌，就變成流行樂。分類沒有任何意義，只是給那些自以為很懂的人有話說而已。你今天說滅火器是個龐克團，不管之後你怎麼變曲風，變兇變慢，甚至有天你加軍歌進去都無所謂，掌握好龐克的精神，你就是個龐克。」說完朝大正比了個公羊角手勢。

「那，要怎麼跟你們一樣可以到處表演？」

「錄好一點的DEMO是王道。你想表演，一定要去ATT[8]那種地方錄，光用錄音機不行。聽說你們春吶沒有被選上？」

大正點頭。

「絕對是因為錄得太爛，不然那兩個阿兜仔很Free的。」阿寬說，「還有，不要只聽Green Day，這樣不會進步。多接觸不同類型的音樂，你會更懂我剛剛說的『分類』的問題。」

「你有推薦的嗎？」

「Hi-Standard! 一個日本團，但是去年解散了。可能是恐怖大王唯一摧毀的東西……阿不重要，反正你聽就對了！」

話題在此止步。穩定的睡眠聲自後方傳來，冷氣排風口掛著的小直升機螺旋槳不停順時針轉動。大正將注意力放回窗外風景。那個日本團，是恐怖大王唯一摧毀的東西嗎？不只吧，至少他認為自己曾窺探過末日的輪廓，在母親做飯時偷偷藏匿的眼淚裡，在老爸聲音沾染的、拭不去的朦朧灰暗中。末日其實一直在來，又或者是，時間正像現乘坐的車，等速帶領所有人往毀滅開去，身邊事物亦以等速掠過眼，抓不到，守不住。而大人給予這速度一個浪漫的分類詞，叫做長大。世界二分為長大，與沒長大。長大的人必須接受失去，沒長大的人必須學習長大。

「欸，到了啦。」阿寬輕拍大正的臉頰喚他起床。

想著長大，不知不覺便睡著了。大正揉揉臉，推開門下車。

一行人隨阿寬踏過十字路口，再往前走，一群人，不，不只一群，是好多好多人，好像整個新堀江商圈的人類全聚集眼前的小廣場。大正不敢相信自己的眼睛，他從沒想過有這樣的場景，不由自主發出了哇——的驚嘆。

「歡迎來到倉庫搖滾。」阿寬說。

8　ATT 祕密基地，是為結合樂器行、錄音室、練團室及展演空間的複合式音樂場地。位於高雄中學附近。

　　佇立眼前的，是全身刺青穿洞的人，有剃光頭身掛鐵鍊穿破褲的龐克女生，一個留著鮮綠色莫西干頭的男子蹲在角落哈菸，有些人全身鉚釘，皮衣皮褲和馬丁大夫靴是基本配備，幾乎人手一瓶酒。還有為數不少、金髮碧眼的外國人，叼著菸，話語混雜英文與其他耳朵無法辨識的語言。再走近些，大正嗅到空氣中充滿一股迷幻氣味，讓人輕飄飄的，想要飛起來的狂喜氣味。

　　這時來了兩個粉紅色刺蝟頭男孩，胸口位置寫有大大的「廢」字，他們蹦蹦跳跳和所有人打招呼，帶有大正見過最快樂的笑容。阿寬領著大正往人群擠去，朝粉紅刺蝟們揮手招呼，轉頭告訴大正：「那兩個白T上面寫『廢』的，就是廢人幫裡面的複製人。」

　　大正還沒來得及反應，已被阿寬拉往倉庫門口，那是一個大約兩層樓高的倉庫。他以為阿寬要領他進場，沒想到是被拽到大門旁的小攤位。

　　「這位你一定要認識一下，」阿寬說，「周小虫。」說完對那個名叫周小虫的人說，「這我朋友，楊大正。新來的。」

　　周小虫對大正點點頭，問道：「你想要聽什麼？」

　　聽什麼？大正嚥了一口口水，他不知道怎麼回答這題，這是一種進倉庫搖滾的先行測驗嗎？可是他什麼都不知道，像阿寬那天說的，不知道倉庫搖滾怎麼玩龐克？若是答錯了不光是丟臉，會不會連參加的資格都沒有，就必須回家了？

　　好在阿寬搶先替他回答：「給他聽一下Hi-Standard，你今天有吧？」

　　「當然有。」周小虫說完，不假思索地揀起碟盒，CD封面是組外國家庭和樂融融吃著早餐。他將CD放進隨身聽後遞給大正。

　　幹！這音樂帶來的澎湃與衝擊是從未接觸過的。大正感覺自己站立吊橋中央，朝著四面的山吶喊，而回音反衝自身，他隨吊橋上下搖晃，全身細胞一起興奮擺盪。一分四十二秒後，周小虫拿走了隨身聽，

對大正與阿寬說：「先進去占位看表演，我不會跑。」

「待會見。」阿寬示意大正跟上，到票口買票，「一張票一百塊，送一罐可樂。今天我請。」

他們緊跟人龍排隊，穿越一扇小門後，終於進入阿拉 Pub——倉庫搖滾展演地。

大正從沒想過（到目前為止他不知道在心裡想過多少次「從沒想過」），原來倉庫搖滾是一個這麼奇特又壯觀的地方。整體空間和原宿廣場頂樓相差不大，然而密閉空間和昏暗氣氛，加上紫色燈光照耀，小小的場地、小小的舞台，自成神祕氛圍。順著視線，一個窄樓梯往上延伸到二樓。二樓的格局是個天井，探出頭即可觀看舞台與觀眾。然而無論是一樓還是二樓，看得最清楚的只有人。滿滿的人。阿寬將大正帶至舞台前區塊，扯開嗓子告訴他：「我要上樓放東西，準備表演，你站這裡看最清楚。」

「好。」大正一樣使力回應。

「但是要小心，這裡全是衝撞區，他們會一直用力撞，撞到受傷為止。你不行就躲開。」

「哪一種撞？皮皮說有『猛撞』、『死牆』、『繞圈』這些撞法。」大正抓住阿寬的手臂，讓他回答完問題才能離開。他怕得要命，這群人刺龍刺鳳、穿孔穿洞，看起來凶神惡煞，沒搞清楚他們怎麼撞前，他可不敢輕舉妄動。寧願躲得遠遠到最後一排去。

「我不是說了不要分類！你管他怎麼撞，撞就對了！」阿寬擠出人群，沿著樓梯向上走去。留大正獨站原地。明滅不定的舞台燈光照著上百張面孔，大正前後上下顧看，人越來越多，能夠伸展手腳的空間越來越小，適才在室外聞到的迷幻氣息，隨大量體溫濃郁綻放。

阿寬走了，剩他一個人。若此時落跑應該沒關係吧？大正暗自想著。要是被媽媽知道他出沒在這種不良場所，不知道會怎麼說。不過，搞不好他再也沒機會被媽媽念叨，這些面孔，每一張看起來都會殺人。

燈光更暗了。

一個滿是刺青的刺蝟頭與夥伴默默上台，觀眾開始使勁尖叫。尖叫聲從身後湧現，波浪般襲向舞台，同時有人大喊：神經樂隊！神經樂隊！

「大家好。『我要你我要幹死你』！」刺蝟頭主唱一說完，極度飽滿的音樂瞬間釋放，像把短刀飛出，直竄大正的心臟。呃啊。好帥。電視上絕對沒有人能如此直接高唱慾望，可這慾望一點也不低俗，交織豐富編曲與流暢旋律之間，赤裸裸地呈現，反倒顯得自然，像是晨間的勃起，必然發生也必須發生。音樂讓社會灌輸我們該羞恥的事不再羞恥，是一種……對，這是藝術。受周遭熱情催化，大正逐漸放鬆身體，盡情沾染倉庫搖滾的生命力。一首一首新奇的音樂過去，複製人、售貨員、夾子、自由式，還有從日本受邀而來的女子樂團Softball，這些生命力的散播者依次上台，汗水閃耀揮灑，每一次落下都綻開燦爛的花。即便現場昏暗，還是能看見人人面帶笑容，他們笑著，跳著，叫著，喉嚨僅是一個媒介，通過它，拔掉身上的偽裝──鉚丁、鐵鍊、皮靴、蕾絲，只是一層表象──蘊藏身體深處的野性由此穿越釋放。原來表皮底下，我們都一樣：一樣狂野，受夠日常禮教的虛偽。在這裡，只有這個以音符創造魔幻的地方，人們得以拋開倉庫世界之外的「應該」，伸手即可碰觸自由。當全場舉起手大合唱時，大正再也忍不住內心激動，眼淚撲簌簌奪眶落下。要有多強大的能量，才能號召如此多相應頻率的靈魂？

哭吧，感動就是感動，沒什麼需要偽裝。被倉庫搖滾震懾的一顆心，它撲通撲通撞擊胸膛，宣告自己也是其中之一的相應靈魂。

表演結束了。

刺龍刺鳳穿孔穿洞的人拖著腳步，緩慢走出倉庫。向晚的陽光灑亮身體，刻畫「應該」的軌跡，他們全是這午後的灰姑娘，一見夕陽，必須回到日常，回到應該回去的位置，做應該做的事。大正雙腿沉重，

吃力地走向門邊的周小虫——他不想離開倉庫,不願回到外面的世界面對虛偽。他掏出錢包,買下Hi-Standard的專輯。

外頭的光扎眼。大正憑記憶依著阿寬先前指示的路線,行過數不清彎彎繞繞的路,坐上回高雄的野雞車。他好累,但全然沒有睡意。來時和回去的路是同一條,景色卻不同了。夜幕悄悄高掛,視線再度回到黑暗,遠處的霓虹、近處的路燈是訊號,閃爍午後的震撼。

他想起接過CD時,不知道哪來的勇氣對周小虫開口:「我還會再來的。」

「下個月應該還會有表演,到時候見。」周小虫說。

「不,我會和我們團一起來表演。」

他記得全身血液彷若燒騰的開水,噗嚕噗嚕往上冒。也記得周小虫向他比出大拇指時讚賞的神情。

噗嚕噗嚕,噗嚕噗嚕。

一定要站上倉庫搖滾舞台,成為一個真正的、不做作虛偽的龐克。

噗嚕噗嚕,噗嚕噗嚕。

大正望向窗外,對自己宣誓必達的夢想。

噗嚕噗嚕,噗嚕噗嚕。

噗嚕噗嚕,噗嚕噗嚕。

5

老闆越過馬路,抬頭是金屬製的大門框,像個日式鳥居,神或許在裡頭,在還有一點的下午陽光,應許來訪的人快樂。

前方左側是美國通鋪,四個衣著寬大的少年站立入口,商討是否該入手Levi's的501縫線。赤耳,聽起來是個潮流代名詞。再往前走一些是販包攤販,他們聚集騎樓邊,享受冬日的暖陽(夏天則躲入騎樓,但願永不被陽光找到),包包一個一百元,弟弟妹妹要不要背看看?神

不需要現露真身，然而這兒的每一刻，誰都永駐青春。鞋店，首飾店，口罩攤販還有雞排，電影院旁傳來震耳欲聾的日語歌，是濱崎步的聲音。是啊，神在這裡，拉近所有人的距離，那些遙遠千里的也不例外。

老闆停頓了一下。他該向前走的，順著紅磚道繼續往前是應行之路，但此刻他突然想往右，想起衣櫃裡有幾件襯衫該換了，於是他右轉後拐進這裡最大的建築物，挨個挨個想從基數過多的鋪面尋找記憶中的男裝店。玻璃門與玻璃門相連，中央空調飄散高級外國香水味，老闆轉了一圈，從建築物後門回到陽光下，右邊有個大金剛，是整人玩具店的吉祥物，不過他不去那。他往左，穿過排隊買薯條的隊伍，重返紅磚步道。

這是第二個金屬鳥居，和另一個隔著大馬路遙望。桃紅色招牌的唱片行和白色招牌的球鞋店是鄰居，老闆毫不猶豫將他們撇在身後，走過斑馬線，瞧一眼左側商店入口的玩具熊，順著音樂聲仰望，是不知名的學生在頂樓廣場表演，國台語夾雜的歌詞沒有一字聽得懂，但是從嘶吼的力道得知他們很認真地造夢。很認真。只有孩子能認真對待夢，站在同樣的地，只有孩子被神賦予這種能力。右棟的黃色建築乘載不下更多求知慾旺盛的少年，最新的科技都在裡頭，以前沒有人知道，音樂會被裝在一個發亮的圓盤內，更沒有人知道，它還能受一個小小四方名叫MD的機器儲存。老闆輕輕向少年們說聲借過，走往旁邊的巷子。

巷子沒有替大路疏散太多人潮，老闆低下頭快步踏著紅磚道，走到底，右轉。到了。一間不太起眼的店。

老闆是這間店的老闆。

一間不大的店，看似隨意擺放老闆喜歡的商品。牆上掛了把吉他，中島地帶是樂團衣整齊排列，往裡走有台老音響和黑膠機，骷髏樣式的煙灰缸和復古電話置放櫃檯邊。拉起鐵門後，老闆進行例行的營業公式，扭開音響，摸摸架上物件，將一片Pick輕投歸位。來到櫃檯，

餵養小水杯內的藍色鬥魚，七粒飼料，牠懶洋洋不感興趣。無所謂，老闆聳聳肩，從櫃檯後方成堆的「黑磚」揀最符合今日心情的錄影帶，放入紅色倒帶車。

喀。

一般來說，看完影帶是要隨手倒帶的，但老闆不喜歡。一個好的重置比直接啟動來得重要，他是這樣想的。先歸零，再出發。讓開始有一個好的開始。老闆坐下來，看錄影帶緩緩沒入。他撐著頭，閱讀螢幕畫面。

外頭的陽光漸偏紅。接近過年時分的氣溫容易犯睏，老闆暫停影帶播放，往櫃檯一趴。鬥魚靜止不眨眼，二樓廣場少年的音樂已不好識別，店裡的落塵長出了鰓，呼吸如舊的氣息。如舊是場重複，是頓消耗；如舊是，神不再眷顧的所在。

腳步聲進了店內，兩個少年。一個有雙劍眉，蹙著，稚嫩的臉有著不該屬於他的嚴肅；另一個纖瘦沉靜，不時注意朋友的動靜。嗨，老闆向兩人打聲招呼，之後靜聲觀賞這不屬如舊的畫面——劍眉少年在找某個東西，某個他認為很重要卻尋不著的東西。

正仔。沉靜少年這樣喚劍眉少年，問他到底找什麼？他們似乎是翻找了整個下午，但一無所獲。叫做正仔的少年說不上來，他想找一些真正龐克的東西，可是外面的衣服不是太貴，就是太過廉價俗氣，不是他要的。正仔大動作地翻找中島區的衣服，看來他為了「真正的龐克」煩躁不已。

「啊！這個！」正仔興奮大吼，「皮皮你快來看！」

什麼？老闆疑惑，他不記得店內有哪件團衣可以被稱為真正的龐克。於是他往兩少年走去，想要一探究竟。

「你竟然知道 Hi-Standard！」老闆瞪大眼睛驚訝地連聲音都啞了（也可能是整天沒與人溝通所以喉嚨還沒開嗓）。

「你居然會賣 Hi-Standard 的團衣！」正仔的蹙眉開了，同樣瞪大

眼睛回應老闆。

三人對這場相遇感到不可思議。正仔告訴老闆，他曾親臨倉庫搖滾現場，對他而言，那樣的風格才是真正的龐克。也是在那，他接觸到 Hi-Standard，燒起無法熄滅的喜愛。他還告訴老闆，他和身邊的沉靜男孩皮皮有一個龐克團，Hi-Standard 是他們的榜樣。

進來吧。老闆邀請他們進到櫃檯，一同觀看被暫停的影帶：Air Jam。

不明所以的少年們盯著螢幕，等待老闆說明。這是，由 Hi-Standard 舉辦的龐克音樂祭啊，集結了各大龐克樂團。1998 年開始，連續三年，但在去年達到巔峰時，Hi-Standard 突然解散了。很可惜啊，亞洲第一個龐克音樂祭就這樣結束，或許現實總是比理想頑強吧。老闆淡淡說起自己的過往，他曾經有過樂團，曾經在台北當過 DJ，曾經是個依靠音樂呼吸的男人。然而，當生活與生存失衡，當和家人的關係已由關心轉為爭吵，他唯一想到的辦法，是將自己變成一隻鬥魚，關進小小的空間，獨自一人，和賴以呼吸的水域。這間店，是他最後的抵抗。

時鐘指針又轉了一圈。

老闆取下牆上的吉他，而後伸手按快轉鍵。他看著兩個少年說：「我最喜歡 Hi-Standard 這首歌」，他指了指螢幕，〈Wait for the Sun〉。

為什麼？少年們不解發問。

老闆沒有回話，將食指置於唇中央，接著刷起和弦，和著畫面裡人們的聲音：

I'm just a boy who makes mistakes

Sometimes I feel like kicking my own rump

Have no money, but big dreams

Fight my way and wait for the sun

Yes I still believe! Wait for the sun……

　　兩少年拍手叫好，老闆不好意思地搔搔頭，為自己解釋：「對我來說，這就是龐克的精神啊。大無畏的精神。沒有錢，但有夢。」他深吸一口氣，停頓很久，最終下定決心說出想對少年說的話：「做夢是神給年輕人的能力。我已經沒有了，但你們有！盡量寫！盡量唱！把你們的夢放大，可能會繞一點路，不過繞最遠的路，或許正是到終點最好的距離。好好享受沿途的風景。」

　　該回家吃晚飯了。

　　正仔買下 Hi-Standard 的團衣，老闆送少年們到門口，期待下次見面時，少年與他們的龐克樂團會釋放出更多的能力，更多的夢。走了兩步，正仔回過頭把老闆喊住：「老闆，可能慢慢變成大人會喪失做夢的能力，但是我會記得，幫鬥魚換一個超級大魚缸。」

　　哈哈。老闆笑了。他抬頭望著店招牌，P-51，美國單引擎戰鬥機中航程最長的一台，歷史上十大戰鬥機第一名。原本是想紀念曾經戰鬥的自己，不過現在，或許能再飛一段。

　　神還是在這裡的，交還他一個有能力的午後。

6

　　啪嗒。

　　挫賽了。突如其來的光迫使大正閉眼，逼著腦袋加速轉動。

　　「哥哥，你在幹嘛？」媽媽的疑問從身後傳來。現在是半夜三點，照理說，媽媽不應該出現在這裡。但她出現了。

　　「沒有啊，我在……」大正放慢全身速度向後轉，看著母親雙手環胸靜待回應，他緩緩斟酌相對合理的理由：「……就，明天要去補習班，我作業還沒寫完。」

「那你幹嘛用手電筒？開燈啊！小心眼睛壞掉。」媽媽一臉狐疑，並不完全相信兒子的話。

「我想說這樣比較省電。」

「傻蛋，是會省到哪去？趕快弄一弄早點睡覺。」媽媽顧自小聲念叨，「我以為你在偷看A片。」

「蛤？」

「沒事，晚安了。」媽媽嘴角弧度些微上揚，準備離開。

「媽，」大正喚住母親。但當母親停下腳步等待接續的訊息時，他又猶豫了。話哽在嘴裡，想撬開雙唇的縫隙。他深吸一口氣，將話語隨呼吸吐出：「妳可以給我一千塊嗎？」

沒有回應。表示媽媽在等待原因。這原因必須具有合理性與正當性，並保有誠實原則。

「那個，補習班要繳講義費……」大正說，「還有我有寫歌，想要去錄音。」

「我放餐桌上，你明天出門記得拿。」房門關上那刻，大正非常確定聽見母親用近乎耳語的聲量說了句「錄音總比去外面跟人家亂買A片好。」

原來媽媽是這樣想的，他如釋重負坐回書桌前，拿出藏在講義下的四張歌詞——上頭滿是塗改痕跡——繼續原來忙碌的任務。明天不去補習，明天要去錄音。錄音需要四千，每人回家拿一千，是他對團員發號的指令。只不過他拖到最後一刻才拿到經費。

*

穿花襯衫的少年自馬路另頭呼嘯而過，改裝後的排氣管聲在夜半無人的城市激盪回音。從地下錄音室踏抵路面的阿凱皺了一下眉頭，輕輕地，沒有人看見。其他人的焦點聚在大正剛按下結束鍵的手機。

「我要去阿昌阿芳家一趟，誰跟我去？」大正將捧著的CD輕緩放

進後背包，「DEMO剛錄好，我想請他們聽聽，給點意見。如果他們覺得不錯，就請大蕃薯幫忙多燒幾片，寄到幾個Live House，看能不能跟阿寬他們一樣有演出機會。」

皮皮點頭，表示附議。

「那如果他們覺得不OK呢？」榮彥發問。

「我就再寫，再錄。做到有人認可為止。」大正說，「你們要跟我去嗎？」

「我Pass，」阿凱立刻回答，「你也知道我媽沒有很贊同我玩樂團，前幾天跟她拿錢，她還特別強調『不是正經的事不要做』。要不是我說是要繳給補習班，她絕對不會給我。如果被她知道我整晚沒回家是在錄音，你們下學期就看不到我了。」說完聳聳肩，表示無奈。

「大正……」榮彥喊了大正，卻瞥向阿凱。見阿凱在衣襬旁的手隱隱左右擺動後，回視大正詢問的目光，「沒有，我也想回家了，今天一次錄八個小時，我有點體力不支。」

「好，那皮皮我們走吧。」大正跨上車，和皮皮往同一個方向騎去。街燈將他們移動的影子拉得好長，好巨大，像是刻意呼應他們的堅定。這時榮彥解開腳踏車鎖，對還望向馬路發呆的阿凱問道：「為什麼不讓我說？」

「你沒看拿CD的時候大正這麼興奮，你怎麼能掃他興？」阿凱說。

「還好吧，他就一直逼進度跟抓死線而已。況且早說晚說都是要說，不是嗎？」榮彥不解回問。

「早說晚說，不是今天說。我也不知道我能彈多久。我爸媽覺得念書才是我現在該做的事。準備高三，準備大學，然後找個工作。正經的工作。」

「做個一般人嗎？」

「我還有當『其他人』的選項嗎？」阿凱看了榮彥一眼，問：「你真不想打了啊？」

榮彥搖頭：「嗯。鼓在團裡像一個地基，我自認沒有當地基的天賦。不然今天就不會用到半夜了。」嘆了口氣繼續說：「鼓不是我命定的樂器。」

「那什麼才是？」阿凱問。

「不知道，但我覺得命定就該像皮皮那樣。」榮彥說，「每次練團我都會偷偷關注他，他平常做什麼事都會想很久，只有彈琴不會猶豫。」

「嗯，這倒是，他彈琴的時候像在演遊戲王，是『另一個皮皮』。所以命定可能也是沒有選項的，你呢，只是還沒遇到。」阿凱說，他拍拍榮彥的手臂：「不說了，走吧。再不走就可以直接去吃鮪魚蛋餅了。」

「還沒遇到……你一定要這麼深奧嗎？欸！等等啦！欸！」

＊

到了。摁了門鈴，來開門的是阿芳。

「應該配副我家備份鑰匙給你們才對。天天來。」阿芳笑著，領大正和皮皮進屋。屋子寬敞明亮，除了套皮沙發和電視，沒有太多傢俱，專輯按語言分堆放置，吉他導線和效果器排放角落，作為屋內的陽剛裝飾。

阿芳是阿昌的弟弟，阿昌是阿芳的哥哥。句子聽起來像廢話，但最能釐清他們之間的關係：即便同父同母，身處同一個樂團，誰也不是誰的附屬。阿昌壯碩，阿芳相對纖瘦，兩個相互依偎的獨立個體分別擔任主唱與吉他手，一個名叫馬戲團猴子的樂團。

「來了。」手握遙控器臥倒沙發面對電視的阿昌懶洋洋地看著剛進門的兩人一眼。自 KO 搖滾跨年結識這些小朋友，不過兩個多月，他感覺自己像個遞出臍帶的母親（雖然他沒有子宮），與他們綑綁相連，盡可能給予養分。他喜歡和他們在一起的感覺，如同兩三年前剛組團的自己，緊抱唱片行老闆推薦的卡帶，試圖讀取磁條上每一顆分子，將

所有時間耗費於熱情。熱情，這玩意太重要了，然而它時常被銀行帳單和房租擠壓至角落遺忘，也不過才兩三年，年齡會長，事會老。可是年輕的他們會提醒他。他像個母親，需要他的孩子。

「怎麼樣？第一次錄音如何？」阿昌坐起身詢問。皮沙發表面有些皺褶。

「還好。」皮皮說完往客廳的單座主人椅一坐，全身放鬆地癱在椅上。

錄製整天，他的確累了，可他不想錯過任何和阿昌兄弟見面的機會。這兒有太多他從未見過的專輯，阿昌與阿芳的推介比他平日胡自在唱片行摸索來得精準。雖然他總是靜靜在側聽他們對話，不常加入其中發表，不過他一直記得有次阿寬在真善美門口與其團員聊到：作品要好，必須先磨耳朵，再磨心。當時他匆匆入內，未曾停下詳問，可不知怎的話語默聲扎了根。之後的日子，他跑唱片行跑得更勤，每星期攢下的零用錢全費於那些設計精美的外國唱片；再之後，有了阿昌家這處祕密基地，大量的音樂與談話，似雕琢石像的工人，拿起工具敲敲打打，雕磨耳朵的形狀——雖然尚未知曉將是什麼模樣，但總會知道的。

「什麼還好？是很棒！」大正不服氣回應，「我從來不知道錄音長這樣，先錄鼓，然後我們一個一個往上疊。直接聽就好了啊！將——將——」大正小心翼翼取出光碟，「感覺怎麼樣？給點意見吧大哥！」

阿昌細讀光碟上的奇異筆字跡，阿芳也湊近閱讀……突然大喊：「台北妹？你不是有喜歡的女生了還台北妹！」

兄弟倆充滿疑問的視線令人無處躲藏，一旁的皮皮不說話，雙手環胸等待即將到來的好戲。

「筆友啦！筆友！」大正吶喊。

「筆友你幫她寫歌！」阿芳回喊，起身架著大正的脖子假裝逼供：「說！什麼時候腳踏兩條船的！」

「沒有啦！我上次去台北問路認識的女生啦，後來變筆友，現在有手機就傳傳簡訊，她有在玩樂團，也很關心我們狀況。」大正說，「吼你不要鬧，趕快聽啦！」

阿芳放開大正，接過CD放進音響，按下Play鍵。之後走到廚房，拿了四罐啤酒分給大家，說：「好音樂就是要配啤酒才對味。」

帶有顆粒的聲音洩出。

大正隨之哼唱搖擺身體，阿昌抿著嘴側耳傾聽；皮皮閉上眼，啤酒罐緊握手中；阿芳則是到廚房再度搬運啤酒，拉開拉環，嘶嘶的氣泡聲替音樂伴奏。

「如何？」四首歌的時間大約二十分鐘，到最後一個音，大正立刻轉向阿昌詢問。

搶在阿昌前頭，阿芳率先發話：「『便祕的我已經三天沒大便』這種話你真的寫給筆友？」被阿昌瞪了一眼。阿芳閃過那微慍，仰頭大口喝酒，沒再往下說。

「才過兩個月，你們真的進步很多。果然幹走我一堆CD還是有用的。」阿昌開始點評，「你這個版本的歌詞修得不錯，把生活瑣事融進歌裡的做法很好。」

「拍子沒有準你自己應該知道，但第一次做到這樣很厲害了。」

大正露出燦爛笑容。雖然他和兩兄弟感情要好，但能得到阿昌大前輩的正面評價，對他來說已是成功一半。另一半，還需要等待。

「編曲我想講一下。」阿昌接續說，「你們現在都用最簡單的線型，但是龐克不是只有1345。當然這種最容易被大家接受，也最好被傳唱，不過我覺得，除了歌詞，你們更需要在編曲的變化下功夫。」

看著大正不甚了解的表情，阿昌啜口啤酒後解釋：「一樣是冰，八寶冰和清冰的價錢就不同。試著把簡單的東西複雜一點，加點粉圓愛玉之類的。它還是原來的冰，只是多了咬勁。懂？」

「懂。」

「還有你要學著選擇合適你的效果器，我覺得現在的有點⋯⋯呆。效果器像穿衣服，你想要的風格必須整體，顯現你的特色。一個吉他手的格調，看他的效果器盤就對了。你要學習用音色搭配找出你獨有的可能性，破音破得好聽，怎麼破得有情緒都靠它。」

「好。」

「欸阿昌，我有一個問題。」大正想起很重要的事，「你寫歌的時候會不會覺得，中文跟龐克曲很不搭啊？我的意思是，好像唱英文比較好聽？」

「我都用台語寫。」

「我知道啊所以才問你，」大正急促地說，「我覺得你寫的歌都超棒！但你不會覺得台語比較適合那卡西，然後國語比較適合周杰倫那種嗎？我有時候寫歌會因為語言被卡住。」

「不要被刻板印象綁架，」阿昌說，「語言是承載文化的工具，只是多數時候被當作劃分階級的利器。台語是我的母語，我唱起來得心應手。」

「等以後有合適的例子我再講給你聽，」阿昌接著說，「好啦先講比較重要的：高雄這邊，我幫你看看八重洲和南區搖滾聯盟有什麼合適機會。DEMO你多燒幾片，往中北部寄。台北有『聖界』跟『地下社會』，台中有『黑洞』，『阿拉』的話你可能還不夠格⋯⋯不過你不是跟自由式很熟？他們也是廢人幫成員，搞不好有門路可以把你們弄去表演。」

大正停頓一晌，看著手中的啤酒，沒有盛接阿昌的目光。皮皮睜開眼望向兩人，再望向阿芳，擅於沉默的他不擅面對朋友的沉默——阿昌說的有理，不是嗎？

「怎麼？想靠自己？」阿昌露出了似笑非笑的神情問道。

大正點點頭，依舊沒有抬高視線。誰料阿昌冷不防地伸長手按上肩頭，他想立即揮開，但在出手前刻忍住，身體角度僵硬而銳利。阿

昌或許發現他的不自然，鬆開了手，哈哈大笑：「很好！懂得拒絕誘惑，這才是我認識的楊大正。」

「幹你嚇死我！」

「不，以後你就會懂了。」阿昌板起面孔，「對抗世界的惡意需要很大的勇氣。你要記得你今天不願妥協的樣子。」

「我雖然大你們沒有很多歲，」（屁勒你超老的，阿芳在一旁吐槽。）阿昌說，「但我碰過很多很荒謬的事。我想告訴你，只有你，是你自己的上帝。把命握在自己手裡，沒有人能動你。」

「好啦！不要講這些了！今天是來慶祝他們第一次錄音的。」阿芳拉開第四瓶啤酒，對兩人喊。他舉高酒罐向大正點頭：「恭喜！」

「阿皮皮勒！」阿芳回頭尋找皮皮，發現人已熟睡在主人椅上。他搖醒皮皮：「欸！欸！起來喝酒啦！」輕敲了他的啤酒罐。

「我乾杯，你隨意。」說完跨過皮皮，坐回大正身旁。再開一瓶酒。

「乾杯！」

來來回回，淺藍條紋包裝的空酒瓶排滿桌面，像一片海橫在中央，而此時他們各據一方，是彼此的岸。輕飄飄。大正感覺面頰發燙，看什麼都是玫瑰色的。他不太記得阿昌或阿芳說了什麼，好像是問四月要不要一起去春吶，因為他們唱壓軸。

不管，說什麼都好。「好！」立即回答好是一件快樂的事。要右手跟著同步舉起。好！說的時候要從肚子發力，讓聲音誠懇有力地自體內發響。似乎有許多小精靈奔跑於血管，令他感覺搔癢，發出咯咯的笑聲。

「馬戲團猴子要變成全台灣最強的樂團！」

不知道是誰說了這麼一句。漂浮在酒精的海，誰的聲音聽起來都是同一種調，從高處——可能是天上——傳來的，遙遠卻有力量的語句。好！必須的。第一次在原宿廣場看見他們演出，他的整顆心都被唱亂：這些創作有一種氣味，一種屬於高雄，沾染陽光、汗水與港邊

海水的鹹味。選擇以母語歌唱的阿昌，即便歌詞夾雜中文和英語，依然保留母語的口氣腔調。當時他還不懂龐克，可是阿昌的母語作品恰恰讓他相信，樂團揭開了全新紀元的序幕，音樂能夠讓你，標記自己從哪裡來。他們當然是最強的。

「我看好你們！滅火器會變超級強團！」

好！這當然好！大正快要闔上的眼猛然睜開，看見阿芳衝著他咯咯地笑，「好！我們要變超級強團！我會，我會繼續努力，繼續、繼續，寫很多歌！」他舉起酒罐，抓不穩的力道使酒濺到手背，涼涼的，神智因而稍稍清醒。那笑令他心安痛快，於是脫口：「我們是一輩子的兄弟！」

「對！兄弟！」

「乾杯啦！」

話與酒沿著食道順流而下，隨冰涼觸感爬進記憶。

四點四十一分，窗外的喇叭聲放大了冬晨的寂寥。大正瞇眼望向牆上的鐘，環視四周散亂的酒瓶，熟睡的阿昌、阿芳與皮皮。語焉不詳的夢話也散落著：我們，兄弟，好，超強。他看著天花板，腦海浮現失去意識前阿昌說話的表情，應是很重要的話，可是他想不起。算了，等起床再問。翻過身，繼續沉睡。醒來以後，什麼都不記得了。

<p style="text-align:center">7</p>

開學後的日子像是點選複製貼上鍵，每一天都在重複前一天的軌跡。起床。刷牙。吃飯。大便。上課。考試。洗澡。睡覺。被鐘面破碎的切割綁架，從春來到了夏。

因為班上有兩組玩樂團的人馬，漸漸地，同學們也愛上一起聽音樂的時光。每節下課可看見不同的小團體，圍繞不同曲風的專輯打轉。

燒錄CD成為班級活動，家中有燒錄機的大蕃薯成了老大，午餐時間站在講台，按照訂單交件。

「皮皮，你的……靠這我不會念。」

「Strike Anywhere，謝啦！」皮皮到台前取件，差點撞上衝進教室的宇辰，滿臉鬼點子的神情引得皮皮注意。只見宇辰上台對全班喊：「我跟你們說，剛剛我聽到班導跟數學老師說話。」

「老師說她很幸運，因為我們班感情很好，又很團結，放春假還一起去游泳，曬得全班黑嚕嚕。」

男孩們瘋狂大笑。大蕃薯更是笑得掉出眼淚，快要岔了氣：「老師、老師真的相信我們去游泳？」

「對，她覺得我們很健康，還跟數學老師說我們只是頑皮，不要一直找我們麻煩。」宇辰說，「欸！所以你們要保守祕密，千萬不能讓老師知道我們其實是去春吶。」

「好！」

大蕃薯還在原地笑得站不直腰，抱著手上的CD蹲了下來。宇辰輕踹蕃薯的臀，說：「好了啦，有點OVER了。」

「幹真的很好笑，她居然相信。」

「我突然有點難過欸，因為我們能騙倒的，都是相信我們的人。」宇辰閃過一絲落寞，「像我都騙我阿嬤我沒抽菸。」

「我們去春吶只是聽團，又沒吃搖頭丸。」大蕃薯斂住笑聲站起，翻找懷中的CD，挑出一片遞給宇辰。

「幹嘛啊？」宇辰問。

「我幫阿凱燒的，覺得你應該也要聽，就多燒一片給你。」

「我不聽龐克。」宇辰雙手交叉胸前，比出絕對拒絕的姿勢。最後拗不過蕃薯的好意，拿起光碟，往書包一丟。

皮皮回到窗邊座位，心滿意足地將CD收妥。自從在老闆店裡聽到Strike Anywhere，便愛上這種硬底的吶喊，他喜歡他們對社會議題的

控訴，音樂中添增政治意識，喚醒人們對躲於角落的陰暗的重視。可惜翻遍唱片行，找到的多是偏向主流風格廠牌的樂風。還好蕃薯總有門道。

「大正呢？怎麼沒看見人？」打好飯菜的榮彥坐到皮皮身旁詢問。

「被劉雅婷帶出去了。」皮皮說，「春吶沒帶她去，她就一直不高興，覺得我們全是她的情敵。大正說他上課會感受到她在後方的殺氣，本來我還不信，但後來連我都感覺後腦勺很涼。」

「這麼嚴重！我以為她就是喜歡大正玩團很帥的樣子。」

「我不懂女生啦，而且原本已經沒事了，昨天不知道哪個白目拿〈台北妹〉歌詞給她看，又開始鬧。」

「歌詞沒怎樣吧？」榮彥搔搔頭，感到不解。

「最後一句『我好想快點見到台北妹』，她就不行了。而且大正跟台北妹會傳簡訊聊樂團的事，她又不懂，覺得被忽略，」皮皮說，「我看再這樣下去，要不他們分手，要不我們解散。不然遲早大正會被問滅火器跟劉雅婷掉到水裡，他要救哪一個。」

「你們會游泳，沒在怕。」榮彥笑著回話，「DEMO寄出去有什麼消息嗎？也兩三個月了。」

皮皮搖頭，「我是不抱期待，因為各方面都不夠成熟，慢慢在ATT的小舞台玩也好。而且跟柏原還在磨合，他在自由式已經有一套配合的模式，現在其實有點像在教我們怎麼玩團。」

榮彥放下手中的筷子，滿臉歉意地說：「欸，真的對不起。」

「三八噢！誰沒在尬團的，Mess的主唱是草莓兔子的鼓手，自由式跟我們是同一個鼓手也沒什麼。」皮皮說，「錄DEMO那天我就發現你沒熱情了。我覺得啦，高二下開始，人生可以選擇的好像只剩考卷上的答案。可是玩團又不是考試，不選或選錯也不會有人處罰你。」

感激之情溢於榮彥的眼眶，他本想回應，卻被突進的畫面帶偏：一個眼睛哭紅的女孩自後門跑進教室，其他女孩紛紛湧上安慰，一群

人再迅速離開教室。

「欸，欸你看你看！」

「大正這次完了。」皮皮和榮彥互望，同意這個結論。沒想到這時大正從前門橫衝直撞進來，一把將坐著的皮皮拉起，尚在喘氣的臉滿是興奮：「陳敬元！」

「嘿是。」

「黑洞打電話，六月三十星期六，我們要跟售貨員一起表演。」大正喘著氣說完，咧開的嘴角合不上。

「可是……劉雅婷剛剛哭著跑出去，你不用去看一下嗎？」

「她哭完就好了。」大正說，「我跟你說，我們要趕快魔鬼訓練，請阿寬來看我們練團給建議，阿寬沒空也沒關係，反正我們現在有柏原……你再幫我想想有什麼事要做的！」

皮皮和榮彥再度互望──不過他們會游泳。

<p style="text-align:center">＊</p>

六月三十日的月亮缺了一塊。

皮皮望向天空，一個踉蹌差點跌倒。這兒很暗。僅有月光，以及民宅透出的稀疏光點稍稍穿入瞳孔。剛才為避免摔倒，抓回重心站立時聽見酥脆的聲音，應該是踩到蟑螂了，還是超大隻的蟑螂。皮皮在心裡嘀咕，氣惱自己為何順了這些人的邀約。每到表演他的腦中總是一片空白，今天也不例外。不論上台前在掌心寫了幾次「人」並將其吞下，記憶都像要傳給暗戀的女同學的即時通訊息，寫滿句子之後，刪除鍵從尾端的句號一口一口吃掉本來很愉快的感受。剛下台的他什麼也不記得，恍惚之際聽見阿凱說，要趕統聯車班回高雄，不然媽媽會殺了他；柏原也因為明天自由式在 Green Power,有表演，必須早些

9　位於真善美樂器行八德路舊址後巷的攀岩場，是當年練團演出的場地之一。

回去。兩位夥伴離開後，皮皮於人群搜尋大正的身影，看見講電話的他忽然掛斷，右手握起拳頭用力捶牆。應該是又與女友吵架了。皮皮走向大正，沒想到背後傳來呼喚聲：「你們兩個！要不要跟我們一起去喝酒？」

回頭查看，是那個叫做吳志寧的大哥哥。戴著紳士帽的他，正朝他們揮手。

「好！」

不用回頭了，那是大正的聲音。他說好，他要跟他們去喝酒。皮皮沒說話，深深吸了口氣。有的時候他真的非常討厭不懂拒絕也不懂爭取的自己。

於是他們倆和吳志寧，以及一起演出的售貨員團員二中，一行人自黑洞出發。

「她不去嗎？」大正指向售貨員的女鼓手詢問。

「誰？噢你說陳菲啊！沒看一堆人圍著要送她回家，輪不到你啦小鬼。」二中拍拍大正的肩，微抬下巴，語帶揶揄。

「不是啦，只是很少看到女鼓手。」大正訕訕回應。

沒有人告知目的地，只是走，沿路聊著喜歡的音樂，聊高雄和台中龐克場景的差異。右轉。大正講得起勁，已然掃去適才吵架的陰霾。他告訴吳志寧，自從去了倉庫搖滾，他便立下和廢人幫一起表演的目標，殊不知這麼快就達成了。所以表演結束時，他又給自己下了新的目標：他要更努力，讓廢人幫的頭頭愛吹倫認識滅火器，然後，總有一天要登上阿拉的舞台，和震懾他少年心的Softball一起演出。

「你想認識愛吹倫？」二中笑了。

「對啊！他是傳奇欸！」大正提高音調回答，聽得出來他真的很興奮。

吳志寧也笑了，看來對他們而言這個目標太過幼稚。岔路。左轉。皮皮心想。雖然他沒參加過倉庫搖滾，不過聽大正描述，那似乎是類

於在《MCB》雜誌[10]讀過的車庫搖滾，也就是美國青年在自家車庫進行搖滾表演，將困擾生活的呢喃絮語以直衝、不修邊幅的旋律線激情表達，重點不在技巧細節，而是年輕的心所創造的氛圍。可能是吧，畢竟誰也給不了答案，車庫搖滾在七〇年代前已消失無蹤，倉庫搖滾無論是場景挪移或僅是巧合也不重要。能夠號召這麼多龐克樂團的人，被稱作傳奇的確不過分。

右轉。左轉。再左轉。巷子越來越小。

大正他們在前方繼續聊著，皮皮試圖記憶走過的路，不時張望四周。忽然，一隻黑色浪貓竄出，跳上矮牆，往防火巷的最深處去。這讓皮皮有種錯覺：好像進去之後，再也回不來了。繼續前行，巷子小得無法再並肩行走，只納得下一個人的肩寬，二中在最前方，其後一個挨著一個緩慢前進。

「到了。」二中說，他拉開紗門，比了一個請進的手勢。

昏黃光線下是爬滿壁癌的牆，放滿空酒罐和食物的凌亂茶几。戴眼鏡的男子蹲坐紅色塑膠板凳上看電視，板凳面的鴛鴦花樣已斑剝。姿勢與身旁沙發相較高了些，彷如位居高位的國王（管理這小小的領土）。電視的粗糙訊號聲迴盪空曠的小領土。戴眼鏡的國王望向他們，說了聲嗨，將注意力轉回電視，瞇眼專注盯著螢幕，充滿慾望地。有一點點，嗯，猥瑣。

二中清了清嗓子說道：「歡迎來到廢基地，這是愛吹倫。」

「他是愛吹倫？」大正驚呼。皮皮也看傻了眼。

「不用懷疑。他是愛吹倫，今年二十六歲，牡羊座。」吳志寧笑著走進屋內，坐到愛吹倫身邊，將遙控器從他手中抽走，不想卻被愛吹倫死死緊握，「不要看了啦！帶了你的追隨者回來。人家說你是傳奇耶！坐好坐好，要有傳奇的樣子。」

10 1994 年由香港媒體工作者袁智聰創刊，以雙週刊形式將國外的音樂介紹於華語世界。

「蛤是喔，什麼傳奇？」愛吹倫撇頭問道，隨後視線立刻回到電視。

二中大笑著對大正說：「你的夢想實現了。現實就是這麼殘酷。」

「什麼夢想？」愛吹倫再度詢問。

「人家弟弟從高雄上來跟我們一起表演，他說認識你是他的夢想，我就把他帶回來了。」二中回答，走往左前方看似廚房的空間。

「把夢想押在別人身上是很空虛的。」愛吹倫看了大正一眼，「坐。」

皮皮這時嗅到，空氣中有種甜膩雜揉青草的自然氣味，飄過昏黃的燈。讓他感覺一切太過恍惚不夠真實，輕飄飄的。原來踩了隻蟑螂就能見到愛吹倫，那麼他很願意再多踩幾隻。

「你……你剛剛是不是也在黑洞？」大正問。

愛吹倫剛剛在黑洞？皮皮看向大正，再看向愛吹倫，顯得有些失措（他故作鎮定，但是心臟快要從喉嚨跳出來）：他什麼都不記得，真的，記憶唯一存取到的只有他站上台，看見觀眾不多感覺心安。

「對啊。但我想回來看『我猜[11]』的校園美女，就先走了。」愛吹倫說。

「沒有什麼比校園美女更重要了。」有個戴眼鏡的平頭男子自樓梯處出現，大拇指和食指夾著菸，煙霧彌漫緩步下樓；隨之另一男子在其身後，滿身刺青，顯眼的刺蝟頭在煙霧下更顯帥氣，「喲，有客人。」

「我知道你！你是神經樂隊的主唱！」大正對那刺蝟頭喊。

「米之諾。」刺蝟頭伸出手，與大正皮皮打招呼，指向抽菸的男子，「小鑫。」

「我也知道你！你是複製人！」

「你對我們了解的還挺清楚的啊！但你年紀這麼小，怎麼會知道我們？」愛吹倫說，接著他往廚房方向大喊：「二中！幫我拿幾瓶酒，還有冰箱的鹽水雞。」

11 《我猜我猜我猜猜猜》，中視週六晚間綜藝節目。

　　「大正是阿寬的鄰居，跟他弟還是國中同學。旁邊那個是皮皮，大正的同班同學，是他們團的貝斯。」吳志寧替大正回答，「都是自己人。」皮皮發現，原來吳志寧的聲線這麼溫暖。

　　「自己人用講的不算，要喝了才知道。」愛吹倫說。

　　二中拎了兩手啤酒，大夥齊力將茶几的凌亂移至地上。他拉開啤酒拉環後說：「欸，廚房又在漏水。」

　　「漏就漏吧，拿水桶接完沖馬桶。」愛吹倫不以為意地說，「喝吧！不要客氣！」

　　大正接過酒，小聲附在皮皮耳邊低語：「他們好像滿白癡的。」

　　「我也覺得。」皮皮同樣壓低聲音，「你手機借我，我打電話跟我姊講一聲。」

　　繼續喝。趁無人注意大正用力捏了大腿，沒錯，這不是夢，他正和廢人幫喝酒。他們一直說話，不停不停說話，話語聽起來很沒有意義，可是似乎又很有道理。愛吹倫說，這個世界只要強者，廢物都被趕到邊邊，可是廢物也有名字，誰來記得廢物的名字？「我也想要被人記住名字啊！」他大喊。（吳志寧話接得正好：「你被記住了啊！傳奇！」害大正一時臉紅耳赤，只好多喝幾口酒做掩飾）。他還說，他沒想過倉庫搖滾會有人來，他只是覺得好玩，不用像玩Metal的在意技巧，好玩就好。因為很廢，很窮，窮得只剩快樂，結果誰料原來這麼多人和自己一樣。不過廢物需要成就感，所以好玩的關鍵在於DIY。

　　「DIY？你是說那個……那個DIY？」大正話說一半感到害臊，不自覺結巴。

　　「嚴格來說意義是一樣的，Do it yourself。」一直使用短句和大家對話的米之諾接口，「不過龐克的DIY是另一種意義，運用現有的物品，透過雙手，將它們重新拼裝組合成另一個樣子。好比龐克店賣的別針、鐵鍊，很好得到也很便宜，可以拿來自己設計成喜歡的風格。還有像我們廢人幫海報跟T-Shirt，都是自己畫、自己印，用最低成本

最簡單的方式自己做；或是將舊有的變成創新。其實也是向資本主義社會對抗的一種精神。」

「不要講這麼多屁話，就是沒錢啦！有錢誰不想穿得像正人君子。」小鑫吐了口痰，「錢可以解決的都是小事；沒有錢，什麼事講起來都像大事。」

「弟弟，阿……不是，那個那個……大正！大正，你夠廢嗎？」愛吹倫突然丟問題給大正。

「蛤，什麼意思？」

「你這麼喜歡我們，我也滿喜歡你的，想要邀請你加入我們。」愛吹倫說，「但是！加入廢人幫有個標準，就是要夠廢。」

「我……我還滿廢的啊！我每天上學都遲到，都叫我同學幫忙簽到。」大正好想加入，絞盡腦汁思考自己很廢的事蹟，「還有，還有，我班導不喜歡我，她都說我無恥。」

皮皮噗哧笑出聲，他決定替大正保守祕密。

「好，」愛吹倫對其他成員喊：「去拿東西，我們走吧。」

走？走去哪？皮皮和大正尚未反應過來，就在大夥簇擁之下上了機車。吳志寧似是看出他們的不安，向兩人眨眨眼，說：「沒事的，只是去公園。」

晚風微涼。很快的，七人抵達滿布綠意的空曠領地。雖然夜色很深見不著綠。路燈稀疏照射，燈下蟲蚊飛舞。皮皮注意到，左前方有塊又高又陡的草皮，而愛吹倫正領著大家往那去。

「大正！」走到定點，愛吹倫指著草皮對大正說，「只要你從上面滾草皮下來，你就是廢人幫的一分子。」

「好！」大正有力地回應，胸腔滿是沸騰的共鳴。他舉起右手，向愛吹倫敬禮；愛吹倫也舉手回禮。轉身向草皮高點爬。

皮皮看看大正，再看看近四十五度角的草皮。他知道無論多危險，大正都會去做，沒有人攔得住。他只能替他看顧。暗自擔心的皮皮詢

問吳志寧是否也曾滾過？雖然相處不久，但志寧是個具有令人心安的魔法的人。

「他才不會滾勒！」愛吹倫聽見了，放聲大笑對皮皮說：「他爸吳晟欸，國文課本的那個吳晟，吳晟的兒子怎麼會廢？」

好吧。沒有辦法了。此時大正已達高點，向底下大喊：「我要滾了！」

下面的人們回應：「滾！」

啊啊啊啊啊啊啊啊啊——

大正滾了下來，隨即站起，撥掉身上的雜草。

「恭喜你通過入幫儀式！現在，廢袍加身！」愛吹倫說，示意二中拿出準備好的 T-Shirt 遞給大正換上。純白色的圓領衣，大大的「廢」字在中央。

「現在你是我們的一員了，我要告訴你一個關於龐克樂的禁忌，也是唯一的禁忌，你必須遵守。」愛吹倫說。

「是。」

「聽好了，」愛吹倫神色嚴肅，「長大。」

「蛤？」

「龐克樂的唯一禁忌是長大。不要問為什麼，等你長大就懂了。」愛吹倫接著說，「所以，你必須在長大之前完成。」

大正點點頭，沒有追問。皮皮亦然。雖然他很想告訴愛吹倫，他已經長大了。

8

「高三」是個咒語，一說出口，各科老師像是換了張面孔，扁平而沒有表情。

教室的國父遺像也不再可愛，開學典禮後班導師發現國父的腮紅

（終於啊！宇辰不小心說得太大聲，被視為罪魁禍首），一氣之下取消了自習課和班會，以及隔週的體育課，將其全改為考試。自此，學校生活的主題，只剩考試。不，還有換座位。按照每週排名，考得好的同學往後坐，成績差的則向前靠近。當大正從最後一排搬至宇辰隔壁，導師和大正的母親通了電話，於是，大正加入假日囚徒的行列。

好在入秋後，天氣更加炎熱。不起風的週末，補習班成為最好的去處，尤其全科補習班。坐好，吹冷氣，睡覺，偶爾醒來聽老師說個笑話，再度趴倒桌面。下課鈴響了，大正懶洋洋地趴著，不說話。他知道自己還是聰明的，班導將他送進假日牢籠，可以，那他便走進一個樂團分子的籠。該蹺課練團的時候，他們仍舊團結一心。

「欸欸！」大正忽然坐起，左手用力拍打身旁的皮皮，「欸你看啦，有人要動你馬子。」

順著大正手指方向望去，走廊的紅色榜單旁有個女孩，紮起的馬尾使清秀臉龐在人群中更突出。她收下了面前男孩給的信，害羞地低頭快步離開。

「什麼馬子啦！亂講！」皮皮低下頭嘟囔，「那個男的是雄中的。我知道他。」

「雄中又怎樣，會考試了不起噢！」皮皮的話點燃大正心裡堆滿的憤怒柴堆，「幹！這套升學制度根本是場騙局！國中的時候跟你說考上好高中就好，現在高中又變成考上好大學後什麼都有，我跟你賭，上了大學一定會變成『等考到研究所就有好工作』，一直考考考考考，根本是政府跟補習班官商勾結，騙光我們的錢，還把我們關在制度的籠子裡面，變成制度的狗！聽到鈴聲就答題，看到選項選答案，沒有人思考為什麼！如果你不順從，老師會拚命貼標籤，說你是個廢物！不會考試的都是廢物！不聽話的人和教不會的狗一樣，只會被丟到街上，被社會排除！你懂嗎！」說完大手一揮，將桌面的冰紅茶甩至地下。濺起的甜膩液體不足以澆熄火焰，大正拎起背包，徑直往門外走。

「正仔！」皮皮向大正的背影喊，「正仔！你要去哪裡？正仔！」眼看大正走遠，皮皮在原地小聲自語：「是我把不到妹又不是你把不到，不知道在火大什麼。」

「呵呵，楊大正又暴走啦。」宇辰走了過來，「這大概是他這學期第十九次暴走吧……你等我，我去幫你拿拖把。」

大蕃薯和榮彥也過來幫忙。「大正幹嘛？出去也不看路，差點撞上我們。」榮彥說。

「不知道，不過這陣子事情的確太多了。」皮皮聳肩，思索大正暴怒的因素，「暑假阿凱出車禍，原本排好的倉庫搖滾被迫取消。之後柏原突然接到兵單入伍，現在阿尼雖然代打，但還是要以阿昌他們團為主。找不到鼓手讓他很躁，每天又被班導和數學老師電。但其實他最在意的還是樂團啦……欸你不要想太多，沒有鼓手不是你的錯。」

「他爸媽應該沒有給他壓力吧？」大蕃薯問。

「說他爸媽給他壓力，不如說女朋友吧。」宇辰手拿拖把，擦拭灑滿地的飲料。眾人不解，於是他接續說，「你覺得一個把老師屁話當聖旨的乖乖牌女朋友，在準備考大學這個階段會怎麼對他？」

*

「妳的巧克力奶昔配大薯去鹽跟麥克雞塊。」大正捧著托盤來到二樓窗邊，體貼地依序將食物遞至女友面前。孩子的陣陣歡笑與尖叫隨樓中挑高的滑梯旋轉而下，落至彩色球池中央。必須緊挨彼此，才不使話語被覆蓋。還有呼吸聲。

「謝謝。」雅婷仰起頭眨著大眼說，「怎麼不坐下？」

「因為……唔，還有這個，給妳的。」他從口袋拿出粉紅色的凱蒂貓吊飾，「只剩藍色的了，但我想妳喜歡粉紅色，所以跟店員盧了一下。結果有個人很好的阿姨跟我交換。」

「所以你才去那麼久嗎？」

「嗯。妳喜歡嗎？」大正抓了抓頭，不太好意思地詢問。

「當然喜歡。」雅婷面頰微微泛紅，不知所措的手將短髮順至耳後。她拆開塑膠外包裝，將吊飾掛上凱西圖樣的鉛筆盒拉鍊。「掛在這，就不怕不見了。」她轉頭，給大正一個甜美的笑容。

就是這個。他想見到的，可以撫平怒火的笑容。

衝出補習班後，大正狂奔於街頭。然而火車站周邊是被高雄人暱稱為「高雄」的地方，身處城市中央的中央，不論往哪個方向，迎面而來的人與車，順向或逆向，皆是阻礙。走開，他在心裡吶喊。沒有人會走開，所有人按照規律行動，假日齊聚市中心壓馬路（他覺得這字眼很蠢，可是大家都這麼用），高三生齊聚補習班寫考卷。只有他，不合規律之人，在此處被重複追趕，無處可逃。他知道自己失態了，他大可不必如此暴怒，考試不是皮皮的錯，也不是那雄中男的錯，甚至，甚至不是班導師的錯。整個社會似是在玩一場集體大風吹。大風吹，吹什麼？吹升上高三的人——他們追趕空中無以計數的考卷及飛揚的分數。座位有限，先搶先贏是抓滿分數與考卷後的事，最後一個個變成穿著制服的嗜血妖怪，為那一分兩分殺紅了眼。好累。他不想與誰爭奪，只想遠離這場遊戲，躲到讓他充滿成就感的地。What the hell is wrong with this world now?[12] 是愛吹倫說的，廢物需要成就感，他的成就感來自音樂。可是他躲不掉，即便母親至今沒有多說一句話，他還是躲不開半夜悄悄回家遇見的鄰居目光，他們看著他的吉他與打扮，猶如看見偷溜進家門的老鼠，嫌惡，鄙視，帶點恐懼——恐懼他身上名為「沒有未來」的傳染病，會蔓延至自家孩子。

是誰說的？學音樂的孩子不會變壞。可在那些眼睛裡，他們都是壞蛋。

大正跑累了，停下腳步喘氣，呼，哈，呼，哈，心臟規律的急速

12　Hi-Standard〈Tell me something, Happy News〉的歌詞。

跳動令他逐漸平靜。前方唱片行傳出熟悉旋律，很熟悉，他一時想不起，於是循聲前行。

> 這世界全部的漂亮　不過你的可愛模樣
> 你讓我舉雙手投降　跨出了城牆　長出了翅膀……

噢，是令他起心動念想要組團的歌。去年夏天，宇辰邀請獲得卡拉OK大賽冠軍的他替熱音社表演獻唱，唱的正是這首。他記得那掌握樂器就像掌握命運的時刻，不過一年以前，他被一首歌吸引走岔了路。大正佇立唱片行門口靜靜將歌聽完，撥電話和女友相約見面。如果怎麼也躲不掉，那到一個使他微笑的角落，總可以吧。坐上開往新堀江的公車，知道有人在等他，心是安定的。

「妳要不要吃這個？」大正輕巧地將番茄醬擠上紙巾，撕開糖包，糖粒覆蓋鮮紅醬料，慢慢融入其中。

「交換。」雅婷拿起沾了奶昔的薯條遞給他，這是她最喜歡的吃法，冰冰綿綿，又甜又鹹的多層次口感。「是說，你不是應該在補習嗎？怎麼會約我？」

「不想上，就蹺掉了。」

「正，你蹺補習約我來麥當勞自習我是很高興啦……」雅婷垂下長長的睫毛，「可是你這樣……我們要一起用功，才有未來啊！」

「一定要用功才有未來嗎？」大正反問。他一直不理解，為何雅婷的腦袋只有用功。若她真在意讀書和學歷，就不會喜歡他這樣的人了，不是嗎？

「是啊。考上好大學將來才有好工作，嗯……當然也要選對系所，像商學院很吃香，畢業後就業率很高。」雅婷喝了口奶昔繼續說，「我知道你最近被老師針對心情很差，但老師也是為你好。馬上要考學測了，你如果只把精神放在樂團怎麼有辦法考試？而且高三有課業壓力

很正常啊，我哥考大學的時候每天睡不到四個小時，我打算最後兩個月衝刺也這樣做。」

「妳難道不覺得，妳說的正常，其實是一種壓迫嗎？」

「我覺得你是被你那些樂團朋友影響太深了，大家都在做的事，怎麼會是壓迫。」

大正沒有回話，心不在焉咬著紅白吸管，帶有怨氣地將杯蓋的圓凸點下壓。雅婷見他不說話，拉拉他的衣角說，「我會冷，外套脫給我穿。」

「你再不講話我要開始讀書了噢！」雅婷無奈地表示。

「我前陣子在圖書館翻到一本介紹龐克樂的書，英文的，我看不太懂所以配快譯通讀了很久。那本書有一句話說：龐克不是一種流行，或一種特定音樂風格形式，龐克是一種引導生活的觀念：要為你自己思考、做你自己，不要讓社會告訴你規則。創造屬於自己的法則，過自己的日子[13]。」大正坐直身子，直視雅婷的眸，希望看見一點點理解。「考試、升學，這些爛規則雖然很多人在做，但不是我要的。」

雅婷深呼吸後擠出一個笑容，「你不覺得，如果我們可以一直留在高雄念大學、工作，然後……」她放低音量輕聲說「然後結婚」，接著回復原來的聲量，「在自己的家鄉發芽茁壯，很浪漫嗎？」

大正點頭微笑，伸手摸摸雅婷的頭。

「所以啊，為了浪漫的事，妥協是必要的。我也不喜歡考試啊，但我想要的學校不一定有機會得到，只好拚命努力，畢竟一輩子留在高雄是我的夢想。你呢？你的夢想是什麼？」

妥協，可是他不想妥協，憑什麼要向壓迫妥協？

「我在跟你說話！你有沒有在聽？」

「有。」大正回答，「我在想怎麼回答。嗯……合富輪的老闆說過，

13 《龐克的哲學》，克雷格・歐哈拉著。台灣譯本於 2005 年由商周出版。

他不用我自我介紹，因為沒有人要認識我。我本來不在意，後來發現他是對的。所以妳也看到啦，我們有時候表演還要出奇制勝，穿女裝什麼的，目的是希望大家記得我們，因為我的夢想是：讓滅火器變成一個唱遍全台灣 Live House 和音樂祭的樂團，『不用自我介紹，就有人認識我』。妳看，我對我的夢想也是很努力的，對吧？」

「嗯。」見難以改變男友心意，雅婷決定放棄延伸讀書的話題。難得的約會時光，不想浪費在吵架。她其實好喜歡看他站在舞台的樣子，整個人閃閃發亮，滿是勇氣和倔強。是她到不了的遠方。看著他，握住他的手，彷彿也能擁有翅膀。然而，飛行需要能量，飛得越久越需要食物和乾糧，她希望心愛的人不會從高處落下，即便墜落，也不會摔得太重。既然說不動，便不說了，默默替他做些事也無妨。

窗外陽光落上攤開的書扉。兩人並肩坐著，看不見對方為了什麼低頭。筆尖劃過紙張的細微，一次一次堆疊而起，畫出一片靜謐森林隔開兩人，吞噬心與心的對話。

嗶嗶。

有封簡訊。單音令雅婷全身緊繃。嫉妒是愛情的菟絲花，寄生它，纏繞它，強韌難斬。她放慢轉頭速度，不願讓自己看來太過在意，又忍不住探頭窺視是誰引得男友如此歡呼。她強撐近乎垮掉的臉詢問：「幹嘛？又是台北妹嗎？」

「不是好不好！是 DD！」大正的回答充滿狂喜。不是台北妹就好，雅婷想著。咦不對，誰是 DD？

約莫是看見雅婷眼底的不安，大正緊接補話：「我不是跟妳講過台中的廢人幫？DD 是發起者之一，也是神經樂隊的吉他手，男的，反正是個屁咖。然後他說今年南搖辦在澄清湖棒球場的二十四小時跨年接力廢人幫會來，問我們會不會去？」

「幹！超爽的！……妳等我一下。」他朝中央的點唱機走去。投進硬幣，翻找想要的歌曲，按下播放鍵後回到雅婷身邊。

「這是我第一首參加樂團表演的歌，送妳。五月天的〈愛情的模樣〉。」

「謝謝。」甜美笑容足以令人融化。「這個，你看一下，」雅婷將兩張紙放置大正攤開的課本上方，「剛剛幫你整理的，下次複習考會用到的數學公式，記得看。」

「謝謝。」

音樂迴盪挑高的空間，雅婷將頭輕輕靠在大正肩上。歌詞很甜，她的心也是。大正看向那兩張筆記，伸手摸了摸鼻子，好掩蓋紛雜的情緒顯露。罪惡感像條蚯蚓往心臟直竄，騷動著良心——筆記落下的位置並不是課文，是他剛寫好的歌詞。

也許在你的眼中我是敗類我是廢物

不要那樣看我　我早已經不在乎

喔　我不是你的狗

喔　你不要改變我

喔　我不會跟你走

9

2001年最後一天，宇辰睡過中午才醒。照例躲進廁所抽根起床菸，之後背著吉他下樓，走過密集擺放的桌與凳，來到母親的工作區。自家的小麵攤。鐵筒裡熱水翻滾起白煙氤氳，在母親側臉留下水珠。宇辰敏捷地踏進白茫禁區，見母親手起刀落切著小菜，海帶，豆乾，滷蛋，穩定但急促的節奏。是特別大的菜刀與色澤特別深的厚砧板間的獨有小調。他從大盤揀顆滷蛋塞入嘴裡，再閃踏而出，不想被母親喚住：「你食飯未？」問句突來令他只得迅速吞嚥，差點噎到。他側身告訴母親：「我欲出門了。」

「無欲食飯？」

「毋。」

「好。騎車注意。記得食飯。」

宇辰一溜煙走了。機車拖曳長長白煙，穿過楠梓工業區往市中心移動。每年最後一天的氣溫不算冷冽，倒也清冷，作為南方標記的太陽僅剩裝飾功能。等待紅燈時宇辰拉起鋪棉的連衣帽，以防冷風灌入。一年的最後一天，街道和前面三百六十四天並無不同，唯一不同的是，他今天沒到學校。經過六合夜市，稀疏攤販正架起立傘，先行為夜晚準備。左轉，拎菜籃的婆媽出入新興市場，擁擠人潮沿騎樓往隔壁郵局疏散，這迫使宇辰放慢速度，考慮是否該吃碗檸檬愛玉再離開。算了，有點趕時間。他繼續往下騎，前方加油站右轉，放慢速度，停車。

還好，趕上了。

「阿姨，我要一碗肉臊飯配油豆腐，還要貢丸湯。」宇辰朝店內喊。正洗刷鋪面忙於收攤的店家立即放下手邊工作，送來熱騰騰的餐點。嗯，就是這個，昨夜夢裡想念的味道。大口大口吃完，宇辰再次跨上機車，對蹲在水溝邊就著大鐵盆洗碗的老闆娘說：「阿姨，明年見！」

「明年？你要去哪裡？」

「沒有啊，明天就是新年了捏，當然是明年見啊！」呵呵。宇辰笑出聲，和老闆娘道別。哼哼唱唱騎往澄清湖。從家裡到澄清湖的車程不過半小時，大可不必繞一大圈。不過有句話說，繞最遠的路，是前往終點最近的距離。若有人說他瘋狂，他已想好說詞：再不瘋狂，可就老了呢。時間不怕人追，只怕浪費。

天色逐漸昏暗。騎上坡，路過右側的麥當勞叔叔，再往前便是棒球場。哇，一台拖板車頭舞台停於球場前的廣場，距離越近越顯巨大。舞台頂端的燈光照亮深藍底海報，襯著橘紅相間的「音風狂嘯」大字樣，在廣場張牙舞爪。鍵盤、音箱、鼓組整齊排列。舞台另一頭四周

全是藍色棚頂的攤販，呼應舞台主視覺，十足像極了學校園遊會——
是啊，海報左上角那五字說明了真正的主題：綠色青春夢。青春有夢，
是掉落草地的晨露，須得小心呵護，不讓它遇烈日蒸發。

　　和團員碰頭的宇辰坐於廣場邊確認表演細節，出口的話化作白煙。
附近香腸攤也有白煙，混合油香，惹得男孩們垂涎上門。要配大蒜才
對味。不遠處工作人員忙於最後階段場布，試音一二三，一二三。啪
咧，舞台燈瞬時全面打亮，逆著光，一個穿著過大尺碼上衣的熟悉身
影走來。

　　宇辰瞇起眼辨識。是阿寬。

　　「你們污染也來跨年啊！」阿寬問道。

　　「單藍，」團長搶先回答，「有得演當然要演，KO 和南搖我們都報
名了，想說不管怎樣會有一場。如果兩場全中就看時間，衝到二擇一，
沒衝就趕場。」

　　「靠北，這麼有信心！」

　　「大不了當觀眾。結果沒想到南搖辦這麼盛大，我們當然就上
了！……不過你不是和永昌很熟，應該早看過名單了吧？」

　　「你當我吃記憶吐司？從今天晚上六點唱到明天晚上六點，全台
灣五十幾團參加，連廢人幫都下來。而且每個團名都長超怪，誰會記
得！」阿寬扶了一下他反戴的帽子，「走了，待會聊。加油！」

　　傍晚六點，人潮湧進水舞廣場。大正和皮皮，以及阿凱、阿尼走
進休息區安置樂器，和廢人成員會合，拿起啤酒打鬧嬉笑，緩解上台
前的緊繃。大夥心照不宣地以弟弟們為中心。瞧臉色便知道，經驗不
足的他們面對今日的大場面需要笑聲舒緩，佐以酒精更為相宜。

　　愛吹倫見成員差不多到齊後，清清喉嚨，示意眾人專心聽他說話：
「我們又廢了一年，明年還要繼續廢下去。」他咂咂舌頭，接著說，「這
個……今天是我們第一次參與南區搖滾聯盟的盛事，我們專程包遊覽
車下來，很辛苦，所以等下要好好搞。」

「可以講重點嗎？」阿寬大喊。

「講重點……嗯好，」愛吹倫傻笑，小小的眼睛在鏡片後面成了線，「那個，要讓高雄鄉親知道我們有多嗨，所以倒數之後，我們的表演有邀請嘉賓。」

「一個團才半個小時，你還要嘉賓？」

「嘉賓是誰？」

「噓……」愛吹倫立起食指，要大家安靜，「嘉賓是，一個大家都認識的人，但我們要先保密。」他指向團隊中的幾人，「你，還有你。嘿對，就是你，待會跟我一起迎接嘉賓。其他人沒事就去看表演！新年快樂！」

大正想多問幾句，卻被愛吹倫一個勁地趕往舞台。瞥見宇辰在一旁，便上前打招呼。

「今年人真多，應該是去年 KO 的兩倍。」宇辰沒有回頭。

「樂團的時代來臨了啊，再也不是明星一枝獨秀了。」大正同樣看向前方。舞台光線刺眼，看不清群眾的臉，可一個個黑點或隨音樂律動，或穿梭攤販之中，似是浪濤潮起潮落。

「你加入廢人幫了？」宇辰問道。

「嘿啊。」大正睨了宇辰一眼，「怎樣？你還是瞧不起龐克？」

見宇辰不說話，大正顧自往下說：「不要還沒了解就下定論，這樣雖然會讓你比較帥，但你會喪失探索的樂趣。耳朵跟味蕾一樣，需要受不同的刺激開發。」

「呵。你怎麼不說和馬子一樣，要多試幾個。」宇辰伸手勾住大正的脖子，往他耳邊湊。

「我又不像你，大家排隊等著給你情書。」大正想要掙脫，卻被死死扣住，「吼唷！放開啦！」

「我不管怎樣都很帥。好好看著我。」宇辰放開大正，拎起吉他往舞台走。

「幹！他真的很機掰。」大正轉頭對皮皮說，「你笑什麼！我總有一天會讓他知道龐克有多屌。」雖然語氣忿忿，他還是不自覺聽從宇辰的指令，看著他，一階一階走上舞台，海報的藍色折射上身，之後每個動作猶如放置顯微鏡下的細胞樣本，緩慢且放大地被凝視。安靜地。看他專注插上吉他導線，調整效果器與弦，絲毫不受主持人串場搞笑干擾。

嘣。嘣。

旋律自宇辰指尖爆發。他的琴是武器，透過音箱伸張極具攻擊性的爪，掐住現場所有喉嚨，誰也無法僥倖閃躲衝擊；是來自地獄的荊棘，竄擾地面，撞出裂痕，劃破帶有異議的臉龐。琴身是空的，但罪是實的。金屬樂審判場內的惡，權力是惡，體制是惡：是矯揉造作，是暴力壓迫。而後輕撫善的頭髮，低訴闇夜遠去，黎明已在路上。

宇辰彎下腰向觀眾鞠躬，（或是自己多心，但大正不願這樣想）挺直腰時他朝大正舉起惡魔角，左邊嘴角微微上揚。睨笑。轉身離開舞台。

準備倒數了。

九、八、七、六、五、四、三、二、一──跨過去，人們在時間的界線上跨過去。新年快樂。台下眾人依照主持人指示擁抱身邊的存在，笑著感謝回憶有你相伴，或略顯尷尬地歡迎此刻遇見。舊的遺留在後，新生的笑靨隨煙花綻放。人還是在原地，心願散落人群尖叫狂歡間的縫隙。跨過去。還沒過的依舊過不去。

「於是我們又廢了一年。」音箱擴傳不知名的聲音，引得觀眾循聲找尋說話者，「呻吟表演什麼都有[14]。」

「一年一年的過，我們到底又做了些什麼。」

14 改寫自 Dave van Ronk 在懸疑小說《酒店關門之後》中的歌曲〈Last Call〉，原文句為：And so we've had another night, of poetry and proses.

「但是不管是笑是哭，是成功或失敗，總有一個人，在你家附近的光亮處等你。他做的一切都是為你。」那聲音停頓，「你們知道是誰嗎！」

是誰？台下好奇的私語如潮。是誰！耐不住被吊胃口的嘶聲詢問此起彼落。是誰？是誰！

「讓我們熱烈歡迎──麥當勞叔叔！」

還來不及驚訝，身穿「廢」字T-Shirt的廢人幫成員已將麥當勞叔叔人像扛至舞台中央，「這個，馬年行大運，很榮幸邀請麥當勞叔叔擔任我們的嘉賓！」

「麥當勞都是為你！嗨起來吧！」節奏爆裂的鼓聲同時響起，尖叫的浪濤洶湧直衝，台上台下界線一時完全消弭，情緒抵達沸點，歡騰的泡泡上竄下跳，一不小心便滿溢平面。這才叫做狂歡，宇辰暗自讚嘆廢人幫的功力。太好玩了這群人，他們的電力比金頂電池的兔子還要強悍。他不知不覺跟隨音樂擺動，嗯，他們的龐克好像沒有很遜。

突然，宇辰被人從身後用力一拉。是皮皮。人聲鼎沸使他聽不見皮皮的話，他皺起眉，要皮皮再說一次。還是聽不懂。再說一次。

「我！說！你！有！看！到！大！正！嗎？」皮皮用盡全身力氣大喊。搖頭，宇辰迅速返回人群。太好玩了，他不想錯過廢人幫的表演。

一團接續一團不間斷地唱著，沒有人疲倦。更深的夜，做著清醒的夢。

皮皮再次焦急查看手中的錶，這大約是他反覆的第四百四十一次。指針比三點半更往左偏些，大正還是沒有回來，他決定再往休息區與出入口繞一圈，殊不知一踏出場外便與大正撞個正著。

「你去哪？我到處找你。」

「加油站。」大正回答。眼神閃過一絲促狹的光。

「蛤？」

「走啦，準備上台了。」不等皮皮反應，大正拖著他朝舞台移動。

阿凱與阿尼已在那等候。「謝謝。」大正從阿尼手中接過制服穿上,拿起腳邊的寶特瓶,隨指示踏上舞台。

「大家好,新年快樂。我們是滅火器!這首叫做〈Go Away〉。」

四人按照排練時的節奏,有默契地展開演出。照明燈下影子搖曳,姿態相較過去增添成熟與篤定。一連唱了四曲,來到最後一首歌。

「我想知道這裡有多少人跟我們一樣是高三準備考大學的?」大正指著身上的制服向觀眾發問,「可以舉個手嗎?」

為數不少的人舉起了手。

「再過一個月就是學測,可是我什麼都沒念進去。我每天都在想,到底為什麼要聯考?為什麼要有補習班?為什麼我下課還要去補習班?為什麼升上高三,我的人生幹他媽的只剩下讀書!」

台下觀眾歡動,贊同的尖叫聲四起。

「我們玩樂團的,在大人眼裡,是無可救藥的墮落分子。可是台大醫科名額那麼少,總要有人去做其他事。如果社會每個人都去當醫生,那誰來炸雞排!誰來唱歌給你們聽!」

「這套只會考試的教育制度,不只摧殘我們的心智,還毀滅了我們的青春,看不到明天,因為明天被埋在考卷裡面。這首歌叫〈壓力未來〉,獻給你們!」

　　壓力他不知不覺　來到了我的身邊
　　推著我走向一個　我不想去的明天
　　壓力他不知不覺　來到了我的身邊
　　在毀滅我之前　離開我視線
　　總覺得最近的我　太墮落
　　正過著無可救藥的生活
　　總覺得最近的我　太墮落
　　明天的事情　別問我

重節奏的鼓聲迎來間奏，大正雙手放開吉他，脫掉制服，將它丟至地面。舉動讓現場陷入瘋狂。他擰開同樣放置地面的寶特瓶，將裡頭的液體往制服倒。背對舞台蹲了下來。

幹，他到底在幹嘛？皮皮和阿凱相互讀取對方神情中的疑問與驚恐，不確定是否該立即停止表演。

轟！

熊熊烈焰彈指間纏繞制服，眩目的焰搶奪全場關注。這炎熱燒成界線，黑於是更黑，代表毀滅的光聚集了希望。文明的產物受文明的起源狠狠吞噬，大正對著火歌唱，燒盡一切不滿與迷惘。

滅火器！滅火器！滅火器！滅火器！

台下的高聲叫喚令人飄飄欲醉。不管是在喊我們，還是喊正噴發白色泡沫撲滅火勢的紅色物體都好。都好。總之你們記住了，大正充滿癲狂歡樂地想著。他不記得自己怎麼走下舞台，只記得好多好多面孔，熟悉與不熟悉的皆向他走來，為他喝采至天明。

*

下午三點。宇辰丟掉手裡的菸屁股，向場邊友人揮手道別：「我要去補習班。」

「你昨天都沒去學校了，是去補習班裝什麼乖？」大正說。

「補習班花媽媽很多錢欸！走了，掰。」

「我跟你賭，他一定是去睡覺。愛講屁話。」大正對皮皮說，「不過我也想走了，你要一起嗎？」

皮皮點頭。「走吧。」

哼著歌，大正踏進住家大樓的電梯。臉龐藏不住嘴角揚起的得意，遮掩都是多餘。他讚嘆自己聰明的腦袋，居然想得到燒制服的點子。當然，將制服燒成煙灰改變不了現況，明天以後他仍舊必須埋首數不

清的考卷，繼續立於深淵前，思索哪種方式向下跳比較不會痛。

電梯門開了，家門口有雙不認識的鞋。不認識卻相當眼熟，這樣的粗跟女鞋他一時想不起在哪見過。

「哥哥回來了。」推開門，母親的聲音即刻傳來。

「嗯。」

大正換上室內拖鞋，敷衍應道。抬起頭，驚訝地啞了嗓，「老師？妳怎麼會在我家？」是了，這正是門口那鞋的身分之謎。他懊惱著自己的遲鈍反應，不知該以什麼表情面對。

「坐。」導師下達反客為主的指令。「我剛剛跟你媽媽聊到，昨天晚上，應該說今天凌晨，你在澄清湖放了把火，把學校制服給燒了。」

「妳怎麼知道？」大正詫異。

「不用管我怎麼知道，我總要了解自己的學生在做什麼。」老師端起桌上的茶至嘴邊啜飲。

「然後呢？」大正盯著杯緣的殘損口紅印，漫不經心詢問。「今天是國定假日，我做什麼應該跟學校沒有關係吧？」

「哥哥！」母親皺起眉頭，對於兒子面對師長不具禮貌的表現感到不悅。

「楊太太，像我剛剛沒說完的：我今天，是以鄰居身分前來，畢竟我們住樓上樓下這麼多年，又很有緣分的，大正在我的班上學習。」老師說。

「是，是。真的很謝謝林老師這麼照顧我們家大正。」母親連忙回應。

「大正呢，也算是我看著長大的孩子，我自然不希望他走上偏路。這段時間，相信妳也有聽到左右鄰居一些閒話。我知道妳一個人帶三個孩子不容易，何況妹妹還這麼小。大正既然是我的學生，我對他有責任義務，讓他好好讀書，考上好的學校。」老師有些激動，使得碎花長裙不受控地擺動。

「讓老師費心了。」

「現實是很殘酷的。時代不一樣了，這是個人人能上大學的年代，我們的教育制度提供每個人到他該去的位置。大正是個有能力的孩子，我也很樂意協助他到更好的位置。玩音樂可以當作消遣，消遣的意思就是：這不是正事。」

「老師，妳可以告訴我什麼叫正事嗎？」大正微微抬高下巴，眼神的倨傲已然出柙。母親不停朝他使眼色。看不見，他不想看見。

「正事，」老師深吸一口氣，「學問中便是正事。不拿學問提著，便都流入市俗去了[15]。這句話你懂嗎？不懂也沒關係。總之，沒有學問是自貶身價。在這瞬息萬變的年代，學歷是判定學問最快也最有準則的標的。換句話說，取得好的學歷，是正事，進而出社會工作賺錢，更是正事。老師很高興你們在課外培養音樂素養，不過才藝要有學歷，才叫錦上添花。台灣只會有一個周杰倫，其他的，都是沉淪。」

「妳只是不敢承認這世界有妳不懂的道理而已啊老師！這是樂團的時……」大正猛然站起。

「哥哥！」

「何況在我看來，你們玩的不是音樂。是噪音。我不在意現在你懂不懂，總有一天你會知道，我是為你好。」說完導師起身，「謝謝妳的茶，很好喝。我先上樓了。新年快樂。」

母親一同站起，送老師離開。大正杵在原地，有太多言語無法表述的怒氣哽在心口，他說不出話，直視導師的背影期待她快點離開。老師卻手握門把，莫名停頓門口。像是經過細細思量，老師旋過身，對大正說：「我想你一定覺得很奇怪，為什麼我對你如此有期待。除了我們是鄰居，還有就是，你跟我，是同一天生的。我想，這天出生的

15 原句為紅樓夢第五十六回，薛寶釵言：「學問中便是正事。此刻於小事上用學問一提，那小事越發作高一層了。不拿學問提著，便都流入市俗去了。」

人，應該都不會太差。」

「老師再見。」大正以道別代替回答。

關上門後，母親回到客廳，像顆洩氣的球癱坐沙發。她看著面前的兒子，只有一個疑問：「你怎麼會想到要燒制服呢？」

「政府也沒有規定不能燒制服啊！」

「是。但是這樣不好。」母親的回答有些虛弱。

「哪裡不好？」大正強壓心中不滿，「說來說去，她還不是只想著自己別在鄰居面前丟臉！除了升學率，她根本什麼也不在乎。」

「哥哥，我很不喜歡你現在的態度。」母親板起面孔，嚴肅地說。

「你們根本就不懂！」大正一把抓起沙發上的外套，不顧母親叫喚徑直回房，重重摔上門。鎖上。為什麼他們不懂？他們應該到現場看看，有多少人因為制服被燒而歡欣鼓舞！大家都好快樂，因為沒有人喜歡這個爛體制、爛社會。每個人都是水族館裡供人觀賞的魚，看得見外面色彩繽紛，可是拚了命撞也衝不過那片透明玻璃。沒有人想被關在裡面。為什麼你們自願被關在裡面？他躺在床上，每一個問題皆文字化顯現於天花板，句尾的問號推起想哭的情緒。閉上眼再睜開，眼睛乾乾的。

「哥哥，你吃飯了沒？」沒多久，母親敲門詢問。

沉默。他此刻最不想見到的就是母親。

「還有那個，我需要幫你買新制服嗎？」

「嗯……你爸爸今天夜裡回來，有什麼事明天再說吧。」

聽見母親的腳步聲遠離，大正超過二十四小時亢奮與忙亂的神經頓時鬆懈下來，沉入睡眠。

爸爸回來了。一家五口環桌吃飯，他告訴爸爸，他和同學到ATT錄音時被星探挖掘，準備發行專輯。尾句尚未說完，爸爸媽媽還有弟弟妹妹瞬間消失，最喜歡吃的魚冒出火苗，他眨眨眼，沒想到整個廚

房已燃燒，不得不開門往外逃。他記得火災時不能搭電梯，於是繞往樓梯往下快跑。一層一層。一層一層。心繫家人的他告訴自己別慌，等到一樓就能尋得援助救爸媽，可是樓梯似乎毫無止盡。眼看火焰竄至上方，仍逃不出螺旋式的向下掙扎。一層一層。一層一層。

　　叮。

　　是水滴落下的聲音──眼前一切恢復平靜。大正發現自己人在廚房，夾起菜的右手還停留半空。

　　叮。又一水滴從老舊水龍頭墜入水槽。

　　叮。叮。叮。叮。叮。

　　大正驚醒過來。七點，該去學校了。手忙腳亂整裝後，他來到餐桌快速將母親準備的早餐收入書包。特意望一眼水槽。叮。這從不在意的聲音今天特別惱人。

　　不管了，只是個夢。

　　經過主臥房時傳出爸爸的聲音。爸爸回來了。但大正移動速度太快，只隱隱約約聽得「義大利」。好奇的他趴上門一探究竟──聽見媽媽說，她很擔憂，擔憂事情不會這麼簡單。

　　「老師說哥哥現在加入那個什麼幫，廢人幫，玩音樂怎麼會玩到有幫派？」

　　「不用擔心啦！妳不也說了，那叫『廢人』幫，就是小孩子玩玩而已啦！我們小時候也會啊，幾個好朋友結盟，我們那時候還拜天地……不用擔心啦，我們兒子很有分寸，妳看，現在搖頭丸到處都是，他也沒想過要試。不過這個『廢人』……聽起來很遜，我會再找時間跟他聊，看是不是換個名字。」爸爸爽朗笑著。

　　大正竊笑。沒想到廢人幫的稱號會帶來誤解，不過爸爸真不愧是他的父親，如此了解他。想到爸爸在家會替他說話，大正綻放笑容，踏著愉悅步伐悄聲出門。

　　「可是……老師說……」媽媽滿是憂慮。

「兒子是我們生的，不是老師生的。」爸爸打斷媽媽的話。

「剛剛不是說嘛，不管兒子接下來怎樣，我都幫他備好後路了。人家陳仔也講，他看重的不光是跟我幾十年的兄弟情分，最重要的，是我們兒子優秀，是人才！反正現在還小，高中還沒畢業，讓他再玩個幾年，之後送他去義大利讀書，妳不用擔心。」爸爸說完推開門，走向廚房。

「死小孩出門也不跟他爸打聲招呼……老婆！廚房水龍頭要不要找人來修啊？」

吁。

10

這是一面貼滿車票的牆。

皮皮坐在書桌前，剪下膠帶，將它頭尾相連後黏至手中的車票，仔細找個合適位置貼上。他壓壓車票邊角，滿意地看向牆面。它們替他儲存這半年來的記憶：週五的夜車，目的地是他或未聽說的Live House，在台中，在台北。景色是黑，可是有深有淺，有假作星子的霓虹，還有對向車道迎來的車頭燈——光總直直地穿透瞳孔，順著咽喉與食道下入往左偏，用最高瓦數的亮度探照內心最深的暗處。那裡有什麼？他還看不清。

電話響了。皮皮不打算接，直到他想起爸媽這兩日出門進香還未歸家。如果姊姊在就好了，他想。考上大學的姊姊搬至台北，她說北部的陽光同人一般，太多遮掩，不似南部的直接烈曬，會痛，但很爽。他記得姊姊說話的樣子，當時他們在家附近的碼頭散步，姊姊凝望海面的眼神迷離，她說，在家時她滿心只想著要去哪裡，到了目的地卻只記得自己從哪裡來，一來一往後又是一來一往，有些早晨她會花很長時間凝視鏡子並感到困惑，不知道那因陰雨綿綿而黯淡的面龐屬於

誰，要離開還是回去。皮皮聽著，沒說話。他想告訴姊姊台北陽光雖然不美，但閃爍的夜光會唱歌，尤其是地社的光。長長的樓梯向下走，再向下走，當你覺得快接近地心，隨旋律跳動的光會突然現身向你眨眼，說著平日聽不到的話：關於階級，性別，壓迫，每個主題有獨一的光溫，最終混合成歌。這樣的光，很美；光指向的盡頭，是他想去的遠方。

電話鈴停了，又響，劃破空蕩的客廳。

「喂？⋯⋯好，老地方見。」

掛上電話，皮皮輕輕撫平上衣的皺褶。帶好錢包與鑰匙，出門赴約。

<div align="center">＊</div>

「我出門了，掰掰。」抵家不久的大正再度出門。

自班導師登門拜訪後，一股被窺探的不適從腰脊發芽，爬布全身，吸取錯處作為養分，開花時中央蕊芯長出一隻眼，直瞪著他，而後粗跟鞋踏步聲會一步步逼近，再逼近，無法喘息。難道正是漫畫說的、同一天生日的連結？大正使力甩甩頭，想甩開荒謬的想像，騎上單車，快速離開老師的領地。

冷風呼嘯過耳邊。這是平日他最喜歡的一條路，只需要直速前行，沒有多餘繞彎即可抵達目的地。八重洲。位於新堀江商圈的一個小型購物區。大正知道，無論何時這裡一定找得到說話的對象。

果不其然，才將腳踏車上鎖，捧著一大疊傳單的阿芳迎面而來。

「你怎麼在這？」阿芳問，「跨年後都沒機會跟你說恭喜，恭喜你一戰成名，現在高雄誰不認識滅火器。那個燒制服的。」

「麥鬧啦。」大正朝他翻了個白眼。

「所以你怎麼在這？來看我們跟嘻哈無敵艦隊[16]？可是跟之前差不多，我們只是想說有機會就多演幾場。」

「沒有，想找你跟你哥聊聊。」大正說。

「走吧。」阿芳和大正踩著階梯往三樓去。這著名的購物區中層有個更著名的表演場域，最後一腳落地，陰潮的霉味即鑽進鼻腔。場地很空曠，除了半圓形舞台及側後稍高的PA台，沒有多餘粉刷裝飾，幾支樑柱立於觀眾區替場地做好現成空間規畫，四周角落陰暗。見到阿昌，仨人倚著樑柱，聽大正訴說新年的不好開端，以及依附肉身窺探的花與眼。

「我覺得你班導沒說錯。」阿昌說。回音繞過頭頂。

「我也覺得。」阿芳附議。

「為什麼？你們不覺得她只在意她自己嗎？」大正不解，他原以為會得到認同。

「台灣的確只會有一個周杰倫，就算你是第二個，你也碰不到方文山。」阿昌說。

「還有吳宗憲。」阿芳往下接續，兄弟倆為彼此的默契開心擊掌。

「夠了噢！你們知道我不是在講這個。」

「好啦。不用管鄰居啦！鄰居、親戚，這些你因為禮貌才需要打交道的人，他們的存在目的是增添生活的發洩途徑——靠北用的。但話說回來，玩音樂的確不是正事，因為沒錢啊！」

「沒錢也不會怎樣。」大正不服氣。

「那是因為你還沒有窮過。吃飯要花錢，睡覺要花錢，一直到死都還要花錢買塔位。錢從哪來？從正事來啊！可以賺錢的都叫正事，難道你認為像這樣在八重洲唱能賺到錢？別忘了他們要抽趴，你要跟團員平分。」阿芳說，「不過你媽人很好欸！還問你要不要買新制服。我媽可能直接把我抓去洗門風，不尊敬師長。」

「沒錯。我們正在面臨所謂『正事』的問題，所以特別有感觸。」

16 一純女子樂團，認為自己玩的樂風是「軟屌龐克」。

阿昌接話，「當完兵以後，朋友一個一個找工作，大家都有穩定收入。看人家每個月至少有一萬五，結果自己滿頭大汗在路上發傳單賣演出門票，不可能不比較。有時候也會想啊，當初怎麼不多念一點書，搞不好還能用上班的錢來養樂團。」

「不過當白領需要有失去自由的覺悟，玩音樂要有⋯⋯嗯，不知道，應該是失去全世界的覺悟吧。你知道什麼是覺悟嗎？」阿昌問大正。

大正點頭。

「你絕對不知道。覺悟是：手拿起刀，砍掉另一隻手。」阿昌舉起右手，以手刀之姿往大正揮去。「我不知道我弟怎樣，我是已經做好覺悟了。像今年，不對，現在要說去年。去年八月的龐克攻勢，大家玩得開心，是我吃了好個禮拜泡麵換來的。當然我不在意，甚至這對我是個重要開端，因為我認為，高雄一定要有專屬高雄的龐克場景，不能讓台中專美於前。以人文來說，這裡有藍領文化；以政治來說，這裡有黨外運動。高雄是最合適承襲龐克的地方，身為土生土長的高雄人，我想替家鄉做點事。我的覺悟是『我是高雄人』，為了這個覺悟，我必須放棄其他城市的機會。你呢？先不談這些，你不是準備考大學，有想過以後要幹嘛嗎？」

「唱遍全台灣的 Live House，還有跟 Softball 同台演出。」大正喊聲，「反正我想跟你一樣！堅持自己的理念，做很多好玩的事。總之不會是念書，不會是現在這些鳥事。」

「鳥事」二字迴盪許久，像是替怒氣畫上強調星號，使他笑了出來。

「你老師說的話，你可以當作是為你好。」阿昌說。

「『為我好』這種話根本是以愛之名勒索！」大正用力捶了一下樑柱。

「我話還沒說完，」阿昌朝大正翻白眼，「你可以當作是為你好，但坦白說就是 Bull Shit。為你好？她不是你，她不知道你一天要打幾

次手槍才會爽；不知道你的努力與付出。記得我跟你說過『你是自己的上帝』嗎？」

「嗯。」

「信仰自己的心，比相信別人為你好實際。錯了也沒關係，反正還年輕，摔倒站起來拍一拍又是一條好漢。」

手機響了。單音鈴聲渲染空曠，大正接起來電：「幹嘛？⋯⋯我在阿昌這。好啊我等下去愛河找你們。掰哺。」

見大正掛上電話，阿昌瞄了手腕的錶後說：「好啦，講出來心裡比較爽了齁！我們去忙了。」

「謝謝。」

「謝屁，兄弟是做什麼的！」阿芳拍打大正的肩，將手上的傳單遞給他，「帶一些走，幫忙發。」

「什麼東西？」

「龐克攻勢的宣傳，我哥畫的。今天剛印好。」

傳單上頭是各式龐克元素，別針、刺蝟頭、國旗，與字樣交錯拼貼，乍看之下像是 Sex Pistols[18]式的經典龐克視覺。細看那些字樣，全是當日共同演出的樂團團名。有設計天賦的阿昌親力親為，這或許正是他口中的覺悟。大正想著。

「好。走了啊。」

*

老地方的全名叫做愛河附近的家樂福門口。皮皮杵在門口觀望，等不到宇辰。

「這裡啦！」宇辰的呼喊從後方傳來，推著一台購物車，大蕃薯、

17 性手槍樂團，1975 年於倫敦組建，被視為英倫龐克的啟發者。此處所指視覺為其單曲〈God Save The Queen〉之封面。

阿凱與榮彥在他身側，手上拎滿啤酒。

「上來。」宇辰說。

「什麼？」

「上車。」宇辰下達指令。於是皮皮一個翻身，跳進購物車內，由著宇辰將他推至愛河邊。

空隆空隆，小碎石子路顛簸，皮皮隨之震盪。「車不用還？」皮皮回頭詢問。「我付十塊了。」宇辰上揚的嘴角藏有話，「今天玩點不一樣的，瞎拼鈸。你有看Jackass嗎？MTV台有播。」

「有啊怎樣？他們玩一堆惡搞的，上禮拜他們坐在Shopping Cart，然後就有人一直推推推……」皮皮一怔，「幹！放我下去啦！」

「來噢！準備好了！」宇辰大喊，「三、二──」倒數尚未到底，皮皮感覺屁股大力撞到了個凸出物，還來不及叫人已飛撲離車，重重摔倒在地。

「瞎拼鈸！」宇辰笑得燦爛，「拍謝第一次玩，時間沒抓好。」

「你很賤，要試不會自己試，」皮皮拂去身上的泥塵，「不過還滿爽的，很像在飛。」

「是不是！我用實際行動教你做人道理：飛得越高，摔得越重。」宇辰接過大蕃薯手中的啤酒遞給皮皮，掏出一包檳榔，「跟我家巷口的辣妹姊姊買的菁仔，要不要？冬天吃這個不會冷。」

一行人隨意坐在橋邊的空凳，夜燈照耀愛河更顯冬日清寥。

「阿大正呢？怎還沒來。」阿凱問道。他向宇辰搖搖手，「被我爸發現會被揍。」

「不知道，打電話他說在阿昌那，應該等下就到。」大蕃薯回應，從背包拿出新買的好物：一台方型的小機器，上方有許多如同音響的按鈕。「我買了MD。」他搓著雙手說。

「我知道這個！」阿凱嚷嚷，「不過很神奇欸，CD是個超占空間的東西，現在全濃縮在這個小小的機器裡，而且我覺得音質比Walkman

好。」

「我覺得有點可怕，好像長大以後世界長得都跟小時候不一樣。」榮彥說，「還沒決定好，結果選項就沒了。我還在存錢要買好一點的隨身聽，結果前幾天逛NOVA，大家都在賣MD。」

「世事難料啊！」宇辰吐了口紅色汁液，「就像誰想得到我會被抓到無照騎車，結果每天被盯。媽的這新年有夠衰，我現在隨便出個事都會被退學，可是離畢業還有半年！幹！」

「不只是你，大正也被盯上，」榮彥說，「你們有沒有覺得，老師是故意的？」

「什麼意思？」

「我不會講，但我覺得老師看我們像在看異形，或是酷斯拉，反正像看奇怪的生物，用放大鏡看，可能還要送實驗室。」榮彥說完向宇辰討了根菸。

「她跟我媽滿像的。替我們畫出未來的樣子，一不符合就說是錯的。」阿凱說。

「完全同意，我媽也是。我們的落差在於，我對未來一點想像都沒有，我的未來到目前為止和愛河一樣，不知道裡面有什麼。」大蕃薯說。

「還很臭。」宇辰接話。眾人笑聲驚動藏匿樹叢的大老鼠，笑得牠竄逃街燈下，乘著快步驚慌躲回暗處。

「可是離學測剩十九天，關於未來也是不得不想的吧。」皮皮默默補上一句。

「不要講這種嚇人的話啦，好像我們很用功一樣，」大蕃薯啜酒，「多聽幾首Hi-Standard，就會覺得沒有未來也死不了。」他看向宇辰，「欸，你到底聽我燒給你的Hi-Standard沒？」

宇辰連帶身體搖頭，瓶口溢出搖晃的泡沫。

「很爽啦，不要不聽。聽完會看見真理的光，為迷途的你點一盞燈——我的青春只會在生命中出現一次，我的整個人生就是我的選

擇[18]……」大蕃薯朗誦翻譯後的歌詞。

「白痴。」

「好啦講點開心的。四月春吶去嗎？」大蕃薯問。

「去。」阿凱即刻回應，「我們今年有機會，我也很希望能演到，因為春吶應該會是我最後一場演出了。」

「什麼？」皮皮驚呼，「你跟大正說了嗎？」

「誰在叫我！」大正走下階梯，來到大夥身邊，「幹嘛，講我壞話？」

「沒有啦，講你應該知道的事，」阿凱深呼吸說道，「如果春吶有機會的話，應該是我最後一次表演。」

「我知道啊，」大正拉開啤酒拉環轉向皮皮，「你不是也知道？」

「我以為沒這麼快。」皮皮說。

「我比較，嗯，我比較沒辦法看我媽失望的樣子吧。像蕃薯剛剛說的，我也看不見未來。我甚至有點後悔在教室桌面寫了 No Future，寫完結果成真的感覺。也因為這樣，才更不想讓我媽失望，畢竟她想要的，雖然不一定是我喜歡的，卻也不是我做不到的。」阿凱說。

「還好吧，我在桌上畫超大 Anarchy Sign 結果爛政府還不是沒解散。」大正搭上阿凱的肩，「安啦，我挺你。我們一起努力讓這次春吶被選上，不管怎樣，都要像 Hi-Standard 唱的：The most important thing is to keep your faith strong[19]，乾杯！」

「哎唷，英文很好噢！」宇辰說，「那你來，上車，玩一下美國現在最流行的遊戲，跟世界接軌。」

大正不疑有他，放下手上的酒，迅速跳進購物車內。

「三、二——瞎拼鉎！」

18　Hi-Standard〈New Life〉歌詞，原文為：My youth comes only once in life. My whole life is my own choices.
19　Hi-Standard〈Start Today〉歌詞。

Fire Extinguisher 026

春吶結束了。這是我們第一次登上春吶舞台，好多朋友和我們一起到墾丁，整個下午，台上台下又叫又跳。好爽。大概是因為高三，話題變得很不快樂，可是好像沒有人發現，之所以不快樂，是因為我們談論跟錢有關的事。不談錢的時候，再怎麼 No Future 也笑得跟白癡一樣。第一次春吶，也是阿凱最後一次演出。看他熱愛吉他的眼神，很難想像他決定離開我們。傍晚車開回真善美，我們揮手道別像是訣別，雖然明天學校還會見面。這兩年我們幾乎完成跑遍全台灣 Live House 的夢想，黑洞、地社、聖界、阿帕、阿拉、春吶，全是我們的回憶，少一個人，感覺就是不一樣。無論如何，祝福每個堅定的信念。

再撐一下，馬上是自由的大學生了！加油！加油！

11

鏡子是破的，細紋爬滿面孔折射不同角度的局部。皆是自己。大正盯著包裝袋文字：金魚。303玫瑰色。任何毛髮。自然美觀。隨心所欲。

隨心所欲。這是他所追求的。

他撕開包裝袋將粉末倒入碗公，加進雙氧水緩緩調和，拿起染梳沾勻染劑往髮根抹。一次，兩次，三次，刺痛感蔓延頭皮，但他不以為意。躲在蛋殼內的鳥需經疼痛衝撞，才能展開翅膀翱翔。幹，可是真的很痛，像隻不知名的手向上拉扯頭皮。

呼，哈，呼，哈。深深呼吸以緩解身體不適，錶面的分針尚未走至一半的距離。再忍耐一下，忍耐。夏日晨光攜帶悶熱自廁所右上的氣窗透進，滑過眉心的汗不知是冷是熱。任性的音樂被任性的人調至

最大聲量穿透不牢固的塑膠門，操著捲舌音的菸嗓大聲地唱：我們的青春是如此的美麗，沒人欣賞也沒有關係，至少到了我們死的那一天，我們才知道什麼是年輕[20]。

指針走過一半了。

碰！碰！有人使力拍打門面：「楊大正你好了沒？我要大便。」

是杜易修。阿凱和阿尼離團後意外出現的成員，他的出現扭轉了原以為必須休團的窘境。一個能夠撐起樂團的鼓手。

「去路邊大啦！」大正朝門外喊，隨即打開蓮蓬頭，任水嘩啦嘩啦沖刷疼痛。

門隔絕了時間的運行。再次走出門外他已不是原來的自己，是一個粉紅雞冠頭少年。粉紅雞冠頭少年走向眾人接受預期的讚美，但他們只抬頭看他一眼，沒有多餘的詞彙。粉紅雞冠頭少年失望地鬧起脾氣問道：「都沒人覺得很龐克嗎？」

「真正的龐克不需要自我介紹，自我介紹是留給不知道自己是誰的人。」米之諾走下樓梯回應，「金魚漂粉？」

「嗯，一包二十我才買。」大正回應。在神經樂隊的主唱大人面前，他還是那個，很低很低的自己。「對了，剛剛是誰的歌？我怎麼從來沒聽過。」他想起適才在廁所裡的疑惑。

「你當然不會知道啊，你這麼菜。」愛吹倫促狹笑著，「北京的無聊軍隊，其中的69樂隊。不要以為龐克只有英國跟日本，中國從1996年開始由這批人建造的龐克場景比我們強太多，你看，這還是卡帶！音質沒有很好，可是這種被髒髒的音色包圍的純潔意念很令人感動。」

「捲舌唱龐克滿好玩的。」皮皮說。

「這又回到我們昨晚的話題啦，沒有一種語言拿來唱歌是違和的，龐克也是。不是只有英文，只是剛好起源於這個語言。所以不用覺得

20 69樂隊〈青春〉之歌詞。

中文或台語唱龐克很怪，你看人家用捲舌唱，用母語反叛的恰到好處。阿昌他們不也是用台語？噢對了，半導體樂團最近努力跟無聊軍隊聯繫，看有沒有機會兩邊交流一下。不過聽說他們MSN回很慢，你們可以問問……」愛吹倫說。「欸，弄一弄差不多要過去了。大學生！動作快點！記得把你們EP帶著。」

「我拿了。」易修蹲坐門邊套上他的馬丁大夫鞋，黃色鞋帶交叉穿過孔後拉緊綁繞雙蝴蝶結，站直身子蹦跳兩下，蓄勢待發。

倉庫搖滾門口依舊人聲鼎沸。大正開心地快步湧入人群，經過多次參與，他早已不是和龐克初次見面的少年。今日，身掛鐵鍊、腳踏馬靴又有了粉紅雞冠頭的他儼然是他們的一分子。雖然還差個刺青，頭皮仍隱隱作痛。但不說也沒人知道。接過身旁遞來的酒，向還在對街的夥伴招手。

「欸、欸！車子、車子！」有人朝溢至街道的人潮大喊，黑色的波浪壅阻行車，聽見叫喚即刻一分為二。「媽的，每次來都像見證宗教奇蹟。」易修對皮皮說，兩人一同過街，和大正一起走往倉庫。

三人一一向門口的周小虫打招呼。大正雙手拿著EP在胸前，對周小虫說：「虫哥，這是、這是我們八月做好的EP，裡面的歌都、都是高中寫的，有點像成果發表會，請你聽聽看，呃……笑納。」他說話時戰戰兢兢，不停觀察周小虫的表情。

「好啊！謝謝你們！」周小虫咧嘴大笑接過EP，端詳起封面，「滅。Fire Ex……這個是你齁？」封面畫有三人，他指著位於正中著藍衣握拳的男孩問道。

「對。」

「畫得真好，把你不服輸的樣子都畫出來了。」周小虫說，「就是要這樣！不服輸！等下好好表現，加油！」

往倉庫更深處前去，爬上樓梯到二樓置放樂器。狹小空間裡大家放大聲量說話，卻只看得見嘴型顫動。小鑫抱著他貼滿貼紙的白色SG

撥弄琴弦，朝剛上樓的三人點頭。

「你們知道今天場序嗎？」皮皮問。

「我記得好像是 Oi 再來 Silly What，然後是我們，再來我就不知道了。不過小鑫在表示複製人也有，應該是最後。」大正說，「我想先去亂入一下，你們要嗎？」

「我待在這暖身，晚一點。」易修說。

「那皮皮我們走吧。」大正準備下樓，回頭望了眼煙霧中的人們，說話時噴出的唾沫透過燈光折射閃耀火光。「我怎麼覺得氣氛不太對？」大正對皮皮說。

「應該還好，他們講話不都這樣？要說奇怪的話，我剛剛好像有看到鄭宇辰，但是一下子閃過就不見了。」

「不可能，他根本瞧不起我們。呵呵。」大正說完怪腔怪調地學了宇辰的笑聲。皮皮聳聳肩，隨大正側著身往舞台擠去。

燈光暗下來。鼓聲響起來。

Oi！Oi！Oi！Oi！Oi！台上台下同步呼喊口號，愛吹倫與其他六位成員塞滿舞台，擁有雙主唱的 Oi 一上台就把氣氛炒得火熱，樂曲簡單直接，邊跳舞扭動邊喊唱人生不完美，所以我要忍耐！埋著頭拚命的幹！

走！你這條混帳的狗，不要來打擾我作夢！[21]

一進副歌，全場一同大吼「混帳」！雖然只是第一場表演，所有人已急速罹患名為快樂的傳染病，面龐發紅滾燙，汗水流淌而下，他們拔掉穿戴的秩序，毫無章法地推擠與跳躍亂入於舞台中央，野性一瞬之間爆發，和音樂混成彩虹的蕈狀雲，美麗且極具威力。

Oi！Oi！Oi！Oi！Oi！

21 Oi 樂團〈想一下犯法呀！〉歌曲收錄於 2003 年《廢向陽光廢向你》合輯。廢唱片發行。

「呼，大家好熱情。我們沒有想到你們這麼熱情欸……Oi這麼白痴，噢不是啦，我的意思是Oi這麼新，應該還沒太多人……」

嘔。二樓傳來酒瓶碎掉的聲音，無間斷的髒話成串而出。

「欸樓上，讓我們講下話啦！要打架等中間換場再打。」

沒有回應。雙方叫囂聲飛撲而上，忙亂中聽見勸阻的聲音。碰！有人被撲倒在地。台下觀眾不耐煩地發出噓聲，嗚——仍無法阻斷衝突。

大正低頭小聲對皮皮說：「看吧，就跟你說上面不對勁。」

「易修還在樓上，應該不會有事吧？」

尖叫與驚呼在問句結束前四起，引得兩人抬頭張望，只見易修翻過二樓欄杆縱身跳下，「幹！閃開！」易修大吼——

碰！

大正暈了過去。

周圍的人嚇傻了眼，趕緊和皮皮一起將癱軟的大正扶到外頭。「要叫救護車嗎？」「要先觀察他吧？」「趕快去拿冰，幫他冰敷！」話語不斷，可沒有人能夠果斷做出決定。

「欸欸！醒了醒了！」

大正睜開眼，撫摸疼痛的前額扯開嗓門喊：「幹！杜易修你搞屁啊！你知道你穿馬丁嗎？底超硬欸！」

易修滿是歉疚，不停向大正道歉。好在疼痛之外沒有大礙，大正點起菸，讓菸草氣味填滿於肺再緩緩吐出，以白煙證明存在。當火光燒至屁股時，一切又都是新的。他倚靠牆面慢速站起，適應血壓段差後，和團員再度回到倉庫。

「謝謝。」進門時他低聲對皮皮說。

「什麼？」

「謝謝你接住了我。」

<div align="center">*</div>

宇辰推開真善美的門，一如往常走上熟悉的空間，將鹽酥雞丟往大理石圓桌，看著擺放角落的行李問道：「誰要離家出走？東西這麼多。」

「我啊，晚上的火車。」阿凱撕開鹽酥雞外包裝回應。

「去哪？」

「你忘記阿凱考上台南的學校了噢？你們不是同班同學？」嘴裡塞滿食物的印度仔含糊不清地對宇辰說。

「關你屁事啊，中華藝校的。」宇辰說，「所以你算北上念書欸，呵呵。」

「對啊，想說離開前來湊個熱鬧。有點捨不得。」阿凱閃過一絲落寞。

「不用捨不得！我們都在南部，台南回來也很方便。」宇辰插了一支魷魚，不急著放進嘴裡，「可是還真的有點怪……這幾個中華藝校的就算了，那邊那個KoOk的鼓手也算了，以後你在台南，我在高苑，皮皮在樹德，大正去義守，我們班應該再也沒有機會一起去春吶了。」

「我大概也找不到像你們這麼北七的朋友了。」阿凱說。

「不要感傷啦，我之前逛無名小站看到一篇文章：成長是在分離中實踐，懂得說再見才更懂得珍惜啊。」KoOk樂團的鼓手茂嵩頂著瞇瞇眼，試圖緩解分離的情緒。兩年，若以日為單位計算，超過七百天的生活幾乎時刻嵌著彼此的笑聲。離別的意義或許正是告訴：日子不能只是笑。

「嗯。我不在，你們替我好好守著高雄。」阿凱點頭笑著，「我差不多該走了。」

「快去吧，車站今天人特別多，我出站的時候一堆人擋路。可能因為明天開學。」宇辰說。

「你去哪？」印度仔問。

「台中。」

「這麼巧，大正他們今天也在台中表演。等我回來我們再去愛河瞎拼鉎。我走了！」阿凱拿起行李走往樓梯，回頭揮手道別。再見。掰掰。下樓消失在大家的視線。

宇辰不說話，感受身旁的離席空位，心口彷彿綁了鉛塊，沉沉的，提不起瞎聊的興致。他不理解暗藏的煩躁從何而起，若說是因為離別倒不合他心性，畢業典禮當天他也不曾有過如此感受。他想到騎樓抽根菸緩解，卻在踏出門那刻決定回家。

發動機車，走了。

「阿弟仔轉來啊！」剛停好車就聽見阿嬤的呼喚，宇辰連忙上前：「嘿啊。阿嬤妳按怎坐門口？」

「天氣太熱，我想說門口卡涼，順便等你轉來啊。」阿嬤坐在板凳上拿著扇子搧風。初秋的夜晚，抬頭有稀疏的星，蟋蟀尚在不遠處鳴唱，街燈匯集蚊蚋盤旋。宇辰進屋也拿了張板凳，挨著阿嬤坐下。

「太熱有冷氣啊，冷氣不是卡涼？」

「不好，彼不好，彼個不自然，我吹了會咔咔嗽。」阿嬤笑著說，「阿嬤年紀大了，最近一直想起囡仔時的代誌。以前我攏佮阮阿嬤坐在門口開講，彼時陣鄉下攏無光，瞻頭著會使看見流星。」

「是噢！遮厲害。阿妳咁無下願？」

「有啊，我下願說欲愛一個足乖足讚的阿孫，你看，實現了。」阿嬤說，隨即像是想起什麼似的板起臉孔，「但是你整個暑假無佇厝，你媽媽說你佇咧玩音樂，是玩啥米？」

「我和朋友組樂團，我彈吉他。」

「吉他？你怎樣咧彈吉他？你爸爸不是愛你學小提琴？」

「阿嬤，彼是我國小的代誌，我欲讀大學啊！」宇辰摟住阿嬤的肩，「而且我彈吉他足厲害，妳等我一下，我去挈吉他彈予妳聽。」說

完一溜煙衝至房間，再迅速回到阿嬤身邊，「阿嬤妳頂真聽，遮是我家己寫的歌。」

宇辰抱著吉他，緊湊但穩定地彈了段 Riff。身為吉他手，宇辰知道「快」是必要，但更多時候是炫技的手段。例如現在這個時候。

「足讚欸！真正是我阿孫！」阿嬤大力拍手讚賞，「這時陣是不是愛喊『安可』？」

宇辰有些羞赧地抓抓頭，「妳喊安可，那我再彈一首予妳聽。」

「不用啦不用，」阿嬤揮了揮手，「阿嬤知影你足厲害，比劉德華擱卡厲害，嘛比伊緣投。以後和劉德華共款，到全世界開演唱會。」

宇辰沒有回答，只是輕輕靠在阿嬤的肩頭。香香的，是明星花露水的味道。「阿弟仔，你是咱兜第一個讀大學的，阿嬤真歡喜。」阿嬤對宇辰說。

「哪有！大姊二姊三姊攏嘛讀大學！我是第四個讀的。」

「哼，哪有同款。你是獨孫捏，她們以後欲出嫁，好攏好予別人。佇阿嬤的心內，你就是第一個讀大學的。」阿嬤從懷裡拿出一個平安符，示意宇辰低頭，輕柔地將它掛上宇辰的脖子。「阿嬤知影你明仔載頭一天做大學生，特別去武廟幫你佮關聖帝君求遮平安符，希望你平安、健康。」

「阿嬤，我真健康你毋免操煩。」

「哼，哪有可能袂操煩，你是阿嬤的心肝寶貝。」阿嬤慈愛地摸摸宇辰的頭，「好快，我覺得你才吵欲喝多多，結果明仔載就是大學生了⋯⋯ 我聽巷仔口的阿嬌說，大學生攏是去玩，嘸咧讀書。但是阿嬤感覺，該做的代誌做好以後會使盡量玩，若無出社會以後逐日上班，就無時間，然後就老了。功課毋免真好，功課好嘛只是會考試，彼無路用。重要的是做人善良、誠實。莫大漢。」

「哪有阿嬤說莫大漢！」

「保持你按呢就好，遮爾善良足好啊，大漢以後人會變得足複雜，

按呢無好。你愛會記得，以後出去遇著事情，要看好的那面。」

「如果遇到壞人欲按怎？」

「阿弟仔，世界上無壞人，只是人大漢以後愛的物件太多、太複雜。所以有衝突。你做好該做的代誌，其他的毋免管。」

「賀！阿嬤，我彈吉他妳唱歌好謀？」

「毋通，阿嬤啥物攏袂曉，你唱予阿嬤聽就好。」

「黑白講，我細漢時妳不是攏唱〈雨夜花〉予我聽？爸爸嘛說妳以早足厲害。來啦咱做伙唱……」

「遐爾久以前的代誌，你爸爸攏會記得。」

見阿嬤沒有拒絕，宇辰輕輕撥弄琴弦，起音歌唱：「雨夜花，雨夜花，受風雨吹落地——」

「無人看見，每日怨嗟，花謝落土不再回。」

「花落土，花落土，有誰人倘看顧，無情風雨，誤阮前途，花蕊哪落欲如何。」

果然，一聽到音樂阿嬤便隨之唱和。阿嬤有副很美的嗓子，宇辰依稀記得小時候聽爸爸說過，若不是過去社會封閉保守，認為只有不檢點的女人才會拋頭露面賣笑賣藝，阿嬤絕對是舞台的閃耀之星。她對音樂的熱愛延續給了他的父親，再由父親傳承給他。望著阿嬤臉上的紋路，以及歌唱時滿足又認真的神情，宇辰浮現一個很怪異的想法——其實自己是個透明的人，父親也是。他們的身體和腦袋是透明的，阿嬤對音樂的愛，正毫無阻礙通過他們發生，而後完成。

12

時序轉入了冬，大學的第一個學期正式結束。學期和眼前的凌亂一樣不知所云。球鞋，上衣，牛仔褲，小澤圓寫真集，棒球卡，Jump，散落房間各處。大正盤腿坐在巧拼地板中央，抓著頭，思索還

能再變賣什麼。去年賣掉最值錢、也是堪稱他最後財產的喬丹一代鞋後，剩下的連自己都看不上眼。

　　沒錢了。私立大學學費加上弟弟的補習費用壓得爸媽連零用錢都縮水發放，他該去哪裡生錢？或是先放棄，安分也是一個選項。可是Softball要參加台灣魂演唱會，可是愛吹倫說會後有個趴踢能和她們近距離接觸。

　　Softball + Fire Ex. = Dream come true。大正腦海裡浮現公式。噢不對，動詞後面要加S。

　　距離夢想只差幾塊磚，可是幾塊磚需要用錢購買。該怎麼辦？他再度環顧四周，期待奇蹟降臨——

　　「哥哥！」弟弟猛然打開房門，無預警地呼喚嚇得沉思的他驚顫。

　　「幹嘛啦？我不是說過進我房間要先敲門！」他壓抑怒氣對弟弟啞聲低吼。

　　「我忘記了。」弟弟說，將手中的東西遞給大正，「你的掛號信。」

　　「媽媽呢？」大正接過信，沒有打算拆開。

　　「媽媽去銀行，快三點半了。」

　　「噢。出去幫我把門關上。」簡單的逐客令下達，弟弟默默退出房間。

　　確認弟弟關門後，大正撕開信件閱讀。媽的。他憤怒地將信揉成一團丟進垃圾桶，成大字型癱望天花板。黑點隨視線游移。

　　手機響了，來電人顯示是雅婷。這是她今天打的第五通電話，他都沒接。自製的和弦鈴聲迴響了一回半後止住，接續而來的是簡訊音。跳過不看。按下標示數字5的快速鍵。

　　「今天打球嗎？」

　　「不然陪我練投也可以，嗯，待會見。」大正關上電腦，走出房門，對看電視的弟弟喊：「不准趁我不在偷進我房間。我出門了。」

＊

「哥哥回來了！吃飯了嗎？」

媽媽的特性是重複，開門聽見母親聲音時大正不禁想著。他點頭，以動作代替語言。走進浴室洗刷一身的汗與泥。

嘩啦嘩啦。水聲沖洗不掉皮皮的話。

「小心！你專心一點啦！」皮皮在河堤另一端對大正喊，投出的球不偏不倚砸中他心臟的位置。雖然隔著十五公尺的距離，仍能聽見那記悶聲，像被噬入深井。

「我被退學了。」

「蛤？才第一個學期欸，你被退學？」皮皮停止動作。

「我被退學了。」大正握著球，重複同一個句子，加重音調，像是特意說給自己聽，好讓自己接受。「其實也不意外，我幾乎沒去上課啊，我的課都在真善美跟八重洲修的。哈。」

「那你現在打算？」

「我出門前有問 yahoo 知識＋，看起來我到今年八月都還不用擔心當兵。因為沒滿十九。」

「這不是重點吧，你要怎麼跟你媽講？」

「不知道。而且我本來想跟她借錢去台灣魂，現在根本不知道怎麼開口。」

「我是不想讓你心情更差啦，但別忘記七月有野台開唱，還有，愛吹倫籌備的廢人合輯也準備動工了。不要到最後你爸媽不爽你被退學，變成什麼事都不能做。」

「應該還好。他們也沒真的反對過我玩樂團。」

「是，但前提是你還有書念。」皮皮走向大正，示意他到一邊坐下繼續聊，「不然我們去打工好了，否則我們三個的零用錢怎麼湊也撐不過今年的表演，有打工的話，退學感覺比較沒這麼糟。」

「打工要排班，時間會被綁住。」大正嘆氣，「其實我收到掛號的

時候還不覺得退學很嚴重，可是你剛剛說得很有道理。」

「先不要想這個。我回去幫你打電話問我姊，她可能有辦法。」皮皮說，「我們會找到辦法解決的。」

「我們？」

「嗯。我不幫你誰幫你？」皮皮說，「對了，劉雅婷今天打來問我你在哪，我說我不知道。」

「謝啦。比起我爸媽，退學這件事更不能讓她知道。」

大正看著鏡中的映像，該是直立的粉紅頭髮毫無生氣地趴倒。唉。太頹喪了不要看。一股上衝的怒氣推著他大步離開浴室。媽媽在身後叫住了他：「哥哥！」

「你的學費。」媽媽手裡的信封鼓鼓的。

「媽，我⋯⋯」大正雙手握拳，左右兩邊飛出小天使與小惡魔盤旋頭頂。小天使說，做人要誠實以對，媽媽工作很辛苦，既然被退學，就是替家裡省下開支。小惡魔說，快！快把錢拿到手，就可以去台北和Softball見面了！小天使衝向惡魔灌他兩拳，問他正直與善良到哪去了？小惡魔則是輕撫臉頰笑道：實現夢想需要一些交換。爸爸媽媽不是一直希望你快樂嗎？你的夢想，正是你此刻的選擇。

此刻的選擇。惡魔口中閃耀刺眼的血光，小天使被其吸入，咻——啵。不見了。

「趕快拿啊，你在幹嘛？」

「噢。謝謝媽媽。」大正掌心朝上，感受錢的重量，沉甸甸的。是夢想的重量。回到房間後他脫下上衣，赤裸胸膛有著黑色的印記。不偏不倚，是心臟的位置。

*

「乾杯！」

　　所有人——廢人幫全體——擠在小小的屋子裡，音樂轉至最大，舉高啤酒歡叫。夏日氣溫黏膩，屋內飄忽的魔幻氣息因而沾染進身體每一處毛細孔，藍光或紫光閃爍於眨眼之間，沒有時間空缺，因為所有缺處皆受快樂佔佇。這是一趟好的旅程。

　　「好了，讓我說句話。」愛吹倫索性登蹲上他的茶几王座，對大夥說：「今天，我很高興。」他將臉埋進手裡吃吃地笑，「你們知道為什麼嗎？」

　　「廢唱片！」「廢唱片！」眾人齊聲叫喊。

　　「對！」他搖搖晃晃站直身子，高舉啤酒大喊：「我們一起，做了一件很偉大的事情：DIY的最高境界，我們做了自己的廠牌。」

　　「做自己的音樂，真的好爽！穿制服唱自己的歌，好爽！」

　　「乾杯！」

　　吁。一顆水珠滴醒了大正，滑過他近乎剃光的右側頭皮。夜車再度下交流道，窗外的黑靜與內心的斑斕顫動有極大對比：愛吹倫說得對，做自己的音樂真的好爽！自己寫的歌受廢人幫認可收進合輯，真的好爽！

　　「你是醒了還是沒睡？」皮皮的聲音從右側傳來。

　　大正指指頭頂的冷氣，「被冷氣滴醒的，媽的，野雞車真的很爛。」

　　「嘿啊。」皮皮漫不經心回應，沉默地順著大正的視線看向窗外，下車與上車的乘客交會，停留的全是瞬間。「正仔，」再度開口時車也再度駛上公路，「你會不會覺得，我們太幸運了？」

　　不等大正回應，皮皮往下說，「你回想一下這半年，從你不知道哪弄來的錢讓我們做團T開始，二月跟Softball同台，七月林舞台、現在又有廢唱片，我們也他媽太順了吧？剛剛喝酒我一直在想，我們沒有夢想了耶！我們的夢想都實現了。」

　　「阿你不是在畢業紀念冊寫『有夢最美，希望相隨』，這樣很好啊。」

「但我突然不知道要幹嘛了。」皮皮抹去滴落頭皮的水滴，語氣茫然，「你記不記得阿昌說過『出來混的總是要還』？」

「所以？」

「不知道，只是覺得運氣是會用完的。」

「想太多了啦，你應該聽過一個說法——人生和棒球一樣，不到最後勝負只是過程。何況我們也不光是運氣，還有很多努力。」大正說，「不然我們再設一個新夢想？」

「嗯？」

「嗯……做一個時代會記得的名字。就這麼定了。」大正翻找背包，再次確認封面印有大家身穿制服站在「廢人中學」前的合輯仍在；拉起身上的外套，探頭看眼行經的地標，「過新營了，再睡一下吧……你看杜易修睡得多熟。」

天色微光。大正躡手躡腳回到家，摸索牆上的燈。

啪。

有人比他快一秒打開照明。是母親。

「媽妳怎麼在這？」大正詫異看著母親。更令他詫異的是，母親的眼睛紅腫，臉色鐵青，「妳跟爸吵架嗎？」

母親的呼吸濁重。不回應。

清晨第一道鳥鳴劃破寧靜，母親仍舊沒有說話的意願。大正放下背包，翻找唱片，「好啦不要生氣，看這個，」他晃了晃手上的CD盒，「這是我們昨天發行的合輯，叫《廢向陽光廢向你》，很好笑對不對？這可是台灣第一張龐克樂合輯。而且我們超屌的，這張專輯在玫瑰跟大眾都買得到。」

「喏，給妳，」他將CD盒遞給母親，「我可以幫妳簽名噢！」

母親望著大正，目光流露雪國的風暴（或許吧，畢竟他沒見過雪，也沒見過如此冷冽），還來不及反應，母親大手一揮，CD盒喀啷落地，硬生生斷裂成兩截。歌詞本與光碟掉離原位，大正看見自己的臉亮映

其上，一張扭曲的臉。

「你怎麼可以騙我？」

媽媽知道了。終究紙包不住火。但是她怎麼知道的？明明已經過了大半年，最危險的時刻過去了，她怎麼知道？無數問題奔進頭腦。

「我就一直覺得奇怪，你哪來這麼多錢又是做CD，又是印T-Shirt。我相信你是個自律的孩子，要不是都沒看你念書，也沒收到成績單，加上弟弟說你過年前收到一封掛號信，我也不會想到要去你學校問。」

「你交女朋友我不講話，你玩樂團我不講話，因為我相信我的孩子知道自己在幹嘛。老師侵門踏戶到家裡給我難堪，我也不講話。因為從你出生，我就決定不讓你和我們那輩的人一樣，被框架束縛，所以我給你絕對的自由。」

「媽，對不起。」大正低頭向母親認錯，他不打算辯駁。的確，他是錯的。錯的人沒有理由，所有的理由都是藉口。

「我不懂，我想盡辦法賺錢供養你生活，讓你無後顧之憂地讀書，從小物質上你想要什麼我都盡量滿足你，即便是……」母親激動的話語戛然而止。

「即便是你爸爸公司倒閉，我也努力撐著，告訴你們：『沒事！不要放棄追求喜歡的事，趁年輕多培養興趣』，想著你們還小，你爸爸到越南打拚不容易。生活已經很不容易，所以說些讓大家舒服一點的話。」停頓許久後，母親壓低聲量，落寞地緩緩吐出篩選後的詞彙。它們是過了篩的蛋液，柔和且不具誇大的氣泡。只是總有留在碗底的，倒不出，留下的黏稠濕透謊言的外衣，滲入直觸大正的愧疚，冰涼滑順同時包覆腥臭，像條吐信的蛇纏綁喉頭。

「對不起。」

「可是為了這些噪音，這些亂七八糟的廢物，什麼幫派的，你騙我？」母親指向地上的CD，試圖克制怒氣質問兒子，「你有沒有想過你將來要做什麼？你跟著這些廢物有前途嗎？」

喀嚓。大正的理智線被剪斷了。

「這不是噪音！這叫龐克樂！他們也不是亂七八糟的人，我們是一家人！」他朝母親大吼，「妳跟我高中老師一樣，根本什麼都不懂！」

大正的怒吼吵醒父親，連忙奔出房間緩頰。他輕拍兒子的背，「好了好了，跟媽媽好好講。」

「你們是一家人？那你把你媽媽放在哪裡？」母親問。

「我不像你們那麼厲害，考試就能知道未來長怎樣。對，我不知道我要什麼，但是我很清楚我不要什麼！我不要主流的生活，我不要只會考試念書，像個機器上下班，為了生存妥協的樣子。」大正壓抑不住內心做錯事的羞愧，不被理解的憤怒，被退學後的茫然，全在這一刻隨吼叫爆發：「這是我的人生，我有權利自己作主！」

「你的人生？楊大正，你不要忘了，你的人生在我的命裡。」

母親似湍急的溪水，冰冷迅速地衝向大正，滾落他的自尊。他無話可說，放大動作與聲量快步走入房間。

碰！

關門聲驚醒了熟睡的妹妹，她扯開嗓子放聲大哭。不要哭了，我也想哭。大正躺上床，用枕頭掩蓋住臉。剛剛發生的全是幻覺，幻覺，睡一覺起來就沒事了。

Fire Ex. 019

再過十九天，是我的十九歲生日。

人家說逢九必衰，我已經先開始了。

夏季的白天太長，可是我習慣躲在黑夜。

我們習慣用謊言讓自己過得舒服一點。

13

家裡很壓抑。

爸爸媽媽不擅長冷淡，他們刻意說話，刻意不說話。不說話的時候視線總飄忽到大正身上，猶疑，並且游移。開始的日子，大正屏住呼吸傾聽房外動靜，待夜幕垂落，躡手躡腳穿過客廳逃出家門，流連五光十色的地下場景，任由音樂震盪耳膜，浸淫其中好洗刷沾染的不耐。趕在第一道光降臨大地以前回房入睡。有次他不小心忘了時間，在返家的電梯間撞遇高中導師，她的目光由他的粉紅髮型，一路下看至他手工縫製的鉚釘衫，還有腳上的靴子。

「我聽……」老師欲言又止，撇下一句「原來你想要的人生是躲躲藏藏」，踏著粗跟鞋快步離去。那是穩定的四小節，四個，四分音符。當天夜裡，大正帶上簡單行李，搬進阿昌的家。這個家雖然不比自己的房間舒適，但是至少，沒有人會計算說話的時間與字數。

叮咚。

透過貓眼，皮皮和易修的頭看起來好大。一進屋，易修便往沙發上倒，「好熱，」他對大正喊，「我想說你沒飯吃，還去火車站幫你買鹽酥雞，結果你泡麵倒是備得滿齊的。」

「他女朋友買的。」阿芳手指幾天沒刮鬍子顯得頹廢的大正說。

「你讓劉雅婷知道你住這？」皮皮有些驚訝，「她沒說什麼？」

「沒，她還幫我查兵役的事，特別交代我去區公所延役。」大正笑了笑，「她可能覺得我很可憐，沒有書可以讀了。」

「講這樣，那是心疼！」阿芳回應，「你剛剛去廁所，她還超有禮貌請我們『照顧』你，說什麼她沒想過會變這樣，覺得很抱歉。個性好、又漂亮，以後不要嫌人家黏了啦！」

大正朝阿芳連番白眼發射，轉過頭，詢問皮皮和易修：「你們看過

MSN對話記錄了吧？」

「嗯。你覺得呢？」皮皮反問。

「當然要去啊！北京耶！」大正的眼神如火，「我們不是去玩，是『無聊軍隊』的『反光鏡』寫訊息來『邀請』我們演出。」他刻意加重語氣在關鍵字，想燃起相同的火焰，在團員眼裡。

「我同意。」阿昌從廁所出來，「你想想看那個畫面：人家捲舌在台上唱『一進到這裡來兒～沒有人不痛快兒～22』然後你們用台語下去尬。不同語言的同一種反叛，還能相互理解……幹！想到就爽！」

「是啦，用想得很爽，但大正現在這樣能去嗎？」易修問。

「照雅婷查到的資料，還沒收到體檢單是沒太大問題，」大正說，「我明天會去區公所問清楚。」

「我不是說兵役，我是說你爸媽。」

「應該沒……」

「別忘了你現在幾乎沒錢，你勢必要回家拿。」易修攔住大正，再補上一句。

是啊。大正頹然往沙發癱倒，竹籤叉起大口大口的鹽酥雞塞滿嘴。

「正仔，你手機在響。」阿芳拿出坐墊下方震動的手機，「靠腰嚇死我，坐一坐屁股會震動。手機不要亂丟啦！」

「你幫我接。」大正閉上眼睛，沉思剛才的討論內容。

「噢好……幹你自己接啦，是你爸。」

大正伸手接過，「喂，爸……」

<center>＊</center>

皮皮盤腿坐在床上，看著他的車票牆。回家後他上網搜尋北京的資訊，五道口，橘兒胡同，三里屯。畫面不多，但幕幕令人震撼：斑

　22 反光鏡樂隊〈嚎叫俱樂部〉歌詞。

剝的紅磚牆面，乘坐三輪車的人們，搭配左方的鮮紅莫西干頭。新與舊，拘束與自由，沿著對角線拉扯螢幕。拉扯他的心。

若是車票牆上多一張機票，該放在哪個位置？不，他搖搖頭，在那之前他和大正的處境是相同的──他查看過小豬撲滿了，還差五千元才能買來回機票。

「敬元，出來吃飯了。」媽媽在門外叫喚。

「來了。」

皮皮有個很好聽的名字，陳敬元。據說是一出生，爸媽找遍名算師按照生辰八字對應的最好的排列組合。算師說這孩子將來肯定飛黃騰達，於是揀了字，望他功成名就仍能敬源不忘本。媽媽當年抱著懷裡的小敬元想：名字是個咒語，叫著叫著，便會成真了。

回應母親叫喚的同時，皮皮莫名想起自己名字的由來。那是爸媽的寄託，可如今他想做的事，或許將牴觸他們的期待。但，難道飛黃騰達與夢想，不能通過同件事完成嗎？

如果姊姊在家就好了。他走向餐桌，光線照亮的是媽媽的愛。

「今天有爌肉。我看市場的蝦很鮮，想說你喜歡就買了。快吃，快吃。」母親忙著替皮皮夾菜，「你姊姊去台北念書以後，到現在我都還不太會抓三個人的飯量。哎唷也不知道她在台北有沒有好好吃飯，想到就擔心。」

「你每天吃飯都講一樣的，不膩啊？」父親闔上晚報，先盛放置中央的湯。

「我這還不是擔心女兒嗎！」母親說，停不下的筷子忙著夾菜，「來，敬元，多吃一點。好吃嗎？」

皮皮點頭。外頭美食雖多，但他最喜歡的總還是媽媽的私房料理。

「你有不舒服嗎？怎麼臉色這麼差？」母親端詳皮皮的臉緊張問道。

「沒有啊，我沒事。媽，那個，我可以跟妳借五千塊嗎？」皮皮故意讓語氣稀鬆平常，接在某個話題之後，一鼓作氣地說。這是他多年

來分析出的，和母親談話的戰術。成功率有九成，剩下的，不成功便成仁。

「五千？可以啊。」

太好了，皮皮握緊筷子，忍住差點脫口的YES。

「但是你要幹嘛？」母親問。

「我要去北京，我們受北京的樂團邀請演出。」皮皮以燦笑回應。

「不准去。」父親放下筷子，怒視皮皮，「學生，就該有學生的樣子，做好學生該做的事。演什麼演！」

「可是我想去，我真的很喜歡玩音樂。」

「可是我不想讓你去！玩就玩，還要花錢出國，沒這種道理。」父親說，「我聽你姊姊說，你同學都叫你『皮皮』。本來不皮的，現在都被叫皮了。吃飯！」

面對父親的命令，皮皮只得沉默。喜歡的菜餚到嘴裡全全索然無味。

＊

嗞──嗞──

「你確定？」阿芳站立大正後方，瞥向身旁的阿昌以困惑眼神詢問下一步。

「嗯，動手吧。」大正說。

「他要剃就剃，沒什麼了不起的。」阿昌說，「反正頭髮再長就有。」

「嗯。」大正悶哼一聲。

午後父親與大正相約文化中心見面。父子倆坐在階梯邊，大正無處安放的視線緊盯高空的風箏，風來了，飛得更高；但是下一陣強風，它被吹落在地。

「還不回家嗎？」父親率先打破沉默。

「你很清楚，不管學校怎樣，你媽媽或我都不會講什麼。」父親說，「從你小六……」長長的嘆息沉悶了語句，「家裡經濟狀況不好，弟弟上國中要補習，妹妹還小，這你全知道。但你選擇了最爛的方式。」

父親感覺自己的話語也是風箏，墜落了，飛不起來。

「陳叔叔，爸爸那個拜把兄弟，沒有兒子，沒人接他事業。我跟他之前說好，等你大學念完送你去義大利讀書，畢業後到他們公司當主管。現在這樣，你就直接去。」

「我不要。」大正一口拒絕。

「那你要什麼？」

「繼續做音樂，唱歌。」大正說，「我十二月要去北京，我們被北京最厲害的龐克團邀去表演。靠關係當空降部隊這種事我不幹。」

「瞎子不怕槍，玩音樂能當飯吃嗎？」

「為了吃飯放棄夢想不是很好笑嗎？你不是這樣教我的，你說過有夢要追。所有人都在為同一種未來汲汲營營，好像身為一個男生，穩定收入房子車子就是一生，但那些對我來說都太虛偽了，我想要的只有真實，我可以是我自己的那種真實。」

父親點燃一支菸，輕聲笑著，「真實？我做生意這麼多年，最沒有人要的就是真實。義大利的事不急，反正你要先當兵。但你說，要去北京？」他朝空中呼出白煙，挑眉詢問，「旅費哪裡來？」

沒有回應。當然不會有回應，父親知道大正的倔性子，和年輕時的他簡直一模一樣。然而剛強易折，他不願兒子重複自己走過的路。

「你小時候最喜歡來這裡放風箏。」父親轉移話題。

「還有看人家做畫糖跟捏麵人。」大正說，「小時候無知，無知所以快樂。」

「你現在知道了什麼？」

「知道人生像風箏。以為自由的，卻是受人擺弄。」

「自由需要規範，沒有規範叫做胡鬧。」父親說，「這樣吧，你想去北京，可以。你去賺錢，陪媽媽一起賣精油。」

聽起來還不錯，大正盤算著。吃人嘴軟，拿人手軟，即便對象是爸媽道理還是不變。只要辛苦一陣子，等生活有著落再花自己的錢玩團，他不信還有誰會阻擋。完美。於是他點頭。

「很好，不虧是我兒子。」父親拍拍大正的肩，父子二人眼神總算交會。他看著年輕時的自己，不確定那雙太過青澀的眸是否看得清他臉上衰老的傷，「先把這顆鳥頭剪掉！還有這些衣服。」

「我不要。」大正極力抗拒，「這是我的特色！」頭髮根根站得更挺，使了勁地拒絕。

「你看過哪個正常人向不正常的人買東西？何況沒有錢，連自己都沒有了，哪來特色。」

「早點回去跟我老婆好好道歉，你欠她的。」父親站起身，「雖然道歉的唯一用途是讓說話的人好過，但我希望我兒子好過。」

「我在家等你。」

嗞──嗞──

「等等，鏡子給你。」阿昌將摺疊鏡放置桌面，大正的臉塞滿小小的方格。

大正果決地將鏡面蓋倒，說：「不用，我相信阿芳的技術。大不了整個剃光。」

閉上眼，一股癢得難受的外力自尾椎蔓延向上。嗞──嗞──聲響令大正難耐想躲。但是他不能。僅能任由阿芳手中的剃刀擺布。規訓。詞彙閃過腦海，霎時他感受到墜落，是粉色的櫻花帶血，悄聲墜掉在不合時宜的秋，不屬於它的日子，再豔麗的美還是異數。突兀的，必須低頭。於是他低頭，髮絲掠過頸部，睜不開的眼深鎖不甘與眼淚。

「好了，你轉過來我看一下。」阿芳說，「嗯，我技術真好⋯⋯你現在看起來像個正常人了。去沖一沖吧。」

大正掃一眼躺留地面的大片粉色。果然，墜落的只能參和污穢，縱是春泥，也不過是泥。況且此刻不合時宜。他大步走往浴室，反手鎖上門，凝望鏡中的陌生人。這人似乎有罪，可無人能陳述罪名。他將蓮蓬頭水量轉至最強，如他還有頭髮時那般沖洗。洗淨髮根餘渣，洗盡殘存的自我。

洗噤妥協的眼淚。

<p style="text-align:center">＊</p>

魚：叮咚有人在家嗎～～～～

（紅色鮮豔字體出現，視窗大力晃動）

Jay Chen：姊

魚：如何？

Jay Chen：媽媽給我了！！！！

魚：∧∧

Jay Chen：她趁爸爸洗澡來房間塞錢給我，然後說

Jay Chen：要玩，就要玩出名堂

Jay Chen：還跟我說加油！！！

Jay Chen：妳是怎麼跟她講的？

魚：不告訴你～～～

Jay Chen：拜託～～～～

魚：我說，算命師不是講弟弟會飛黃騰達嗎？妳不讓他多嘗試，把握不同機會，他怎麼飛？

魚：人勒？問完就跑？

Jay Chen：你看我狀態∧∧

14

「本來場面很舒服，大家都很享受。結果換我們上台的時候，幹你知道 Kill Tomorrow 多鬧嗎？他們走上來說『表演結束了』，把器材直接搬走！」

「為什麼？」

「器材有一部分是他們的。北京有新舊樂派戰爭，Kill Tomorrow是 old school，反光鏡是 new school，我們是反光鏡帶去的人，所以他們就開始亂。你知道北方人超高，每個都穿的超龐克兒，龐克頭兒，身上釘子一堆，講話聲音特兒大。」

易修手舞足蹈對朋友們說著北京奇遇記，皮皮在一旁看著，不搭話。去北京不過一週，易修講話像個胡同裡的老說書人，故事可能說得不好，捲舌音學得倒挺像。

「超沒品！後來怎辦？」

「在家靠父母，出外靠朋友啊！我們兄弟超罩的。」易修向前走一步，挺起胸膛，「反光鏡站出來，叫我們去旁邊休息。Kill Tomorrow整個惱羞，在門口摔酒瓶，叫囂，把公安都弄來了。」

「這麼刺激！有幹架嗎？」

「差點釘孤枝，但公安來了他們也沒輒。我覺得反光鏡應該有預料到，所以應變很快，馬上跟朋友調到器材，讓我們把剩下的演完。」

「還有觀眾敢繼續待噢？」

「對啊，要我早就跑了，看來北京人都是經過大風大浪的。」

「皮皮你不是也有去？怎麼不講話？」

「易修講得比較精采啦。不過我聽他們摔酒瓶的時候，一度覺得我們會死在北京。超可怕，而且十二月的北京很冷，那種客死異鄉的畫

面一直浮上來。」皮皮笑著說。

「大正呢？怎麼沒看到人？」

「應該還在上班，不然就是在路上。」皮皮說，「他最近也是滿辛苦的。」

<center>＊</center>

水舞廣場的另一側，宇辰和他的新樂團 The Scone 正接受記者採訪。這是音風狂嘯舉辦的第三年，南區搖滾聯盟三年來的努力終於得到一點點回饋。當然，還有樂團的付出。看著天還未暗就到現場守候的 Fans，以及特地前來的記者（雖然他們的問題都很蠢，完全不理解搖滾，對於不知道的事情，也僅用「另類」這樣模糊的字眼帶過。但是沒有關係，能被看見都沒有關係。）他們知道，時代的聚光燈已悄悄落在他們身上。

「欸鄭宇辰！」

採訪剛結束，熟悉的聲音從不遠處傳來。宇辰抬頭，一名西裝男子走向他。誰？宇辰停下動作回望，然而這個人，並非他知道的人。

「怎樣，高中同學不認識噢？」見宇辰沒說話，西裝男補嗆一句。

「你的頭髮呢？跨年欸，你穿什麼西裝！」宇辰朝西裝男喊。

是大正。

「等一下就換掉了。」大正一派輕鬆回應，「我剛下班，趕場懂不懂！」

「少來，你身上都是香水味，一定是去偷把妹！我要跟劉雅婷講。」

「靠北噢！什麼香水味，這是精油！沒知識也要有常識。」大正蹙起雙眉，「不要害我。」

「你還好嗎？」宇辰收起胡鬧，注視著大正。視線太過銳利，令大正無處躲藏。好？好是一道光譜，他奔波於最左與最右的兩端。我好嗎？沒有選項，他不知道怎麼回答。

「賺錢養團，自給自足。很好啊。」大正刻意加重聲音力道以掩蓋事實的薄弱。他迴避宇辰的視線（那目光如同仙人掌刺，細細綿綿地扎入指頭，十指連心，惹得他疼痛難耐煩躁不安），先是低下頭，而後轉移至路邊的SNG連線車，「你們The Scone剛剛被採訪？」

「你看起來太正常，我覺得你有病。」

「你才有病，你這一天彈八小時吉他的怪物。」大正不甘示弱回嘴，「我要去找皮皮，待會見。」他往前走，忽然轉過身對宇辰喊：「欸鄭宇辰！今天換你好好看著我了。」

「你這麼嫩，有什麼好看的。」宇辰小聲嘀咕，背對大正比出中指。

　　休息室外傳來皮皮的回應。大正握著門把遲疑：他滿心感謝擁有皮皮這樣的夥伴，不多話，但能明白道出他的處境。然而，是，這段時間的確辛苦，可當這狀態被特別指認，他的唯一念頭是奮力扭動將它甩掉——一旦固著，似乎即成為大賣場販賣的罐頭，到頭的期限遙遙，價值被價格綁架在小小的標籤格內，價廉等於質劣，而「辛苦」這非正面的詞彙，指涉的是另一端不夠完好的作為。

　　大正還是推開了門。他向大家簡單招呼，面無表情往角落移動。他知道身後的雙雙眼睛釋放問號，可他不想回答。他卸下西裝外套（將它湊近鼻子，果然沾染濃郁香氛），卸下領帶，緊繃整日的脖子終得解放；卸下工作用的口條：源自法國的植物香精油，百年工廠精心產製，普羅旺斯的自然芬芳繚繞屋內，能夠改善過敏及呼吸道疾病。句子和腳邊衣物一樣厚重冗贅，訂製一張笑臉。穿上牛仔褲，穿上心愛的DIY鉚釘戰服，背上吉他，同步穿上真實的話語。

　　走吧。他對皮皮和易修說。

　　踏上階梯，站上舞台，插上導線，真實的自己透過琴弦開始說話。無奈的低鳴反覆詢問：你聽見了嗎？聽見了嗎？我要讓你們聽見，這眼前是片黑，我們航向一座人煙罕至的島嶼，沒有人願意為我掌燈。

搖搖晃晃。眼看小船即將翻覆，身體最深處的吼叫與閃電一同劃破天際，狂風暴雨爆裂了音箱，疑問反抗著日常的牢籠——這個吵鬧的地方是不是沒未來？是不是真的我們注定沒用一輩子？是不是真的像你們說的讀書才有出路？

重複的和弦成為快速轉動的馬達直奔遠方，心是最可靠的羅盤，我們會堅持，選擇的一切。大正一腳踩踏音箱傲視觀眾，指間堅定不紊直行風暴之中，站在這裡，仰望舞台的是和他同樣濕淋狼狽的靈魂共鳴，而非白日挑三揀四自視高尚的婆媽；他亦不是賣笑彎腰顧客至上的售貨員，仍是那個睥睨虛假的粉紅雞冠頭少年，拿起麥克風做最後控訴，震耳欲聾的嘶吼叫喚尚在裝睡的人：

我們的墮落是你們的錯！

控訴是一場煙火，逝去之前擁有最強烈的爆破，最閃亮的殉道。宇辰拭去乘著人群釘孤枝 [23] 的汗水，望向舞台。好強。他們的成長速度像傑克的魔豆，極短時間苗壯成巨大的樹，直衝天際。他們不再是南台灣拷貝團，卻也不是和他同路的華麗技巧，那是一種……宇辰凝視他們，搜尋腦中字彙。是了！那是一種真實，發自內心的強大張力，不需要浮誇技巧直接衝撞心臟。

「可惡，滅火器變強了！」

驕傲的自尊倍感威脅，然而這威脅使他歡快。他想起大正嗆過他的話：不要沒了解就先下定論。龐克其實沒這麼遜。No，龐克很強的。現在的滅火器很強。

演出結束後，宇辰買了一旁販售的 EP（封面圖樣引他發笑，卡通版大正臉上的不服輸和本人如出一轍）。回到家他聽著 EP 歌曲：〈Let's Go〉，〈Wake Up My Friend〉，〈我們的墮落〉，〈壓力未來〉，〈Revolution〉。連曲目也如此直白有力，如同敘述一段小故事——走

23 人體衝浪的當年稱呼。

吧！起來吧我的朋友，一起面對我們的墮落和壓力未來，革命吧！

閉起眼，下午對話的場景浮現：大正說他很好。當時他認為面前西裝筆挺的做作男子說謊，不過現在他相信，並同意這個答覆。的確很好，正常的模樣是蓄積能量的偽裝，餵養堅強，顯現於作品的每一個細微顆粒。

宇辰無限播放 EP，讓故事一遍又一遍重複訴說。

然後，新的一年來了。

<div align="center">＊</div>

有些事情，夜晚行動遠比白天來得快速而有彈性，騎車是其中一項。將號誌當作參考穿梭街道，按照喜好與腦中獨家建檔的捷徑轉彎，和迎面騎來的駕駛相視微笑──雖然白天也是這麼操作的，可是夜裡有風，更顯瀟灑自在。

事實上，大正一點都不好。

錄音結束後他獨自騎車上街遊蕩，漫無目的，只為消磨時光。阿昌與阿芳出國旅遊，阿寬入伍，最熟悉的家鄉竟找不到一處地落腳。從 201 樂器行回家的路沒有太多忸怩的彎，回家啊，可是充滿壓力的地方不是家。這段時日重複又交錯的第一百一十九次問句後，他終於爆發，拎起公事包頭也不回地離開母親與客戶，遺留原地的大約是母親訕訕的笑臉。不知道。他沒心情理會。

所有人問他：什麼時候當兵？並且所有人皆被告知，當兵後他將前往義大利深造。知名與不知名的人們為這難得的機會向他恭賀，每一次問答，每一聲道賀都悄悄侵蝕堅定，他們口中的，是條溢出奶與蜜的康莊大道，光明璀璨，連太陽也在遠處微笑。可若美好，為何他如此不快樂？紅燈時他望著人行道的木棉花，街燈照耀下更像流淌的鮮血。背著吉他的肩，有點沉。

他終究是回到了稱為家的地方。燈是亮的，父親與母親在客廳，

等待他歸來。

「哥哥，我們需要聊聊。」

大正選擇離爸媽稍遠的位置坐下，看著他們，不說話。

「我去了趟區公所，他們說你最晚八月會收到兵單。」媽媽說，「下午的事我不知道你在想什麼，我也不想知道，但你如果不願工作，就早點申請當兵，兩年當完直接到義大利找陳叔叔。」

「是啦，工作這麼痛苦就別做了。當兵是男人成長必經的過程，爸爸也是啊！被操過之後會更成熟，出國我們也比較不擔心。」父親在一旁幫腔。

「為什麼不說話？」面對沉默不語的大正，母親極力壓抑怒氣。

「我不知道要說什麼。」

「什麼意思？」

「我已經說過了，我可能還不清楚未來要什麼，但是我很清楚不要什麼。我不想去義大利，不想當個靠關係的廢物。你們還是沒在聽啊！不停放消息給大家，讓他們對我施壓，不是嗎？」大正提高聲調。

「玩音樂，跟你那些廢人朋友混在一起，就有前途？」

「媽我真的不知道什麼叫『前途』，而且妳明明很支持我玩音樂啊！現在到底是哪裡有問題？」

「對，我支持你『玩』音樂。是玩，是在你有其他正事時培養興趣，多一點才藝，不是讓你把你的青春，最美好、最需要衝刺的時光拿來虛擲。」

「我沒有虛擲！兩千年金曲獎妳不是也有看到，亂彈阿翔說『這是樂團的時代！』我在做一件對的事情啊妳為什麼就是不理解！而且我做得很好，現在地下樂團圈大家都知道我，知道滅火器。如果我不夠努力，我怎麼有資格被邀請去北京？」

「兒子，」父親按住母親的手，對大正說：「我跟你媽有去看過你表演，底下兩三隻小貓而已。」

「你什麼時候去的？一定不是最近。」

「不重要。我們是你的爸媽，我們不會害你……」

「我知道你們不會害我，但是我有權利選擇我要的。」大正迅速打斷父親的話。

「讓我說完，」父親說，「地下樂團，地下，見不得光的地方，怎麼會有好事？你說你想要真實，但有多少人願意看見真實？真實的東西是最不好看的。」

「可是戴著面具，視線只有眼前。我現在就是這樣！每天對愛殺價的客人假笑，鞠躬哈腰，我只看得見這些。」

「因為你不認真工作，」父親說，「你根本鬼迷心竅！有一條好好的路你不走，偏偏墮落去做那些見不得光的事。我記得我兒子以前很乖的。」

「到底是你的乖兒子消失了，還是他根本沒有存在過？」大正再也遏止不住洶湧情緒，頃刻間全然爆發。

「你能好好說話嗎？」父親起身，瞪大眼怒視眼前的孩子。

「我也想好好說話，但你有在聽嗎？你們真的理解我、理解我做的事嗎？你有仔細聽過我的歌嗎？你說我墮落？對！這都是你們的錯！」

盛怒的父親舉起右手，被妻子死死拉住。倨傲的少年抬起下巴，眼神烈燒。挑釁，他的兒子在向他挑釁，他感受到身體每顆毛孔都在膨脹，只為排放他的怒氣。

「子女要孝順父母。『順』你懂嗎？」父親放下手，控制聲量對兒子說話。

不回答。大正疾速走向臥房，煞不住的力道揮倒了桌上的精油瓶。玻璃跌落的清脆蓋過三人過重的呼吸。薰衣草香氣蔓延，遮掩了火藥味，卻無法修復碎裂。大正沒有回望地板的狼藉，重重地摔上門。

*

陽光滲進屋內，降落眼瞼。爭吵是兩週前的事，大正沒有一天好好闔過眼。

義大利有什麼呢？兒時的他曾有個小小願望，到比薩斜塔頂端吃披薩。踏上小小百科寫的斜傾建築，眺望南歐的葡萄園。葡萄，美酒，義大利麵，全是一張機票的事。而且這張機票還免費。但音樂怎麼辦？若他選擇飛翔，必須放棄夥伴，放棄航向偉大的航道。他想起阿昌說過的：覺悟是拿起刀，砍掉另一隻手。

可是他怕砍錯。

登登登。MSN顯示雅婷的留言，打亂了思緒：三點，麥當勞見？簡短回覆OK後，大正拉開房門。門外的弟弟被他的現身嚇得驚跳。

「你怎麼在這？」大正問，「你在等我嗎？」

「嗯。」

「是不會敲門噢！進來吧。」見弟弟並不打算挪動腳步，大正停下來問道：「怎麼了？」

「哥，你是不是在生我的氣？」弟弟怯生生地問。

「幹嘛對你生氣？我只是不想跟你爸講話而已，你沒看我等到他出門才出來。」

「你被退學真的不是我告訴媽媽的。」

「無所謂，你講的也沒差。畢竟這的確是錯的，不准學我啊！」大正聳肩，玩味於弟弟緊張的神色。他打量弟弟的臉，上頭長了幾顆青春痘。他們兄弟似乎很久沒對話了，六歲的差距是道鴻溝，弟弟來不及參與他的青春；對於弟弟的青春，他也毫無興趣。

「真的不是我！」弟弟揚起頭喊，「我只是跟姊姊說，你收到一封掛號信之後就變得怪怪的。她問我是不是大學寄的，我說是。只有這樣，真的！」

「姊姊？」大正一頭霧水，「哪來的姊姊？」

「你女朋友啊！你忘記我們一起去過麥當勞。」

「雅婷？」見弟弟點頭，大正抓住弟弟的肩，「什麼時候的事？」

「姊姊暑假前在校門口等我，過沒多久媽媽就跟你吵架了……哥，對不起，我不知道會這樣，你趕快跟爸爸媽媽和好，可以嗎？」

「幹！」大正暗罵。他拍拍弟弟的頭，「謝謝你告訴我，別擔心，我真的沒有生你的氣。」

「真的？」弟弟擔憂的臉重新露出笑容。

「嗯。我現在要出門一趟。晚上見。」

大正乘著機車快速往新堀江移動。如果弟弟說的是真的，不，不是如果，弟弟的表情已經說明真相。但是為什麼？這對她有什麼好處？挾帶無數疑問，大正喘著氣快步登上麥當勞二樓，走往窗邊的位置──

「你來了。」雅婷閃著大眼對他甜笑，「要吃什麼，我下去點……」

大正一把抓住她的手，「為什麼？」

「什麼為什麼？放手啦，你今天好奇怪。」雅婷甜膩的聲音此時不再悅耳，「會痛！」

「為什麼要去找我弟？為什麼把我被退學的事告訴我媽？」

「你知道了。」

「說！」

「我沒有告訴你媽，我是告訴林老師。她住在你家樓上，又這麼關心你，一定會讓你媽媽知道。」雅婷掙脫大正的手，坐了下來。

「為什麼？」

「你答應我的，我們要留在高雄念大學，工作，然後結婚。你被退學不就表示計畫必須改變嗎？」

「我沒有答應過妳。」

「你答應了！但你一直跟那些不知道在幹嘛的人鬼混，每天做當明星的夢。我不要你當明星，不要那些女生追著你跑，我要你遵守答應我的事。而且你爸媽本來就有權利知道自己兒子被退學，我只是順便

幫忙他們。老師也很贊同我。」

雅婷提高聲音頻率。大正不斷深呼吸，想辦法適應刺耳的話語。

「只是沒想到你媽反應超大，所以我也想彌補。我請你朋友好好照顧你，錢不夠告訴我。對了，好消息，我爸媽同意讓我跟你一起去義大利，你當完兵正好我也大學畢業，」雅婷拉住大正的手，「不在高雄也沒關係，重要的是我們在一起。」

大正立刻甩開，說，「我沒有想過妳這麼可怕。」

「我是為你好！你有沒有想過，我們在這小小的島上，天空被密集的建築物分割零碎，現在你有機會去看沒有邊界的藍天，為什麼不去？」

是啊。大正停頓一晌，壓低音量以掩蓋燃燒的怒火，「妳不是為我好，妳是在滿足妳的控制欲。不是說要留在高雄？都妳在講！」

「好，都算我錯。我已經決定以後不要吵架了。你好好去當兵，我等你回來。」雅婷再度展開笑容，「好啦，不生氣了。等下陪我逛A+1？」

「是啊，以後都不用吵架了。我要分手。」

「楊大正！」聲音尖銳迴盪，伴隨歇斯底里的哭泣。

「妳很清楚，我不是第一次想分手，只是每次都被妳閃掉。這是最後一次。」大正倒退幾步，「再見了。」說完頭也不回地離開現場。他不想知道接下來會發生什麼，但是他知道那近乎瘋狂的哭聲，是一個女孩心碎前的最後掙扎。

抵家時他刻意抬頭望向藍天。這片天空，的確，不夠大。

15

好睏。皮皮撐著雙眼在夜半的電腦前閱讀大正的訊息，關於他成為過去式的感情，以及準備執行的決定。大正的話令皮皮想起阿凱，高中畢業後少了點聯繫的理由，不知道他過得好不好，是否曾為選擇

而後悔？那條順從的路，是否走起來更有保障？敲打鍵盤，皮皮告訴大正，無論如何會尊重他的決定，曾經一起瘋狂將是他永生不忘的回憶。而後他躺上床，剛才侵襲的睡意全然退去。

*

凌晨三點，大正到廚房想替自己倒杯水喝。水龍頭的漏水聲在夜裡更加清脆。

（看見手中的馬克杯，不禁想起雅婷遞給他時的微笑。她眼神炙熱，纏著不停詢問：「你會為我寫歌嗎？」當時他一臉跩酷地說：不會，龐克在意的是社會，不被小情小愛綑綁。如果當時換個回應，故事會不會串連至另一種情節？）

咳咳。咳嗽聲將他從深遠的記憶拉回，他放下杯子，輕輕趴在主臥室外牆偷聽。母親的感冒日漸嚴重，可他找不到台階給予關心，只能來回在自己建造的高塔上踱步。

「還好嗎老婆？」是父親的聲音。

「還好。把你吵醒了？」

「我沒睡，在想兒子的事。」父親說，「妳記不記得他國中時我們帶他去唱KTV？那應該是他第一次去。但是他好會唱。我在想，我的堅持會不會是錯的？或許這正是他的天賦。」

「我想的和你不一樣。我一直想起他幼稚園的樣子，小小圓圓的，每次畫畫都把媽媽畫得好大，還戴王冠。幼稚園老師說，這表示媽媽在他心裡是最重要的。」母親說，她似乎長聲嘆息，「可是現在我沒他朋友重要了。」

不是這樣的。大正有股衝動想要衝進屋內抱緊母親，告訴她，她永遠是他最重要的人。然而他卻連往下聽的勇氣都喪失了。默默退回房內，盯著螢幕上皮皮的留言：

JC：我總是告訴自己，夢想只要持久，就能成為現實

JC：雖然好像很遠，但至少知道目的地是要變成時代記住的名字

JC：有事我們一起解決，無論如何我尊重你的決定

JC：因為曾經跟你一起瘋狂玩團已經是最棒的回憶了

<div align="center">＊</div>

端午過後，日照的時間越來越長，縮短了夢。

氣溫炎熱惹得人焦躁，早起的大正不停按著選台器，一百多個頻道竟無一合適的節目。雖然他的本意並非於此。

「媽，妳要去市場嗎？」大正喚住拎著菜籃準備出門的母親，「我跟妳一起去。」

一路上母子二人並未多話，由入口的菜販走起，經過手工水餃攤與熟食攤，再來是豬肉及雞肉攤，繞了一圈的角落處，是海鮮攤。偌大的傳統市場混雜生的，熟的，活的，死的，還有掙扎的氣味，地上看似水卻又不夠清澈的液體也是如此。母親與大正停留魚販前，選定兩條尚存氣息的魚。牠們黑白分明的眼注視著大正。

魚販俐落的刀法剖開牠們的身體，取出內臟扔擲進水桶。眼是停滯的。

「魚你想怎麼吃？紅燒？」

「好。」

「你想吃愛玉冰嗎？」

「好。」

母子倆面對面靜靜咀嚼。最後一匙糖水放入嘴裡，大正嘗試用微甜的語氣說話：「媽，我還是妳想要的好孩子嗎？」

「這是什麼問題？」母親愣了一陣，「你中暑嗎？」

「我還是嗎？」

「是。」母親說，「但我更希望你明白我和你爸的用心。」

「我明白，所以我決定去台中開拓新的業務市場。待在家裡，或是跟妳一起工作只會讓我依賴、長不大。」

「為什麼不先去當兵？你爸說了，當兵才能成為成熟的男人。」

「先讓我去外面磨練一陣，等收到兵單我就回來了。」大正垂下眼簾，看著桌面的空碗，「先有獨立的業務能力，當兵後再去義大利，這樣才不會辜負陳叔叔。」

「你肯這樣想最好。打算什麼時候去？」

「明天。我車票買好了。」

「跟你爸一樣都是想到什麼做什麼。」母親輕輕嘆氣，「也好。走你自己的路，但是記得我們在家等你。」

「等你成功。」

*

午後的蟬鳴震耳，洩漏不可告人的祕密。

大正環視房間做最後檢查：眼鏡，換洗衣物，皮夾，手機充電器和電池都帶齊了。背起吉他，從床墊底摸出藏匿許久的准考證，帶上房門準備離開。

「哥，」弟弟喚住他，「你不是晚上的車嗎？」

「我改時間了。」大正笑了笑，「大慶，你要好好念書，不要像我一樣，害媽媽被老師嗆。哥哥以後不在，就換你保護媽媽和妹妹了，知道嗎？」

「知道。」

「我走了，掰。」

大正握緊門把，回頭看了眼他的家，這個有人替他遮風避雨的地方。光斜射進屋內，一切如常。

吋。

CHAPTER TWO

II

" Well I think a man must go all alone, this dusty endless road.
Say goodbye to my friends, leave my heart in this town. It's growing
up!"

—— Hi Standard 〈Growing Up〉

16

巷子最底處瀰漫油香，日光透不進的店，煎台熱有漢堡肉和鐵板麵。漢堡肉翻面，清透的油滴錯綜於前兩日的沉積，油點子深深淺淺如星，一隻蟑螂迅速爬越其間，許下的願望會實現：老闆，一個漢堡夾蛋，一個法式總匯。

「法式總匯沒了，剩鐵板麵。」

好吧，願望不一定會實現。沒有選擇也是一種選擇。

「那就鐵板麵吧。」

一顆蛋滑落。熱氣躁動了分子，它們彈跳、來回奔跑碰撞，打斷原有關係鏈結，樣貌逐漸具體成形，時間越久越堅韌。微焦的邊緣不必在乎，那是獲得完美必須犧牲的局部。最後，細微的呼救被煎鏟撈起，置於麵包中央。一個或許更好的地方。

Y 接過塑膠袋，回到正午驕陽下。金色的頭髮有些毛躁，但依舊閃閃發亮。左轉以後再向左轉，小巷的分岔口沿左邊弧線往裡走，在一道不起眼的斑剝生鏽鐵門前停下。

*

沒有力氣。眼皮好重，睜不開眼睛。

嘔──

一股酒精氣息往腦門上衝，嗆得作嘔。大正翻身抓起一旁的垃圾桶大吐特吐，穢物流暢地滑過喉嚨外排，乳黃色的黏稠，摻點橘紅（可能是紅蘿蔔，但他不記得昨晚吃過什麼），第七次之後，只剩帶有酒意的唾沫。他躺回床上，深呼吸。嘴巴好乾，深呼吸。應該起來喝點水，深呼吸。深呼吸。

幹，我的衣服？大正驚坐起來。

　　一張陌生的床，床尾是書桌，牆面貼著滑結樂團的海報，面具的空洞瞧得大正無法迴避——你是誰？你從哪裡來？那洞逐漸放大，問句自牆的最深端發送，回音盪在黑暗中，不停旋轉，不停重複，不停旋轉，不停重複，不停旋轉，不停重複……

　　「你醒啦？」

　　門被打開了，說話的是個纖瘦女生。黑色細肩帶上衣與黑色牛仔褲，左手戴有數不清的黑色皮繩。金色長髮折射光線，對比一身的黑，肌膚顯得更加白皙。

　　好漂亮。大正心想。不對，所以她是誰？她為什麼在這裡？他本能地將床單往上拉，對於赤裸的身體感到羞赧——以及很多驚恐。

　　「幹嘛這樣看我？」黑衣少女緩緩朝大正靠近，像隻黑貓，雙手撐在床上問道，「你該不會忘記昨天晚上的事了吧？」

　　好香。她的長髮撩過他的鼻尖，仔細一點會聞到淡淡菸草味。

　　「什麼？」

　　黑衣少女瞪大杏眼，頭微微向右傾斜，說：「你躺在我的床上，你覺得還會有什麼？」淺淺一笑，她站直身子，輕巧撈起床尾邊的一坨柔軟，往大正頭上一丟。

　　是褲子。

　　「趕快起來吃早餐。」她皺眉看著垃圾桶中的穢物，「還有把你那包嘔吐物拿出來丟。」碰，門關上了。

　　幹。大正喊叫，我他媽昨天晚上到底發生什麼事？

　　都怪太過衝動的性格，原以為自己的突然到訪會帶給朋友們驚喜，殊不知被驚喜反噬——愛吹倫在電話裡挾帶戲謔狂笑告知，他不在，其他好友也不在，人全聚集成功嶺。這時大正恍然意識到，回不去的地方叫做家，現今的景況像極了場逃亡。

　　他在熙來攘往的火車站邊思忖下一步，揮手打發身側詢問要不要鬆一下的皮條客。都準備睡路邊了，再怎麼鬆也解不開緊鎖的眉頭。

「真的不要嗎？」他遏制不耐煩的壞口氣嚴肅拒絕轉頭便要離去，那人卻箭步上前阻攔：「你會後悔的。」聲音聽著有些熟悉，猛一抬頭，居然是笑得開懷的吳志寧。於是他住進了志寧的家，當起無法分攤房租的室友。

昨天是星期五，到台中的第七天。志寧說要去老諾。

對，他一面穿衣一面回想。老諾是一個人，這個人用自己的名字開了一間 Live House，紅色基調搭配黑色花式字樣，沿著樓梯向下，再往深處走是舞台。志寧帶他認識一些新朋友，有許多是線上的樂團與歌手。想到這，大正用力搖搖頭。然後呢？演出結束後大家喝了幾杯，越聊越起勁。這座城市沒有壓力，沒有人問他什麼時候當兵，也沒有人在乎他被退學；大家專注的唯一內容，是音樂，是如何傳遞，進而改變獨立音樂現況。他們說的每個字都帶火，燙熱胸口，留下深刻痕跡。之後志寧有事先行離開，他則到了阿拉，人群中，那些帶火的字領著他舞動，透明的伏特加燒烈全身，枷鎖也隨之焦黑斷裂，自由的空氣，好甜。

然後，沒有然後了。幹。記憶像被撕掉答案頁的參考書，一點屁用也沒有。

換好衣服後他走出房門，收起怒氣，怯生生地向黑衣少女打招呼。嗨。女孩沒有回應。這屋子不大，吉他，琴弦，效果器錯落屋內各處，滿是 CD 的牆面置於大門邊，大大小小不同顏色的骷髏造型擺設陳列手工製的層架。小餐桌上空酒瓶裡養殖不知名的綠色植物，幾張凌亂手稿散於一旁。

「坐。」

是指令。黑衣少女沒有抬頭，拿竹筷專心鑷著盤中的漢堡肉，「我幫你買了鐵板麵，來台中早餐要吃麵，不然人家會笑你不專業，這間早餐店加蛋不用錢。你的手機沒電了，我正在幫你充，還好我也是用 3310。遇到我算你好運。然後你有 28 通未接來電，都是一個叫雅婷的

人打的。你女朋友啊？」她一口氣說完，隨著問句抬頭挑眉詢問。

「妳在幹嘛？」

「看不出來我在挑紅蘿蔔嗎？」

大正感覺自己問了一個很笨的問題，可是他有更多的疑問，「那妳就不要吃漢堡肉啊，合成肉排裡面都有紅蘿蔔妳不知道嗎？」

「關你屁事！我就是喜歡沒有紅蘿蔔的漢堡肉。」黑衣少女瞬間面有慍色，將挑出的細碎紅點倒進麵裡，「拿去，都是你的。不要浪費。」

沒有動作。大正盯著女孩，說不出想說的話。

「沒看過漂亮女生嗎？」她感受到目光，「欸，你幾歲啊？看起來好年輕。」

「十九。」

「十九歲！那我昨天還滿補的。欸，你到底想起來了沒？」女孩推了他一下。

大正搖頭。

「你昨天半夜一直喊『迷宮』、『出去』，表情超痛苦的，吵得我不能睡，」她猛然把頭湊到大正跟前，兩人距離只剩一個指節，呼吸著對方的呼吸，「欸，你的迷宮後面有什麼？」

迷宮後面有什麼？我的迷宮後面有什麼？大正被問題震住了。不知道，我只知道自己身在迷宮。但是這女的好可怕，她應該是個魔女，她的眼睛似海底探照燈，逼得心裡藏匿最深的古怪生物現形。

「算了，感覺你什麼都不記得。沒有關係，我記得就好了。這是我一個人的祕密。」女孩微笑，「把麵吃完就走吧，我這裡只收一晚。」

離開時黑衣少女伸手攔住正被關上的門。

「我把我的電話輸進你手機了，所以我有你的號碼。但我不知道你的名字，你現在代號是19。」

「就叫19吧。」

「我滿喜歡你的，19。我有預感我們一定會再見。」

但在我想起來之前，我一點都不想再見到妳。大正走下布滿灰塵的樓梯，辨識出這是一棟老舊公寓，那魔女住在五樓。他拉開邊緣生鏽的鐵門，陽光太過刺眼，看不見來時的路。

17

「想想就覺得高中老師豪洨，什麼上大學多自由！還不是要搶通識課跟拚歐趴。你們高苑如何？你現在念應用外語英文有比較好嗎？」皮皮拉高音量對宇辰說。廝殺對決之聲充斥整個空間，必須喊開嗓子方能聽見對方的話。殺戮是雄性動物的天性，不為存活，只為遊戲。

「……靠這電腦開機也太久。欸我們在禁菸區！你來亂的噢。」皮皮出聲制止點菸的宇辰。

「禁屁啦，哪間網咖不是又髒又臭……好啦好啦，熄掉了啦。話說楊大正最近在幹嘛？我應該來關心關心他被退學以後的生活。」

「他唬爛他爸媽說要去台中做業務，其實根本是逃家，連手機號碼都換了。」皮皮說，「他好像這兩天重考……還是已經考完了，我不知道。不過我跟易修明天會去台中找他。」

「幹嘛？」

「七月三十，野台開唱十週年。我們有演。先去台中會合，應該會先演個幾場當暖身，然後上台北。想到要參加野台我全身熱血都沸騰了，參與一個在台灣舉辦十年的音樂祭，像是一起建造歷史，而且……」

「你太誇張了。」

「沒有，真的不一樣。」皮皮正色望向宇辰，「我很難解釋在音樂祭表演的那種爽感……嗯，就是爽，但是爽法和平常不一樣。平常在Live House的感覺像去學校，很習慣了，但是大型音樂祭，你看到那種場景、超好的器材，還有底下那些人，沒有人覺得你是異類。相反

的，大家都很喜歡你正在做的事。就像，就像得市長獎你懂嗎？雖然我沒有得過，但就是你的努力、你的音樂是被認同的。我不知道你會不會，我只有在那個時候，才會覺得我們真的被看作是一個樂團，更確定我是個貝斯手。」

宇辰有點驚訝，平日話不多的皮皮居然一口氣說這麼長一篇，嚴肅表情被眼底的狂喜及急促的語氣給出賣了。他輕哼一聲當作回應，說得太多會讓自己聽起來太嫩。他可是熱音社社長，玩樂團的前輩，不論如何都會比皮皮更有見識。

「你們不去野台嗎？」皮皮問，「不知道現在報名來不來得及。」

「沒吧，好像有人要出國。」

「不然你加入滅火器，我們一起去。大正超熱血的，他說要唱遍全台灣的 Live House 和音樂祭，我們現在不管有沒有錢，反正有表演就衝。」

聽到這話，宇辰不自在地來回移動滑鼠，快速點按左鍵，閃躲皮皮的目光，「呵呵，你想太多。」他說，「你們那個新 EP 怎麼樣了？」

「野台那天開賣，大正說的。之後廢唱片會鋪貨到玫瑰跟大眾，」皮皮說，「要去買噢！不要跟盜版商做朋友。」

「你應該要送我吧！不是都用送的？」

「那是以前，現在不一樣。」

「怎樣不一樣？加入廢人幫了不起！」宇辰輕蔑地瞄了皮皮一眼，「不過你們現在和廢人幫到底是什麼關係？」

「我們就是小弟啊，哪有什麼關係。」

「愛吹倫成立廢唱片不就是要做一個本土龐克廠牌嗎？他自己團這麼多，為何合輯發完快一年只挑你們這個最遜的出 EP？」

「我也不知道，可能有其他理由吧，問大正比較清楚。」

「算了啦，問你都不清楚。」

「欸欸快點連線，我進去了。房間我創。」宇辰手指螢幕，暗夜的

背景之上有著紅色框框，在帳號欄位輸入代號。點選「確定」前他猶豫著，回到帳號欄，讓刪除鍵向前吃掉字母，留下大寫的O。

「ORio是你嗎？這什麼鳥名字？」皮皮問。

「聽起來滿好吃的啊。」

*

台上的樂團自成一道光，像是迷路銀河系的宇宙飛船緩緩降落，兩把電吉他交錯疊置飛船梯，女主唱乘著乾淨嗓音來到地球。音符是星球的文字，他們平靜地透過溝通漂浮空中。

有隻手搭上肩，溫暖的聲線壓低音量問：「你喜歡緩飆嗎？」

「什麼飆？」大正朝聲音方向提問，吳志寧戴著他的新帽子（沒看過的都是新的）站在身邊。

「緩、飆，Post Rock。」志寧輕抬下巴示意大正繼續欣賞。

緩飆。好精準的曲風名稱。音樂緩慢進行，漂浮半空的外星人們從肚臍長出藤蔓，伸向底下的觀眾，輕柔地纏繞，慢速將人騰空舉起拉往濃霧，飽滿地受其籠罩。大正凝視舞台，光下的塵埃飄墜彷若已非視覺畫面，是他化身輕柔樣貌搖擺其中。忽地一道銳利視線飛來打斷想像節奏，這時他才發現，原來貝斯手是DuDu。他往舞台再度探究，DuDu的眼睛專注於手中樂器，（應該）不曾移動。

或許多心了吧。大正想著。雖然每當他看見DuDu總是不自在。

第一次見到DuDu是在志寧家，他不小心打灑剛泡開的泡麵，渾身廉價豬油味。志寧偏巧選在最狼狽的時刻帶了兩個人進門，向大正介紹他們是他的新團、絲襪小姐的成員：男生是貝斯手DuDu老師，女生是主唱小龜。感覺都是很厲害的人，光是站著便自帶聚光燈，螢火蟲那般，讓人很難不去注意。而且小龜好像洋娃娃，好可愛。（到底是誰取這麼怪的團名？只有一個女生啊。算了，叫滅火器也不等於會噴乾粉。大正在心裡嘀咕）。他忸怩地將油漬往褲子擦，和兩人握手

致意。不知為何，DuDu 的注視很輕，回了句「你就是那個高雄來的」後，大步往裡屋的練團室走去。

是。高雄來的怎麼了？大正吞下後句，低頭拚命擦拭桌面的油污。用力的。「難道你們不認為孤獨是需要儀式的嗎？」啪，後方一句清亮的話打響鼓膜。大正回頭一看，發現練團室的門沒關，他們三人正在裡頭開會。

孤獨需要儀式，真是動人的句子。大正於是停下動作，屏氣聆聽他們的對話。「歷史上公認流傳最久的搖滾樂是北非的伊斯蘭教索菲派儀式音樂，換個角度想，運用這些編制也是在編排儀式。我想，對於孤獨，也該有一場儀式。」「但我覺得孤獨是有光譜的，它不是有無的二分法。」「對，所以如果綜合起來，我們的作法需要一種漸進，或許還可以拼貼或並置。」

光譜？拼貼？並置？這些字眼好有魔力，大正輕挪身子往那扇敞開的門靠近。他不曾聽過有人如此討論音樂，並且，他們的語氣好嚴肅，令他聯想電視上的日本匠人，只有更好沒有最好的精神。「我想要一種極度細緻但遼闊然後不斷重複去鋪陳的感覺，你們聽聽看。」大正再度移動身子，閉眼，傾聽貝斯在細膩柔和的流動中沉穩疊蓋一道堅固的牆，最後華麗坍塌──沒錯，這就是孤獨啊，竟然有人能如此精準透過音樂拿捏孤獨的本質！剎那間，大正覺得自己被這股看似柔軟卻極具威力的浪濤捲起，擱淺在烈日曝曬的淺灘。衝擊，他們的話語和音樂衝擊著心，是帶有鹽分的海水侵蝕傷口。他好渺小啊，以為闖出名堂的傲火業已熄滅。大正退回原處，繼續收拾適才的油亂，用力擦，還是擦不掉若隱若現的膩味。

他好像有點懂那句「高雄來的」背後的意味。

愣在桌前發呆許久以後，大正啟動 VCD 播放器，讓沉悶隨電影的火車駛入山洞抵達另一種過於寫實的苦悶。至少那是別人的。「你也喜歡侯孝賢啊？」當畫面覆蓋濾鏡，突如其來的問句傳於頭頂。是

DuDu，張著驚訝的表情。

　　大正點點頭，隨即搖了搖頭，「我喜歡林強。」

　　「噢？」

　　單音節的上揚尾音令他猶豫該不該接話，隨後走來的志寧或是看見他的困窘，對DuDu說：「你別看他年紀小，對音樂可是很有想法的。他為了走這條路，不惜離家出走逃來台中。」

　　「這麼衝噢。年輕人面前處處有路，怎麼會想要選這條自我毀滅的？」不等大正回答，DuDu上揚嘴角轉對志寧說，「你要對小朋友負責吧！選錯怎麼辦？」

　　語氣溫暖，帶著看透世事的擔憂。可在大正耳裡卻是冷煞人的颼颼寒風。

　　「欸，正仔，那個貝斯手很厲害。技巧超好的耶！」皮皮的興奮將大正的注意力拉回現場。觀望台下歌迷一個牽著一個，神情透露受救贖的平和從容，如此渲染力對比前面滅火器的演出，恰是高中班導過去常掛嘴邊奚落他們的成語：雲泥之別。

　　「沒辦法，我們高雄來的。」大正想起DuDu很輕的眼神，對皮皮說。

　　演出結束後，大正隨志寧來到路邊，皮皮和手握啤酒的易修緊跟後頭。菸頭的細小火光是狙擊手的瞄準標的。「我聽了你們的新EP，很不錯。」志寧說，「我很喜歡〈麻痺〉這首鼓的Punch，很重，態度很夠。」

　　「噴。」

　　突來的稱讚使易修害臊，感謝的話語才到嘴邊，被不知名的女聲打斷。

　　「鼓勵是一把雙面刃，忽略缺失是會致命的。」那女生自黑暗現身，像隻匍匐的黑貓。一身黑色打扮，金色長髮經路燈照耀更加顯襯

潔白膚色,「嗨,志寧,好久不見。」

「嘿,Y,怎麼是妳!還是一樣愛嚇人。」志寧開心招呼。

怎麼是她?大正嚇得不自覺鬆開手裡的菸,低下頭,想提高不被認出的機率。

「嗨19,我就說我們會再見的。」黑貓睜大杏眼對著大正瞧,「怎麼,想躲我?」

「什麼19?你們認識?」志寧一臉詫異。

「不只認識,還……」黑衣少女對志寧嚷嚷,被大正一把拉住。

「還是介紹一下,」志寧狐疑看著大正的古怪舉動,順勢接話,「這是滅火器,大正、皮皮、易修;這是Y,來去自如穿梭Live House的美少女。」

「妳好。」

Y輕輕點頭,對志寧說:「我如果是你,我會講實話。」

「我講的是實話啊!」志寧飄高的尾音不服指控。

「好吧,那只能說你人太好。EP就像MSN狀態,經過包裝和修飾後的好是應該的;重要的是現場,現場演出和實體交友一樣,不帥,不誠懇,沒有能力的話誰想當你女朋友。你們懂嗎?19,你懂嗎?」Y說,目光滯留大正身上。不待任何回應,她繼續往下說:「不用回答,因為如果你們懂,演出就不會長這樣了。」

「Y,妳這樣太嚴格了。他們畢竟年輕,很多事要磨……」志寧跳出來打圓場。

「拿年紀當藉口能用多久?」Y說,「何況他們選擇玩龐克,表示他們是相信『真實』的。既然相信真實,接受自己不夠好不正是最重要的事嗎?」

這個女人一定是女巫,大正想。她完完全全戳中他的心事。這段時間,DuDu的話像禿鷹盤旋攔淺岸邊的自己,夜晚的Live House成了面照妖鏡。每當踏下通往地底的最後一層階梯,入口迴廊倒映的總是

一隻猴子。直到看見那猴子下身有條和他一樣的鬼洗，他才意會那是他，一個尚未進化完全的生物。年齡不是進化的充分條件，看看小龜，她早已越級成仙。其他人，無論是DuDu，自然捲的奇哥，又或是眼前的志寧，他們與他之間的距離，不遠，不過是人類進化圖的右邊與左邊。真的不遠。遠的是謊言與真相。

看著Y的側臉，大正湧起一股怪異，彷彿她正在岸邊打水漂，他是被濺起的水花，「是。」他回過神答應，「我們的確有很多不足的地方，可以麻煩妳給一些建議嗎？」

「你看過被砂石車輾過的屍體嗎？缺手斷腳，黏膩難以分辨。你們現在就是這個樣子，」Y點了支菸，話語包覆白霧之中，「鼓作為基底卻一直亂飛，貝斯跟吉他根本抓不住。有Punch但是沒Session，你們不知道頓拍對龐克很重要嗎？第二，你們也太沒自信了吧！一場表演，文眼是『演』這個字，結果你們連眼睛都不敢看台下，等於直接告訴觀眾：『我超緊張不要跟我講話我超緊張』。第三……」

「龐克不就這樣嗎？是妳不懂龐克吧！」易修開口反擊。

「你們不是廢人幫的嗎？看看複製人，再看看你們，如果爛爛的表演叫龐克，那好的龐克叫什麼？把個人問題推給曲風是國中生在做的事。」Y不屑地看了一眼，像個女王，輕輕彈指便決定一個人的生死。她踩熄抽完的菸屁股，說：「既然不是每個人都想聽真話，那我失陪了。掰。」說完即刻掉頭離去。

「吼呦你幹嘛啦！人家好心給建議欸！」大正對易修跳腳。

「什麼我幹嘛，是要問她在幹嘛吧！」

「我們在南部本來資源就有限，現在有前輩願意說，有意見多碰撞，不是很好嗎！」錯誤也是真實的一環，大正好想知道第三個問題點是什麼，或許還有第四和第五。留在原地爭辯無益，於是他邁開腳步向前追去。

「我哪有說錯，拜託！我們現在在樂團圈是有知名度的欸，」易修

不服氣地喊，只是沒有光的騎樓太黑，大正早已不見人影。「我有說錯嗎？」

「是標準的差異。Y是個完美主義者，她有她絕對的堅持。」志寧回答，「追求完美是種選擇，玩樂放鬆也是，不同的選擇決定長成的樣貌。沒有對錯。不過年輕是你們摸索選項的資本，所以也不用太在意。」

這不是易修期待的答案。他不平地用力往地板一踏，踩死匍匐而來的蟑螂。

呼、呼。

大正跑向騎樓盡頭，拐進小巷。路燈稀疏，看不清遠處。這女人真的是女巫，念頭再度浮現。明明看她往這個方向走的，怎麼一下子不見人影。

「找我嗎？」Y的聲音從左後方傳來。

「幹，妳怎麼這麼愛突然跑出來！想嚇死人噢。」

「你不找我就不會被嚇到了啊，講什麼屁話。」Y將啤酒遞給大正，「我知道你一定會追上來，所以買了酒。」Y指了指後方發光的招牌，是間便利商店。

「妳少得意，什麼叫我一定會追上來。」

「因為我說中你的心事。」

大正緩慢吐氣，「對，我想知道我們還能怎麼進步。妳能告訴我嗎？第三點，或者還有第四第五第一百個問題。」

「交換。」Y說。

「蛤？」

「交換啊，哪有平白無故給你建議，你總要拿點什麼來跟我換吧。買東西是用金錢交換，想要別人付出時間心力得到的經驗而給出的建議，不用表示一下嗎？」

「但妳剛剛⋯⋯」

「剛才是剛才，現在是現在。」Y說，「不過看在你這麼誠懇的分上，我就先告訴你，等下再換。第三點，你們的作品有Hista[1]的影子，但只有一點點，原因在於編曲不夠成熟，導致三件式樂器做起來很薄，連Riff都像個弱不禁風的少年。如果我是你，我會多找一把吉他。」

「吉他？為什麼？」

「因為你吉他彈得很爛！」Y翻了一個大白眼，「一聽就知道平常沒認真練。多一把吉他除了補強你的不足，情緒鋪陳也能有更多變化。而且一個好的吉他手，會有相對好的編曲概念。」

「嗯……還有嗎？」大正問。

「你是M嗎？被摧殘的還不夠？」

一股熱血直衝大腦。不夠，當然不夠，大正疾速打開背包拿出EP，彎下腰，雙手高於頭部將其奉上：「這是我們的新EP，可以麻煩妳聽之後給我建議嗎？」

洪聲的請求響亮靜謐巷弄，殘有餘音。EP封面的素描男子挑眉桀驁地望向他方。Y輕聲笑了，上揚的嘴角弧度像高空的新月。

「站好，」Y說，「你想不想贏？」

大正站挺身子看著Y的眼眸，分明的黑與白之間有光，是道理解的光，探照深海海溝裡的他。他已不再害怕，這樣的注視從未有過，但令他心安。因為這個人理解他。

「想！」大正說。

Y向前走一步，如第一次見面那樣，兩人之間只剩一個指節的距離，「你贏了。」她踮起腳尖，吻了眼前的人。

是個充滿深刻理解的吻。

「痛！」大正喊道。下唇被咬了一口，血和玫瑰一樣紅。

「痛好啊，痛才會記住贏的滋味。」Y放開他淺淺一笑，「這個交換

　1　Hi-Standard 的簡稱。

很不錯吧？」

<div align="center">18</div>

XX街XX巷XX弄XX號五樓。

字跡岔開了毛邊，皮皮握著紙條，在迷宮般的巷弄中找尋目的地。好熱。汗珠爬滿額頭。XX號，咦，應該是過頭了。他退回原來的路，發現一道剛才沒注意的鐵門。門框邊緣生鏽，連門牌都鏽得像是刻意斑剝的藝術創作。

「你才剛醒？」隔著紗門，皮皮向睡眼惺忪的大正問道。

「還沒醒。」大正替他開了門，抓抓未整理的亂髮，拿起桌上的菸走到陽台，「這裡的路超難找，你能自己找來也是滿厲害的，我還以為你會打電話讓我去接你。」

「這裡也太哥德了吧，連杯子都是骷髏頭。」皮皮驚嘆，「Y呢？怎麼沒看到她？」

「一早就去樂器行，她說新的效果器進貨，應該快回來了。」大正說，「你吃了嗎？要不要吃泡麵？我現在很會煮。」

「噢對！我有幫你帶花枝油麵。」皮皮拿出袋子裡的保溫盒，「我想你很久沒吃，早上搭車前去買的，微波一下味道應該還是很好。」

「你也太感人了吧。不用微波，直接吃！」大正說。盒子裡的麵發散聖光，他將麵大口放進嘴裡，咀嚼家鄉的滋味：新鮮花枝的甜，高麗菜的甜，來自南部獨有的甜，「就是這個味道！幹！好好吃！」

「欸，所以易修是故意不來，還是你沒跟他說你要來。」大正嘴裡塞滿食物，含糊不清地問。

「都算吧，我沒有很明確說今天上來，但他一聽到你搬來跟Y住就不爽了啊。」

「有什麼好不爽，對我女朋友有意見？」

「那天他們兩個根本結樑子吧！」皮皮說，「Y說的我認同。但你現在在台中，不像以前即便易修在台南，每週固定練團還是很方便。所以表演前我們一定要多抓練習時間，包括她說的眼神那些。但是編曲我還真沒想法⋯⋯」

「等等等等，你先聽一下這首歌，我昨天新寫的。」大正急忙放下筷子去取錄音機，「喏。我歌詞還沒完全寫完，但先看。」

啪嗒。

「嗨，我回來了。」Y推開門，「你們居然開始吃了，害我還特地去買大麵羹⋯⋯咦，你們那個鼓手沒來？」

「我吃我吃！這是買給你們的，試試看我們高雄味。」皮皮連忙回應。

「好噢！交換！」Y說，「你這朋友很棒，他有交換的概念。」

「你不要理她，她對交換有一種莫名的執著。」

「這叫天經地義。」Y把頭湊到大正身邊，「對了，我剛在樂器行聽到YAMAHA熱音大賽準備要報名了，你們會去吧？」

「會。我想拿這首去比賽。但像妳說的，我們需要多一把吉他。而且這首歌情緒太重，另一把吉他很有必要。」大正說，「正好妳在，一起幫我聽。」

按下播放鍵，顆粒隨轉動彈跳——

猜測在我心中打了個結

在深夜　沒有菸　所以無法入睡

啦啦啦啦啦啦啦啦啦

啦啦啦　啦啦啦　啦啦啦啦啦啦

用盡複雜的藉口　只想找尋一個簡單的出口

背上你給的對錯　痛苦由我來承受

我們習慣用謊言讓自己過得舒服一點

卻不知不覺騙了自己 一二十年

啦啦啦啦啦啦不停在抱怨

才發現 19 leave me away

「這歌很棒！但真的要多一把吉他，才能變成你想表達的樣子。」
皮皮說。

「欸，還是找鄭宇辰來幫我們？」大正問，「你覺得他會肯嗎？」

「好啊！可以啊，我們就試試看。」

「他是誰？」Y問，「你不要隨便找個人，那寧願不要找。」

「宇辰是 The Scone 的吉他手，也是我們高中同學。」皮皮說。

「你說那個每次表演，底下都會有一堆女生尖叫的 The Scone 金屬
芋？」

「金屬芋！這妳都知道！？」大正驚呼，「妳到底還知道什麼！」

「拜託，The Scone 算是你們高雄現在最紅的 Metal。而且金屬芋是
個值得尊敬的吉他手，我當然會關注，」Y說，「如果是他那再好不過，
他吉他超神，可以挽救你的爛吉他技術。」

此時皮皮發現，大正的臉色沉了下來。他見過這個表情，那代表
立於塔尖的自尊心搖搖晃動。他想制止Y，想學習志寧總在緊要關頭
緩解場面情緒，沒想到Y快了一步——

「幹嘛，」Y伸出食指輕戳大正的手臂，聲音柔和許多，「不要不開
心嘛，你知道世界上最強大的進步動力是什麼嗎？」

是什麼？該不會要老套的說「愛」吧？皮皮心想。Y大他們兩歲，
和姊姊是同時期的人，她們的少女時代，愛與正義可以消滅黑暗。

「不知道嗎？」Y再度戳了戳大正，「那我大發慈悲告訴你吧：是不
甘心。一個人只有在不甘心的時候，才會想辦法贏。追求勝利是進步
的至關要素。」她繞到大正身後，冷不防地環抱他，「好了，你們慢慢
聊，我還有事。掰掰。」門再度關上，什麼都沒發生，不過是場黑色

狂風越境，來得快，去得也快。

「正仔，要現在問宇辰嗎？要的話我打給他。」

「先不要好了。下禮拜要回高雄唱龐克攻勢，他說他會來。我覺得當面問比較有誠意。」

「也是。」

陽光配合屋內的哥德風貌，徘徊門外。不甘心的那雙劍眉專注紙上歌詞，塗了再改，改了又塗，時間行走的腳步太過響亮，在兩人的沉默間。原本準備好的問句，關於你好不好，想回家嗎，是否順利考上新學校等等等等隨吞嚥一起彎彎繞繞沉沒胃底。留白就好。

「我好想贏 YAMAHA 熱音大賽。」大正停下筆，打破沉默。聲音滿是鬥志。

「廢話，玩音樂的誰不想贏啊！贏過 YAMAHA 的都是傳奇，張雨生，陳珊妮，」皮皮頓了一下，「呃，我是沒有很想承認 KoOk 是傳奇啦，李茂嵩那死台客說是因為他 KoOk 才得高屏冠軍。不過都是真善美出來的，我們也算與有榮焉。」

「他也難得囂張，畢竟 YAMAHA 獎盃等於樂團的屠龍刀，贏了就得天下。我在台中受太多震撼教育了，我真的好想贏，這樣才能向我爸媽證明我是對的。」

「我姊說得失心太重不好，會讓自己壓力很大。凡事要平常心。」

「要多平常才叫平常？如果我的平常就是戰鬥呢？」

尖銳的話語讓皮皮一時之間不知如何回應，許久以後他對大正說：「平常是不需要戰鬥的，你不會和人比賽呼吸或吃飯。但就算 YAMAHA 沒有贏，你也是贏的。想想看，去年我們在北京，過幾天我們要去韓國唱 K-Rock，昨天你還在電話裡大吼大叫，說香港 Life Show 邀請我們十二月演出。這些是很多樂團的夢想，我們輕易就實現了。而且我們最初的夢想，不也早實現了嗎？」

「是啊，」大正嘆息，「唱完沒多久 Softball 就解散了，我們運氣很

好。但是那不一樣。」

「沒有不一樣。只是想要的一直變，不見得要得到而已。」

*

墨鏡之後是片黯淡，世界被強迫褪去色彩。鏡後的眼也是。客運站不遠處是樂器行，也是練團室，落地玻璃門窗讓人一眼望穿直抵內部。那是除了家以外最熟悉的所在，不對，中文不似英語，對動詞時態的不講究衍生太多誤解。所有於記憶掏出的事物必須加上「曾經」二字，才算精準論述。曾經，家也是個熟悉的詞彙，意指一有人無條件呵護、能夠安放不成熟思想的處所，不過現在家僅是塊可以遮風擋雨的頂，沒有更多要求，也不能要求。「歡迎來到高雄。」騎車接載的朋友說。是來不是回。傷心的動詞。純粹代表空間座標的位移，沒有歸屬，曾經生長的城市不再是原出發處。

沿途的捷運工程阻礙前進速度。升上國中時市長對著鏡頭說六年內通車，可現在停靠的仍是挖土機而非列車，塵土飛揚。接著往下騎是不變的腥臭，來自以愛為名的河流，是個好名字，綑綁了愛必須包容。最後抵達港口。港口倉庫外圍聚集了一些人，他們的生氣使廢墟更像廢墟。缺角的紅磚補不齊，水泥的灰奔跑黑白之間，是最具人性的顏色。它曾經是無意間發現的地，在漫無目的遊蕩的午後闖進視野；如同港邊的風不停強行吹入夢域。是花過心思讓廢墟成為場景的，想和遠處城市的倉庫串連，同時作為後起之秀較勁。倉庫內舞台不華麗，但是夠用，夠在此享受與觀眾等高的視線，確認沒有誰比較高貴。與吉他一起跳躍時有些晃動，沒有關係，太過講究的不是龐克。

朋友們笑容爽朗，沒有多餘問句，許是因為酒精與菸凌駕思想。吃吃地笑，笑完回去撞擊，越用力越好，一個瞬間便能起飛。當然，飛揚的會落下，汗水會，淚水也會。其實離開沒有很久，兩個月，像是去放個暑假。今天之後，暑假就結束了。對啊，暑假結束了，忙活

整天唯一存進記憶檔的只有朋友那句「我先幫你彈啦」，其他都忘了，忘記告訴大家，表演結束要「回到」另一個城市；也忘記說，九月以後，自己將是手拿文言書的中文系學生。忘記夏日白晝太長，道別的表情在日光下，複雜的一清二楚。

<p style="text-align:center">*</p>

呵呵。宇辰一直偷笑。他抿住唇不讓笑意穿透。是風的錯，吹動了嘴角。於是他再也忍不住，超越前方的車後急煞路邊，脫掉安全帽放聲大笑。

十二點一刻，宇辰依約抵達客運站。正午的豔光容易盲眼，他還是在人群中一眼識出他的朋友，那與今日氣溫格格不入的男子，下車時應該跌了一跤，成就如此消極的臉。「欸，楊大正！」宇辰揮手大喊，「歡迎來到高雄。」不論起迄站，踏進南國就該遵守規矩：直接，友善，熱情，敞胸大笑。沒想到後座的人離開國境不到百日便忘得一乾二淨，安全帽也罩不住的愁容塞滿後照鏡，阻擋視線。

嗯？百日？好像有點怪怪。隨便啦。不過記憶中的人也滿像死了的。

「安抓？哩中猴喔！都不講話。頭那麼大，過去一點啦不要擋我視線。」得到的答案是沒有。屁啦，哪裡沒有。好幾次，有好幾次等紅燈的時候，身後的人有話想說準備張口。綠燈了，只有話留在原地。

「我女朋友知道你欸，The Scone 的吉他手金屬芋。呵呵。」終於說話了，風很大，可是有味道的屁話還是嗅得出來。八卦的味道。

「白痴噢，我們跟劉雅婷不是同班？」

「我們分手了啊。」

「是噢！難怪。她前幾個禮拜有來真善美，問我知不知道你在哪。我說我哪知道，『妳不是應該最知道？』結果她就哭了，全部的人都在看我，以為我是壞人欺負女生。幹阿我就真的不知道是在哭三小！」

笑了。笑能成功復活一個人。

港口的廢棄倉庫聚集難得的人潮，龐克攻勢是所有人前來的目標。宇辰走進倉庫占領台前空間，等待燈光黯淡，面孔再也無法辨識；等待音樂降臨，享受它的爆裂攻勢。

說是攻勢其實更像公式：

一、甩頭。隨節奏輕點頭顱循序加重力道與速度，同時可以舉起單手踮腳，興奮時上下跳躍。

二、亂入。像神鬼戰士一樣踏入衝撞範圍，按自己喜歡的節奏不斷用身體與他人大力接觸。推，擠，撞，毫無頭緒地亂撞。撞得血脈賁張，腎上腺素大爆發。

三、釘孤枝。累積好前面的能量，壯大膽量，跳進人群感受未知帶來的亢奮——強烈節奏成為鋪墊的安全網，眾多隻手給予力量在背後支撐，隨音樂漂浮。降落之後，再來一次。

台上與台下互動緊密，倉庫的國度沒有階級，回到人類最原初的狀態，充滿信任，支持，不管你是誰。宇辰擦掉額頭的汗水（脖子上的毛巾是國民制服）按照公式玩了一回又一回。很久很久以前，這些只存在於頻道數字70以後的Channel V和MTV，存在帶有老外口音的VJ嘴裡，以及長大要完成的夢想清單裡。而今還不夠長大卻已經完成了。真爽。

「你該走了，不然你車趕不上。」宇辰擠越人群提醒大正，看見一顆流星隕落他眼底，如同在城堡門口望著灰姑娘背影獨自詫異的王子——怎麼就走了呢？——不明白快樂本身是紙契約，悄悄打印了效期。

走吧。港邊的風總是大，惹得安全帽扣環上下飛舞。後照鏡裡的人依然有話沒說，但是宇辰不想猜，猜測留下的僅是滿目瘡痍，猜對是，猜錯更是。況且他太懶，寧願癱倒在地也不願收拾殘局。

「欸，你會參加YAMAHA熱音大賽嗎？」大正悶悶的聲音傳自耳際。

「會啊！盛事欸，我們The Scone這麼紅怎麼會不參加。而且我們好像最後會壓軸演出。」宇辰回答，語句滿是得意。

噢。

風很大，扣環拼命撞擊帽頂，大正似乎又說了什麼。

「蛤？」

「我說，有寫一首歌想去比賽，可是需要兩把吉他才能完成……」

「到了。統聯客運。」

大正跳下車，將安全帽交還宇辰，「今天謝謝……」

「兩把吉他要重新編曲，回去把歌傳給我，我先幫你彈啦。掰哺。」

回到房間，按下音響的播放鍵，激烈痛快的鼓聲即刻飆衝。宇辰躺在床上隨音樂按壓琴弦，在第三十二秒時壓低嗓音，與喇叭同步喊出喔耶！喔耶！

沒有人知道，他早已是個龐克迷。

一年多來他默默熟聽Hi-Standard，音響從未有過其他樂曲，甚至還拷貝了一張供隨身聽專用。他一直記得那天，高三的某個週六夜，同學們照例相約愛河邊喝酒。坐對面的大正說，不遠的城市有個倉庫，裡面全是平日在街上會被當作異類的人，但他們並不消極，他們在倉庫內暢飲音樂，藉以儲備能量好面對陽光下無處隱藏的惡意。學長說，玩樂團的都是壞蛋，身為壞蛋的一員，他嚮往大正口中的倉庫。

他不說話。只是回家翻箱倒櫃，在一片混亂中找到大蕃薯燒給他的光碟，奇異筆字跡寫著：Hi-Standard Making the Road。意外組合成的句子彷若預示。之後，響亮的吉他奔入耳道，以百米速度彎彎繞繞踏遍大腦褶皺，侵入海馬迴原地跳躍。碰，碰碰，碰。好喜歡啊，丟掉了流行歌的文字包袱，像個充滿熱情的男孩赤裸無拘奔跑於無人的原野。撥開草叢，吉他技巧的細膩變化藏匿其中。他們不只刷弦。他們留下彩虹的痕跡。

後來他著了魔上網查找歌詞。白光籠罩的螢幕伸出手，交付二十一世紀的少年誓詞：我不需要假朋友，我不想再說謊，我永遠不會再玩那場遊戲，我不會停止戰鬥，我絕對會保持內心的驕傲[2]。宇辰逐句跟隨白光宣讀。

Making the Road，築路，製作那條道路，那條使你成為你的路。

No more made up stars[3]——

呵呵。

19

菸抽太多會肚子餓，這件事是真的，皮皮心想。他們抽了一上午，佐以滑結樂團的倫敦演唱會 DVD，尼古丁豐沛上腦，抽得不省人事。

螢幕裡的人戴著怪形怪狀的面孔成就真實的自我，嘶吼不安，粉碎脆弱的日常。樂迷是這場演出的一分子，他們尖叫，舉起惡魔角或中指，引頸期盼開演時刻。他們支撐衝浪的人，被拋起來的人，更支撐樂團的信念。有秩序的失控著。

沒有歌迷，就沒有樂團。

但他最喜歡的還是滑結上台前的畫面：所有成員圍成圈，伸手相疊為演出精神喊話。他們說「God Damn! We are fucking doing it!」好棒的一句話，下次表演一定要喊出來。讚嘆自己即將完成的大事。喊出來，或許能釋放大正壓抑的情緒，以及團隊現今的孱弱無力。YAMAHA 熱音大賽當天的場景浮現：主持人的麥克風擴大他們曾在北京的戰績，真善美的好友們齊聚台下歡呼，現場氣氛火熱。

可是他們沒有贏。

2　Hi-Standard〈Nothing〉，歌詞原文為：I don't need fake friends, I don't want to lie anymore, I'll never play that game again, I won't stop fighting, I will keep my pride inside for sure.

3　Hi-Standard〈No Heroes〉。

　　皮皮甚至覺得，當比賽結果公布，他們還輸掉了團員間的緊密。太多的猜測接連打結——或許是因為多了宇辰那把吉他，或許是因為大正距離他們太遠，又或許是自己忙碌課業疏於練習——看著大正緊握的拳頭，皮皮恍惚間不清楚彈奏的究竟是音樂，還是大正的傷痛。又或者是一首預言。誰都沒有占據絕對的對錯，卻不知為何支離破碎。

　　「欸結束了。」躺在床上的宇辰輕踢皮皮，吐出的白煙遮蔽他的臉，「我肚子好餓。」

　　「我也是。」

　　「走啊吃飯。」

　　宇辰騰身跳起，帶領皮皮下樓。母親想必正在午睡，但是冰箱肯定有麵攤留下的，像是滷味豆乾。他大面積搜索，翻出可加熱的食物丟進微波爐，探進飲料櫃最底層取蘋果西打，才不會被媽媽發現。將所有盤子遞到皮皮跟前，「吃吧，你太瘦要多吃一點。」

　　「等下去哪？」宇辰問。

　　「幹這海帶好好吃……去台南啊，今天要在易修那練團。」

　　「我們騎摩托車如何？我載你。」

　　「好啊。吃完就走。」

　　藍色的光陽機車，沿著台一線向北直行。南邊的秋季清朗，白雲密捲成絲透露銀白光澤，拉開了與地面的距離。噗噗噗噗。車子從工業區駛出，兩旁樓房疏散河的一方。宇辰減慢速度漸靠路邊櫥窗，用一百元交換一包沾染胭脂香氣的檳榔後繼續向前，閃過霸占路央的黑白流浪狗，行過岡山，走往筆直的橋。兩個人不停說話，不停說話，內容不要緊，只要說就好了，因為有人在聽，最好的朋友在身後／前方聽著／說著，雙向的對話像替填充床墊打氣，你一句後我再一句，柔軟而有彈性，墜落也是安全的。笑聲穿梭樹蔭，儘管景色總是重複。

　　噗噗噗噗。

「所以大正跟你說的話你想好沒？」

「什麼話？」宇辰回頭問。

「你還真的沒放心上，算了，問了也是白問。」

「他講很多句，你是在說哪句？」

「問你要不要加入滅火器這句！」

「皮，你知道嗎？」宇辰轉頭，迎面的風使他不得不扯開喉嚨，「世界上第一雙馬丁大夫鞋出生在1960年4月1日。」

「所以呢？」

「4月1日啊，你不懂嗎？和我生日同一天！所以我注定要玩龐克。」

「你怎麼不說你注定是個愚人節笑話。」皮皮說。忽然他反應過來，朝宇辰的安全帽打下去，「靠北噢！那你為什麼不早點回大正，你說要『考慮一下』讓他超緊張的欸！我也超緊張。我們現在真的很需要你。」

「太早跟他說會讓他太得意，我才不要。呵呵。」

「照你這樣講，那Metal又算什麼？」

「那只是，小時候的我追求屌，還沒找到真實的自己。」

「講太玄了啦。」皮皮說，「好啦不管，那這樣的話我覺得啊，我們這場表演可以來個加盟儀式，像棒球隊那樣，把你這個高級球員買下來，讓大正幫你披球衣。」

「哪來的球衣？」

「類比啦，我們有團衣，就黑色那件。你到時候現場套，胸前有個REVOLUTION，象徵我們一起革命……」

「像中華一番的難吃印蓋在肚子上。」

「你在委屈什麼。然後我跟你說，我們一起去香港吃燒臘，然後還可以……」

然後……

然後……

然後……

幹！

碰碰碰，外頭傳來手掌使勁拍打門面的噪音。被驚醒的宇辰閉緊雙眼，深呼吸，警覺性地摸索藏匿枕頭下的信件是否安然無恙。會這樣拍門的只有一個人，但他不想起身。

「OR！」果不其然，手掌的主人喊著，「OR！快點開門！」

「幹嘛啦？」

「開門啦！」

「怎樣！」宇辰抓了抓睡醒亂翹的髮根，閉著眼開門向外吼。不用看就知道，會這樣吵他的只有三姊。

「兇屁啊，媽找你啦！」三姊毫不客氣地吼回去，「你最好等下到媽面前還這麼囂張。」

嗯？按照經驗法則，姊姊在暗示他前方有危險。「我又沒幹嘛。」他說。

「你哪裡沒幹嘛！媽剛剛在整理信，你猜她收到什麼？兵單！你的兵單！你還沒畢業怎麼會有兵單啊你說說看！你是不是被退學？看你那個表情一定是！我要跟媽媽講！」

兵單。兵單！字彙在腦袋裡放大，撐漲了頭殼。一股細小的聲音由眉心出發隨之嗡嗡作響──Teenagers are all assholes, Teenagers are all assholes, Teenagers are all assholes, Teenagers are all assholes……[4]

「快點去找媽啊愣在這裡幹嘛！」姊姊推著他前進。

幹，怎麼會有這種事。兵單！楊大正被退學超久都沒事，憑什麼他這麼快收到兵單？為什麼是今天收到兵單？下禮拜是他加入滅火器的第一場正式演出，不僅正式，還是香港的受邀巡迴，是連吳志寧的

4 Hi-Standard〈Teenagers are all assholes〉。

929樂團都羨慕的香港受邀巡迴！不，要冷靜，收到兵單也不見得立刻上成功嶺。他搖搖頭，想把思緒搖醒。不對，之前學長是收到後馬上出發。若他因為兵役無法出國，一週的時間絕對無法將兩把吉他的編曲改為一把，那演出怎麼辦？完了，這下真的完了。

宇辰和姊姊一前一後來到客廳，母親持香，在神龕前祝禱。一旁的電視新聞報導著樂生療養院的抗議情況，嘈雜的音頻使他聽不清母親模糊的禱詞，隱隱約約似乎聽見自己的名字。他也想抗議，但他沒有能力，一個人的反抗叫做任性，叫做不受教，無論要反抗的對象多不合理。

三拜之後母親轉過身，臉上沒有太多情緒，「你姊姊說只有退學或畢業才會收到兵單，意思是你被學校踢出去了？」

「對。」母子倆面對面，宇辰遲疑應答。「怎麼會？」姊姊質疑，「你不是之前接受訪問，人家上面還寫你高苑科大二年級。」

「我七月還八月就收到退學通知了吧。」宇辰瞥向母親，她的反應難以預測。自己像隻被貓逮著的蟑螂，看似處處可逃脫，實則全在貓爪的掌控。

「被退學為什麼不講啊！真的很誇張，怎麼會有你這種人。」

「阿就有啊，我不是站在妳面前。」

「你知影是按怎被退學？」母親制止想繼續發難的姊姊，平靜地問。

「因為我貧惰去考試。」

「嗯，家己便看。」母親說完準備離開，姊姊在她身後不滿地高喊：「媽妳怎麼不罵他！他被退學，而且他下禮拜入伍欸！」

居然只有這樣？有種作弊被抓到但還是通過考試的罪惡感恍惚爬上喉頭，鉗得宇辰難以呼吸。

「他已經大漢了。」母親說。

「哼。你最好不要讓阿嬤知道。」姊姊不服氣地瞪了宇辰一眼，「你

電話在響啦！吵死了，趕快去接！」

<p style="text-align:center">＊</p>

　　跑。潮濕氣味預告即將降臨的大雨。快步奔跑。不知道為什麼雨還沒下，景色已難辨識。行走的人只剩輪廓。

　　「對不起對不起。」天光昏暗，模糊的視線終究太危險，大正撞向前方男子，自己被絆倒在地，提袋裡的泡麵散落，罐頭滾至男人腳邊。男人拾起罐頭，伸出手，想拉大正一把。

　　「是你！」

　　聲音聽著耳熟。大正定了定神，造型特殊的眼鏡，服貼而有一點點像脆笛酥小瓜呆的髮型，還有落在人中附近的稀疏鬍渣，這個人好像在哪見過。

　　「啊！DuDu老師！對不起對不起，真的很對不起。」識得的瞬間身體跟著彈跳，大正有些驚恐，有些失措，他沒想過會在老諾和志寧家以外的地方見到DuDu，應該說，他此刻最不想見到的就是台中音樂圈的人，他們只會令他想起挫折與失敗等負面詞彙家族裡的所有成員。

　　「你跑什麼？下禮拜要去香港巡迴所以爽到不看路啦？」或許因為發現撞到自己的人是大正，DuDu輕巧了口氣。

　　「沒有。」大正說，「我們可能不去了。」

　　「不去了？什麼意思？你要知道，多少人羨慕你們，就連我……」DuDu清清嗓子，「我們929還在志寧家的牆壁寫『929也要去香港啦！』坦白說我一直在想你們到底憑什麼，但無論如何，機會到了你的手上，不允許你說放棄就放棄！」

　　「我也不想放棄，但我不得不放棄。剛剛我們吉他手打來說他收到兵單，入伍時間是我們出發那天。」大正牽動微苦的嘴角，他不想解釋太多，說得再多自己也不過是個高雄來的種田樂團，「可能我注定不

能玩音樂。」

「不是『玩』音樂。使用的語言會影響你的思維與行動。」DuDu 正色肅然對大正說。

「無所謂啦。夢想也只是夢，如果不是因為撞到你，我只想在地上趴久一點。」

「趕快回去吧，看這樣子要下大雷雨了。」DuDu 抿起嘴猶豫一會，「還有，叫我 DuDu 就好，老師可以免了。」

一進屋內，瓢潑大雨傾瀉，沖刷沾附玻璃的髒污。看見迎面而來的志寧，DuDu 笑問，「猜我剛剛碰到誰？」

「誰？」

「你那個高雄來的前室友。」

「大正啊？他怎麼樣？要去香港應該很興奮吧。」

「沒有，他說他們可能不去了，因為吉他手收到兵單，出發那天入伍。」DuDu 皺著眉對志寧說，「你打給他好了，跟他說有需要的話我們可以幫忙，香港巡迴機會難得，他爬也要爬去！」

「你什麼時候這麼關心大正？我怎麼印象裡他沒你的緣？」志寧微笑著。

「你也知道我……哎呀，其實他不差啦。能夠為夢想堅持的人，都該想辦法騰出手拉一把。我們不也是這樣來的？醒著和睡著全是為了夢。」DuDu 說，「看看他接下來的狀況吧，有機會帶他去跟林強認識認識，和偶像見面是能激起鬥志的。」

雨傾盆地下，夾帶閃電與狂風。又很快消停。

20

宇辰放下紅茶，好甜，太多砂糖溶解在杯裡。可能母親對他的愛

與信任也如糖，消融在他不同的錯處。「你覺得楊大正會殺了我嗎？」他側身詢問右手邊的皮皮，槍砲來回廝殺與狗吠包覆他們，兩人再度陷入沉默。

「會，你沒聽他剛剛呼吸聲超大。我跟你賭五百，他會殺完還拖你屍體上街爆衝。」

「我直接給你，不用賭。」宇辰說。

「我覺得你有心情約我打網咖是件很神奇的事，你過幾天入伍耶，你都不會擔心或害怕？有點愧疚感也好啊！你入伍的話香港怎辦？」

「這世界不會對害怕的人友善，所以就免了，」宇辰說，「而且我知道我的Ally會救我啊。」

「誰要當你Ally。」皮皮盯著螢幕地圖，觀察敵方動靜，「幹蟲族入侵了啦，幹幹幹幹幹！你快點，那邊啦！那邊！」

輸了。「人生像場星海爭霸，基地還沒穩就被長得超噁心的蟲給幹掉了。唉。」宇辰長吁一聲，「不玩了，我來向我的好朋友請教怎麼延役。」

「誰會知道？」

「Yahoo知識＋，求解20點一定有人回覆。不然我查到的都是國家考試，我資格不符是要怎麼延。」宇辰將紅茶一口氣喝光，吸管發出咻咻的聲音。「欸欸欸欸，20點超好用，這個叫5566superfans的好像很有經驗，他說只要申請考大學就能延，還給我一個連結……欸欸是樹德科大！你們學校是獨立招生，我明天就去報名！」

「阿你是可以考什麼？」

「噢，這個系超適合我的：休閒事業管理─行政藝術組。」宇辰說，「我就以巡迴香港的龐克藝術家姿態穩穩當當走進樹德科大讀書吧。」

「水！那我打給大正跟他說沒問題了。」

「不要，」宇辰一手攔下皮皮，「讓尾音破大破久一點，接下一首

歌才爽。」

<div align="center">＊</div>

　　三月的風有點涼，嗅得到紅磚巷底的桂花香氣。這是一條單行道。背著樂器的少年嬉鬧前行，這條路他們走過太多次，筆直行走的轉角處即是終點，少有來車與障礙物阻擋，沿途可以並肩也能奔跑。易修走在前頭，宇辰和皮皮在後猜拳，贏的人向前才能跨步，最後輸的必須請客。

　　「靠腰你幹嘛不走啦！」宇辰喊道。他沒注意易修停下，一頭撞了上去。

　　「她怎麼在那？」易修手指前方詢問。

　　一個身穿黑衣黑褲的女子專心玩著手機。那是Y。原本的金色長髮變為黑金相間。「Y！」宇辰朝她打招呼，Y沒有抬頭，而是原地大喊：「等一下不要吵！我貪食蛇快破紀錄了！……幹，都你啦，我差一點點破9000。」

　　「這麼強！我以為我5000已經很厲害了。」宇辰說，「好啦，今天就當練習，下次再接再厲。」

　　「不行不行，你要說出我今天哪裡不一樣我才放過你。」

　　「是不是頭髮？新染的？」皮皮幫忙解圍。

　　「BINGO！」Y開心回應，「我前幾天自己照艾薇兒的造型染的，厲害吧！欸，志寧和19的車在路上塞住，可能會晚一點到台中。我幫你們開門，你們先練。」

　　四人魚貫上了樓。打開門，是志寧的家。客廳與廚房相連，往裡走一些是間小練團室，臥室在隔壁。見男孩們準備練習，Y下達指示：「19要我轉告：今天除了練春吶表演的曲目，還要討論Talking怎麼進行。不要忘了Talking也是表演的一環。再來就是要吸取在韓國和香港的經驗，宇辰你〈Leave me away〉的後面要再練熟，但我個人覺得那

173

首後面太冗，你們可以考慮重新編曲。鼓的部分⋯⋯」

「所以大正去哪了？這該是滅火器內部討論的事吧！」易修不耐煩地打斷Y的話，刻意加重語句的重音。

「是你們自己要討論啊，我只是轉達，你如果不想聽我講就打給他，也是一樣。」Y漫不經心撕下手指邊緣的皮，滲出一點點血絲。

「所以他到底去哪？」

「去樂生。」

「樂生？」易修皺起眉頭，「什麼？」

「你沒看新聞嗎？樂生療養院！全台灣第一間、也是唯一一間痲瘋病療養院，那裡的病人長期被社會隔離，要他們『以院作家』，結果政府現在為了蓋捷運強制拆除他們的『家』，Understand？」Y說，「去年十月遊行他和志寧就有去，你怎麼會不知道？」

「重點是今天要練團他為什麼不在？而且妳既然這麼熱心公益，妳怎麼沒去。」

Y朝他翻了一個大白眼，說：「我剛剛已經說了，他們在路上塞車。至於我去不去，你有沒有聽過一個成語叫『關你屁事』。」說完仰起傲氣的臉龐快步出門，一刻也不願停留。

噗哧。宇辰笑出聲。皮皮趕緊用手肘頂他，示意他閉嘴。接著對易修說：「沒關係我們先練，之前不是有討論過你跟宇辰好像對不太起來，現在正好有時間練習。」

「沒差啊，金屬芋粉絲那麼多，尖叫聲直接蓋過就好了。」

「不是這樣的吧⋯⋯」宇辰微微皺眉，搜索不到更中性的詞彙回應。話語留白處似暴雨前的港灣，開闊而一望無際。

房門還敞著。

外面有些騷動，聽著像鑰匙串旋轉。「對不起我遲到了。」大正一腳闖進沉默，滿臉歉意向夥伴致歉，交流道有大車禍，他們在路上動彈不得。

「英雄遲到都有理由，就算遲到還是英雄。」

「蛤？」

易修聳聳肩坐回鼓組前，纖瘦的身體如枯木駝在沙漠，等待著。

那就開始吧。音符錯落空間，像是童話森林中擺放速度時快時慢、剝下形狀時大時小的麵包屑，指引著一條彎彎折折的小徑。繼續走，大正側耳聽著節奏，發現一不小心踏落失速的陡坡，來時所有的麵包屑騰空飛起，回頭什麼也看不見。持續失速，抓不住，失速──

咚。摔倒了。

所有人停止手中動作，不明所以。這邊可以暫停一下嗎？大正說。臉部表情怪異扭曲，彷彿真跌了一跤，患部隱隱作疼。話哽在喉嚨，吞不進也吐不出。

「失速了。」宇辰說。

大正點點頭，往下接續，「我抓不到鼓。」

「這首從來沒變過，一直是這樣打。」易修說，「我們唯一有變的，就是加了一把吉他。」

「我知道一直是這樣打，但這幾次團練和演出，特別是宇辰加入後，我越來越覺得不大對。怎麼說呢…… 你可能聽不見我們前面的聲音，而我們似乎不停追趕你的速度，就像，就像，就像飆車你知道嗎？一不小心，就變成之前Y說過的：出車禍了，被輾過去了，是分散的。可是我們應該要是一個整體，是一個Team才對……」

「這裡最沒資格談論Team的人是你好嗎？」易修冷笑，語氣平淡卻字字帶刺，「如果你有Team的概念，你就不會莫名其妙跑來台中，你也不會自爽加了一把吉他沒事先討論。還有，你就不該明明知道今天要練團還跑去台北參加社運當英雄。」

「今天真的是我不對……」話被硬生生截斷。「從你搬到台中開始，這半年來為了配合你練團，我們花的車錢都不是錢，聽你抱怨生活多窮多可憐就飽了。但你哪裡可憐，你有女朋友養你啊！」

「你想吵架是不是？你明知道我為什麼要搬來台中！我逃離高雄躲在這個地方，有家歸不得，是因為我沒有其他選擇了！」

「你怎麼會沒有選擇呢？你還有義大利啊。」

「我就說了我不可能去義大利啊！如果要去我何必在這裡過得跟狗一樣！不對，比狗還不如，狗至少還有人餵飯！」

「我告訴你，真正沒有選擇的是我們，我們因為你，沒有其他選擇，只能兩地舟車勞頓。你有想過多加一把吉他對我造成的影響嗎？沒有，什麼都沒有！你只想到你自己。」

「欸欸欸，可以先冷靜嗎？今天不是來吵架的。」宇辰放下吉他，走向易修；皮皮則是站到大正身邊，拉住他，以防他情緒失控。

「你到底在鬧什麼？我是在跟你討論怎麼讓這個團更好，讓表演更好，為什麼要一直針對我啊！」

「真的，你覺得痛苦就去義大利，不要在那裡假鬼假怪。你可能不記得，在香港的時候你喝醉酒，一直盧小問我為什麼人生這麼難？我當時沒回答，但現在我告訴你：因為你日子過太爽，選擇太多了！」

「我覺得人生很難是因為你鼓打太爛！只會耍帥搞得好像自己很有態度。事實上就像Y講的，你根本連把節奏打穩都有問題。但我還是死守這個團，想辦法讓大家變好，想變得像志寧他們那樣精緻又有想法，手作專輯，把樂團當作一種品牌事業經營。可是你呢？不管是Y或宇辰，就連我的意見你都聽不進去，我看不見變好的可能，我好累。你有想過我的感受嗎？我好想回家！」

「看，說出真心話了吧！我在你眼裡這麼垃圾。那你有想過我的感受嗎？Y是什麼東西，她不是鼓手！她不懂打鼓，我憑什麼要讓她在旁邊指手畫腳！幹，她連團員都不是，她有什麼資格對我說話？你口口聲聲說要大家變好，但你加吉他的時候有問過我意見嗎？沒有！你在意過我的感受嗎？沒有！」

「你夠了噢！我做的一切都是為了讓滅火器變更好，你到底在發什

麼瘋，是要鬧多久！」

「是夠了。這段時間我反覆思考，我在這個團的意義是什麼？歌是你寫的，歌迷是宇辰的，皮皮是你好朋友。Jojo Mayer[5]說：『鼓手是溝通者』，我一直嘗試用鼓溝通。但直到剛剛我才發現我只是不停接收。我只是個鼓手而已，一個位置。你要我做什麼，我就必須配合的位置。而我也突然發現我還有選擇，所以，我選擇不要繼續了。」

「欸……幹嘛啦！什麼叫不要繼續？」皮皮試圖緩頰。

易修一把撈起牆角的背包，「這兩年很愉快，至少在你換女朋友以前都很愉快。再見。」迅速通過敞開的門，將其用力帶上。碰。門關上了，人也走了。緩不過神的皮皮和宇辰杵在原地對望。

「幹！你走啊！走了就不要回來！」大正對著門放聲叫囂，將置於地板的背包摔出，裡頭的物品灑落一地。他彷彿沒有痛覺地使勁踹門，直至疲憊逐漸緩下速度。「你們也覺得我讓你們沒有選擇嗎？」大正靠著牆慢慢滑坐地面，睜大雙眼尋求一個答案。

「不要想太多啦，我們懂你為什麼要來台中。」皮皮說。

「你們真的懂嗎？」大正將臉埋進雙手，喃喃地道：「去年被志寧帶去參加樂生遊行，我第一次知道原來社會上有這麼多人被現實擠壓到邊緣，被迫沉默。我覺得他們和我一樣啊，有選項不代表有選擇，所以我想要為他們做點什麼。但我沒有想到會變這樣。我知道因為我在台中的關係大家有點隔閡。我以為香港回來就好了。」

「好啦，別想了。現在比較需要想的是：我們在春吶前沒有鼓手了呢。呵呵。」宇辰說，「靠你幹嘛踹我啦！我說的是事實。龐克鼓手這麼難找，搞不好我們春吶要開天窗囉！」他對皮皮喊。

「哎，算了。有人要玩瑪利歐賽車嗎？」

*

5　Jojo Mayer，瑞典的天才鼓手，發展爵士鼓界的新領域與獨特演奏技法，是為當代音樂的重要代表鼓手。

唱片行位於鬧區的三角窗，球鞋店隔壁。距離皮皮家有段距離。落地門窗貼滿的明星海報是為圍牆。店內往來學生不斷，一雙雙相同長度的黑長襪搭配黑皮鞋；小孩牽著大人的手，指定紅標區的偶像專輯，大人們側身於綠標貼紙中翻找少時記憶，可能隱匿在澎湖灣，又或是躲藏卡本特的昨日裡。

為了不被干擾，皮皮在角落聆聽唱片行老闆推薦的CD。年輕歲月合唱團。老闆說是美國這兩年得獎最多的一張專輯。他在MTV台聽過幾次，畫面上「美國大白痴」這幾個字看得特別爽。吉他的波動震盪耳膜，歌詞滑了進去：我走在空蕩的碎夢大道，當整個城市寂靜無人，我摸摸脈搏確定自己還活著，繼續寂寞地走著。平日他不太在意歌詞的，身為一個貝斯手，他在意的是速度與音樂的重量感，旋律的過門音編寫與彈奏技巧，重複於聽、學、練的步驟。偏偏今天，好像看到一條門窗緊閉的荒涼大道，枯葉被風捲起。沒有鼓聲，吉他與貝斯歪斜快要傾倒。沒有了。沒有鼓的龐克樂團，連名字也不配。原來沒有的力量比擁有強大。

肩頭被人輕點兩下，回過神，有個微笑找到了他。頓時安心不少。皮皮被微笑牽往門外，感受豔陽的熱度。眾聲喧譁的春天過後，日頭與木棉花高掛。他記得木棉花的花語是珍惜眼前的幸福，一直放在視線內，持續注視肯定不會碎的。他必須好好看著。

*

吁。

浴室的水龍頭沒有擰緊。大正抬頭望向洗手台，再度回到原位彎曲身體。只是個相似聲音。拷貝的僅有價值來自原體。他趴著，看水光粼粼，後頭深不見底的黑孔亦注視著他，畫面像極了Y在他夢魘時輕撫他背脊重複的呢喃淡語：當你凝視深淵，深淵也在凝視著你。不大的床鋪有她的體溫，語言如咒撫平他夜晚驚恐的褶皺。他從未詢問

句子意涵，朦朦朧朧大約知道是要他放寬太過緊繃的心。他不問，因為不想讓她覺得自己很笨。沒有比黑更深的黑，他只有她。儘管他看不清她。

「嘔唔。」

還沒有。他將手指伸進嘴裡沿著舌頭根部往深處探究。嘔唔。黏稠酸腐瞬時嗆往腦門，過速的心跳，鼻涕，口水，眼淚，糊黏的手指，藏匿體內的不堪全都現形。他狠狠地後仰靠牆，面前那灘軟爛沒有形狀，它們支離破碎，走向熟爛的極端卻又是消化的最初階型態。它和我一樣啊，不屬於任何處所，不，它正是我的一部分啊。看著嘔吐物被沖進馬桶，眼淚瞇封視界。

「欸大正，Y打電話問你到底什麼時候要回去住……」志寧的聲音逐漸靠近，他踏進浴室，驚恐看著眼前來不及收拾的窘迫，僵硬吐出問句：「大正，你在幹嘛？」

「催吐。我寫不出歌。」大正毫無生氣地回應。

「靠！寫不出來也不需要這樣吧。你要不要喝點水？我幫你倒。」

「不用。我休息一下就好。」

「你壓力太大了。」志寧走近大正，挨在他身邊蹲下，以等高的視線看著他，「這一個多月Y天天打電話關心你的狀況，你別跟她嘔氣，那不是她的錯。不然你回高雄見見朋友，心情會輕鬆一點。春吶看你和那個代打的玩得很開心啊。」

「不要跟我提高雄！」大正語帶慍氣高聲打斷志寧的話，意識到自己態度不佳後連忙解釋，「我不是跟你生氣。我其實也不是跟她生氣，我當然知道易修退團不是她的錯。雖然她講話有時真的滿靠北的。」他輕笑著，「我又被退學了。」

「退學？你說僑光？」

「嗯。不是有句成語叫『屋漏偏逢連夜雨』，說的就是我。春吶之後我去學校上課，發現點名表沒我的名字，去系辦問才知道被退學。

也是我活該都沒上課，但我實在對中文系沒興趣。」大正試著用輕鬆的口吻說，「我現在跟7-11一樣，集點換凱蒂貓磁鐵，哈。不知道退學集點可以換什麼。」

「那你下一步打算？」

「我不知道。其實也只有兩條路：第一，回高雄，當兵，接受我爸安排去義大利。第二，轉學考。我站在人生的十字路口，不知道向左還向右。台中對我來說像一場逃亡。當我看見你和你的朋友……你們給我的衝擊很大，我發現我太弱了，我逃不過自己的影子，我連一首好歌都寫不出來。現在沒鼓手，我又被退學，或許我應該放棄音樂，但我真的不……」

「原來你在這裡！我想說你怎麼突然不見了。」DuDu猛然探頭進來，「外面有客廳為什麼要躲在廁所說悄悄話，還不關門。怎麼我一來你們就不講話，那我出去好了。」

志寧拉住DuDu，「沒有，是話題有點沉重。我們剛剛聊到滅火器現在沒鼓手，然後大正又被退學了，不知道該怎麼辦。他壓力大到在催吐。」

「催吐？吐完問題會解決嗎？」DuDu一臉不解。

「不會，但我壓力一大就想吐。」

「你說你們現在沒鼓手，你被退學？」DuDu問。

大正點頭。「大正他爸媽希望他出國讀書，但他不想。現在這個狀況等於所有事像毛線纏成死結動彈不得。」志寧代替解釋。

「休團不就好了！」DuDu說，大鏡框後的眼睛露出困惑，如同模範生對於同學寫錯的簡單題目感到無法理解，「覺得苦惱的話，就休團啊！你一定沒打過毛線，如果線糾結太大一坨，最好的辦法不是試著解開它，那只會讓線更毛躁。一刀兩斷，把問題點剪下來丟掉，再順著線頭接線就好了。」

「休團？」大正愣住了。

「對啊,休團。暫停所有對外演出,反正你們也沒鼓手,與其不停找代打磨合,不如專心創作。我印象中你們還沒製作過一張專輯,那為什麼不創作呢?還可以同時摸索新方向。不用急著決定下一步,決定的本質其實是接受,把自己變成容器盛接所選擇的內容。專輯做完是一個階段的結束,也是一個新的開始,這樣不是很好嗎?」

「DuDu講得很有道理,你要不要認真想一下?」志寧說,「如果很不幸最後仍然必須解散,至少滅火器有一張正式專輯做紀念,像畢業製作一樣。」

「你面對的問題我沒辦法說什麼,畢竟每個人都有自己生命的難處,經驗不能複製,但能當範例參照。如果有需要歡迎隨時找我。」DuDu的語氣添加了重量,說完亦蹲下身,與大正視線平行。

「你⋯⋯」大正看著DuDu,懷疑自己是不是聽錯。

「你的音樂裡有陽光。像小龜說的,是一種明亮的悲傷。我滿欣賞的。你們有很好的特色,可是欠缺技巧和訓練。不然這樣,你帶團員來村山小學好了。我跟小龜說一聲。」

「村山小學?」

「嗯,村山小學。」DuDu說,「不過在那之前,我覺得你要先見一個人。」

<div align="center">＊</div>

原來音樂有形狀。那些音樂漂浮空中流動,帶有螢光,它們盤旋頭腦,柔軟纏繞腳踝,沿著背脊點踏上下來回竄動。大正立定原地難以動彈,一定是因為連續好多天沒睡覺,所以他的耳機裡有座銀河,銀河演示了天地萬物的前世今生。遞給他耳機的男人微微笑著,他的長相是如此普通,身高和穿著也是,一個外型落在常態分配的普通中年男子,卻不屬於這個維度的任何座標,他湊近大正說了幾句話,吐出來的字也是流體,禁錮住四肢。大正隨其越縮越小,越縮越小。是

詛咒嗎？不，男人說不是，那是言靈的魔法，話語由言靈掌控，於是世界有了對立。想要恢復原狀，必須擁有自己的名字。我的名字是……男人搖頭，你只是被叫做這個名字，你並不擁有它。大正凝視男人的眼眸，有點混濁。發現，在男人的視閾中，自己是紅色的。

<div align="center">21</div>

村山小學。

皮皮和宇辰伸長脖子，再翻開簡訊匣查看地址。沒錯啊，然而對的位置長錯了建築物，沒有操場與校舍。是一棟老公寓。「確定是這裡？」宇辰滿臉困惑，「不是說在小學集訓？你打給他，看是不是傳錯地址。」

「你們怎麼現在才到。」紅色鐵門透露隙縫，大正的頭探了出來。

「哪裡有小學？」

「這裡啊，」大正領著兩人進門，「這裡是小龜和DuDu的工作室，名字叫『村山小學』。他們住這，我現在大部分時間也住這，跟他們學宅錄。這邊是我新買的錄音器材，那個是錄音卡。」大正席地盤腿指著角落。公寓內幾乎沒有傢俱，視覺卻不寬敞，專輯、書籍與器材堆放成山。光灑落木質地板時聞起來暖暖的，有植物的清香。

「你不是沒錢了？」皮皮問。器材不是最好的，但全新肯定所費不貲。

「打工，還有把本來留給下半年的房租和飯錢挪出來。不過我現在是真的沒錢，最後剩下的幾百塊剛剛都拿去買鯖魚罐頭。那老闆找我兩塊。我還有兩塊。哈。」

「幹嘛啊，這什麼狀況？不是就休團然後暑假集訓，怎麼搞得很奇怪！」

大正仰起頭，「我想見面時再跟你們講，就是，我又被退學了。

我還不想這麼快認輸，所以我上禮拜去考轉學考，但你們也知道轉學考能上的機率很低……嗯，」他將頭仰得更高，「其實來台中以後，我每天壓力都好大，我跟著志寧和Y聽團，他們認識很多人，DuDu、小龜、黃玠、奇哥，林強。對，向前走的林強。我很開心，同時我也很惶恐，每天醒來，年齡又大了一點；當我看見他們，覺得又縮小了好多，他們對音樂的標準和我們完全不一樣，我們是在玩……」

他的頭再也仰不起來，字句糊在嘴裡攪和，嚐來鹹苦，「我不知道。我最近很常想起易修的話，我不知道……以前和阿昌他們混的時候我覺得我什麼都知道，跟著他們學就知道了，可是現在我唯一知道的事情就是我不知道。我什麼都不知道。我不知道該怎麼辦，我爸媽這麼相信我，我卻在這裡一事無成，全身上下只剩兩塊錢……我沒有辦法睡覺，常常睡著後突然驚醒，不停重複夢見自己在沒有出口的迷宮裡，出不去。每天晚上都是……」

「欸，每天晚上的話你要去收驚。那叫鬼打牆。」宇辰說。

大正愣住了，視線裡宇辰是個模糊形狀，看不清。他吸了吸鼻子，問：「什麼？」

宇辰挨著大正坐下，「你剛不是說你還有兩塊？給我！」他將雙手掌心拱起，硬幣在其中清脆搖晃，「有什麼好擔心的，你不知道，但是神知道──請問滅火器是不是該專心做一張專輯，把過去的歌好好整理記錄下來？」

哐啷。

「你看，一正一反，人頭和字。聖筊。這是神說的：把以前寫的歌好好整理做專輯。」宇辰走出房間，聲量不大不小從走道傳回，「DuDu！附近有什麼大賣場嗎？家樂福之類的。」

「走吧皮皮，」宇辰拋接DuDu的機車鑰匙站在門邊，「正仔你要去嗎？」

「你要幹嘛？」

「你記不記得我們高中畢業前有個打手槍比賽？每天登記打手槍次數，打越多次的人是冠軍。畢業那天還有做獎盃頒獎。」

「記得啊，怎樣？」

「我在此鄭重宣布：從今天開始舉辦鯖魚罐頭比賽，連續吃越多餐的人是冠軍。」

「比就比啊怕你噢！」大正一把攫取桌面邊角的鑰匙追著宇辰，「你一定會輸我！」

「話不要說太早，輸的時候會很丟臉。先走了。」

大正跨上機車，看著前方的雙載背影與煙。他是座孤島，遙想古老傳說的岸。直到海潮退去才發現，身後還有兩座小島屹立。他們是座列嶼。站在這裡。

<p style="text-align:center">＊</p>

第二天。

天才剛亮，皮皮感受身體遭一陣重擊，又一陣。消停了。翻過身將頭埋進枕頭阻擋光線入侵，更強烈的撞擊落於臀部。什麼啦！他憤而坐起，逆著光有個人影伸腳使勁踩住他的大腿，「起床了！太陽曬屁股了！集訓開始了！」精神奕奕的聲音又踹了皮皮兩腳，接著走向宇辰，也是兩腳。

「早餐做好了，米其林負五星料理：台式茄汁鯖魚佐濁水溪乾麵條。和昨天晚上一樣。」大正笑得開懷。「起床啊！你看著我發呆是愛上我噢？」說話力道中氣十足，他的心情很好，渾噩該是被封印住了，整個人受光照耀閃爍。

「你有吃惡魔果實嗎？」皮皮揉著眼問。

「我吃罐頭。」

第三天。

　　音箱播放著品質不夠的作品，粗糙的音質細緻了信念。汰掉玩鬧嘻笑，他們一一揀選過去的歌，從兩千年到今天的創作。五年。五是一個不能被分解的質數，獨立譜寫孤獨。皮皮想著。然而五是排序第三的質數，三個獨立的數結合正好是五的倍數。雙倍。能力與能量皆是。「幹，你彈這什麼爛東西啊！太 Metal 了一點都不搭！」大正的聲音打斷思緒。嘖，都忘了宇辰不懂龐克，看來這場集訓還有很長的路要走。

　　第五天。

　　龐克是反抗的聲音。好，聽我講，我知道金屬也是，但龐克比平常說的搖滾樂多了一種⋯⋯一種⋯⋯對，一種慾望。如果你參加過廢人趴體或是龐克攻勢，你會更知道我說的。慾望，慾望的本質是痛苦的，你必須誠實地把心剖開，用放大鏡檢視。不夠明確的都不叫慾望。像英文考試寫作文，懂得運用 W 和 H 問句，這是我對龐克的心得。麥當勞叔叔？你看不出來嗎？他們要的很簡單：爽。大家都爽，因為跨年要來點不一樣的。我嗎？我還不知道我要什麼，但我知道我不要什麼。我不要成為體制的犧牲者。這些制度——包含考試在內——像台巨大的絞肉機，吞噬你，壓迫你，把人碾碎變成沒有面孔的肉醬，之後灌進腸衣內包裹，貼上國產或進口標籤，送至有錢人的盤中。被他們再度分割，咀嚼，吞嚥。最後什麼夢想都是狗屎，因為你也只是坨屎。刷弦跟你比是真的很遜，這我承認。可是直直地，像丟球一樣把球直直地丟出去，是很有力道的。我希望滅火器的歌除了表達情緒，還能傳遞，讓社會上相對少數的人知道：或許距離遙遠，但有人和你一樣，正在用力反抗。你身處的邊緣，是另個世界——我們的世界——的能量中心。這種能量，是 Hi-Standard，還有廢人幫給予我的。有點像是⋯⋯七龍珠裡面的「氣」，你懂嗎？我覺得金屬太浮誇了，明明是條筆直的路，搞得像跳天鵝湖，連轉三十二圈才出發。總而言之，滅

火器是個龐克團。龐克的關鍵在於保留真實。與其花俏彈奏，不如扎實地訴說一幕畫面，一個故事。富有減法藝術的音樂形式。

第七天。

沒有人踏出屋子一步，小龜時不時探頭張望，深怕男孩們因禁錮太久精神紊亂。小學，是個名詞，可卻是形容詞與動詞組合而成。小，代表比不上一般的通則狀態。小學的小小空間僅窗是向外開著，一隻鴿子固定在傍晚飛至窗台停留，牠是這間屋子唯一動態的外來存在。是同一隻嗎？男孩們想討論，總在另一個音響起時遺忘。

其實編曲之於宇辰沒有難度，困難的在於已經成形的樣貌。他像個整形外科醫師盯著顧客（不過他面對的是電腦軟體，手術刀是吉他）。是顧客不是病患，醜陋不是疾病，他的任務是彰顯不突出的，削去多餘的，填充富有彈性的，摸起來要有手感——噢，是聽起來要夠立體——然而優化與花俏僅一線之隔，還是主觀的一線之隔。「我覺得好聽啊、它是好聽啊，你只是現在不懂而已。」「我現在就覺得不好聽了，以後怎麼會好聽。」來自金屬修煉門派與自認龐克本格派音樂人的爭執。

那就交給皮皮選擇，兩雙眼睛直勾貝斯。「猜拳吧。」選不出來的時候便猜拳，剪刀，石頭，布，輸贏由天，必須認命。輸的必須煮麵。記得打開罐頭。

第十天。

一起買的那條Marlboro快抽完了。厚重的菸耐抽。細數屋內物品：窗簾，桌子，棉被，門，電風扇，電腦，吉他，貝斯，效果器，音箱，CD，錄音卡，Pick，罐頭，全沾染無奈的氣味。名詞拆解了空間，氣味統一著空間，所有事物分裂又融合存在此處。手指也是。DuDu在屋內來回踱步，按節拍器的節奏。噠，噠，噠，噠，左，右，左，右。

「不要搶快，」他揚高音調，「跟著節拍器，保持穩定彈奏速度。一拍一下，右手規律重複。停──」

「你們基本功真的不行。」「手指、手千萬要是最冷靜的。彈奏樂器的時候，放開狀態全身要熱，但是手要冷。把理智放在手裡。」皮皮想起大正說過，台中的人們做音樂的標準完全不同。真的不同啊。好分裂。

第十四天。

那魚正張大嘴嘲笑他，嘲笑他的世界只剩下牠。

「啊嗚嗚哇嗚嗚啊，嗚啊啊嗚哇。」魚的語言是如此難理解，他卻字字領會。

牠是說，他的生命和牠一樣，如此廉價，翻滾黏膩的濁紅之中以為能夠遮掩什麼。什麼，那沒有名字的什麼其實什麼也不是，因為失敗者不具備任何擁有的條件──況且，一打開罐頭，撲鼻的腥臭早已背叛了所有謊言。

這是失敗的氣味。

放榜名單上白紙黑字：朝陽科技大學傳播藝術系〔備取3〕E1240＊＊＊＊＊楊大正

第十七天。

晚餐過後，Y來了。在男孩們全速衝刺瑪利歐賽車的時候。

她一語不發下樓抽菸，街燈照不亮一身的黑。大約是怕Y有所責難，大正草草結束賽程，牽著Y回到屋內。「有新歌可以聽嗎？」她懶洋洋地找塊地盤腿坐下。有的，男孩們隨即關緊門窗，為現場唯有的一位聽眾演奏。樂音震動了地面，鼓譟起Y的眉頭。久久以後她才開口：「我說過，人只有在不甘心的時候，才會想辦法贏。那你知道，什麼樣的人最容易不甘心嗎？」

大正瞅著她的眼。什麼？

「幼稚的人。只有幼稚的人懂得戰鬥。」「所以妳是在說我幼稚嗎？」「不。你的歌告訴我，你懂戰鬥。可是你不懂你自己。19，你覺得你是誰？你的聲音一直暴衝，不快樂與控訴變得好扁平，如果這真的是最後一張DEMO，那情緒不該是單向的。看來DuDu對你還是太寬鬆了。另外，你的技巧沒辦法駕馭想展演的內容。吉他彈這麼爛又不練習，你不逼著他嗎？」她轉向宇辰詢問。

沉默。個人之事轉為眾人之事的尷尬，只能沉默。

Y離開了。男孩們坐回電視機前拿起蘑菇頭搖桿，再度開啟瑪利歐的速度世界。留下大正獨自來回踱步。皮皮向宇辰使眼色，示意他關注大正，他正在原地徬徨無路繞圈，環出吞人的漩渦。這畫面重複快一週了。兩人用餘光持續偷瞄，懷疑時區錯置。Y總是在晚間抵達小學，鋒利話語如刀，劃開大正的肌膚，逼著他深究皮層底下的血肉筋骨，挖掘，再深一點，檢視每一條纖維紋路支撐的故事；每一個傷口，都是了解不足的突破口——Y說，千瘡百孔的人才有資格說自己懂得。

碰！

幹。

碰！大正用以渾身蠻力狂踹一旁的大桶礦泉水。碰！碰！碰！螢幕上對手恰被閃電擊中，節奏巧妙融合賽車配樂，像是悶雷。皮皮和宇辰對望，等他一下吧。痛的時候就會消停了。

「欸！我跛腳了。你們可以不要再打電動了嗎？」

第二十天。

接近子夜大正跛著腳回到和Y的租屋處。二十天與世隔絕，外面的空氣多了分清新。昨天電話裡兩人大吵一架，日子不停逼近，誰都知道備取三的意義等同落榜，只是沒有人說破，「高雄」成為他們之間最

大的敏感詞，焦慮一觸即發。

是租屋處，不是家。

屋子沒有任何改變，一樣的黑，燭淚有光，朦朧暈黃照映腳下的路。Y像隻貓蜷曲在床，夜讀的詩集落於地毯。她是淺眠的人，輕碎的腳步聲驚醒了她。「你怎麼回來了？」「昨天……想說回來看看妳。」簡短話語滿是愧疚。

「過來。」

Y張開雙手環住他，卻不敢凝視對方的眼。燭光後雙影交疊，呼吸逐漸濁重，晃動的是影子，太過龐大的影子，緩慢吞噬無法解析的情緒。漂浮。想不起來的，缺席的，難以言說的，身體全都記著。裸著身子，聽外頭不存在的海浪捲走驕傲，不安，自尊，脆弱。原始的赤裸宛若新生。

「我想問很久了：內衣下緣擋住的那排字是什麼意思？」Y仰躺著撫摸面前粗獷的臉龐線條，輕聲回答：「但丁《神曲》裡的一句話：走自己的路，讓別人去說。」「為什麼刺在這麼隱晦的位置？」「只有最親密的人能和我一起走。」

可是親密源自意外。似乎所有的路都源自意外。

第二十一天。

手機不識相地在八點整準時響起，驚擾好眠的戀人。「喂？」睜不開的眼，嗓音亦瘖然未醒。

「喂，」來電者聲音清亮飽滿，「同學早安！這裡是朝陽科技大學，今天是註冊日。楊同學你是備取三，前面的都放棄，你要不要來？」

「我要，我要，我要！」

危機解除了。大正炫風似地奔往學校註冊。小心翼翼握著入學證明，深怕它長出翅膀飛離。大一生的專門代稱叫做「新鮮人」，他不確定第三次擁有此稱呼的自己是否一樣新鮮。無所謂，不要變質就好。

　　回到小學後他打開窗朝外放聲吶喊——啊啊啊啊啊啊天公伯都有在看啊啊啊啊啊——

　　「吵三小啦幹！」

　　樓下的阿尼基揮舞刺有青龍的壯碩雙臂探頭飆罵。他縮縮脖子，暢快地大笑。長時間的壓抑終得釋放。

　　錄音工程也在這天如期開始。三人合力將錄音音箱放進廢棄的小冰箱，厚重棉被層層加蓋以防音樂干擾鄰居，被子下的多餘空間留給麥克風架。輕掩上門，連接線路延長至電腦所在的房間。「你看，好像有人躲在裡面彈吉他。」彈奏吉他時，大正喚皮皮一同觀看儲存聲音的房，笑得樂不可支。新鮮人的眼裡，世界看起來就是新的，全自帶歡樂音效。

　　第二十八天。

　　生活維持著錄音、整理、重新編曲、吃飯的循環。為慶祝得來不易的學校，DuDu親自下廚，將男孩們當作孩子悉心餵養。小學裡笑聲乾淨純粹。三人一起蹲於短跑跑道，終點清楚在前方，直通目的地。好好做出一張DEMO，需要的只有爆發力與決心。

　　第四十四天。

　　和夥伴們道別後大正走進一間安靜的咖啡店。錄音結束了，想說的話是時候該說。他緩慢書寫，兒時的書法訓練使他偏執於筆畫的撇捺。

親愛的爸媽：

　　我現在人在台中。很抱歉我沒有當個好業務，我還是繼續在做音樂。

對不起。這一年沒有和你們聯絡。

一方面是我不知道怎麼面對因我而起的摩擦，另一方面是我還在探索。探索後的結果是：我還想做音樂，我不想要人生有遺憾。雖然我選擇的路不一定會比你們安排的好，但如果走你們的我一定會很不快樂。我保證，現在我的心態不一樣了，我會對我的人生完全負責。能報答你們的也許不是實質上的賺錢，但我會變成很負責的人，我會比別人更努力過每一天。

這學期我轉學進了朝陽的傳播藝術系，對我來說是老天給我的指引。我喜歡音樂，也喜歡電影，這兩件事能相輔相成，學習當個電影技術人員，如果運氣好可以做聲音處理這一塊，我計畫之後去學做PA、錄音，就算最後樂團不成功，我還是可以在音樂產業過活。

請讓我試試看，我一定會正向面對自己的選擇。

愛你們的兒子
大正　敬上

22

「來了。」愛吹倫說。

拉開紗門，曾經的王國空空蕩蕩，茶几桌空酒瓶成林，殘留如昔的迷幻甜膩香氣。老舊電視正播報年底三合一選舉民調，大正看著畫面的藍綠分布圖，分叉的雜音像是自我意識，宣示不贊同。

「嗯。怎麼這麼空？就你一個在家？」

「DEMO呢？拿來給我聽聽。酒在那裡，要喝自己開。」說完愛吹倫戴上耳機，將自己丟進音樂，閉眼感受脈動。他是個封閉的迴圈，大正只能在旁呆坐等待。「很不錯。」愛吹倫拿掉耳機，拍拍大正的肩。

「你也太敷衍了吧，聽不到五分鐘就下結論，我裡面有十首歌啊老

大！」

「剩下的之後聽。」愛吹倫隨意捲了根菸，舌頭沿菸紙邊緣滑過，「很不錯啊，我隨機選了首，它讓我想到我組『無政府』的時候，年輕，熱血。」他看了大正一眼，問：「你知道我為什麼做倉庫搖滾嗎？」

大正搖搖頭。

「真正的原因我也不記得了，哈哈。」愛吹倫大笑，「很多原因吧，我小時候很喜歡 The Who，天天在唱片行鬼混。有天唱片行老闆拿了幾張照片，呃，還是一本書我忘了。反正老闆給我看照片，他說，美國曾經有過一場盛大的戶外音樂會。三天三夜，四十萬人狂歡。他們倒在泥巴裡嗑藥，草叢中做愛，與世隔絕享受音樂。所有關於現實的紛擾都不屬於那裡。當時的我天天考試，我真心希望有個像這樣的地方可以逃避，讓我躲個幾天也好。」他捻熄手中的菸，再捲一支。「聯考前廣播電台放不膩的歌是〈我的未來不是夢〉，為什麼不是夢呢？是夢多好啊！我的未來就是夢，做完了還可以醒。穿梭陰陽兩界任意逃脫不快樂。」

「我從來沒聽你說過這些。」

「大概今天喝多了。」咯咯笑聲再度響起，「要辦一場這麼大的戶外演唱會不可能，台灣沒場地。我想創造個可以逃避的空間，提供一道封閉的迴路，關起門，讓所有被社會擠壓到邊邊角角卻擁有強大心理能量的人類聚集，一起搖頭晃腦。你懂那意思嗎？大多數人被壓迫是會走往黑暗的，但是廢人幫，參加倉庫搖滾的人不是。我們──是被社會刻意折翼的老鷹，如此方便他們豢養，然而老鷹終究是老鷹，王者不戴皇冠仍是王者。誰都阻擋不了我們大口呼吸。所以我把門檻降到最低，一張票一百塊附贈一瓶可樂。你知道我有多享受倉庫的氛圍，人與人之間信任與緊密，澎湃的汗水，每一秒都能讓我高潮。同時我也想成為像唱片行老闆那樣的人，他讓我確定一件事：音樂具有一個強大的功能，就是傳遞訊息。我想變成音樂的介質，也因為這樣

跟賣冰仔搞了『第二果菜市場』，你聽過吧？和那些賣藥的一樣，都是地下電台。我們一邊講垃圾話，一邊傳播超屌的音樂給大家聽。」

「我講到哪了？……噢對，你的DEMO，我說不錯，是因為我真的覺得不錯。讓我想到我組『無政府』的時候……」

「你剛剛說過了。」

「對。因為我在你的歌裡聽見反省，你很衝，但你開始沉澱，不再只是單面向的天真與反動，表示你逐漸摸索出事件的立場。立場，是我對音樂的一部分堅持。很多人說政治要跟藝術跟音樂分割，狗屁。人不可能沒有立場，你說那群美國人沒立場嗎？堅守和平也是一種立場。我組無政府的設定目標是一個比較政治傾向的樂團，我的批判代表我的立場，用台語唱歌也是我的立場。可能再過一陣子你會發現，每天狗幹你的不是學校體制，是幹他媽的政治。那些為了掌握權力犧牲人命的政治人物，還有騙財騙色的殖民政府。」他舉起酒瓶喝完裡頭的酒，接著再開一瓶。

「靠腰，你今天到底喝多少。欸，不要再喝了啦。你再怎麼喝也打不破強辯的紀錄。」大正制止滿臉漲紅的愛吹倫。見他充滿疑惑的神情接著補充：「你不知道？十一月他們去老諾表演，爆滿就算了，整間店的酒都被喝光，連街邊的便利商店也買不到酒。」

「人帥就是不一樣。」愛吹倫笑著回嘴，「你們趕快復出啦，跟強辯一較高下看誰比較帥。」看著大正黯淡的眼，他問：「怎樣？還沒找到鼓手？」

大正點頭，也替自己捲了根菸。

「真的假的！春吶那個不是新鼓手？」愛吹倫說，「不過，我還是不懂他怎麼會說走就走。你們三個超衝欸！表演不管有錢沒錢都衝，而且玩得很瘋啊，我永遠記得你被他踢昏那幕，超好笑。所以後來你們還有聯絡？」

「我跟皮打了N通電話，他只接過一次。說來說去其實話也就那幾

句，像無名網誌列的十大分手理由：個性不合，理念差異，距離太遠，未來目標不一致所以說再見。但我覺得也好啦，好聚好散，再見面還是朋友。幹講完真的很像分手。」大正說。

「其實人跟人的關係是很薄弱的，特別是沒有時間的時候。」愛吹倫說。

「沒有時間？什麼意思？」

「我不知道你們對朋友的定義是什麼，我認為朋友是願意互相給時間的人，但問題在於現實世界能不能讓你擁有這麼多的時間——分配給所有人。你看，廢人幫現在只剩下你們在這了。你不是問我為什麼屋子這麼空？因為他們一個個去當兵，當完兵的也幾乎上台北尋求更好的出路。他們把時間分配給工作，給任何一種能幫助他們活下去的東西，很難再有時間給音樂，給我們。大概只剩下吃飯的時間吧，兩個小時。」愛吹倫微抬下巴，「所以記得我說過的嗎？玩龐克、玩音樂的禁忌是長大，因為長大你就沒有時間了。長大以後的生活充滿現實，現實裡面包含帳單、父母的期待，社會套在身上的框架，還有……對，靠北，還有年紀，我前兩天跟DD說，我早上醒來都會想到我已經不年輕了。反正現實像《星海爭霸》裡面的蟲，或是《神鬼傳奇》的聖甲蟲，趁你不注意時一窩蜂衝向你，把你咬得屍骨無存。」

「等等，所以廢人幫現在是解散嗎？」大正驚覺地問。

「我不知道。應該不算啦，就像一個家庭裡面成員各奔東西，但這個家不會散啊。噢對了，順便講，今天找你來喝酒是因為我也準備搬去台北了，我打算去當DJ。」

「連你也要走！你們通通都走那我來台中幹嘛啊！幹，一定是因為今年是雞年，所以一切才這麼雞巴。」大正說。

「你也不用太擔心啊，台灣不大，台中待不了你還可以往台北搬，繼續跟隨我的腳步，不用怕。如果你又被退學的話，我在台北罩你哈哈哈哈。」愛吹倫拍拍大正的肩放聲狂笑。

「靠北噢！」大正忽然放軟了語調，「Allen，我們今天能走到這裡，真的要謝謝你。」

「謝什麼！你們阿昌不是常講：出來混都是要還。先欠著先欠著，等哪天我需要你再好好還我。不過身為廢人幫的一員，無論你走到哪裡一定要謹記——」

愛吹倫流露促狹笑容，大正則心有靈犀意會他想說的話。兩人同時舉起酒瓶碰撞高喊：不准長大！

*

「胡了！給錢給錢，」阿昌伸長手向牌桌上其他三人拿錢，「早跟你們說過，出來混都是要還的，看我不電爆你們才怪。」

喀拉喀拉喀拉。喀拉喀拉喀拉。

綠色方塊游移桌面，清脆有力，每一次撞擊都挑逗好勝的神經。

「欸你們太大聲了啦，我們剛剛上樓又聽到鄰居在罵『那些死小孩怎麼不趕快搬家』！」剛進門的宇辰將鑰匙往茶几一丟，倒進沙發對牌桌邊的人喊。「每次出門再回來就覺得這屋子烏煙瘴氣……我鹽酥雞買回來了，卯嵩[6]你的奶茶快點來拿！」

「九餅。」李茂嵩盯著牌面動也不動，「現在很忙，你幫我拿過來啦。」

宇辰大腳一伸攔下皮皮，坐直身子漫不經心地說，「我不要啊。你跟我不同團，我幹嘛幫你？」

「我們明明同團！你難道不是 The Scone 的吉他手？」茂嵩睜大他的丹鳳眼隔空喊話。

「是啊。但你又不跟我一起加入滅火器。我誠摯邀請你這麼久了，你連個屁都不放！」

6　和之後出現的「軟嵩」一樣，都是李茂嵩的外號。

「喂！OR！你當我面搶我鼓手太沒義氣了。」大雄忍不住開口。身為KoOk的老大，他覺得自己該表示點態度，畢竟他的樂團剛經歷場復出後的巨大波折，再小的碎石子都能激起湖面的波濤。

「不是搶，是借。」宇辰慵懶地說，「多尷一團有什麼了不起，我現在還有害羞，勒。馬上就是二月台灣魂，要不是我們一直找不到鼓手，哪輪得到他。」

喀。又一張牌被丟了出去。

「印度仔啊！他不是幫你們打春呐？你們班的大蕃薯也是鼓手，反正在真善美混的鼓手一堆，輪不到軟嵩。」大雄說。

「對啊！我有兩個團很累，你去找印度仔。快點啦我的奶茶拿來！」

「也不用從真善美挑啊，你們現在不是在台中混得很好？找個台中的應該更簡單。」阿芳的聲音有些粗澀，乾乾的，沒有多餘情感，「而且，別忘了正仔會去義大利。大好前途擺著，這個團大概也撐不了太久。玩樂團的劇情都差不多：先休團，再來無止盡休團，最後解散。」

「對啊！能出國幹嘛不去？我超想去法國讀書，可是我窮到靠北。你們不知道，義大利學費超級貴，但他不用自己出錢！這麼爽的事換成是我，絕對直接退團。」

「重點在於，正仔不是你。」皮皮說，「他真的很用心，寧願為了樂團日子過得很坎也不願意跟他爸媽拿錢。」說完重重地將奶茶擺在茂嵩面前。

「但你還記得，你差不多時間該當兵了嗎？KoOk剛經歷的事，你們馬上也要經歷了。」阿芳回道。

喀。沒有人接話。這張牌特別響亮。

牌聲規律持續，敲響沒走太遠的曾經：在相同的牌桌上他們吵鬧喧天，脫口的夢想和牌聲一樣清脆直接；也是在這張桌上，他們真切

相信，相信再爛的牌都有扭轉的機會，不夠好的團也有出頭那天。皮皮和宇辰相互對望，太多字句受菸痰吸附，生了根，緊抓喉頭，堵塞心口。

噤聲許久的阿昌這時開口：「咳咳。不要嚇他們。」他抬眼望向皮皮，「大正離開高雄那天我說：但這是條很辛苦的路，有可能選了再也不能回頭。不過現在想想，哪有不能回頭的路？只是麻煩一點而已。你們還年輕，是麻煩要怕你們而不是你們怕麻煩。有力氣衝就要用力衝。」

嗯。多抽幾口菸，混濁的煙味弭平空氣中混雜亂竄的思緒。不知道是誰開的頭，話題隨香菸廠牌更換翻篇。再摸幾圈，疙瘩也能摸平。日子差兩分鐘轉新，宇辰和皮皮決定先行離開，明天早八的通識課要點名。

「你今天頭髮沒抓好，後面很矬。」離開前宇辰看著茂嵩咖啡色挑染的鳳梨頭說。

「幹你不早講！」茂嵩大叫，「好丟臉噢！欸快點快點，這圈打完我趕快去 seven，我髮蠟今天早上用完了。」

「掰哺。」

約莫一刻鐘後，茂嵩離開了阿昌家。冬日風大，他不停撥弄頭髮，生怕髮型凌亂無序。阿昌家與最近的便利商店相隔兩條街。他走在路中央，占用夜半的寬敞。走著走著，突然他急速轉身，困惑地望向空無一人的街。「奇怪了，我明明聽見腳步聲……幹，該不會撞鬼吧！」茂嵩緊抓後腦勺的髮，想掩蓋內心的緊張。

他繼續走，剛走兩步又聽見拖沓的步伐。再度回頭，只有樹影在燈下晃動。於是他開始奔跑，以跑百米的速度衝向轉角的商店，黑暗中它閃耀著救贖光芒。叮咚。他安全了。茂嵩在店內環走兩圈以穩定呼吸，結帳後他走出店外左右顧盼，向左走，決定繞較遠的路回去。沒想到一轉彎──瞬間脖子被人生生架住。

「幹！」反射性閉眼用力揮舞手腳掙扎，茂嵩心想自己沒有做過什麼壞事，如果小奸小惡的同儕趣味是壞事的話，他也不該是最先得到報應的人。

「靠北噢！叫那麼大聲。你真的又軟又沒膽。」脖子被鬆開了，是宇辰獨特的慵懶聲線。

「幹我嚇到要閃尿。搞什麼啦！」茂嵩怒視眼前的皮皮和宇辰。

「喏，你髮蠟掉了。」皮皮撿起滾落腳邊的髮蠟遞給茂嵩；宇辰則開口回應，「沒什麼，只是想跟你說幾句話。」

「話可以好好說啊需要這樣整人嗎！」

「你知道玩樂團最大的樂趣是什麼嗎？」宇辰不理會茂嵩的情緒，顧自地說，「在於友誼。樂團的音樂必須建立在友誼之上，玩得快樂才是把樂團玩好。如果少了人與人間的連帶關係，包含對彼此的了解、信任，快樂是出不來的。頂多只是一個音樂很棒的團。」

「所以呢？」茂嵩一頭霧水，完全不懂宇辰想說什麼。不過聽起來很厲害。但凡他聽不懂的，一定都是厲害的。

「所以樂團的精神是友情，是友情延伸的團結。那是一種像魂魄的東西，存在每個玩樂團的人心中。」宇辰停頓一會，接著問，「你還記得你玩團的初衷嗎？」

「記得啊！和大家一起創作，一起玩啊。」

「很好，那就是你的魂魄。滅火器需要你。你現在是第七顆龍珠，只有你在才能召喚神龍實現願望。」宇辰說，「你MSN有地址，我們在那裡等你。」說完跨上皮皮的機車後座揚長而去。

「欸！我沒有答應要加入啊！欸！欸！」

*

衣服摺疊成方塊狀放入包裡。吉他袋的拉鍊記得緊閉。手機。鑰匙。扁瘦的錢包。癱坐沙發等待時間抵達指定位置。

春天來臨前，日子特別清冷。

懸掛牆面月曆的最末格內畫有星號，備註台灣魂。最後一格，紅字，放假的日子。二二八是串數字。指涉復出後第一場活動。

她轉動鑰匙返回他們的住處，映入眼的景象是日常，卻在今天格外觸動。不再是19歲的少年坐在客廳，中年的滄桑爬滿眉梢。是風中的燭火隱隱作滅，強挺著柔軟的芯。嗨，19，她輕喚他。怎麼了？

怎麼了。是她能想到的最中性的問句。

沒什麼。是他能回答的最鬆快的答案。

「今天有好消息嗎？」她輕蹭他的鬍渣。粗糙帶刺的觸感。她當然知道沒有「他要的」好消息，挫敗來自等待的沉積。半年早已過去，大量寄出的DEMO作品猶如投入古井，得不到任何唱片公司回應。按下無數次重新整理鍵，電子信箱收到的都是垃圾信件。再等一下，或許週一太過忙碌。週三小週末容易精神倦怠。再等一下，週五流逝於放假前的準備。抽獎若沒抽中還會說句再接再厲，回信肯定是寄出了，它只是，只是誤闖程式間的夾縫，再等一下，工程師馬上會替它解困。

他們知道。謊言與藉口是同一件事。

「但你已經有很多好消息了。有新鼓手，今年的音樂祭幾乎百發百中。」她用手指替他拉扯一個微笑，「知道為什麼我喜歡叫你19嗎？」

「19歲是少年的尾聲，像一團火燃燒青春，同時保有意識地抗拒成熟。對我來說，19是最閃耀的數字，它會發光。可能不是現在，但當你想起它的時候，它總是亮著的。這是一開始的原因。」

「那後來呢？」他禁不起誘惑問道。

「後來，你讓我想起Paul Hardcastle [8]，令人沉溺的旋律全是傷痛與悲憤堆砌出來的。」她微笑著，「無論哪一個原因，19都該是你擁有的

8　保羅哈凱索。他在1985年創作了一首名為〈19〉的電子音樂單曲，取自美國在越戰期間投入的官兵平均年齡：19歲。歌曲並無歌詞，而是當年電視台探討越戰退伍軍人罹患「壓力創傷症候群」的新聞報導口白。

名字。」

「妳說的話我好像聽過。林……那個人說，我只是被叫做我的名字。」

「沒錯啊，名字先是給別人叫，然後才是自己的。舉個例子，你們樂團的名字是滅火器，但你們沒有人和『滅火器』扯得上關係，不管泡沫或乾粉。可是當你擁有它的時候，你會很清楚自己是誰，知道屬於你名字的任務。」

他喜歡聽她說奇怪的話。奇怪的話需要時間思考。思考讓他覺得自己和她走在同一條路上。

「如果世界的惡意如火，將良善燃燒殆盡，被寄予希望的會是什麼？」她望進他深邃的眼，「名字是最靈驗的咒語，用你的名字書寫你的故事，多寫幾次，咒語會生效的。」

時間抵達指定的位置，如期的來電打斷對話。他簡短向電話那頭虛應幾句，卻無法接續原來的話題。去吧，和你的朋友們好好玩一場。她搶先改變了節奏。

「我愛妳。」

「你該走了。」

她說話時沒有抬頭。

車子在信義區街道動彈不得，每一顆閃爍霓虹都像鬼魅的嘆息。

原來一直是睡著的。夢裡人們嘴巴開合，說出來的話沒有聲音。一記槍響，幾包菸。血是黑的。白是戰慄的顏色。以純白之名掩蓋醜陋，藏匿真相，吞噬聲音——是啊，夢了多年，醒來才知生長的國度被消音了。早在五十九年前。原來展廳懸吊的黑白照片從來不是能隨意塗鴉的課本頁面，原來二二八這串從小聽到大的數字是處死亡的凹陷。

緊握方向盤按著路標彎繞。島嶼沒有錯誤的標示，沒有。但為什

麼就是繞不出去。

原來魑魅魍魎並不飄忽於假期的歡愉，而是凌駕制高點向下鄙探，散布猙獰的符咒，飄啊飄，降落凡人腦門死緊黏牢：你不再是你，你必須為自我的存在道歉。原來曾經在舞台上遭受的訕笑不是因為演唱語言鮮見，而是因為語言被掛了羞恥的狗牌標籤。原來別人的語言已成母親的語言，別人的文化移植為土地的文化。記憶裡爺爺帶著裝滿錢的行囊，飛向遠方說他要回家。原來他們有著相連的骨血，卻沒有共同的國家。

憤怒長按喇叭讓噪音衝破堵塞──原來唱了一首取名為人生的歌，不代表懂得人生。

23

「昨天晚上睡得好嗎？」DuDu將剛沖好的咖啡遞給大正。「嗯。」「還是沒消息？」問句因語氣顯得肯定而多餘。

「嗯。」

夏日近在眉睫，正式搬進小學居住已有半年。茂嵩加入樂團集訓、吃罐頭、將三首歌重新混音是好幾個月以前的事了。

小時候日子是漫長的，有大把空白能填色，如今一睡醒像飛到光年之外，數不清的人搶前將他想到的、還沒想到的話全說了。他懷疑宇宙存在一條生長減時線──越過它，時間不再等速前進，反是極限加速。像果實熟透的前與後，前一秒享受微風與日光，後一秒便急速下墜，直至自我毀滅。

「先喝咖啡。我昨天買了兩件雨衣，放在玄關櫃子上。梅雨季節很容易感冒你要記得穿。」DuDu對於面前這從髮型到個性皆帶刺的青年的關懷已由溫情喊話轉為忽略回應。沒有消息不是好消息，而是，就是沒有消息。等待的全繫於別人身上。別人成為了生活的重心，侵蝕

掉自尊。他似乎隱隱看見，大正的信心搖搖欲墜。

若是繼續坐在這裡，一切遲早坍方，還不如先衝出去尋找生機。DuDu看著練習吉他的大正想著。咦？出去，生機？對啊──

「不要等了，我覺得你應該自己去錄專輯。」DuDu一把攫起吉他頸部，彷如豐收的漁人驕傲展示成就。

「蛤？」

「我說，自己錄專輯。錄完之後再找發行。與其等下去，把命放在別人手裡，不如自己搏一把。」DuDu鏡片後的眼眸閃耀，「這道理和現在提倡女人自立自強不要依靠他人一樣！」

「你什麼時候這麼熱血了？」大正將吉他搶了回來，「還有，我是男的。」

「跟你學的。還有，我當然知道你是男的。」DuDu說，「但重點不是性別，而是，你也可以不用依靠別人。這個邏輯其實是有趣的：首先，『依靠』表示居於下位，沒有太多實質權力。其次，『自立自強』代表將權力奪回，別人能做的事，居下位者也可以做。換句話說，沒有唱片公司要錄音，那就自己弄啊！找個製作人，我們去台北，我介紹專業錄音室給你。」

「前面太複雜了，但聽起來很讚噢！」大正興奮地雙眼發亮，隨即黯淡，「錄音要花多少錢？」

「十幾萬吧，看錄幾首。」

「算了，我沒有錢。打工賺的繳完房租也沒了，哪有辦法租錄音室？十幾萬就算我們四個均分也付不出來。」

「嘿啦……錢的確是個問題。」DuDu的聲調也隨之下降。「你剛剛說什麼？均分？」

「嗯。」

「對啊！就是均分啊！你們可以找人湊錢，像便利商店捐發票的箱子，救救老窮殘，一個人投一張很快就有一定的量。你剛好全符合，

年紀不小了，又窮，腦子也有點殘，應該滿好找的。」

　　「我覺得要再想想。」大正不自覺低下頭猶豫。瞥見錶面的時間，驚跳起身，「老窮殘上班要遲到了！我我我……我回來再跟你聊。」他風一般地迅速衝至門邊，又折返回到 DuDu 面前，「忘了說，謝謝你的咖啡，很好喝。掰掰！」

<div align="center">＊</div>

　　小小的店鋪內，烤爐溫度逼得人熱汗直出。洪師傅站在烤爐前，白圍裙上滿是油漬，他往腰間抹了抹手，敞開烤爐的門，炭火在底處旺燒，爐裡掛有上下兩排。上排是叉燒，下排是燒鵝。鋼叉穿過燒鵝的脖子，串起一隻隻大小相近的身形，火光照映其金紅皮脆。

　　洪師傅對作品滿意點頭，拾起一旁的鐵桿取出燒鵝，將牠們掛置櫥窗後，開啟招牌燈。色澤鮮豔的燒味成為夜幕下最濃郁的點綴。轉過身，洪師傅再度往腰間抹抹手，自口袋掏出新買的 MP3。雖然無法避免手中油膩，他仍試著以最小面積的指腹替自己掛戴耳機。彎下腰，靜靜蹲坐櫥窗後的小板凳，等待顧客上門。

　　連闖兩個紅燈後，機車在馬路邊的燒臘店停下。大正低著頭匆匆入內，往最裡處的置物櫃走去。「小子，你遲到了一分鐘。」洪師傅粗獷的臉沒有表情，「扣你工錢。」

　　洪師傅天天說，扣你工錢，扣你工錢，但他從沒做到。相反的，他還時常主動打包燒臘讓大正帶回家。洪師傅總面無表情，然而還是可以分辨一點情緒的，像是，他不討厭大正。

　　「吃什麼？」洪師傅舉起尺寸碩大的菜刀把玩，朝大正投出銳利目光。

　　油雞。大正連忙答應，往右邊櫥櫃裡撈出圍裙，熟練地雙手向後打了個結。上頭的油污黑黃相疊，遠遠看去像幾朵玫瑰。半年。這條圍裙存在生活中半年了。它並不屬於他，但他需要它粗糙地隔絕油污，

粗糙地保護自我。它的最大功用在於下班，只有脫掉它，他才能是原本的他。

店內沒有電視，四張桌椅依序排列，牆上掛有灣仔街道的照片，邊角斑駁，褪去的色彩沾染油黃，幾隻血糊的扁平蚊子沾著牆面。沒有客人的時候，洪師傅會戴著耳機，站在燒味區一隅眺望這面牆。不說話，只是靜靜看著。菜刀規律落在木質圓砧板，發出沉悶的聲音。咚。最後一聲，菜刀被用力嵌入。洪師傅扯開嗓門喊：「吃飯！吃飽做工！」

好。這正是在餐廳打工的好處，可以吃飽。大正夾起一塊油亮的雞往嘴裡送，油甜味霎時滿溢口齒。「師傅，你的油雞真的好好吃！」大正讚嘆地對洪師傅說。接著又是習慣性的沉默，路邊車聲流竄小小的店鋪。無所謂，大正埋頭繼續享受盤裡的食物，反正他們交談的句子少於為客人點菜的記錄詞。

五點，客人準時來了。

外帶的。內用的。三寶。燒鵝。叉燒。油雞。每切幾刀燒味，洪師傅會轉耍幾圈手中的菜刀，再吆喝幾聲。帶有魔法的吆喝若強力吸鐵聚集人潮，點菜單貼滿燒味區的白板，餐點流暢送出，沒有慌忙，也沒有停頓的空餘。吊掛櫥窗的燒鵝整齊劃一向右看，大正挺直彎曲過久的身子，發現又少一隻。牠的身體伏在砧板，頭則被甩至餐台。燒得酥黃的尖喙微開，空洞眼眶直直盯著他。

好像眨了一下。

「救我。」

什麼？一定是太疲倦產生的幻覺。

「救我。」

微弱呼救自斷裂的頸部洩漏。他全神貫注探看那殘缺的局部，黑色空孔像森林內的樹洞，吸附靈魂最不為人知的祕密。再往裡探去，再往裡一點。

「弟弟！我們要一個三寶飯！」

客人的呼叫打斷了連結。

是四號桌的母子，媽媽帶著約莫五歲的小男孩。餐點很快上了桌。請慢用。大正勾起專業的禮貌笑容準備離開桌邊。「弟弟！我要一個空碗，給小朋友裝飯的。」四號桌媽媽的聲音柔軟帶強，是指令，不是請託，指令是不可違逆的。

碗碟落置自助區、四號桌的後方，是視線可及之處，好的。大正雖不解，仍為她取了碗碟，再度回到四號桌。「謝謝。我還要辣椒醬和多一碟蔥油。」柔軟指令再度下達。大正往外看，還好，人潮已經退去，洪師傅業已戴上耳機，簡單地收拾整理工作區。好吧，看樣子這是今天最後一組客人，服務一下也沒什麼問題。於是他移動腳步再度往前走，彎低腰將醬料舀入小碟。一勺，兩勺。

「你為什麼不吃飯？快吃！」

「我不要這個碗，那個叔叔弄得油油的。」一個小小的軟嫩聲音傳入耳。大正放慢動作，瞅了瞅雙手。哪個做餐飲的人手不油呢？雖然這本該是雙彈吉他的手。

「媽媽，為什麼那個叔叔不洗手？他是不是沒有老師教？」

「應該是吧，通常在餐廳上班的人都沒讀什麼書。快吃。」

天真是世間數一數二的惡毒，小朋友的天真更為惡毒，可是那仍舊抵不過最純粹的惡意。大正走上前，依序將辣椒和蔥油放置桌面。忽然，小男孩抬起頭，閃著無害的眸子對他說：「叔叔，你是不是沒有洗澡？」

「我是哥哥。而且我有洗澡。」大正按捺脾氣好聲回應。

「那為什麼老鼠跟你當好朋友？老師說只有不洗澡的人才跟老鼠做朋友。」

「什麼？」

小男孩不說話，小小的食指指向大正的腳。兩雙眼睛順著指示往

下看——

啊——超高頻率的尖叫嚇得老鼠失去方向感原地打轉。啊——男孩的母親臉色倏地慘白，她猛然站起，跳躍的節拍紊亂，傾倒餐桌。嘩啦嘩啦，碗、盤，醬料碟全全滑落，揮灑煙花上她白色的洋裝。

最後一個碗跌落了。

老鼠趁亂逃竄，留下人類相互安靜對望。男孩的母親甩掉一手油膩，抓著男孩的手腕離開。「媽媽，妳手好油。」男孩皺眉嫌棄地想擺脫母親掌控，被惡狠狠瞪了一眼。

「打烊吧。」洪師傅幽幽地說。

「師傅，她們沒付錢。我要去追嗎？」

「不用追啦，我也不想拿她油油的錢呀。」這話令大正心跳多了一拍，難道師傅有關注剛才的事？

「那我等一下是不是該去買老鼠藥？」

「哪有開餐廳沒老鼠的。你要吃飯，老鼠也要吃飯，大家都是出來混口飯吃，不需要逼得人家沒路走。照平常收拾就可以啦。」

這是對老鼠該有的態度嗎？大正詫異，但未多加言語。收拾時他迎得櫥窗的目光，是掛吊的燒鵝，死垂沒有生氣的長脖子和眼對著他。唉。你們很無奈是吧，我也是啊，聽到人家剛才的話嗎？我們是被吊起的愚人，在現實裡用來娛樂別人的人。

「要不要食支菸？」洪師傅拉出椅子，坐在剛清理好的四號桌，「你往心裡去了。」

「什麼？」大正也坐了下來，接過菸和打火機。

「我剛剛都有聽到。那個女人講的話往你心裡去了。」白煙自洪師傅的鼻腔悠悠散開，「她沒說錯呀，我本來就念書不多，才開飯館的。但是開餐館猴塞雷呀，全部人都要吃飯，沒有餐館他們哪有飯吃。吃飯是天地最平等的事。」

「你聽聽。聽完就好了。」洪師傅將耳機遞給大正，「拿去呀。」

　　大正掛上耳機，頃刻間強悍的龐克樂曲暴風般襲來，貝斯的律動卻是洛卡比里[9]手法，歌詞滿是批判社會問題。驚訝爬滿臉部的肌理紋路，他比看見老鼠還要更驚訝地識別出，耳機裡的音樂是來自澳洲的The Living End。這個團有澳洲Green Day之稱，但是在台灣幾乎無人討論，要不是跟著皮皮亂逛唱片行，他大概也不會知道居然有人能將新舊搖滾風格融合得恰到好處。The Living End，出現在一個中年燒臘師傅的MP3？

　　「是The Living End！你聽得懂嗎？」大正驚呼，看到洪師傅沒有表情的臉趕忙怯懦補充：「我、我不是那個意思……」

　　「我係香港人我當然會聽懂英文呀！」洪師傅扯嗓說，「我也聽日本PUNK ROCK，好聽的都聽呀。唱什麼很重要嗎？我聽得嗨森就好呀！」

　　「是，是。」大正連忙應答，「但是師傅，你怎麼會喜歡聽這種音樂？我以為你會聽比較old school一點的。」

　　「我老豆死後我就跟朋友來台灣找工作。反正我沒有家呀，你們台灣人把我當香港人，我回香港人家也不覺得我係香港人。我係Outsider。很生氣、每天都很嬲呀，結果走走走到唱片行聽CD，一聽這種ROCK的我就Calm囉。有人幫我把我的生氣唱出來，我沒有家也覺得有人陪我囉。」洪師傅轉為平靜，沒有情緒的聲音遙遠地像從隧道另一頭傳遞，飄蕩無根。

　　「你看到剛剛老鼠叼走什麼嗎？」

　　大正搖頭。

　　「油雞。有的時候我也需要一點像油雞的音樂，它們給我一點點向充滿惡意的世界探頭的勇氣。」

　　「所以你MP3裡都是這種音樂？」

9　Rockabilly，稱為山區鄉村搖滾或鄉下鄉村搖滾或鄉村搖滾樂，是最早的搖滾樂風格之一。

「嗨啊。」

「那師傅，你為什麼想在台灣開燒臘店啊？」見洪師傅說了關於自己的故事，大正決定滿足工作以來的好奇心，趁勝追擊問道。

「做就好了，哪那麼多為什麼。」洪師傅剛硬的面部線條又更強悍了些。「不關你事，你返屋企啦，坐在這裡答案也不會從天上掉下來。」他面無表情指著燒味區打包好的塑膠袋，「帶回去吃。」

噢。大正失望地撇撇嘴，將圍裙掛回置物櫃。「小子！你應該要去找音樂的工作，在我這裡你不會進步。」他張大嘴緩速回頭看著洪師傅，見他露出難得的得意神情：「我在 Live House 看過你表演。」

<p style="text-align:center">＊</p>

小學的茶几散落燒鵝的殘體與骨。大正抱著吉他，抓緊時間繼續練習，卻怎麼也彈不好。腦海裡有太多訊息量相互撞擊：DuDu 的話。意外從洪師傅嘴裡聽到的。自己如今孑然一身的窘境。還有那隻老鼠。

啊！不管了啦！他怒喊一聲，四處翻找手機。

「喂？皮，我決定了，我們自己來錄音。我等下會打給鄭宇辰。我們分別找人借錢，多少都可以，反正湊到錄音室的錢就沒問題了。」

「做就對了，哪那麼多為什麼！先這樣，掰哺。」

他確實看見桌上那截斷頭的鵝朝他眨了眼。

24

羅斯福路。

有個男人越過寬長馬路後捻熄手中菸捲，走向牆之入口。眨眼間消失無蹤。入口依然是深處黑黯。誰都看見了，誰也都沒看見。

那面牆建於地下。入口通道立於人潮天天夜夜熙來攘往的街，卻僅有少數人注意到它。或者，刻意忽視它的存在。上街購物的母親路

過時神經緊繃，牽緊孩子小手快步遠離。身著制服的高中生站在街口，繪聲繪影向同學描述此處的午夜景象：由地底上竄的瀰漫煙霧，來自地心的狂風怒吼與鐵鍊一般的金屬聲響。肯定是地獄結界，聚集牛鬼蛇神。一靠近便會受異力吸引，吸往不知名的經緯。

都市裡傳說，那是面吃人的牆。專捉假日血口咀嚼不學好的青年。

男人牽起愉悅的嘴角一階一階邁往地下，他早已習慣大眾過於浮誇的驚慌，為此感到有趣，甚至有些許驕傲。樓梯的弧度像抹彩虹，於此端到彼端流暢滑行，腳上球鞋閃耀著，步伐堅定走進牆的另外一面。

腳步聲引起牆後所有人關注，正忙碌於手邊業務的他們齊時抬頭，歡欣地對男人高喊：Orbis來了！彷若看見救星般上前分享各自遇見的工作困境。

我來了！Orbis彎起眉眼，捲起衣袖加入眾人的任務。在牆的這一面，他不是店長，只是個人類。是個受「一起」這個副詞吸引的人類。和夥伴們協力忙活後，Orbis才眨眨眼，開啟今日的工作流程，帶著銳利目光四處游走：置物櫃鎖匙完好無損，旁邊的長型沙發乾淨無塵。望進右側玻璃窗內，練團室無人；緊挨著的吧台酒源充足。走道上幾張長桌已穩妥安放，一個膚色黝黑的精瘦男孩再度接過其他同事手上的沉重箱具，從這頭至那頭搬運。Orbis忍不住多回望幾眼。

好幾天了，Orbis注意男孩好幾天了。這個新來的票口是他受DuDu所託而錄用的，是個樂團主唱。不愛說話，和在舞台的樣子相去甚遠。時常顯現不該屬於他年紀的神情。皺著眉，厚重的煙味。每當看見表演樂團上台，熱烈出自斷崖一般的眼眸底。引起Orbis的好奇。敏銳的直覺告訴他，這傢伙，是個有故事的人。

故事。牆的另一面，這個僅有人造光的地方最不缺的就是故事。Orbis背對走廊，透過玻璃窗窺探後方上演的日行工事。眼睛裡布滿血絲。多日沒睡好的面頰有些水腫，或者他從來沒睡好過。人造的光曬

不黑皮膚，燒不死飛撲的蛾，唯一作用或是在黑暗中替找不著路的人標示距離——不是夢的距離。夢想是過於浮誇的詞彙——人造的燈光亮清人與人之間的距離。Orbis轉身左進空曠的黑，再向右一階一階上走至高點，伸展雙手擁抱前方的零星光點——月亮的另外一面，就算地球毀滅也不會進入人類視線；但是牆的另外一面，是個終有一天要讓世人無法忽視的、拒絕高壓箝制的自由國度。現在砌進的每一塊磚，都與我的脈搏緊貼，與我互為故事。

下班時間到了，票口男孩領完工錢，怯怯詢問是否能帶走今日剩下的便當。Orbis顫了一下，輕輕地，沒有讓人發現。他想掩蓋尷尬順勢點頭，可以。男孩想一想又問，能全部拿嗎？可以。得到應允後男孩露出難得的笑，將塑膠袋緊攫手中。三個便當一落。順著階梯往上爬以前，突然被喚住。是DuDu叫你來幹便當嗎？回過頭，來自Orbis的提問。

男孩訕笑著搖頭。

「以後有剩的都帶走，不用問。」

謝謝。男孩從昏暗的地底爬出空蕩的街，走向最深的夜。The Wall的招牌在原地閃耀。

*

汀州路。

手提音響和三個大男孩躺在門窗緊閉的客廳，音量開至最大，揚聲器感染的是原籍來自牙買加的歡快曲調，反拍節奏搭配薩克斯風和喇叭，似是精心將苦悶生活的微小快樂揀選後放大，再放大，成為一張薄如蟬翼的紗幔於半空垂墜落下，細膩涼爽的觸感輕拂每一寸肌膚。他們躺著，磁磚地板的透涼加強對音樂的感受力，煙霧自嘴角緩瀉。

「我覺得，害羞的歌有點不夠酷。我們開學後可以Jam一下這種風格的。」宇辰對皮皮說。

「嗯。」皮皮懶懶地回應。他閉著眼,仔細聆聽曲中的walking bassline如何優雅地跳進流暢旋律,卻每一步都是特色。

「欸OR,人家團名都有意義,但是你們『害羞踢蘋果』的意義在哪啊?」茂嵩踢了踢身旁的宇辰。

「哪裡都有意義,滅火器就沒意義啊!」

「很遜欸,我們KoOk就有。是『沒辦法被理解的怪胎』。」

「噢,你是啊。你超怪的。過完生日就要退團,還要去法國跟人家嘣啾。」

「我這叫夢想!快點啦你還沒回答我,害羞跟蘋果有什麼關係?」

「沒有關係。一開始我們是想要玩個可以把妹的團,所以決定玩SKA PUNK。之後我上課亂畫亂寫發現Shy Kick Apple的縮寫正好是SKA。你不覺得玩SKA同時團名也能寫成SKA很酷嗎?無所謂我沒有要聽你意見,反正我們覺得很好玩。阿中文不就害羞踢蘋果。」

「爛死了。」茂嵩撇撇嘴。

此時毫無預警地,門外響起金屬撞擊聲,三人立刻跳起,急急忙忙關掉音樂,迅速將音響收回房間。這公寓有兩道鐵門,金屬撞擊聲明顯更加靠近了。慌亂間茂嵩關上了燈,客廳頓時陷入黑靜。

啪嗒。

燈亮了,大正一臉狐疑看著坐在沙發的三人,問道:「你們在幹嘛?」

「歡迎回家!」茂嵩露出憨傻的笑容,「我們……我們在做撞鬼的練習。」

「蛤?」

「不是要錄音了嗎?人家說錄音室最容易撞鬼啊。對,因為錄音會撞鬼,所以我們在練習。」茂嵩說。

大正輕扯沒有動力的嘴角,將便當袋遞給茂嵩,掏出工錢塞進玄關的鐵桶後癱倒地板動也不動。進門前他百分之百確定Rancid的音樂

在屋內轟天，但他不願多問。

「有菜欸！我好久沒吃到青菜了。加入滅火器後我好像沒吃過罐頭以外的食物。」「你不知道罐頭是我們的員工餐嗎？」大正朝歡鬧笑語側頭望去，他像是隻狩獵回巢渾身疲憊的獸，沉默而滿足地注視同伴的食慾。他們肯定餓了。今早出門時他看過玄關的鐵罐，裡頭所剩的錢只夠所有人再吃三天罐頭，這段時間他們或是依靠DuDu接濟，或是外出打工，日子比高中的數學課還難熬。數學課至少還有下課鐘。

「你們不要忘記留飯給DuDu。沒辦法，今天只剩三個便當。」大正起身坐至電腦前，打開網誌頁面記錄樂團近期的發生。好比他們很窮，他相信有志氣的人不會被窮困住，然而志氣的情節好像只存於童話。好比他在 The Wall 當票口，天天被台上的樂團點燃熱血，可是一遇到肚子餓所有的熱度都會降為冰點。

幹！他大力一揮，滑鼠垂死晃蕩桌邊，內部的小球彈跳落地。

他按下刪除鍵刪去寫好的字，沒有辦法，他沒有辦法好好表達，似乎不管怎麼寫全是賣弄悲情，但這不是他的初衷。初衷是什麼？他將小球裝回滑鼠後往下點閱。

Fire Ex. 168

一直想要有一個地方

可以說說每天每天新的想法

可以記錄下兌變的軌跡

可以說說偶而想起來的故事

於是就申請了這個部落格

滅火器出發了

老朋友新朋友都一起走吧

大家好我們是滅火器 第一首歌 LET'S GO!!!!

　　沒有修改的錯字大方落在句間。三月寫的第一篇部落格文章安安靜靜坐落網頁底部，為尚未來的未來定下基礎。有的時候似乎虛擬空間的實境比現實更具威力，身為讀者，閱讀後他完全相信這個寫文章的樂團準備好走下去。即便身為作者的他日日愁雲慘霧──雨下了又停，第五張EP發行。寄出的DEMO仍沒有消息。後來他們決定到台北自行錄音，距離起租日只剩兩天，租錄音室的錢依舊沒有籌齊。

　　「還差多少錢？」大正問向吃便當的三人。

　　「快九千。」皮皮打開手邊的筆記本，上頭密密麻麻寫著名字，電話，籌借金額：一百。三百。五百。一千。三千。皮皮翻到最後一頁，「精準的說，我們還差八千九百八十元。」

　　「哇靠，有這麼多債主？」茂嵩搶過筆記本翻閱。

　　「嗯，快三十個。你以為十五萬很好借嗎！我們所有人的電話簿都打過一輪，我連幼稚園同學的表弟都借了。不過他人滿好的，跟我說三百不用還。」

　　「我們還有什麼朋友能借？」大正問。

　　「不要看我。」宇辰滿嘴食物含糊地說，「我唯一有錢的朋友是大蕃薯，已經借了。雖然我姊有錢，但我不好意思再問她，她借我的三萬我剛還完。」

　　「三萬！你要三萬幹嘛？」茂嵩驚喊。

　　「剛加入滅火器的時候換了一把吉他，我在台糖打工一年才還清。真的不能再開口了。」宇辰說，「你應該能擠一點出來吧李茂嵩？」

　　「我……」

　　「不要逼他啦，」皮皮緩頰，「他生日過完馬上入伍，你又不是不知道他要去法國，差這一點錢差很多。」

　　「不是，我真不懂你為什麼一定要去法國？鼓手好好的不當，去敲那個什麼琴？」宇辰說。

「木琴。」

「是木魚的表哥嗎？」

「應該算遠房親戚，畢竟都是打擊類的樂器。」茂嵩認真回應。「至於為什麼喜歡木琴，只能說是命中注定吧。」

「你發燒嗎？」

「真的啦！難道你們彈吉他或貝斯的時候沒有這種感覺嗎？」茂嵩的丹鳳眼流露不解，「我第一次摸到木琴的時候，整個人像被電到一樣，好像我有一種本能可以駕馭這個樂器。後來慢慢接觸它，越來越覺得其實並不是我選擇木琴，是木琴選上了我，它想通過我說話。」

「我只知道如果我們再生不出錢，滅火器就命中注定不能發專輯了。幹！我不信衝不過這關！不管啦，我就算窮到只剩內褲也絕對要錄音！」大正說。「不要忘記明天早上十點半在錄音室和林強大哥有約，不准遲到。希望他會願意當我們的製作人。先去洗澡了。」

「欸，DuDu有買雨衣，他說要記得帶在身上，夏天暴雨很容易感冒。」宇辰朝大正背影喊。大正向後比了個OK的手勢，轉身走進浴室。

嘩嘩水聲傳來。茂嵩壓低聲量詢問皮皮：「我知道不應該，但我其實從寒假集訓就想問了：既然唱片公司沒有回應，為什麼一定要錄音？」

「因為我們想賭一把，賭這世界的確有命中注定。」

「不然明天跟林強借好了你覺得怎樣？……噢好痛，你打太大力了啦！」

*

台北車站。

廣播聲編織移動他方的路，迴盪車站大廳。人們查對時間與車班，有方向地邁步前行。又或者他們的方向總是別人給的。皮皮站立大廳中央等待著。

等待是一種提前的贖罪。

「敬元！」肩膀被人拍了一下，是姊姊。「你等很久了嗎？」

「還好。」

「抱歉抱歉，拿兩個大行李箱實在太難在台北的上午移動了。」姊姊說，「你還好嗎？怎麼瘦成這樣！有沒有在吃飯啊！真的是很不剛好，你來台北，我臨時找到高雄的工作，不然你在台北這幾個月還可以好好幫你補一下……啊！對了，趕快趕快，趁我還記得趕快給你。喏。」話語尾音剛落，姊姊便從皮夾掏錢塞進皮皮手心。

「台北物價高很多，你一定要好好吃飯，不要為了玩團省得只剩骨頭。」見皮皮欲言又止的神情，姊姊忍不住著急詢問：「怎麼了？」

「沒有啊，就，妳也知道我們是來錄音，可是現在距離租借錄音室還差八九千，如果有錢當然要先拿去補滿，想不到吃飯啦。」皮皮小聲回應。

「你在這裡等我。」

幾分鐘後姊姊快步奔回皮皮身邊，「我戶頭也沒剩太多，給你一半。」

皮皮雙手攢緊拳頭，指甲嵌進了肉。有點痛。若此刻鬆手，眼前的問題將近乎迎刃而解，但他沒有辦法說服自己放開一點點力道。他盯著姊姊，長髮染有時下最流行的摩卡色，言行舉止、特別是腳上的高跟鞋讓她看起來像個大人。她不過只比自己虛長一歲，卻已然成為一個大人；而他則彷如校園運動會的接力賽選手，卯足全力狂奔，視線僅有的是姊姊的背影。追不上。又或者早在最初他就該認輸了，因為即便跑到此處他仍然沒有天分領悟：大人，該是一種什麼樣的人？

「快點拿啊！發什麼呆！」

「我沒有想要跟妳拿錢的。」

「我知道，不然你早開口了。但這不是拿，是我的投資。別忘了算命師說你會飛黃騰達，等你飛起來記得幫我多買幾個包包。」姊姊強

硬地將錢塞進皮皮口袋，「收好。不要斷我買包的財路。不過我有條件：要留一點當你自己的飯錢。」

「嗯。但妳可以不要跟爸媽說嗎？可能因為快畢業了，他們想到就問我『以後要幹嘛？』。我也不是不回答，只是我連明天早餐要吃什麼都不知道，怎麼會知道以後要幹嘛。」

「所以你怎麼回？」

「『之後再說』。」

「還有一招：說你要讀研究所。現在的以後很明確了，未來的以後等到了再說。」姊姊微笑收下皮皮因崇拜而發亮的視線，「放心，我會告訴他們你在台北很好。他們該為你驕傲。」

「說謊會咬到舌頭，妳確定？」

「當他們還在擔憂以後的時候，兒子已經在為夢想承擔了，這當然值得驕傲。無論如何我很為你驕傲。」姊姊踮起腳，伸手輕拍皮皮的頭，「好啦，我差不多該去月台了。記得吃飯，回家見！」

看著姊姊漸遠的身影，皮皮想起剛才的結論。等待是一種提前的贖罪。他什麼也沒有，唯一能給的只有時間。

*

新生南路。

還有一公里距離抵達錄音室。大正跑著，直線跑著。台北的夏天悶熱異常，整座城市如同瓦斯爐上的鍋，自底部散冒柏油的厚重膩味。熱氣包覆食材──是了，城市的人是為食材，或鮮蝦或蛤蜊，鮮活地在鍋裡煎熬，最終僵直成道任憑刀叉切割的料理。聽得美味評價還感到歡喜。

呼哈。呼哈。

跑著。為了訓練肺活量而跑，也為了前方目的地。汗水流過眉間，撫不平紋路，每一顆晶透後面都藏有代號。房租。學貸。欠款。尚未

籌齊的錄音費用。他想起小時候的房間，裡面永遠有最新型的玩具。那個時候天氣總是晴朗有風，世界尚未出現錢。紅燈。大正低伏身子喘氣，紅色指涉禁止也代表喜慶，多重矛盾如同今年除夕的餐桌，一家人難得圍成一個完滿的圓，然而嘴上的刀子太過銳利，傷了心，在新年的春聯再抹一道紅之後他起身離去。留下一個空位的不叫做圓，而是缺。

左轉，越過巷弄，直走，抵達錄音室。

「你好早啊！」左側傳來不需要辨識的男聲，猛一回頭，林強正笑盈盈地看著他。

「林強大哥早！你等很久了嗎？」大正驚慌地欠著身，眼神飛快瞥過錶面。呼，好險，距離約定時間還有一刻鐘。

「別緊張，我只是習慣早到。早一點的風景比較沒有劇本啊。」他拍拍大正的肩，「怎麼樣？看你跑步的狀態感覺心事重重。」

「對啊，因為不知道要怎麼做一張專輯，有點擔心，然後也不知道強哥你願不願意當我們的製作人。」大正試探性地詢問，抬眼看見迎面走來的夥伴。他朝他們揮揮手，向林強介紹：「強哥，這是我們的鼓手茂嵩，吉他手宇辰。貝斯手等一下就到。」

林強向兩人一一握手後問：「我們要不要進去慢慢聊？你先放DEMO給我聽。」

「好的。」

三人跟在林強身後緩步踏進錄音室。「是真的林強欸！我一直以為大正在唬爛。剛剛林強跟我握手！」茂嵩雙眼發亮輕喊，「我今天開始不洗手了！」

「你沒有見過假的林強，怎麼確定我是真的呢？」林強聞言笑著轉身回應。

Studio One。輕鬆玩樂團的錄音室，擁有錄音室等於擁有樂團的最高級配備，每一處聞來都是遙遠，洋溢夢幻氣息。和錄音室老闆小

毛打過招呼後，四人尋好合適位置，讓音樂流瀉轉動。

大正的呼吸凝止。因為播放之後才是開始。

「不好意思不好意思，我遲到了。」匆促的語句打破靜止，「林強大哥好。」皮皮九十度彎腰向林強行禮，直挺身子時掃過大正嚴峻的神情，默默低下眼。「我從車站過來，有點迷路。」他急急忙忙補上，這大約是使大正消氣的僅有辦法。

「不要緊。晚一點，才是剛好。」林強說。「既然到齊了，我把我的想法直接說出來。先說結論：我沒辦法當你們製作人這個角色。」他伸手暫止準備開口的大正，「記得嗎？我一開始就說了，時間上有點困難。但聽完以後我覺得，你們已經長成自己的形狀，我不願意用框架把你們扳成另一種樣子。還有一點，也是我剛剛發現的：我已經是一個專屬於配樂的人了。你們懂配樂的概念嗎？」

四人齊搖頭。

「配樂……配樂不是世界的中心，不是觀眾目光焦點之處。配樂的存在是一種陪伴。這是年少時期難以忍受的，要長大以後才會懂。然而必須先受過不平靜的傷害，才有辦法長大。所以我現在沒辦法再用主角的方式看待世界，但你們——或者說樂團——本身正是為了站在舞台發聲。懂嗎？」

「既然強哥這樣說，那我們……」

「你們不用擔心，按照自己的樣子就好。如果你需要意見，我回去仔細聽完再告訴你哪些地方我覺得需要修改，好嗎？」

「麻煩強哥了！」

林強走了。他們留在原地不說話。大正低頭看見白色上衣的領口鬆垮，有些泛黃的污漬。自己的樣子？他以為是個散發光芒的搖滾巨星。

回去吧。

「茂嵩，」大正叫住準備上車的茂嵩，「謝謝你。如果沒有你，我

們練團只能用軟體點鼓，空虛又寂寞。」

不等茂嵩回覆，他拔腿繼續奔跑上燙腳的柏油路。正午的日頭毒辣曬著，外出買餐的人潮阻礙前進速度。總是這樣。說什麼人生的路要自己走，卻總是因為別人改變。幹。大正踢飛騎樓邊的空瓶罐，走進一旁的便利商店，想買瓶啤酒降火。叮咚。他渴望地凝視冰箱的酒，喉頭已感受到沁涼。摸摸口袋的零錢。不夠。

硬是差了一元。

廣播電台播放起〈Basket Case〉，熟悉的和弦撥動記憶的資料夾，這是他生命中第一首龐克樂，他記得向皮皮借CD回家以後，天天巴著快譯通查閱生難詞。Basket Case，一個延伸自Basket籃子的單字，意指毫無希望的人。大正想，如果真的有神，這肯定是祂躲在雲層後面偷窺而給的暗示。他想打給Y，想和她說說這窘困的一天：被喜歡的音樂人拒絕，失意的卻連口酒都沾不上。立即取消剛按下的通話鍵。她太美好，他不想讓她知道，她的男人連瓶啤酒也買不起。

他準備收起手機。電話響了。沒有號碼顯示。「喂，請問是楊大正先生嗎？我這裡是振昌信貸公司，想請問你有沒有借款的需求？」

是神嗎？是否祂再度聽見他的請求？

「我……你……能麻煩告訴我更詳細的內容嗎？」

「我們的利率很低，還款時間可以後延，以及……哈哈哈哈哈哈哈哈，」話筒傳來一陣爆笑，說話的人笑得上氣不接下氣，「你居然真的會答應！正仔哩安捏袂賽。」

「靠北噢！怎麼是你！」

「我不說了嗎？我這裡是『振昌』信貸公司啊！」阿昌仍然止不住笑，阿芳的聲音則有些遙遠，「找時間去看你帳戶，可以錄音了。」

「什麼？」

「意思是我們幫你湊齊租錄音室的最後幾千塊，精準一點來說，是我們用我們的名義幫你借的。所以不急，你慢慢還。」阿昌說。「媽

219

的，回高雄錄就好了，在我們家還有吃有住，就愛虛華嘛！學人家到台北錄音，活該天天吃罐頭。」阿芳搶過電話沒好氣地數落。

「不要這樣啦！謝謝你們，真的。我只能跟你們說謝謝。不過你們怎麼知道還差多少？」

「你們皮皮一大早打來叫我起床尿尿的時候講的，他說他姊今天給了他四千，只差這麼一點問我們能不能幫忙借。」

皮皮。原來是皮皮。

「好啦，你就安心錄音吧。」阿昌說，「我想跟你講的是，不管怎樣我們支持你。做音樂需要資源，尤其是在南部。我會是你的資源。但如果你真的決心要走音樂這條路，記得在你未來的規畫裡多加一項理想：讓自己有一天也能變成資源……怎麼不講話？你不要在那邊哭噢！吼！我就知道你又在哭，長這麼大一叢哭成這樣很丟臉……好啦，不哭了啦。準備好狀態，錄一張讓所有唱片公司後悔沒有簽你的專輯！加油！」

25

胖胖瘦瘦的音訊連綿起伏於螢幕。錄音師坐在巨大調音台前，數不清的控制按鈕張鋪羅列，每一顆皆是蘊含祕密的行星，在宇宙沿著軌道穩定行走。隔著一面玻璃，麥克風站立於音箱中心，沒有任何方式比麥克風收下的真實音效更真實。玻璃後的茂嵩戴著耳機，鼓棒錯落有致地落在鼓面，他是顆自轉的星，轉合明與暗，成了捉摸不定的熒惑。

大正注視著，生怕眼前景色如流星一瞬即逝。但或許的確是顆流星。

上台北的前一天，茂嵩慎重仔細地召集團員到咖啡店。坐下後他

一語不發，面色羞赧不停喝著桌上的水。他有話要說，所有人都知道他有話要說，只需要一個突破口。

「要退團就說啦，不要再喝水了。」宇辰將身體向後傾，懶懶地說。咳咳咳。突如其來的直球殺得茂嵩嗆出淚，他驚訝看著對面的宇辰，聲音暗啞地說：「你怎麼知道？」

「都這麼熟了怎麼會不知道。」大正接口，夾帶邪惡笑容重重拍打茂嵩的背，「我先說啊，要退也得等錄完音才能退。」

「咳。我也是這樣想。我會好好把這張專輯錄好再走。」茂嵩說完伸手又要倒水，卻被宇辰攔截：「不要再喝了，解釋一下。」

「你知道的啊，我一直想去法國學音樂。現在我終於決定：錄音後先當兵，然後到法國讀書。」

「法國有專門教爵士鼓的學校？」

「不是，我想學的是木琴。我想申請巴黎的凡爾賽音樂學院。」

「聽起來有點厲害，等等，是凡爾賽玫瑰的凡爾賽嗎？」皮皮問。

「對，就是那個。」

「好啊，就去啊，有夢就是要追！我支持你！」大正說，「幹嘛？你那什麼臉？」

「你知道夢想的英文，DREAM，重新排列組合會變成MERDA嗎？義大利文的狗屎。」茂嵩的表情有點凝滯，「我會知道這個單字是因為法文老師說，義大利文和法文很像，法文的狗屎叫MERDE，義大利文是把字尾的E換成A。然後老師說，所以義大利人的夢想都是狗屎。我聽完後一直在想，這是不是文字裡面的密碼：閃閃發亮的可能是夢，但也可能是路邊剛拉出來新鮮的屎。」

「白癡噢！照你這樣講，我還知道上帝是條狗，生活就是邪惡的[10]。」宇辰發揮前英語系學生的專業反擊。

10 上帝的英文為GOD，狗則為DOG；生活的英文為LIVE，邪惡則為EVIL。單字排序不同，意思天差地別。

「生活的確是邪惡的，所以才需要夢想啊！」大正搭上茂嵩的肩說，「你不覺得有夢想的感覺很好嗎？會有源源不絕的動力往前跑。雖然有時候我覺得自己像匹頭上掛著紅蘿蔔的馬啦，好像永遠都吃不到。」

「其實我猶豫了很久，畢竟要一個人到陌生的地方真的有點ㄅㄨㄚˋ。可是這段時間和你們一起玩團，看你們每個人都這麼努力在衝，才讓我下定決心。只要我跨出去，未來就在那裡。」

「講到未來。我聽我爸說，他第一次見到我媽時他坐在汽車的副駕，只覺得車窗外那女孩的側臉就是未來的樣子。不久後就跟我媽求婚了。我爸說，未來好像很遠，但其實決定只需要三秒鐘。超過三秒的表示你沒準備好。」大正說，「坦白說我也不知道夢想到底該是什麼樣的東西，感覺好虛幻，但我後來都用這個『三秒定理』來分類。」

「嗯，真的。我第一次接觸法國打擊樂的時候，真的只用三秒就決定了。」茂嵩的眼底多了點篤定。

「那你怕屁。」皮皮說，「混不下去大不了回來而已，我們都在這裡等你。」

「真的很抱歉。」茂嵩彎低身軀。

「沒差啦，反正你本來就代打的。」宇辰邪佞地笑著。

結束一天的錄音工程，四人回到暫時的住處。住在汀州路一段時日，隨著屋內潮濕氣息退去──或者從來沒有退去，只是習慣了台北陰綿細雨沾附的氣味──他們逐漸將這老舊公寓視作家。家，有DuDu高超廚藝的飯菜香，有說笑聲。有人照顧。

「你們回來了。」DuDu聞聲招呼。

嗯。茂嵩一股勁倒地。累死了，他說，將頭貼緊地面，磁磚的冰涼舒緩身體痠痛。

「噴，Double打這麼差還好意思喊累。」宇辰大步跨過茂嵩，徑直

走往廚房，「DuDu你在幹嘛？我們今天有帶食物回來。」

「燒水。早上房東來說熱水器壞掉，所以我算好時間燒水，剛燒好。你們趕快輪流去洗澡。」DuDu指向角落的水桶，白煙緩緩上升。

「太誇張了啦，根本把我們當小孩！我媽都不會對我這麼好！」

「你們就是需要被照顧的小孩。快點，你先去洗。」DuDu來到客廳，在大正身側坐下。「你……」

「嘿？」

「你最近有和Y聯絡嗎？」

「有啊，但講沒幾句就掛了。她玩新團每天忙，我這邊也不輕鬆。」

「噢。」

「怎樣？」

「沒有啦……就，關心你……對，關心你一下。」DuDu將視線移轉至電視，新聞畫面的高大巨浪一霎吞噬爪哇島海灘。「唉，都說兩千年末日會來臨，但我覺得每天都是世界末日。」他瞄了大正一眼，「末世以前，有些話要好好對愛人說。」

「好啦，她一定又跟你抱怨了。但我現在真的走不開，我們沒有製作人，我實在不知道什麼叫『錄一張專輯』，大大小小事只能靠我們一起討論決定。而且茂嵩只待到下週，時間有點緊繃。我忙完立刻回台中，可以嗎老大？」

「唉，也只能這樣。不過時間不會回頭。」

＊

向左轉以後再向左轉，看見小巷的分岔口沿左邊弧線往裡走，大正佇立斑剝生鏽鐵門前，拿著鑰匙的手靜止於空中，重新默背起一早看到的世界新聞：冥王星不再是行星，從今天開始，它只是顆矮行星。

沿著樓梯蜿蜒爬上五樓。對於冥王星，他依稀記得國中自然老師說過，那是顆最特立獨行的星，並不耀眼，也不行走於人們對行星期

待的軌道。他並不理解天文學，但Y來自諱莫如深的宇宙，他緩慢飄浮其中，探尋穩妥的駐足點。他想和她聊聊這些屬於她的晦澀，聊聊冥王星的新聞令他微微憂鬱，原來連星球都必須妥協接受人類給予的標籤，多年前曾被視作珍寶的位置說變就變，與其他的星一起放入括弧，丟入浩瀚無邊的漆黑。

喀噠。他回到了他們的住所，一樣的黑。客廳沒有人。桌上，櫃子，地板多了一些不屬於他但肯定歸屬於某個人的物件。

他想起門口有雙不是他的男鞋。

一個念頭閃過。他大步走向房間。推開門，門後的景色令他困惑：是Y，和一個胸膛刺青張狂的男子坐在「他們的」床上，吃著早餐店的鐵板麵。房內的氣味同樣不明，似乎嗅得一場雲雨後的曖昧，可鐵板麵加蛋的香氣提醒他還沒吃飯。有點餓。他站在門邊與床上的Y對視，看著她大口吃麵。

他吞了口口水後打破沉默：「床上不能吃東西。」

「現在可以了。」

「有我的麵嗎？」

「沒有。」

「可是今天我生日。」

「我知道。生日快樂。」

「還有其他話嗎？」

「東西我幫你打包好了，都在隔壁房間。」

「不介紹一下嗎？」

「這是V，我男朋友。」

「那我呢？」

「你該走了。」

嗯。他悶哼一聲，猶如被宇宙黑洞吸入前的最後反應。該走了。他的位置已被替代，一個名叫V的男子。V，與Y多般配的名字，像個

開口朝上的容器，穩穩盛接她的銳利。大正拖著行李走下布滿灰塵的樓梯，重重地關上鐵門。碰。如果這段感情是一支搖滾樂，那麼結束時的撞擊必須強烈，才不辜負前面的鋪墊──所有的過程全是為了這個結尾。

回過神的時候，大正已站在 The Wall 門口。亮黃色的招牌提醒他，沒來得及告訴Y冥王星的故事。不過，無所謂，她搶先說了。但她忘了說再見。他還想告訴她，錄音結束的那刻，他有多想哭。他一屁股坐在人行道邊，眼角餘光瞄到行李箱邊角有處塗鴉，張牙舞爪的字體寫著19。那是個寒流來襲的早晨，醒來後四處尋不到Y的身影，最後在行李箱後發現纖瘦的她披著薄毯拿畫筆揮灑。她說，天氣好冷，他沒有足夠保暖的衣物，畫把火燃燒19，用看得都會感覺溫暖。

「欸！那個那個，大、正！你叫大正沒錯吧！你不是樂團錄音？怎麼帶行李坐在這裡發呆？」循著聲音大正抬起頭，Orbis 不知何時來到身側，「團員吵架嗎？」

「我被甩了，沒地方去。」

「噢……這樣啊。那多抽幾根菸吧，沒有什麼事是抽完菸還過不去的。」

Orbis 說完便離開了。

是啊。他掏出口袋的菸盒，紅色 Marlboro 有著黃色濾嘴，抽起來特別像個男人。Y和他不同，她喜歡白 Marlboro，白得無塵無瑕，一身黑的她只有抽菸時才能感受自己仍有純良。她說，19，黑與白是烏托邦的顏色，顏色本身是界限亦是界線。

今天也是界線──今天開始不再有人叫他19。

天色漸晚的台北挾帶交通廢氣的沉悶和無奈氣味。今天是他的生日，可是他沒有蛋糕，沒有蠟燭，沒了女朋友，唯一留在身邊不離不棄的是債務。幹。想到這他渾身怒氣上湧，對著前方擁擠車陣大喊：「天公伯你有沒有在看啊？」沒有回音。怒吼被呼嘯聲淹沒。他頹然地

再度點燃另一支菸。

「上帝很忙，祂沒空聽你的苦難。」Orbis的聲音再度出現，拉開手中啤酒拉環遞給大正，說：「但是我有。」

「謝謝。」

「失戀像是出車禍雷殘，當下會驚恐、心跳加速，接著會很痛，傷口一動就痛，結痂時又癢又痛。但是傷口復原以後，你還是會繼續騎快車，你甚至會忘記曾經受過傷。」Orbis說，「如果想賭一口氣，就死纏爛打追回來。」

「我看到她……他們的時候只想到電視劇常講的話：緣份到了。」

「我不信緣份。更準確的說，我不相信命運，我只相信人造的東西，因為人定勝天，人的意念與執著能夠戰勝一切。或者摧毀一切。算了，好像現在不太適合和你說這個。你不是在錄音嗎？讓自己更忙一點，不知不覺就好了。」

「嗯。我現在比較煩惱我要去哪裡。我沒有家了，我只能睡紙箱。」

「蛤？你不是跟DuDu住？……噢我知道了，你不想回去面對熟人的眼光對不對？」

大正沒有說話。

「不然來我家好了。不過很小噢，我先說，只是一個套房而已。」

「真的可以嗎？我不會住太久，大概兩個禮拜，混音混完我們就會離開台北。畢竟我們沒有人想留在這裡。」

「嗯，高雄人對台北一定很不習慣吧。可以啊。走吧。」Orbis立刻伸出厚實手掌，一把拉起大正。「你知道為什麼我要幫你嗎？」

「我看起來很慘？」

「因為我是高雄人。」Orbis笑著，踏步走往旁邊小巷。巷弄底沒有路燈，大正拖著行李，跟著他，就像跟著南邊的陽光。

*

皮皮嘴巴微開仰望眼前的建築，確定是這裡？他轉頭詢問宇辰。位於巷子底的狹窄公寓頂樓，還是加蓋鐵皮的頂樓。離天空最近的地方，最靠近夏日的地獄。宇辰撇撇嘴，「我現在回答是或不是都不對啊！」

「那到底是不是？」看著腳邊亂竄的蟑螂，皮皮發出近乎崩潰的低吼，腦中浮現他留在汀州路公寓的字條：對不起，有點任性，改天再解釋。的確是太任性了，才會放著DuDu如兄如父的愛不顧，跑來這沒有路燈的巷弄，只為了兩個小時前的一封簡訊──大正說，他失戀了，決定住在The Wall的同事家。

「是誰大聲說『因為我們是個Team』，他要跟索隆一樣有義氣，不能讓失戀的兄弟自己一個人的？」宇辰揚起壞笑的嘴角，「還說今天兄弟生日，再怎麼窮都要陪他吃塊生日蛋糕？」

「……我。」

「那就走吧。」宇辰架著皮皮的脖子大步踩過蟑螂，聲音酥脆引得皮皮作嘔不斷。他們爬上頂樓，大力拍打沒有門鈴的門。嘎──咿──金屬轉動的摩擦聲惹得兩人頭皮發麻，門後探出一顆雙眼滿是血絲的頭，厚重煙味直衝，「你們找大正嗎？」那顆頭問。

「呃，對。」

那顆頭沒有說話，示意他們進屋。屋子白茫茫的，全被煙霧覆蓋，隱約看得見一個人的輪廓。那人朝空中揮了揮，緩慢飄散的白煙後是大正的臉。嗨，他了無生氣地向兩人招呼。

「起來寫歌啦廢物！」宇辰說，「要把握現在，你越慘的時候寫的歌越好聽。我以金屬芋的名聲向你擔保。」

「幹你不是來安慰我的嗎？我在生日被甩欸！」

「阿對啦！不要說我跟皮對你不好，我們有幫你準備蛋糕。很感人欸，收到你簡訊後用最短的時間收行李、打掃，趕在DuDu回家前落跑來陪你。」宇辰示意皮皮靠近，從紅白線條的塑膠袋取出塊蛋糕，

「你看，你高中最喜歡吃的、7-11的海綿蛋糕。」

「這黃黃的色澤和發糕很像，祝福你步步高升。」皮皮在一旁接話。

「然後，你也知道我們現在錄音很燒錢，我看那個蠟燭有點貴所以沒買。但是！生日怎麼可以沒有蠟燭許願呢！」宇辰手心向上，接過皮皮遞給的菸，在海綿蛋糕中央戳個洞，直直地將菸插入其中。Orbis見狀，立刻上前點菸。

「祝你生日快樂——祝你生日快樂——祝你生日快樂——祝你生日快樂——」

「許願！吹蠟燭！……靠煙灰掉了啦！」

眼前的一切實在令大正難以理解，像場沒有經過排練的鬧劇。但無所謂，這個世界多的是沒有排練的事，例如愛走了，也沒有排練。他撥掉煙灰，大口大口吃掉他的生日蛋糕。

「欸你沒有許願！你怎麼可以浪費你的生日願望！你應該要許願希望專輯大賣啊！」

「我吃掉以後就會實現了。」

「屁啦！吃掉以後只會變成屎拉出來。」

「反正生日願望本來就像坨屎沒有用。」

廢話的迴圈停不下來。宇辰每隔幾句就會找到空隙抱怨大正忘記許願，大正則持續將話題拉回吃掉才是王道的論點。吵累了以後四人躺在地上，望著天花板觀賞屋頂之後的銀河。

「你們離開的時候有碰到DuDu嗎？」大正問。

「沒有，但我們留了字條給他。」

「仔細想想他早提醒我了。幹，我現在一想到他那張『早就知道了』的臉就有氣。知道為什麼不說？我們有什麼事不能直說！我被甩欸！朋友是這樣當的嗎？讓我親眼目睹我的悲劇很好玩嗎？」

「所以你才不回去睡？」

「我現在不想看見他。」

「換個話題吧——你們找到錄音後幫忙發片的人了嗎？」

「幹！Orbis你這個人很不會聊天。大正要哭了啦！」

「不用哭，沒人的話我幫你們發！」

「不要開玩笑了，你住頂樓加蓋是要怎麼幫我們發？」

大正將手枕在頸部，用力望向天花板，週遭的笑鬧離他好遠，似乎再用力一點視線便能穿透屋頂，抵達遙遠的地方。那裡有他還放不下的人。

不知道Y現在在做什麼？

<div align="center">＊</div>

Y彈掉手中的長煙灰。她只抽了幾口，剩下的全在發呆中慢慢消減。白煙自她的指間上升。「還有感情？」V側身撐著頭淡淡地問。

「不對等的交換，換到的感情都是假的。」Y說。她的臥房不大，可她的目光停留在遙遠的地方。「他曾經是眼裡有光的十九歲，為了追上我逐漸黯淡。這不是我要的。」

「長大以後眼裡有光的人都死了。」

「相信我，他是一把火。等找到屬於他的草原，他會燃燒。」

「So? 妳終究還是傷了他的心。」

不回應。Y自顧自下床到廚房，打開冰箱取出放置下層的紙盒。盒上的黑色緞帶掉落腳邊，一塊黑森林蛋糕顯露眼前。生日快樂。她淺嚐一口甜膩後，將蛋糕送入垃圾桶。啪。夜很深，什麼都沒發生過。

<div align="center">26</div>

關上門，將喧囂隔絕門外。擰開水龍頭，讓水嘩啦嘩啦流，冰涼的觸感穩定躁動的心。鏡中的男子面頰帶有水珠，粉紅色龐克頭很襯今天的裝扮。黑色上衣，牛仔褲，像是回到幾年前的場景，曾經，他

也曾如此凝視過鏡像，不知道究竟是此時的自己恍若當時，還是當時的自己預示未來。朦朧光下似乎還看得見有個女孩輕捧他的臉，笑著喚他「你這隻粉紅咕咕雞」。那是一年以前的事。這一年是輛開往未知的高速列車，「失去」硬生生擠向座位區逼壓兩側乘客，留下一個無法忽視的空格。

「正仔，我就知道你在這。」門被推開了，是皮皮走了進來。「還好嗎？我腦袋有點空白，好像在做夢，我們居然從高中玩樂團玩到出專輯。你有看到外面來多少人嗎！我們演出從來沒有這麼滿過。」

「真的，我好久沒有像現在有這種爽感！你剛剛有聽到Orbis說嗎？今天是我們有史以來第一次在The Wall不用排桌子。什麼叫不用排桌子？就是人多到沒地方放桌子啊！幹，專場欸！人都是為我們來的！我長大以後一定要好好報答Orbis，他是我們的再生父母。我昨天離開台中前還問志寧：『Orbis是不是傻？怎麼會願意跟人借錢開唱片公司，只為幫我們發專輯？他住頂樓加蓋欸！』」大正急促說完，全身狂喜囂張在話語中釋放。

「長大勒，你還不夠大？」皮皮的語氣邪佞上揚，大正刻意忽略他的暗示，神色凜然地回答：「在我有錢之前，都不算長大。你怎麼樣，準備好了嗎？」

「沒有什麼準備不準備的，Timing到了自然知道怎麼彈。四天後放榜。和你那時候一樣：考上了，代表老天願意讓我走音樂這條路；沒考上，也就只能陪你到這裡了。不過我爸媽今天有來，搞不好他們聽完會改變主意。」皮皮笑了笑，但是大正看得出來，那是個沒有上揚弧線的笑。他摟住皮皮的肩，「很不錯了啦，他們還願意來捧場，我爸媽連個屁都沒放。沒差啦，不是有一首歌叫〈天下的爸媽都是一樣的〉，你爸媽來跟我爸媽來意思一樣。」

「走囉！出去和債主們打招呼囉！」大正推著皮皮離開廁所。

「欸欸欸放開啦！我要尿尿！」

宇辰停不下手中的菸。

不知道什麼時候開始，人群在他眼裡成了堤岸的瘋狗浪，每當他們往他靠近，他便感覺自己隨時墜落。下方有無盡的手渴望著他，待他落底時將大力撕裂，使他成為他們。他往嘴裡多倒幾口酒，往後退了幾步，試圖讓泡沫消融內心想逃的衝動。「欸！大明星！」忽然有隻手搭上肩，嚇得菸掉落在地。「你們是高雄之光，征服台北。」轉過頭，大蕃薯的圓臉在後方笑著，笑容使宇辰漂浮晃蕩的心瞬急速妥落。「幹！嚇死我等下就沒人彈吉他了。」

「對你的債主客氣一點。」大蕃薯咧開嘴大笑，「我絕對是可以報名諾貝爾和平獎的債主，我們幾個今天是包遊覽車上台北的你知道嗎！」

「真的假的。」「騙你又不會比較瘦。而且我用行動支持，買了十張票。」「謝謝。」宇辰收起嘻笑，正色向大蕃薯道謝。「跟兄弟說什麼謝，白癡噢！」謝謝的筆畫太多，寫著寫著就生疏了，不適合真正的朋友。「不過你的確有件事要謝我：如果不是我逼你聽 Hi-Standard，你絕對沒有機會玩龐克。看看現在，你根本就是〈New Life〉歌詞裡寫的人啊！」

有人說，一張張熟悉的臉錯置堆疊的場景，即是一生中情緒最極端的時刻，不是大悲，便是大喜。茂嵩緊握鼓棒，看起來不至於手足無措。自走廊對頭而來的雙雙眼睛注視著他，接連緊湊的招呼聲，找不到合適的微笑從容應對，像隻水族箱裡的魚，無論如何閃躲，都透明地無處遮蔽。

今天之於他，不知道是大悲還是大喜。過了今晚，他再也不是滅火器的一員。

不遠處大蕃薯和宇辰的對話，引領記憶回到多年前的真善美。錄音結束後他曾經再度走進舊地重溫過往，占領練團室的面孔青澀，如

同當年的他們，和那永遠烏煙瘴氣、雜揉煙味汗味以及青春期過度茂盛的體味的二樓。然而沒有夥伴吵鬧滋笑的真善美，僅是個空殼子。My Youth comes only once in life, My whole life is my own choices. The years go by before I know, so I don't wanna miss the choice[11]. 是大蕃薯唱著歌。他一直以為選擇需要時間點，然而大蕃薯的歌聲提醒了他：其實腳下的每一步，都是選擇。

Orbis 瞇起眼，視線自人群移向頭頂的光。看著細微塵埃隨光緩落，再度將目光移回前方。人造的燈光照亮人與人的距離，而每個人之於對方如同一層階梯。眼前的人排列組合成為一道通往高處的天梯，他站在雲端向下俯視。這個樂團總有一天會紅，他看著人群，為自己的決定讚賞不已。

每當夜裡被巷口的街貓吵醒，他會在黑暗點燃一支菸，看著星火緩慢燃燒直到結束。貓叫聲提醒他，正居身生活的底層，提醒著他住在頂樓加蓋的小套房，身上背欠的債務或許十年也難以償還。他依然順從慾望去做了，向學長再度借錢，成立一間唱片公司。

為什麼？他反覆詢問自己，如同指間的菸滅了又明。他既不懂唱片，也不懂發行，甚至不太懂龐克樂，但他最終依舊順從心裡的一股衝動著手進行。學就好了。世上沒有學不會的事。但是為什麼？直到聽見專輯母帶，他聽懂了他的心。

因為他是高雄人。

一個身在異鄉的高雄人。

光碟在音響裡高速旋轉，他想起遇見大正的場景。他是遲疑的，因為一瞬間他以為那長長走廊是條時光隧道，那個願意承擔辛苦的少年和他有著同一張臉。不怕吃苦，熱情直爽地接過別人不要的事務，

11 Hi-Standard〈New Life〉歌詞。

目的只有一個：有天能在這繁花似錦的都會裡直挺挺站著，然後頂著火辣的太陽直挺挺地踏進家門。

腕上的指針呈現九十度，距離演出還有十五分鐘。Orbis 走到後台，看少年們不停上下跳動，深呼吸，令他止不住輕笑。少年或許尚未理解人造比自然可靠，無所謂，他可以用他的力量打造。直接而暴力地反映他的信仰，人定勝天。他們總有紅透的一天。他將少年們喚到跟前圍成圈，示意所有人伸手相疊，他則放置最上方：「放輕鬆，好好唱，這和平常沒有不同。大船入港，再度出港，航向你們偉大的航道。」

「加油加油加油！」

燈光越黯淡，觀眾的尖喊越是熱烈。舞台的光是藍色的，四人踏上那片湛藍，拉開表演序幕。茂嵩輕快點擊鼓面，節奏按部就班暗示所有人，提好行囊快快上船。閃耀的白光交錯打亮，舞台像揚波的海，吉他如風，吹過上升的帆；貝斯穩定低鳴，咚，咚，我們準備出航——

Let's Go！

雙吉他的編制磅礴啟動馬達，全速前進。陽光炸裂毛孔，這是新紀元的大航海時代，任性是汽油，提供源源不絕的能量，甩開停留岸邊只說不做的人群，大力撞開淺藏的暗礁，就算受傷也不轉彎，幹勁滿擺地往前。傳說裝有寶物的箱子被暗湧捲進海底後受八爪海妖看守，曾有漁人目擊海妖張狂撕裂嘗試靠近的探勘者。人人都知道，當陽光沒入海平面的前一分鐘，最靠近它的第二朵雲會紅如火，火雲之下即是藏寶處。人人都知道，卻沒人敢靠近。傳說成了睡前故事，爸爸媽媽會在故事後補上一句：名為夢想的寶物裝在海底的箱子裡，只有不去尋找的人，才能平安成人。

大正抓起麥克風大聲唱：別去找太多的理由，當作那逃避的藉口。宇辰和皮皮與他唱和，宛若站在甲板，三個人，吹響穩定又銳利的號角：OH--OH--我們已在路上，不顧一切直衝；OH--OH--或許堅持到

最後景色僅有無力更改的地平線，也好過尋找藉口不停地浪費。OH--
OH--傳回耳際的是台下的和聲。皮皮望著不遠處的看板，舉起板子的
不是一個人，是叫做「家族」的一支隊伍，他們也在這條船上並行。
這並不是第一次唱這首歌，然而體內的血液是最接近沸騰一次，滾燙
流竄全身。白光再度交錯，掃亮爸媽的臉，他好想對他們喊：看見了
嗎？好多人因為我們而雀躍，這就是我想做的事啊！不管放榜結果是
什麼，我都想和夥伴們一起唱下去啊！

　　現實世界的無情請你輕鬆看，勇敢的人往往感覺孤單，簡單的快
樂請你不要小看。

　　微風吹拂航海的旗幟，海鷗盤旋頭頂。大正抬頭挺胸立於音箱，
以輕快旋律領著同行眾人，他們悠遊自在乘著音樂的浪，撞擊彼此激
起浪花。發片演唱會，專場，一場屬於滅火器的演唱會已經開始，台
下有太多親朋好友，太多支持他們的人，不能讓他們失望。人群中他
看見阿凱和榮彥，聽不見他們的聲音，但是他們的表情專注，彷如回
到愛河邊，大夥一起粗糙卻滿是熱血地練習新歌。大正的眼角餘光時
而瞥向皮皮和宇辰，看他們靠近麥克風與觀眾共聲唱著，流暢的旋律
線投擲水面，釣起記憶：創作初始他們根本不知道如何替歌曲合音，
直到拿起遙控器按著直覺哼唱，旋律逕自衝出嘴邊。

　　側過身，身後的茂嵩自帶優雅律動揮舞鼓棒，他一直記得茂嵩踏
進村山小學的那日帶著的靦腆和不知所措。很久以前他邀請過茂嵩加
入滅火器，好多次，總被茂嵩以不喜歡龐克樂婉拒。他訝異地搖著茂
嵩的肩大叫：「你就是鄭宇辰說的新鼓手嗎！」「代打啦代打。怕你覺
得現實太無情就放棄夢想了。而且雖然我不喜歡龐克樂，但我們一起
玩還是很快樂的……我真的只是代打你不要想太多！」這句話令他當
場紅了鼻子，雙手抹不完失速的淚水。

　　「正仔你真的很愛哭，」茂嵩將面紙盒舉到他眼前，「你要想啊，

吉他接上導線就能彈了，你張開嘴巴就能唱了，沒有什麼事能阻擋你。我知道勇敢的人比較容易孤單，所以難過的時候記得找我們。我們會讓你更難過，就會忘記孤單了。」咧嘴大笑的茂嵩像朵燦爛的向日葵，只望向陽光。那天半夜他偷偷在大家入睡後起床翻開日記工整地記錄茂嵩的話，並且註記：向李茂嵩看齊。後來的日子重複在鯖魚罐頭及泡麵間，代打的人笑著鬧著嫌棄著，打出了一張專輯。

　　我在這金色的房間裡，怎麼看不見希望。

　　當汗水滑落男孩們的髮際，音樂忽地轉至烏雲密布。吉他蒙了層灰，像連發的悶雷自雲端下穿，震響思家的心。海風很鹹，宇辰有些微醺，氣味令他想起高中汗臭味薰天的軍訓教室，隔壁坐了一個超級吵的同學，不停央求他闡述關於樂團的知識。他總是愛搭不理，偶爾回一兩句，沒想到有天他們會成為夥伴，手拿吉他，背靠背，替彼此剷除背後的妖魔鬼怪。雖然這傢伙有時也很像妖魔鬼怪──好比現在的這段編曲，最初兩人根本無法溝通，好在音樂之神站在他這邊，猜拳決定，他一連三把都贏。

　　不過這傢伙還是懂得夥伴的用心的。宇辰輕踏腳邊的效果器。錄音的某一天，這傢伙突然說「這個編曲很棒。」當然很棒，這可是為他量身打造的編曲。他離開高雄以後的生活，像個玩滑梯的小屁孩，開始時興奮舉手尖叫，享受不受控的刺激，最後重重撞擊地面，碰。很痛。天空恰好飄落雨滴，壓抑與迷惘拍打臉頰。還好，不用再迷惘了，雖然台下熟人面孔多於陌生，然而有這麼多人願意為了聆聽他們的青春到來，就是答案。宇辰驕傲地睥睨全場，閃過一絲訝異：走廊底處的男人，有著一張與大正太過相似、線條剛毅的臉。

　　是不是真的像你們說的讀書才有出路，是不是真的我們就注定沒用一輩子？

235

　　瘋狂的鼓聲吹起亂風，暴雨猛烈重擊海面。觀眾跟隨爆裂的重節拍瘋狂撞擊捲起駭浪，他們全身濕漉，潛入海底又再乘勢駕馭浪濤，不顧一切向前直衝。船身晃蕩難以駕馭，天邊閃電亮出一抹猩紅，樂句隨其攀沿心頭，靈魂最直接的叩問隨之觸發。茂嵩奮力交替雙擊，後背全是汗水，頭髮不羈飛揚。這是他最喜歡的一首歌，喜歡大正一層層盤踞控訴，直到最終失控吼叫；它同時是他最艱難的夢魘，錄音期間總讓他虛脫至丟魂的歌。撐住啊！他對自己喊話，這是最後一次，高速踩踏的腳，將邪惡與暴力全部釋放——他可以很驕傲地宣告自己曾經是個龐克鼓手了。

　　Orbis 在黑幕後滿意地看著舞台，看著人群的投入，讚賞自己識人的眼光。他挺直身子語帶驕傲對身旁的人投話：「怎麼樣？」「像一團火，但是燒得不夠美。」那人瞇起眼，像隻惡鬼打量著眼前的獵物。

　　但是我們知道，夢要自己打拚，無論這條路上，是坎坷還是孤單。
　　雨停了。火熱的太陽再度籠罩頭頂，風雨退去以後，海面溫度持續上升，一切回到平穩航行的愜意暢快。船繼續前進，目標是前方港灣，這首歌結束以後，有人要下船，搭乘另一艘通往海的彼端，聽說那裡連呼吸都是浪漫。大正唱著唱著，想起錄音師在最後一天大喊「你們殺青了！」的時刻，為了保留男子漢氣概，他硬是將眼淚生生吞回眼眶。他從不知道自己這麼愛哭，直到組了樂團以後才懂，堅強不過是塊冰，眾多的擁抱會將它捂熱，化作水。人生，走走停停，人們來了又去，他需要的不多，只要一個龐克樂團，和很多的好朋友[12]。
　　名為人生的歌結束了，大船再度入港。
　　「我們的鼓手茂嵩，要在這裡和大家說再見了。茂嵩有自己的夢要

12 改寫自吳音寧詩作〈台客少年難冠頭〉末段：對自己低聲唱到：「你需要的是一個龐克樂團／和很多的好朋友……」

追，接下來這首以後，會由新任鼓手印度仔交接。」

茂嵩高舉鼓棒向前鞠躬，小跑步離開舞台。頭也不回地。雖然是既定事實，他仍舊擔心多待一秒，會有多一份遲疑。接過Orbis給的啤酒，泡沫提醒他選擇與決斷僅有一次機會，如同人魚公主，溫暖的舒適圈與自由之夢不能兼得，否則所有想望將成為泡沫。突然發現自己什麼都沒有，在清醒之後。台上的大正替他唱出內心的恐懼。如果夢想只能是夢想，他該怎麼辦？

想回到過去單純的世界，簡單的一切，原來現實和理想，如此遙遠。

隨著最後一個尾音，宇辰手中的Pick沿著拋物線降落──

噠。

台下空無一人，讓Pick掉落聲格外響亮。皮皮彎腰將它拾起，挑眉問宇辰：「我們確定是今天演沒錯吧？」

「對啊，七點半Join Us，高雄市建國三路169號B1。滅火器，一步。Orbis寫得很清楚。」宇辰心不在焉地回覆，看向今天的共演團一步，「阿你們勒？都沒朋友嗎？」

「高雄是你們地盤耶！好意思？我們台中團沒人來很正常吧！」

「表示你們也不紅，呵呵。」宇辰說，轉頭向印度仔發難：「一定是你帶賽啦，你一加入就沒有人來。我們從來沒有一場表演慘成這樣。」

「叺晡啦！上次我代打春吶明明人超多。絕對是軟嵩搞的，讓我第一場演出這麼烙賽，心機好重。」印度仔轉動鼓棒，替自己大抱不平。

「也是滿有道理。等一下打電話罵他。」宇辰席地就坐，「台北至少有兩百人在The Wall，那天衝浪衝超爽的……阿你勒陳敬元？你榜首考上研究所不是應該很旺？人呢？欸，不對啊！不是說錄音撞鬼會大賣？我們怎麼這麼淒慘落魄？」

「撞鬼？」

「對啊，你們沒聽到嗎？可能是我喝太多。」

「等等等等你說清楚，你什麼時候撞鬼的？」皮皮眼裡浮現一層驚恐，「唱哪一首的時候？」

「Let's Go 啊！我們那天不是錄到半夜，在那裡 OH--OH-- 錄合音。到第三句吧，就聽到一個女生也在我耳邊 OH--OH-- 然後嘆氣。而且你記不記得，我後來幾天錄音右手痛到舉不起來，根本沒辦法彈。」宇辰滿不在乎地回答，卻發現他每說一句話，皮皮的臉便越發慘白扭曲。「你會怕噢？幹，膽子這麼小。嚇成這樣。」

「聲音很輕很輕，嘆氣聽起來很哀怨，只要一唱 OH--OH-- 就會出現，是嗎？」皮皮抬起頭，驚慌一覽無遺。

「對啊。你怎麼知道？呃……你也有聽到？」

「嗯。」皮皮斂住神色，「錄音那幾天正仔說，半夜桌上東西會動，我跟茂嵩還笑他喝ㄎㄧㄤ在那裡隨便講講。」

「好啊，都這樣啊，」宇辰悻悻地再度丟出 Pick，「窮到被鬼欺負。人家錄音撞鬼都大賣結果我們走下坡，演唱會一張票也沒賣……」

「欸噓——有人來了。」皮皮出聲制止宇辰。

腳步聲逐漸靠近，皮皮稍稍鬆乏繃緊的心，聽來大概有三、四個人。沒魚蝦也好。不管怎麼樣月是故鄉明，人是故土親，高雄的鄉親總歸認識滅火器，待表演完還能交個朋友，坐下來一起喝一杯。

一個留有山羊鬍的男子走了進來，看著空蕩無人的場地吃驚地微微張嘴，轉身大喊：「靠！Orbis，我以為你講講而已，結果真的沒有人！」

「對啊，我沒騙你。我怎麼敢騙學長？」

Orbis 走向被稱為學長的男人，跟在他之後的是緊抿嘴唇的大正。皮皮看傻了眼。沒錯，他的聽力非常好，三個人。但沒想到居然是這三個人。輕嘆如刀一般劃破空曠，滲出疼痛。

「那你還好意思叫我買票！」學長雙手環胸，語氣中的不悅難以分辨虛實。「怎麼樣我也算是你們老大。」

「十幾萬都借了，多這幾百塊不算什麼。」Orbis訕笑，朝舞台擠眉弄眼一番，「介紹一下：我學長，大港唱片的金主。還不快打招呼！」

「金主好！」「老大好！」宇辰和皮皮隨即起立，一搭一唱向學長鞠躬敬禮，氣氛一下子活絡起來。「好！好！」學長咯咯笑著，「既然你們都準備了，就照計畫演一場吧。」

「可是……」大正眼底的抗拒表露無遺。「可是我們需要稍微準備一下。」皮皮截斷了大正的話，跳下舞台將他拉至一旁：「以前練團你不是都說，即使只有一個觀眾，還是要大聲唱嗎？」

「對。」

「現在就是那個時候。沒有比現在更糟的時候。」

是啊。沒有比現在更糟的時候了。大正猶豫的眼神轉瞬為銳利，「走啊！衝一發。」他一階一階上台，手指台下的一步，「反正沒有觀眾，敢不敢來個樂團大PK？」

「來啊怕你噢！」

「好啊來！小心被我們嚇到不敢演。」麥克風餘音流溢室內每個角落。大正背上吉他，朝鼓組伸出右手，其他人紛紛伸手交疊其上。四個人形成橢圓軌道上的十字，恰是占星學中最劇烈改變方向的時刻之符號。「這會是我們最屌的一場表演，我們要完整發揮實力，嚇死一步、讓沒來的人懊惱。加油加油加油！」

有意思。學長搓拈鬍鬚，點點頭，表示讚許。

燈光黯淡下來，鼓聲和著朦朧的藍光迅速擊落。當宇辰的手指一錯繞琴弦，彷彿無數火苗四濺舞台。乘著氣勢，大正的聲音俯衝全場，落往現場人們的頭頂與身幹，聲聲發狠，把所有憤怒一次性暢快釋放。貝斯節奏與汨汨發燙的血液相融，咚，咚，將看似一發不可收拾的火海穩定拉回預設線。熱氣騰騰，吹得印度仔頭髮微亂，連人帶鼓如同

冥界武士，沉冷地揮舞武器。鼓聲與歌聲前後相應，殺！殺戮，前方沒有敵人，刀下的亡魂必須是眼前的挫折。寧可受傷流血，戰死沙場，也絕不能投降。

絕對不能。

來到最後一首歌。大正握著麥克風，過於激動的喘息難以藏匿，他對著無人的台下說：「這是我搬到台中後寫的第一首歌，這首歌不管編曲或名字都改了很多版本，一開始叫〈Nineteen〉，我們拿它去參加 YAMAHA 熱音大賽時改叫〈Leave me alone〉，結果我們就 alone 了，沒有得獎，之後鼓手還跑了。但是這首歌對我來說有很重要的意義，所以錄專輯的時候，我決定把它改名叫〈十九〉。記錄離我很遙遠的我的十九歲，還有十九歲的毫不妥協。」

吉他宛若藤蔓緩緩長伸枝枒，蜿蜒爬行地表，靠近無所適從的人，沿著腳跟纏繞，打了個結。大正望向遠處微亮的逃生門指示燈，迷茫間似乎看見 Y 在底下揚起笑靨，問他：「欸，你的迷宮後面有什麼啊？」

你的迷宮後面有什麼？我的迷宮後面有什麼？

我們習慣用謊言讓自己過得舒服一點，才發現自己騙了自己一二十年。握著麥克風的手微微顫抖，因為忽然覺察這不只是首歌，更是他親手寫下的預言：時間沒有為謊言蹉跎，時間不會回頭，和鐵了心離去的戀人一樣，和交會過的直線相同──一旦出走，只能往最遠的地方前行，不會停留。他不再是 19，他以為錄好專輯，有人發行等於走出迷宮，沒想到出口處等著的，是另一座更高聳的迷宮。灰色水泥外牆冰冷且牢不可破，前方看似有無盡的路，可是無論前進後退，每一步，都是困局。不，其實他知道的，知道發行不代表成功，但他想灑脫一點，等待市場的答案再來決定成功或失敗；台北演唱會當天他已見新的高牆沿徑生長，因為前來的，幾乎是親朋好友。充其量不過是個同樂會，一個連接難關的逗號。困難從來沒有結束，他對自己說的謊也是。謊言被戳破的今天，家鄉是一片暗流急湧的海，他在其

中，尋不得救援的手。吉他最後一個音落下，像是回到高中升旗台，因為自己的過度自信，成為了沒有臉的人。

啵。破了。燈亮了。世界回到光之境地。

學長靠近 Orbis 貼耳詢問：「他們是很不錯，不過大港唱片真沒問題？我沒有急著要你還錢，但今天這樣……我有點擔心。」

「沒事的，是因為你沒看到 The Wall 那場。我對他們很有信心。」Orbis 說，揮手示意大正上前，「你們先聊，我去旁邊接個電話。」

學長搭上大正的肩，說：「很不錯，我喜歡你們這種衝勁，唱得我熱血沸騰。Orbis 當初跟我借錢，說他看到地下音樂的新的可能、一定要幫你們出專輯時我還不信，不過今天看來，他的眼光是對的，你們的確很有潛力。加油！我相信你們會成功。專輯上市了嗎？還是因為今天沒人所以現場沒有擺？」

「還沒。還在壓片廠，預計下週上架，玫瑰和大眾應該都買得……」

「什麼！」話還沒說完，眾人的注意力全被 Orbis 驟然的驚叫吸引。什麼？Orbis 佇在角落，握著手機的手癱軟下來，用近乎夢囈的聲音宣布：「壓片廠打來說，母帶檔案有狀況需要緊急處理。我現在要趕快過去看看怎麼補救。救不起來的話，可能什麼都沒了。」說完飛快消失在視線。什麼。一切停格在這個虛詞。迷宮的逃生指示在前方明滅，腳下的藤蔓拴緊步伐，邁出的只能是踉蹌。

「正仔，我們要走了，你跟嗎？」

大正搖搖頭，視焦無法對上團員的身影。他蹲坐路邊，打開今晚沒吃的飯盒。嚼了一口，那是一碗涼掉的夢。

CHAPTER
THREE

第
三
章

「兩種極端的立場都很有特色:什麼都沒有實現,也不能指望什麼,
上帝與我們對著幹——一切都已經實現,許諾也得到兌現,
上帝站在我們一邊。」

—— 尚·布希亞〈冷記憶I〉

27

Holiday---

清亮嗓音穿透全場，長笛在樂曲收放多了飛舞流暢。隨著小號悠揚，台上八人彷若快意恣肆地漫步彩虹，時而滑步，時而雀躍走跳，逗弄路邊花草，後在轉彎處散發傻勁全速向前奔跑。SKA是牙買加的特製毒品，往天空輕輕揮灑一小勺，沾染的人會全身煥發幸福。哪怕是哭泣也能立刻終止，取要一罐啤酒，受音樂帶領搖擺不停。

「押大賠大，押小賠小！我們是高雄熱血健康快樂SKA PUNK樂團：害羞踢蘋果！謝謝大家！」掌聲與口哨聲四起，主唱OEJ帶領七位成員向歌迷道謝。EP發表演唱會在健康快樂的氛圍下落幕。人群走散之後，天空仍殘留彩色的歡樂。

「皮，時間還早，要不要跟我去鬆一下？」收好吉他的宇辰叼著菸問道。

「齁齁，去哪裡鬆？宇辰你這樣不行，不要把單純的皮皮帶壞。」OEJ湊近兩人之間，像隻貓抽動鼻子嗅吸八卦的氣味。

「關你屁事啊！」宇辰朝他踢了一腳，挑眉詢問皮皮，「走不走？」

「GO！」

火日緩降燒紅朵雲，是南國夏日最明媚的時點。燈塔高處的風吹亂頭髮，歸鳥鳴叫霸道地占領耳朵。拉開距離之後，滾塵車囂洶湧僅僅是俯瞰的景。「歡迎來我的祕密基地。」宇辰張開雙臂擁抱晚風，回頭對皮皮說：「這裡很不錯吧？」

「祕密基地？」

「嗯，我心情不好的時候會一個人來待著，看看風景，鬆一下。」

「怎樣？你現在心情不好嗎？」皮皮順著話句琢磨其中的不尋常，仔細打量宇辰，眼睛是眼睛，鼻子是鼻子。似乎沒有不對。看得宇辰

極度不自在，從口袋拿出打火機把玩。啪嗒，啪嗒。「夠了噢你在看什麼啦！」

「看你為什麼心情不好啊！」

「哎唷！也不是真的心情不好，就是，我們剛剛不是唱〈Holiday〉嗎？我一邊彈一邊覺得自己很壞。」

「壞？壞什麼？」皮皮眼裡盡是疑惑。

「你想想看，〈Holiday〉是滅火器最早的歌。楊大正寫〈Holiday〉的時候這麼屁，我們每天都很開心，假日聚在愛河邊聞臭水溝味喝啤酒。誰能預料到現在是當時的未來？我們在高雄玩嗨，他一個人在台中苦撐⋯⋯」宇辰撇下嘴角，「他好像狀況很差，MSN愛回不回。」

「是啦⋯⋯好像是有點壞。但沒辦法啊，人生如同掉進化糞池，當別人覺得你快窒息時，要想辦法很帥的呼吸，然後對他們比中指。」

「講得一副你住過化糞池。」

「關你屁事。不過印度仔說，正仔打算租他舊家當工作室。所以應該近期就回高雄了。」

「看！一定是因為我們過太爽，他覺得和我們脫節。」

「回來也好，我們人多可以陪他。Join Us對他打擊太大了。志寧說，正仔回台中後整個卯起來打工和練吉他，好像想把自己榨乾。」皮皮蜷曲身子，向宇辰討了根菸。低沉的船鳴來自海港，破開的水面沒有痕跡。「你有回頭嗎？那天。」

「回頭？」

「表演結束後他不跟我們走，一個人在路燈下。一臉憔悴，瘦到要被鬼抓走。我覺得還好有現在這個合作，不然根本看不到他的笑容。」

「有啊。Join Us那天實在太好笑，我們的地盤居然沒有人來！呵呵。他真的要看開一點，眼睛和心都是，你看他現在眉頭皺成一個『川』字。已經發生的就看著它繼續發生，把自己的悲劇當電影看就變喜劇了。」宇辰邊笑邊學著大正皺眉。

「你講話什麼時候這麼有深度？不過我們根本自找的，台北玩太嗨忘記宣傳。我後來去奇摩家族看，一堆滅友問我們高雄是哪天。」

「是噢。呵呵。而且母帶檔案後來也有驚無險，Orbis那麼罩，我根本不擔心。」宇辰轉動眼球，忽地拍打皮皮肩膀，「有了！」

「有屁有！很痛！」

「幫他找個新女友就好了啊！新女友治百病。」

「女朋友又不是買菜，你以為隨便抓隨便有，還能比賣相？」

「那天那個啊！那個控肉飯。超可愛的，正仔看她眼睛都變愛心！過幾天去台中我再Push一下。」宇辰朝皮皮快速眨動雙眼，揚起邪魅笑容，「宇辰一出手，便知有沒有。」

「你好意思，茂嵩那次整個大失敗。」

「不，那不是我的問題，一切都是因為軟嵩太軟了。」

<p style="text-align:center">*</p>

哈啾！

茂嵩打了一個大噴嚏。他下意識摀住嘴，左看看，右看看，確定沒有長官在附近後才緩緩放下。當兵的日子令他戒慎恐懼，走路是錯的，喝水是錯的，連打噴嚏也是錯的，好像在這座名為軍營的監獄裡，生而為人，本身就是一種錯誤。

一個多月了，一個多月的與世隔絕足以讓人崩潰。可是距離退伍還有九個月又二十四天，按照軍隊的算法，還有成千上百次的操練。

他好想念外面的生活，想念他的樂團。每天熄燈閉眼時，他總能聞到Join Us的地下室霉味，依循氣味，再度遇見他的最後一首歌：大雄語帶哽咽向所有KoOk的歌迷宣布「這是李茂嵩的最後一場表演。」接著阿昌走上台，頒發給他一張畢業證書，告訴大家，茂嵩啊，正式從地下樂團界畢業了。之後他忍住快要潰堤的眼淚將鼓棒傳給阿龐$_1$，離開了鼓手的舞台。

「你怎麼這麼傻啊，現在不會有人管你啦！」後方傳來低沉的男聲，一名五官輪廓明顯卻面帶冷色的男子走向茂嵩，緊挨著他蹲下。

「我又不像你什麼事都無敵。」茂嵩轉了轉眼珠子，不服氣地說。

「吳迪只是一個名字，我媽幫我取的名字。如果要說無敵，你這種天真充滿夢想的人對我來說才叫無敵。」吳迪說話速度很慢，低而沉穩的節奏像是拿粉筆教學的高中老師。

「不要再虧我了！」茂嵩抗議，「你到底對『夢想』兩個字有什麼仇啊！」

「不是仇，我只是覺得談夢想很不切實際。我的人生有的是目標，每個階段設立一個，再穩穩地往它前進。」

「所以玩錫盤街₂只是一個目標？當鼓手也只是一個目標？」

「錫盤街是一個目標，當鼓手是一個志向。前者我已經達成，後者我一直在路上。」

「我覺得啊，那是因為你不認識我的朋友們。但也或許是因為南北資源相差太大了。」茂嵩環抱曲起的雙腳，「在我們高雄，玩樂團是一件很困難很困難的事。嗯，應該說組樂團很簡單，有人有樂器就可以了，但想要長久是一件很困難的事。我們沒有好的 Live House，場地大部分都有點問題，要不是 PA 台很爛，不然就是喇叭不行，一下樓衝進鼻子的全是霉味。而且我們也沒有真正專業的錄音室，事實上根本沒有專業的人或資料告訴我們什麼是樂團，我們只能到處看表演，搭野雞車搭到車票可以當壁紙，局部歸納可用的結論。所以對我們南部小孩來說，音樂，樂團，創作，真的和夢一樣，遙不可及。可是夢是在睡著時出現，是沒有辦法控制的，誰都沒有辦法天天做一樣的夢。

1　高雄金屬團「漂浮者」的鼓手。

2　錫盤街，為一支結合數學搖滾和後搖滾的樂團。吉他手婉婷是號稱台灣最會使用效果器的女吉他手，於 2003 年結束美國學業後離開原樂團瓢蟲，和甜梅號樂團的貝斯手昆蟲白，以及吳迪組成「錫盤街」。2004 年發行第一張專輯《進入另一個隧道》。

我們唯一的辦法，就是在白天用盡力氣用盡熱情撐住腦袋裡的願望，持續不斷地堅持。你可以理解嗎？」

「我好像有點懂你說的，但不完全理解。」

「我下次弄一張我朋友的專輯進來給你聽，滅火器，玩龐克的。我入伍前在這團打了半年。我很佩服他們，高中一路堅持到現在，從合富輪那種給人家吃燒烤配樂消遣的一路唱到現在高雄無人不知無人不曉、唱到 The Wall 爆滿才發第一張專輯。這樣比較一下，你看看你們都發幾張了。」

「我們也才發一張好嗎？進入另一個隧道。」

「噴。管你進入哪種隧道。重點是你聽了就會知道，世界上有人和灌籃高手一樣爆衝熱血，為了夢想猛操猛練完全不妥協。我的朋友大正，是個愛哭的男子漢。呵呵。」茂嵩不自覺地學起宇辰的笑聲，天啊，他發現自己好想念他們。

「滅火器嗎？」吳迪默默在心裡複讀這常在節目單看見的團名。果然是南部的團，聽名字就知道。

*

畫面被紗網精準切割了。密麻線路阻擋視線，皮皮趴在紗門閉右眼對焦，客廳的陳設和記憶相同：右側是帶有大屁股的舊電視，左側是深綠色的皮沙發，下角露出大朵黃海綿，是被那隻名為小白的小黑狗咬爛的。那是學期最後一天，他們在學校側門遇見像團髒抹布的小狗嗚嗚嘍叫。討論後交由阿發飼養，因為阿發的爸媽不曾責罰過他。狗由阿發命名，他說，所有的能力都是從名字開始，是狗就該叫做小白，會和蠟筆小新的小白一樣具有超強技能。沒想到不過幾天，小白失蹤了。但阿發始終堅稱，小白是受傀儡師[3]感召飛越圍牆，和素子一

3 日本漫畫家士郎正宗的作品《攻殼機動隊》中的角色。

起拯救世界。沙發後方是通往上層的樓梯間，小時候他們最愛把這高聳樓梯當作警察與強盜的遊戲掩護，大頭常因追逐戰太過激烈而滾落。大家總戲謔大頭，如果持之以恆以後下雨天就不用帶傘了。

記憶如同方格細碎拼織成網，厚積塵埃像河床邊的積岩帶有時間連長而綿密的自然刻度，鮮明局部卻朦朧了外緣，難以看清全貌。連綿的拖沓腳步朝紗門走來。嗨。阿發替皮皮打開門鎖。大頭和梅子都在，阿發渾厚低沉的嗓音破壞了場景，高大身影同樣突兀。皮皮隨阿發上樓，兩人如陰暗的樓道擠壓不出對話。三樓臥房門縫的光有笑聲，阿發輕踢開門，飛揚的灰塵隨光掀幕，幼時聚會的祕密基地坦於眼底。

「二哥，你的紅豆豆花。島輝人沒到，但把豆花送來了。」梅子向皮皮招呼。

二哥，有些生鏽的稱呼。朱色的金屬紋理刮開一道細痕，記憶紛紛帶著扎人的綿密銳角似雪花灑落——年齡曾經只有個位數字的他們透過電視窺探成人世界，模仿武俠劇的肝膽仗義，為弱小打抱不平，依照座號排序長幼，結盟成家人。座號四十二的梅子是為四妹，最大權力是支使座號在其後的小弟島輝。

「什麼年代了還用這種老稱號。」大頭語帶輕蔑，「跟明星稱兄道弟會被人認為妳別有用心啊！」

「麥安捏共。」皮皮和大家一樣盤腿坐在褪色的藍色巧拼地墊，開啟塑膠杯蓋，香甜細軟的紅豆香氣湧入鼻腔，嚐了一口，「果然還是島輝家的豆花好吃。」

「我覺得口味好像有點變。」梅子說，「說不上來，不太像小時候的味道。」

「還好吧。他幹嘛不來？」

「他媽身體狀況不好，現在豆花攤都他顧。」阿發說。

「原來。」

嗯。阿發悶哼之後，房內只剩進食和攪拌的聲音。

皮皮心不在焉數著湯匙舀起的紅豆顆粒，一、二、三、四、五。他們五人過去是最要好的玩伴，想不到竟有需要尋找話題的一日。那好吧，他率先打破僵局，從背包拿出火紅的專輯：「差點忘了正事，謝謝大家前陣子的幫助，這是我們的首張專輯《Let's Go》。」

梅子驚呼：「真的是專輯耶！你打來的時候我還以為只是平常的燒錄CD……」她端詳封面的紅黑剪影，困惑地問：「哪一個是你啊？」

「左上方那個。叫人家二哥結果認不出來，丟臉。」大頭一把接過專輯與信封裡的錢，盯著皮皮問道：「我有在玫瑰看到。但我那天晃了很久，大家都在搶近畿小子的十年精選。你……」

「嘿？」

「他是想問你這樣值得嗎？」阿發替大頭接續問句，「你來之前我們已經聊一波了。為做一張專輯把自己搞得渾身債務結果沒人買，值得嗎？我在我爸公司學到的：投資報酬率太低的都沒用。」

「對啊，你應該把樂團當作副業，你現在在國立大學讀研究所，將來要一份好工作不是難事。像我現在，有個不錯的大學學歷，畢業一年就準備買車了。你可能又要講什麼夢想，但我告訴你，男人肩負的社會成本太高，有車有房才是活下去的不二法門。」大頭接著說。

噢是噢，不知道是誰升大學時因為自己的警察夢和家裡鬧革命。皮皮不說話，想反駁的字詞如同輸入簡訊般緩慢被揀選，他將視線從大頭飛快開合的嘴型往寬處聚焦。大頭的頭小了許多，不再是原本的那顆大頭。

「你們沒聽過『三隻小豬』這個成語嗎？就是二哥啊，堅持努力到最後，成就就是他的。」梅子跳出來替皮皮說話，深棕色的鮑伯頭前後晃蕩。皮皮朝她投遞充滿感激的眼神，彷如坐回以立可白標示界線的課桌椅，感謝暗示考題解答的小梅子。雖然，呃，三隻小豬實在不能算是成語，但既然教育部長已編列進辭典了，那就是吧。

「我是一隻小豬，講求蓋房子的速度與效率。」阿發說。「不管幾

隻豬啦，是朋友我才說，不要太堅持虛幻的東西。像阿扁年初提什麼『三合一沒有』，我還三合一麥片！堅持這麼多只是害我們少賺錢。而且，根本沒有人在意你的堅持，這就是現實。」

是四要一沒有[4]。反駁的字句再度浮現。窗邊，或者更遠的地方傳來大頭的附和，討論話題延伸至去年強力放送的紅衫軍。沉默開闢了一條小徑，他提著燈籠照亮沿路記憶的舞台：漫天冥紙之下是閃靈樂團主唱Freddy頂著鬼魅般的妝容嘶吼。台北不會下雪，可是祭奠的冥紙如雪花悼念為民主自由奮抗外來政權的先祖。雪會消融化作水而後蒸發，然血肉之軀與意志怎能說不見就不見？

「好了啦，講點我也能聊的。」梅子對男士們發難，「你們知道樂生嗎？年初有一個『100元保樂生』計畫，我和我朋友都有參……」

「抗議離我們很遠。」大頭打斷梅子的話，「社會上不公不義的事太多了，哪有這麼多一百塊去參與每一個議題？雖然我有給紅衫軍一百塊，但那是為了使社會能夠更好運作。」

是啊，沒有這麼多一百塊。但不該是這樣的。以前我們的聯絡簿總是蓋滿樂於助人的好寶寶章，下課時間捧著打擊罪惡的雷達四處巡邏，才會遇見瑟縮側門的小白，才會以「家人」身分一起成長。皮皮細細品嚐最後一口豆花，的確，島輝家的豆花依舊好吃，但那再也不是當初的滋味了。

「對啊，不公不義。你們還記得小白去拯救世界嗎？」皮皮放下手中的白色塑膠杯與湯匙。

「不要搞笑了，牠絕對是被抓去做香腸了。」阿發說。

嗯。皮皮輕聲回應。瞄一眼發亮的手機螢幕後向大家道別，獨自沿著陰暗樓梯走回一樓。拉開紗門前他回過頭，樓梯沒有記憶中高聳。

4　陳水扁總統於 2007 年 3 月 4 日出席台灣人公共事務會 25 週年慶祝晚宴時發表的訴求及主張，具體內容為：台灣要獨立、要正名、要新憲法、要發展，沒有左右路線只有國家認同分歧與統獨問題。

因為他長大了。他們都長大了。沒有偏旁的二字在靜默中逐漸放大，像他，坐落熟悉場域的孤獨。到最後還是沒有人傾聽他，值不值得。

　　週六午後的南國巷弄隨冷氣風扇轉旋，平靜安穩地誇張了鐵門的捲動。走出門，皮皮踏上單行道的反向，與箭頭指標相反的方向。盡頭處的寬馬路是斜靠汽車的宇辰，陽光灑遍黑色團衣，渾是銳角的滅火器字樣燒著胸膛。

　　「為什麼今天是來這裡接你？」宇辰丟掉手裡的菸，開啟車門問道。

　　遲疑了幾秒，皮皮像是撥接過慢的網路，遲遲搜尋不到恰當的解釋。叭叭叭──嘟──嚕嚕嚕嚕──「我問你，做這張專輯你覺得值得嗎？」

　　「當然，你不是也看到我有多激動？我在唱片行看到專輯的時候只有一個想法：我終於成為了我想成為的大人。」

　　「嗯。我剛剛去還錢。」皮皮繫上安全帶，「走吧。往台中出發！」

28

　　吸氣。吐氣。

　　夏天是炙燒鮭魚握壽司。藍色火光，香甜美乃滋，逼出誘人油脂。不可逆的化學反應，必須一口吞下的可口滿足。這是人類的感受。沒有人問過鮭魚，牠的疼痛是否洄游。

　　宜農背著吉他踟躕練團室外，不停重複深呼吸。吸氣。吐氣。世界是組合過大的巧拼板，吸收躁動音量，減緩衝突，再不平整的波浪邊條都有最合適的融入。不合形狀的那塊，或擠壓，或修剪，或丟棄，世界還是維持原本的樣子。

　　吸氣。吐氣。她或許正是發抖而無法融入的那塊。她的解套辦法，需要酒精。

　　但是今天不行。

　　上次為了編曲她把自己灌醉。木吉他疊成雙影，像她想陳述的多而綿延的話語，在物之外覆蓋色溫較冷的薄霧。越積越多，霧擴大又厚重。她微眯雙眼探求穿透迷霧的光，有光的地方就有空隙，那是出口，她需要的出口，讓她能衝破而後噴發。之後的一切像塊炙燒鮭魚握壽司，由生轉熟。她不可逆的記憶也是。

　　吸氣。不能再失態。吐氣。吸氣——為什麼所有的準備都沒有準備好的時候？她心一橫，莽撞地低頭衝進練團室。

　　「嗨，控肉飯。」一股懶懶的嗓音朝她喊。

　　「不要亂叫啦！」皮皮蹙眉對宇辰說，舉起右手招呼宜農，「外面很熱吧，妳先休息一下。」

　　控肉飯？什麼奇怪的暗號？宜農點點頭，走向上次的位置，一塊相對熟悉的地板使她相對自在。她仔細順著曲形輪廓打開背袋，黑色鑲嵌深褐的吉他很襯她隱隱躍動的短髮髮色。她轉動弦鈕，餘光偷偷看向在場的人。

　　外號印度仔的鼓手正在熱身，機械式地運作每一個動作，似乎連停頓的時間也按照節拍器算得準準。宜農側著頭聽空弦音，分岔的心思琢磨：不知道印度仔的聲線是什麼形狀？她還未聽過他開口。相反的，吉他手宇辰有著極好辨識的慵懶嗓音，像首澆上紅酒的香頌，散發悱惻的酒精氣息。她再度轉動弦鈕。貝斯手皮皮是把巨大的貝斯，話也不多，但沉穩低調的性格與技巧替團員、替節奏做足了細微表情，連結完全相反屬性的鼓與兩把吉他……

　　「你們主唱呢？」宜農抬頭問道。

　　「他可能剛出門。」宇辰上揚的嘴角遮掩不了戲謔，「他是那種住最近結果最會遲到的，我們高中的時候他住學校附近，天天打電話要我幫他簽到。」

　　「是噢。他看起來滿正經的。」宜農隱藏心裡的前一句話：雖然他外表看起來很不正經。

眾人的笑聲彷若漆彈丸砸向她，留下瞬間的疼痛。連印度仔也忍俊不禁。說錯話了嗎？她低頭看著不存在的尷尬顏料，不確定該如何補救。或許需要開瓶啤酒讓自己回到薄霧中迷路。

<div align="center">＊</div>

透迤巷弄像條蟒蛇沉睡悶熱暑日。彎彎幹幹處處顛簸，是條爬滿蝨的蛇，不耐但無可奈何地面對身體癢痛的突起。大正想著。他輕巧側右避開前方坑洞，卻沒瞥見之後的石塊，啵，絆了一下。好在他機警拉回龍頭，否則肌膚底的血肉翻蓋成表土，他將成為犁田人。

路不平。崎崎嶇嶇。

很多年以前，他也曾騎乘宇辰的機車在港口雷殘，一身連綿傷勢惹得眾人笑聲不斷，他則痛得笑出眼淚。那時候的人生除死無大害。紅燈。現在天天都是災難。腦海閃過出門前在馬桶上閱讀的星座運勢：處女座，本週總體幸運指數一顆星，接收各方壓力，遇到困難時是一個人，必須給自己信心喊話。行車出入注意安全，小心血光之災。有漏財危險，有與異性接觸的機會。

悲嘆的熱氣被全罩式安全帽彈回臉上，雜揉咖啡因和尼古丁的複雜氣味，壓迫自己時刻保持清醒。因為還不夠好，必須壓榨全身細胞花更多時間努力。因為你不夠好，所以高雄發片場一個人也沒有。因為你吉他彈得不夠好。因為你歌寫得不夠好。因為你就是不好。

他掀開安全帽讓味道散去。盯著紅燈倒數秒數疑惑自己成為了一個把星座運勢當聖經的人？真是可笑。不，不只這樣。他卸下年少時掛在嘴邊的理性思考，開始不爭氣地相信起命運，相信星座，相信詩籤，將無解題交還未知，綜合唯一解釋：你沒有不努力，只是流年不利。至此，換得一夜安睡。可明天又是下一個流年。

綠燈。轉動把手快速飛出一眾車行，快一點，風會吹散煩惱，憂愁自然跟不上了。到了目的地之後，還可以是個快樂的人。

　　出汗的掌心擦抹臀部，大正推開練團室的門，和他同樣白衣牛仔褲的宜農同步進入視線。真巧，他想。宜農是鄭導的女兒，初次見面The Wall同事是這樣介紹的。清秀的眉宇間寫著稚嫩，好可愛，但是他們不屬同一維度。他費盡心力花了七年才得到認可，剛出道的她卻已享有無盡資源，作家、演員、歌手三棲身分的標籤被人平整地妥妥貼牢。同樣的白衣藍褲，她穿起來發光，他是個在霓虹裡迷惘的千千萬萬之一，對著水窪倒影唱繁華攏是夢。

　　但她真的好可愛。

　　嗨。他向宜農打招呼。嗨。她揚起的笑是雙翅膀，不經意拍動水面激起漣漪。他記得上次她看見控肉飯裡的肥肉也是這個表情。

　　「你遲到了。」宇辰打斷了他的注視，「怎樣，又睡過頭嗎？」

　　「出門前大便大太久。」大正放下吉他與效果器盤低頭回應。

　　宇辰朝宜農投了個「妳看吧」的眼神，對大正說：「電影宣傳要巡迴表演，不要耽誤人家時間啊！不然夏天的尾巴都溜走了。」他轉向宜農確認，「是夏天的『ㄨㄟˇ』巴還是『ㄧˇ』巴？」

　　「教育部審訂的字音是ㄨㄟˇ巴，但我都唱ㄧˇ巴。」宜農認真回答，「尾巴是脊椎動物的專屬特徵，人類在成為胚胎初期也有尾巴。聽說人類很久以前也有，只是後來不知道有什麼作用就漸漸消失了。」

　　「可是壁虎的尾巴會斷掉欸！」

　　「不要講廢話啦，」大正斷然中止宇辰，語氣溫和地詢問宜農：「準備好了嗎？我們隨時可以開始。」

　　好的。宜農往麥克風前站，將緊張藏於刻意放緩的呼吸節奏，不想讓人覺察。她告訴自己，這是Team Play，團隊會捂熱她孤單裸露的膽怯；她會和他們一樣，自在立足舞台光亮的地方。終有一天。她攢緊左手拳頭側聽吉他輕快前奏，彷若踩踏單車車輪不停滾動旋轉悠遊於水田與藍天──

我不知道你瞪大眼睛好似一場大雨讓你很想大吼
我不知道你心中的火為何熊熊燃燒像逃不出惡夢
如果世界一定是你陳述的樣子
很抱歉我不屬於這世界

　　唔。她的抱歉滑了一跤。握得更緊的左手微微顫抖，含有歉意低垂的眼不敢平視前方，深怕它們滑溢出眶。爆裂的吉他力度加大渲染空間，音質顆粒像化在嘴裡的跳跳糖騷動髮梢，宜農抬起頭、恰巧對上大正的眼，他的眼窩是器，盛接了她墜落而瘀青的自尊。別氣餒啊，繼續唱，他清澈的眼眸傳遞給她這樣的訊息。於是左手稍稍鬆乏感受音頻流淌指縫。

　　小小的拳頭猶如漆黑山洞，她順著自己寫的旋律在其間摸索牆面疙瘩一步步探尋盡頭看似出口的光點，一步步，步伐擺盪在謹慎微小與恣肆邁行間。感到安全時她抬高雙腳奔跑，逐漸悠然奔向前方的鋒芒。再往前一點，帶著微笑證明困難都可以改變──

　　氣息爆炸瞬間聲帶被撞翻了，改變的是破掉的聲音。

　　「是不是太高？我們可以降Key沒關係。」大正的問句透過麥克風擴充了尷尬。她看著他的關切，想要點頭答應，然而太過倔強的嘴業已飛速回應：「不用，我唱得上去。剛才只是失誤。」

　　「好。那不然我們下一首練完休息一下好了。」

＊

　　「喝點酒，肌肉比較不會這麼緊繃。」

　　休息時間大正將啤酒遞給宜農，在她身側蹲下。謝謝。宜農握著鋁罐，遇熱凝結的水珠滑過藍色罐身，形成一片不靠岸的海。「妳不喝嗎？」他詫異問道，上次見面她明明喝得豪放，怎麼今天變了個人？

　　「等等再喝。我一緊張就想吐。」宜農輕聲說。

「真的噢？」大正睜大眼，雀躍的語氣在她聽來是嘲笑。她想尋個理由脫身，想不到他用更上層樓的雀躍對她說：「我也是耶！」

蛤？

「我寫不出歌的時候會壓力大到抱馬桶吐。」大正換個姿勢坐下，撐開胸襟坦然地將重心向後移，「很好笑吧！有時候吐不出來，就把手指伸進喉嚨拚命挖來催吐。我室友、929樂團的吳志寧每次看我吐都會說：『不需要這樣子吧！沒什麼大不了的啊！』我今天看到妳好像有點懂志寧看我的心情。」

他看著宜農繼續說：「但妳的能力比我們強太多了。這只是個開始。妳知道什麼叫開始嗎？就是一切都是未知、只能相信自己做得到的狀態。既然相信了自己，不需要壓力這麼大。至於其他，看哪裡不足去學就好了。妳看我，我連吉他都沒好好學過。」

「真的？」

「學過還彈這麼爛不是很丟臉嗎？」大正笑了，笑聲引得她的翅膀張揚。「我記得妳上次說沒有學過古典樂理？」

嗯。她輕點頭。

「我不認為這是缺陷啦，畢竟我也沒學過還不是照樣寫歌。我覺得真正重要的是多逛樂器行，多去感受不同廠牌的樂器，聆聽它們的聲音。妳知道嗎？樂器和人一樣有不同個性、還帶著原生環境的色彩，比如德國製的吉他音色硬又肥厚，聽起來像二戰的武器。還有要多聽現場，一個音樂人的細膩是在唱片，但是功力絕對是在 Live House，臨場的狀況千百萬種，器材、場地，還有……還有人數……這也是我近期發現做音樂的難處和迷惘。有閒錢的話多參加音樂祭。音樂祭不光是音樂和酒，它的重點是人。」

大正喝盡手裡的酒，咂咂嘴邊的泡沫，似是看見宜農眼底的不解，續解釋道：「妳知道CD的規格嗎？」

她搖搖頭。

「一般CD的音頻格式是16bit／44.1kHz。前者是分辨率、後者是頻寬。44.1這數字的由來眾說紛紜，有人說是隨便設定，也有說是取人類聆聽範圍20-22kHz的雙倍。但我最喜歡的說法是：當初SONY和Philips為了讓貝多芬第九號交響曲能完整收錄在一張CD，不需要中途換片，所以共同制訂了44.1kHz大小的規格以降低資料流量……咦怎麼會講到這……噢！所以一張CD的最大容量是44.1kHz，也就是音樂的量被限定在此。而且，唱片是圓的，不管怎麼轉最後都會轉回原點，起點也是終點，終點又是起點。可是音樂祭不同！音樂祭有滿滿的人，有人的地方就有不同可能性。人會創造無限可能。」

「我懂你意思。人類是規律運行的地球裡最大的變數。」

「是啊。還有，雖然我們喜歡的音樂類型差很多，但如果妳壓力大心情很阿雜，試著聽聽龐克樂。我一個朋友告訴我，龐克樂就像老鼠想辦法要吃到的油雞，讓你有勇氣面對世界的惡意。總之，長大以後不該相信的是聖誕老人，最要相信的是命運。如果妳相信命運帶妳走上音樂這條路，妳總有一天會看見自己在舞台上的光。」大正對宜農笑了笑，「這也是我最近常對自己說的話。」

「你怎麼了？」

「正好來到所謂低潮吧。我下週二會到柬埔寨旅行一週，和原來的自己拉開一點距離，或許會更看得清自己在哪。希望。」

「一個人嗎？」

「嗯，一個人。我想去看吳哥窟，聽說那是座絕美的迷宮。我想知道迷宮的後面有什麼。」

一個人到陌生國度探究迷宮的盡頭，宜農細細琢磨大正的字句。真是個有趣的男生。如果她有小叮噹的時光機，她想坐回練團前的訕笑，回發一記漆彈打上他們的面罩，告訴他們：他看起來外表不正經，但是對我很正經。

「心情鬆一點了嗎？要不要換瓶冰一點的酒？」

「不用！」宜農拉開拉環一口飲盡，「我準備好繼續了！」她起身蹦蹦跳跳活動筋骨，恢復本屬青澀年齡的活力。啪啦一聲，一本筆記本從後褲口袋掉落，密密麻麻的手寫字跡與塗改亂抹橫躺兩人中央。

該死。我的歌詞本。歌詞本是浴後檢視全身的落地鏡，誠實顯露創作與被創作間的私密與赤坦。宜農呆看著它，再看看大正，慌張的腦神經全都打結。

「妳東西掉了。」只見大正悠悠地闔上本子，站起來將它交還予她。視線平行於她。

謝謝。她盯著他，纏成團的腦神經徐徐疏散。他沒有偷看，他是一個正派的人。對他而言物就是物，沒有其他。他是，她沒有碰過的那種人。

「欸可以等下再練嗎？我肚子好餓，我跟皮皮要去買控肉飯，你們要肥的中的還是瘦的？」宇辰打斷了她的注視。

「肥的！」

兩人同時轉向宇辰異口同聲答覆。他們朝對方聲音看去，兩雙眼眸的倒影流光瀲洄。她感覺自己皎白的膚色像塊燒熟的鮭魚肉片，粉粉嫩嫩的橘紅抹上頰容。還很燙。

她撇過頭，繼續原地上下跳躍，蹦蹦蹦蹦。怦怦怦怦。

宇辰用手肘頂了頂皮皮，抬高下巴示意他觀賞夏天尾巴掛著的最美風景，悄聲地說：「我跟你賭，他們不用一個月就會在一起了。」

「如果賭輸了呢？」

「我請你吃角洲5。贏的話叫楊大正請我們吃。」

「成交！」

*

5　高雄歷史悠久的在地牛排西餐廳。

「記得你今天從柬埔寨回來，你好嗎？」

大正望向桃園機場的鐘，替手錶與手機校時。

「嗯，剛落地。我想有點時差。明天要不要一起去看演唱會？」

發送確認。

一抬頭，兩張熟悉的臉出現在眼前。

Wednesday, September 26, 2007
滅火器的近況

紅色傳單上的表演都唱完了

所以就休息了兩個星期

什麼都不管

接下來

我們要開始準備第二張專輯了

真慶幸自己不是活在商業市場

可以如此自由且自在

過了這個夏天

大家都面臨了新的轉變

反正滅火器永遠都很枒給（龜毛難搞多此一舉化簡為繁）

總是會一不小心就把一切變得很困難很辛苦

前幾天討論了一下該如何調適和應變

於是決定在高雄租一間房子作為工作室和祕密基地

這個決定雖然增加了我經濟上的負擔

卻讓心理產生了一種巨大的期待和踏實感

終於

我們要踏出下一步了

請期待吧

接下來會有好多好玩的合作對象
還有姍姍來遲的新歌會出現喔
繼續到滅火器的現場來鼓勵我們吧

29

藍色是海，綠色是山。藍色包圍綠色，是海面的一舟孤島。

「可以關電視了。」阿昌大嘆，「你看那票數差距，我都不忍直視。」

大正銜著濾嘴，從袋裡撮取菸草均勻放置捲紙中央，溫緩地滾動。濾嘴左置後將草搓成圓柱狀捲起，舌頭輕輕舔過捲紙邊緣。動作一格一格像電影分鏡講究細節，但又巧妙運用溶接技巧流暢記錄。右手劃過火柴，左手遮著紅焰。白煙裊飄指尖。

「繼續看吧。要死，也要知道自己怎麼死的。白色恐怖的時代結束了，我們有權知道為什麼。」過多啤酒酵母造成鼻塞，悶沉的鼻音令大正聽來像哭過一場。

「哎唷，以前冷感的人現在很懂政治噢！」阿昌又開一瓶酒，揶揄說道。

「不是冷感，只是不懂。這要感謝Softball。」大正說，「我第一次看Softball是在倉庫搖滾，像是出生時看見的第一道光——很模糊，又很清晰。你不記得她們的名字，但她們是你見過的第一批人類，站立原生的渾沌世界之外。那時我什麼也不懂，但看到她們就血脈賁張。因為太可愛。聽到她們用日本腔的中文說『我要看你們釘孤枝』就會高潮。貝斯手根本是我的女神，英氣又甜美。所以我蒐集好多資料，知道她們也是高中生樂團出發的。和我們一樣。你懂那個『一樣』的概念嗎？」

「大概懂。但你還沒回答我的問題。」

「等一下咩！我要講了啦！反正我好喜歡Softball，更喜歡Haruna，

對，我想起來貝斯手叫Haruna，可惜退團了。主唱Moe現在組一個新團叫秋茜，七月會來野台……」大正傻笑了一會，見到阿昌右手捏爛的啤酒罐才斂住神色。「喜歡到下定決心玩龐克，我跟皮皮說，她們活潑熱血隨便穿個T-Shirt在舞台就超有魅力，我也想要這樣。後來你們都知道了，我的夢想是變強、強到和Softball同台。」

「有一天，阿寬打電話給我。他那陣子大概被我煩死，天天吵他告訴我Softball來台行程。一接起來他劈頭大聲說：『快去買2月23日的機票到台北，Softball要唱反中國併吞』，電話就掛了。」

「我記得，你來問我什麼是反中國併吞。我說……」

「你說這問題很沒水準，去了就懂了。我用賣掉喬丹鞋的錢買機票。二二八紀念公園。到那一天我才知道二二八紀念公園。白天現場超瞎的，座位區全擺公園長椅，舞台區左右掛著兩個大布幕：反對中國併吞，捍衛台灣國格。有人在台上假裝來自西藏和蒙古，和假翻譯一搭一唱：希望人民有尊嚴地活著，不要被中國欺壓。台灣人民站起來！之後每個表演的團都會說Say yes to Taiwan。我聽不懂他們說的話，但我很好奇，也被撞擊到……好像、好像錯過什麼事，一件沒有人告訴我的事，可是這裡所有人都知道。連日本的Softball都懂，只有我不知道。」

「嗯，因為你不讀書啊！你以前最愛碎念讀書沒屁用。看吧，出來混的都要還。但也沒差，歷史課本只會粉飾太平，還不如去聽閃靈，Freddy的歌詞比課本精準多了。」

「講到Freddy，他那時候好瘦。我甚至不知道台上的是他，因為沒畫鬼妝。他對著麥克風說：政治為什麼不跟音樂有關係呢？他用音樂重視本土，因為社會還是存在省籍情結，選舉的基本意識還是泛藍泛綠，只是大家都不講，假裝沒事。這些話像一記隔著枕頭搥到我臉上的拳頭，沒有痕跡但是會痛，痛得懵懵懂懂。」

大正劃了一根新火柴點燃冷熄的菸，「被Softball驅動求知慾後我

開始瘋狂搜尋。撥接網路速度很慢，一邊等連線一邊翻閱歷史課本，再對照網路。除了日期沒有對得起來的資料。像你說的：粉飾太平。粉屁啊！這是人命啊！我心裡有個聲音不停喊叫，是Softball鼓手的聲音：『再前進一點！』『再前進一點！』我決定繼續挖，像挖掘化石一樣拿刷子順著骨頭一根一根撥開塵土。你絕對想不到我讀了多少資料，看了多少相關電影，《悲情城市》、《天馬茶房》看了不只十遍，比追漫畫還認真。當然這中間還有廢人幫影響，以前聽他們的歌只是覺得爽，直到深入那段白色歷史才懂，為什麼無政府樂團把『林肯大郡』當作創作題材，為什麼賣冰寫的那首〈白鷺鷥〉一直被傳唱。後來跟著吳志寧到處跑社運，了解的事情更多，更沒有辦法忍受。」

「所以這是個少男追星追到變黨外運動人士的勵志故事嗎？」阿昌笑了，抬頭紋隨之加深。

電視螢幕海波湧動，不可見的暗潮藏沒於鼎沸人聲。海嘯向前推進，挺起胸膛吞噬島嶼沿岸，安逸的人們群起亂竄，尖叫中充斥絕望。空拍照裡的綠色面積又更小了一些。

「算吧。」大正捻熄手中的菸。「可能去過柬埔寨之後，對外來政權、共產政權有更多敵意。柬埔寨歷史和台灣很像，先殖民後屠殺。殺光知識分子，製造本土文化斷層，還是被人民原以為會帶來希望的政府殺害。我的嘟嘟車司機很得意告訴我，他的曾祖父是法國人，所以他和其他司機不一樣，他會說一點點法語，他比他們高級。」

「他讓我想起我爸，一個眷村長大的、自認不同於一般人的一般人。」

阿昌拿下眼鏡，以眼球為圓心順時針揉了又揉。視線移往螢幕，無論輪廓與字多模糊，色塊本身便是界線。海還是海，山仍是山。他的嘆息毫不掩飾沉重，說：「我講過很多遍：語言是劃分階級的武器。我們家從小用台語溝通，可是到了學校，班上會有那種梳兩根辮子的女生，白白淨淨很有氣質，可能還是班長。她一定是說中文的。聽到

你說台語會驚恐地像看見眼鏡蛇站起來，她的眼神會傷人，因為你就是跟她不一樣。」

「不只是蛇站起來吧，其他地方也會站起來。」

「袂爽就徛起來啦！」阿昌將啤酒大力置於麻將桌，濺起觸礁的沫。「說台語為什麼要被看不起！這是母語！你知道英文的『母語』直譯中文叫做『母親的舌頭』。你媽的舌頭被他媽的政府剪掉，還要覺得政府做得很好？我不會，我就站起來跟他拚了！一首一首台語歌大聲唱，唱到有人清醒為止。」

「沒錯。」大正拉開啤酒拉環，感性回應：「繼續唱。繼續寫。因為未來，會一直來。」

「但是現在來的這個未來，不是我們想要的。」阿昌指著電視說。新聞跑馬燈顯示：海水淹過島嶼三分之二土地。這次立委選舉，國民黨大獲全勝。

「可是我們做的所有事，都有可能是那記槍響，改變現況。」

「那就借你吉言恭喜發財，不過接下來四年應該是沒救了。拎北袂來走。卡早睏卡有眠，睡著以後就能夢到想要的未來了。」阿昌伸伸懶腰，叼著菸繞過麻將桌走向門口，腳步停在牆面懸掛的拼圖前：「你這幅世界拼圖很好看耶……但是怎麼少一塊？」

「不知道，我從家裡搬過來的。」

阿昌走了。工作室只剩下大正一個人。30號3樓之4，有床，有廚房，但不是家。

新聞主播的快節奏凸顯勝利歡快，他憤怒按下開關，餘影留在黑暗。他躺上床，闔眼，側身，正躺，再翻身，適才的酒精毫無作用，澆不熄憤怒。拉開床頭抽屜，輕推鋁塑包裝使藥丸落於掌心。安眠藥，一顆在手睡眠無窮。他躺回被窩，睜大眼睛聽著時間流逝，等待睡意降臨。滴答滴答滴答。一隻羊兩隻羊三隻羊。滴答滴答滴答。四隻羊

五隻羊六隻羊。滴答滴答滴答。兩千零八隻羊、兩千零九隻羊、兩千零一十隻羊、兩千零一十一隻羊、兩千零一十二隻羊、兩千零……

幹！什麼爛安眠藥！拎北不睡了啦！

他氣得跳下床，沿牆瘋狂繞圈。這真的不是我想要的未來。這個國家告訴你的，像指示往懸崖開的錯誤路標，摔下的人無力憤怒。旁觀的人，好比我，心中的憤怒完全被點燃。不是因為發現被騙，而是只能眼睜睜看著堅持真相與沉淪謊言的人站在如同電池永遠聚合不了的兩極。就像現在！怎麼會贏？到底為什麼會有人搗起耳朵不接受真相？

的確還有人。例如我爸。他無法接受，甚至覺得我的想法是恥辱。

他停下腳步注視牆面，懸掛的拼圖咧著缺口對他笑，笑容像父親離開台灣前對他說話的弧度，太過圓融，扭曲，凹陷的不是消失，是自另一側突出。

是妹妹起的頭，她說，要拼拼圖。

等過幾天搬到寮國再拼吧，不然拼不完怎麼辦？父親安撫道。屋子滿是裝有家當的紙箱疊落，妹妹從尚未封裝的箱子取出拼圖，跨過膠帶與剪刀帶著聚集零散的刷刷聲響飛奔。現在！她說。軟糯奶音使勁纏著爸爸的脖子。

大正看著妹妹，暗自驚嘆男女之間的差異。他從未這樣和爸爸說話，如若他早些領會撒嬌的真諦，或許日常問候還能柔軟。父親一把抱起妹妹上腿拆開包裝，是大航海時期的古世界地圖，切割零碎散落桌面。父親慢慢揀選色彩，妹妹在旁幫忙，大正將無處安放的雙眼移往電視，太過和樂的畫面不適合他。如今他的功能是到場，像早上八點必須點名的大學教室，參與和發言與他無關，不過充個人數，扮演一個學生，讓教室看起來有點教學的樣子。心裡的小小歡疚彷若條蛇，冰冰涼涼滑過滴血的缺口。帶有腥氣。

新聞畫面播送樂生療養院，聽到抗議口號的父親抬頭問道：「大正啊，你最近還有去參加什麼抗議？」

「你真的想知道嗎？」

生硬的問句替父子對話劃上句號。父親溫柔地指導妹妹，這個要擺這裡，拼圖最重要的是先找到外框邊邊，邊框是對局勢的縱觀，有了框架才能行動。爸爸以前歷史和國文都特別好，後來悟出一個道理：其實拼拼圖就像我們的老祖宗啊，一點一點積累疆土，部署策略。也像爸爸現在要去寮國養魚啊，過程中難免拼錯，但我們一點一點努力，把魚苗養大之後拿去賣錢……妳看，這樣是不是拼好一個區塊了！把不同顏色巧妙融合，和中華民族一樣有各種各色民族，漢滿蒙回藏苗瑤，團結才有力量。妳看，如果只是這樣單獨獨立的一小塊，在地圖上根本看不出來是什麼，很單薄，還很容易弄丟。要像這樣，對，把它統一結合上去，是不是看出來了？這是亞洲大陸。

「你不要亂教妹妹這些有的沒的。」大正強遏怒氣朝父親低語，似是準備進攻的獸，告誡對方自己感受到壓力。他想離開現場，但妹妹如水晶般清澈的眼盯著他不放，於是他清了清嗓子，轉用溫和的語氣對她說：「換個角度看，妳不覺得拼圖是一個很傷心的物品嗎？它是分裂的，即便拼湊在一起，分裂的痕跡還是看得見。還很扭曲。如果黏得不好，拼圖還是會從原本的地方掉落——因為它不屬於那。」

沉默是間奏，等待重複高唱的副歌。

妹妹啊，我們姓楊的家族在大陸是有風骨的大家。我們廣東老家的祠堂有個匾額，上面寫四知堂。妳知道是哪四知嗎？天知、地知、你知、我知。意思是有很多事情以為沒有人看到，其實都是被知道的。

「那你還記得祖訓裡有一條：做正直清白的人，嫉惡如仇嗎？」

父親笑了，眼角紋路向後延伸至沒見過的他方：「別跟你爸抬槓了。我們都去寮國，以後你就沒有家了。再忍耐也就這幾天。」

「沒有國，哪裡有家。」大正嘟囔。

爸媽和妹妹離開的早晨，拼圖幾乎拼好了。幾乎。因為少了一塊。父親翻遍所有可能角落，遺漏的拼圖格外醒目，沒有人喜歡被提醒空缺。然而消失是種奇妙狀態，左邊是有，右邊是無，走在平衡木上搖搖晃晃。只好悻然交代大正，雖然少一塊，還是要先上膠，有空再繼續尋找。耗費時間的作品，不能毀於一點瑕疵。

知道了。機場廣播聲催促，大正揮手向家人道別。插在口袋裡的左手緊緊握著那塊失落的拼圖。掌心壓出紅色輪廓。

那是妹妹趁亂交給他的。趁著父親忙於翻找時輕扯衣角，哥哥，她悄聲喊他。你可以來一下嗎？他隨妹妹來到房間，關上門，蹲低身子好與她視線平行。

哥哥，她說，這個給你。她從口袋掏出一片拼圖，淺淺的藍，是海，邊角有點點深，或許是島。

「這個要拼回去啊，才會完整。妳爸一直在找，趕快拿去給他。」

「不要，這個要給哥哥的。我要跟爸爸媽媽去寮國了，給你做紀念。」她示意大正手心向上，淺淺的海落至他的掌中。

拼圖。對，那塊拼圖。大正盯著缺口，發現他從未仔細注意缺失的究竟是何處。他連忙回房尋找，將它帶至古地圖跟前比對——

距離歐亞大陸約40度角，是台灣的位置。

台灣在他的掌心。

＊

「嘿，吵醒妳了。」

「怎麼了？」

「我想給妳聽一首歌。」

「嗯。我覺得這是首一定會被聽見的歌。對土地的愛溫柔綻放。我喜歡最後一句：望你順遂，台灣。啊……天亮了，還好，天氣不錯。」

「高雄天氣也好。」

「趕快去睡吧，好好休息，接下來還有很多仗要打。晚安了，不，早安。」

「睡在明亮中，才能忘記黑暗。」

「別太沮喪，繼續寫，繼續唱。有我陪你。」

「我有打算搬去台北住，妳覺得呢？」

「好。」

「好。晚安，早安。」

30

「乙方，有料音樂？」宇辰朗讀文件上的字詞，疑問迴盪The Wall展演空間，「這名字有點A。」

「這裡只有你的腦袋很A。」Orbis沒好氣地回應。「我不知道你們對簽約有沒有概念，簡單來說，這是一份經紀約，等於滅火器授權有料音樂來處理，能更有系統地接演出，不管是野台、大港還是其他商演。雖然很多事情我還在學習，但兄弟一場，我不會讓你們吃虧。以後，你們儘管往前衝，後面的事情有我在。」

「對你還有什麼不放心，你認為有必要，我們就簽。」大正揚首衝Orbis笑，直接翻到合約最後一頁簽字，其他人紛紛如豢養的綿羊隨他跟進。

「謝謝。」Orbis拉開椅子站起，向團員一一握手致意，「謝謝你們成為有料音樂的第一組藝人，以後還請多多指教。」

「彼此彼此。」

「既然現在有經紀公司，那我們今年發一張EP好了，我在柬埔寨有寫一些歌。去年發專輯，今年應該也來做點事才不會停滯。Orbis你覺得呢？」大正問。

「可。你把歌整理好給我。不過比EP更重要的還有另一件事——根據合約，我有權利要求你們接受特訓。」

「三小啊！哪一條？」

「哪一條不重要，重要的是你簽名了。」Orbis燦笑，「兩件很重要的事：第一，暑假與其讓你們繼續耍廢，不如來實習。」

「我們已經在The Wall實習了啊！」宇辰不服地說，「我現在在做企畫，每天都很忙耶！」

「我指的是，學習更多專業，例如燈光、音控、Stage。其實更應該這樣說：我希望從這份合約你們能投資自己。我們都知道樂團賺不了太多錢，特別是在高雄，因為城市氛圍不適合把音樂當作職業。雖然去年搞了一個大港獨立音樂協會，集結這些南部團，但我們很清楚，一切剛開始，到努力與收穫成正比的那天還需要時間。可是我說的那些相關產業是能幫助你們生活的，同時你們並沒有離開舞台，一邊學習技能，一邊提升樂團的表演品質。」Orbis擋住欲開口的宇辰，「我知道你要說什麼。但是閉嘴吧！沒有什麼難的，學就會了，人定勝天。我還不是陪著你們從頭學。」

「同意。那第二點呢？」皮皮問道。將蓋眉的長瀏海往左撥過。

Orbis沒搭話，逕自往外走去，回來時帶著一組腳架、一台攝影機，以及一個人，「為了你們，我煩Freddy煩很久，閃靈世界巡迴超忙，還是來友情相助教學。」

「別這麼說，這也是我身為The Wall老闆的一種投資。」Freddy謙和回應。

「所以我們以後現場也要撒冥紙嗎？」

「當然不是。」Freddy說。少了鬼妝的他並未因此平凡，長髮與刺青凸顯了音樂人特質——與眾不同，總能在如常鑷出細小逾常。「你們撒冥紙的話就變盜版的了。」

Orbis架好攝影機置於觀眾席後接口：「我的座右銘是人定勝天，

但我認為，『勝』的關鍵是反省。不要說你們在高雄發片場很沮喪，我也他媽的超憋！怎麼會沒有人？又或者不談高雄，平時在 The Wall 雖然我一直狂塞別團開場給你們演，讓滅火器有更多曝光機會，但你們的表演觀眾數並不穩定，大部分時間還是要排桌子。」

「什麼桌子？」Freddy 問。

「排桌子。我的意思是觀眾數不夠，我會根據約略人數請工作人員幫忙擺桌椅在觀眾席，才不會讓場面看起來太空。」

「看來找你當店長還真找對了，這麼細節的事都注意到。」

Orbis 朝 Freddy 點頭致意後接續往下說，「但是作為一個成軍快十年的團⋯⋯」「八年。」「四捨五入啦！趕快讓我講完！作為一個成軍八年的團，歌迷和觀眾數該有一定的量了。所以我仔細對比你們和其他團之間的差異。從日本團身上我看到一些端倪：不是歌不好聽，因為滅火器的歌是大家認可的，是，表演不好看。」

「什麼意思？我們該做的都有做啊。Talking、龐克跳、釘孤枝，還要什麼？The Wall 表演的狀況是不太穩定，但音樂祭好了、野台、大港、春吶、台灣魂，大家都在下面撞翻耶！」大正不解問道，眉頭的皺褶又更加深。

「都有做，但有沒有做到位呢？這就是 Orbis 請我來的原因。」Freddy 說，「先開始吧！上台。我們很快會得到答案。」

＊

錄影機直立觀眾席，彷若蒼莽高原的禿鷲盤旋等待。台上四人是它的獵物，用獨眼緊盯一舉一動，待開敞時飛快俯身叼走凋萎的肉塊。

「你不覺得我們這樣很像白癡嗎？Talking 都沒人笑，很空虛。」大正瞪著空曠台下的錄影機，轉向皮皮問道。

「噓。你現在講的所有話都會被錄起來。」皮皮說，「Freddy 說我們要懂假裝的藝術。把那台攝影機當作五百人 SOLD OUT 場。下面滿

滿的都是人。」

宇辰撥弄琴弦，輕踩效果器更換爆破模式，「滿滿的都是人啊，只是你看不到而已。不要廢話啦，趕快來接下一首。」

「不要講這種靈異梗啦，已經夠乾了！」大正爆吼，「我真的唱不下去。」

「高雄Join Us沒人你還不是照唱。」

「幹。」

「我都聽到了，下來吧，我們先做個檢討。」Freddy像縹緲的幽靈走向錄影機，取出記憶卡，招呼大夥到後台觀看適才的錄影畫面。「好，這裡就是問題了。」他按下暫停鍵指著螢幕，「低頭默默彈琴是不對的，你不是彈琴給自己聽，是給觀眾。」

「你們缺的是一個氣場，要讓人覺得你們壓得住這裡。這樣解釋好了。說表面一點，表演等於舞台動作，然而這樣粗略看下來，你們的表演忽略了一個元素：情緒。情緒是最重要的一環，如果你的情緒觀眾感受不到，表演怎麼會好看？」

「我向Freddy討教的過程中得到一個很直白的比喻：你的情緒會從台上像空氣芳香劑傳播給大家。」Orbis接著補充。

「照這樣講，不就只有舞台是香的。」

「Yeh, you got the point. 道理正是如此，所以要多噴幾次。舞台要香到你自己都受不了，才有辦法傳遞給觀眾。國中自然課不是有教？濃度會由高擴散至低。保持高濃度的作法是：平常練習要習慣浮誇，你必須把情緒乘以十倍。像這首好了，十倍的情緒大概會像個瘋子，掏出生命控訴『我們的墮落是你們的錯！』為什麼是十倍？因為當你在現場，可能會因為器材、個人情緒或身體問題，又或是整個環境影響演出狀態。另外，最常碰到的狀況是：團員之間互相拉扯。」

聽完Freddy的話，所有人不約而同看向大正。Orbis作為代表回答：「楊大正是最容易被影響的。一點小狀況他整個人會瞬間看起來像

大蜘蛛爬過身體那樣扭曲怪異。」

「彈錯很常見。所以需要練習。有時候鼓手情緒差、打得不如平常好，吉他也會受到影響。因此，要把所有因素算進去，當你平常能將情緒和肢體表現到十倍的時候，演出就會恢復正常，即便弦斷了都能繼續。你們台北發片我在現場，當時我告訴Orbis：你們像火，但是是燒不旺的火。現在我要加註：表演不只要燒旺，還要燒得美。回想一下日本團是怎麼表演的，他們台上台下是兩個樣子，一站上台立刻把『我是誰』表現出來，或者說『演』出來。上台就是演個搖滾巨星或超強樂手。表演表演，重點是演。」Freddy一口氣說完的專業詞語懾服所有人。頭頂的風扇轉動，吹不散夏天的疑惑。

「你會心理建設告訴自己踏上舞台要變身鬼王嗎？」宇辰問。

「從化妝那刻，我就是鬼王。」Freddy回答，「好了，今天先做個暖身。從明天開始算起兩週，你們天天要到The Wall報到，練習，錄影。之後看影片檢討。如果兩週不夠就再加兩週。我先走了。」

「沒事的話我也先回辦公室，企畫案還沒寫完。」宇辰起身準備隨Freddy離開。

「等，還有件事想和你們聊。」Orbis攔住他，從椅背拿出幾張文件遞給四人，面色難為地說：「這個，你們看一下。」

除卻華麗辭藻，乾乾淨淨簡簡單單條列難以計數的外幣金額，交易條件是割下舌頭，丟入火紅烈焰，供養猙獰的紅色魔鬼。是份魔鬼的契約。

「中國的合作案。」Orbis說，「坦白告訴你們：我猶豫了。只是簽名然後靜默不語，像多數人那樣的話，這錢很好賺。何況轉個念，一中的確就是一中，沒有各表。因為我們是台灣。」

「文字遊戲這種事，我們哪玩得過人家。燒了吧。」宇辰把文件還給Orbis，表露一個比哭還難看的笑臉，「如果要販賣國家認同才能成功的話，我就退團。走了！」他拎起吉他與裝有效果器的箱子，頭也

不回地離開。

「我窮死也不賣舌頭。沒有舌頭的人怎麼當樂團主唱？」大正疑惑看著Orbis。他不懂，契約粗糙又暴力，連交換都談不上，Orbis為什麼要猶豫？

「但是撤除錢，我們都很清楚後果。不是朋友，便是敵人。這也是我作為經紀公司必須提醒你們的。」Orbis眼底寫滿疲倦，似是自沙場返回的將士，結束一場傷人傷己的持久纏鬥。沒有輸贏，只剩一條命。

「今天賣舌頭，明天是不是賣靈魂？其實一直是敵人。因為，朋友是，寧願犧牲自己也不會讓我們犧牲的人。像你。」說完，大正將文件從中撕開，再撕。撕扯的呲呲聲和邊緣一樣不平整，再強效的膠也黏不回原貌。

交易破裂。他將文件扔入垃圾桶，衝著Orbis笑：「抱歉了，但如果戰爭是必然的，我們不能多折損一個將士。走了，明天下午我們會準時來練習。」

路燈拉長歸途的身影，大正叼著菸，穿越擁擠的夜市攤販，猛然想起什麼似的停頓步伐，「欸，皮，OR是不是怪怪的？」

「你手上的刺青才怪怪的。信念兩個字看起來超空洞。」

「你不懂啦！把信念刺在身上，會痛，提醒自己記得。」

「我也不能懂，我媽如果發現我刺青一定會把我宰了。」皮皮聳肩，「宇辰他啊，跟阿昌去樂生表演後就悶悶的，倒也說不上怪。我覺得他可能被衝擊到。」

「衝擊三小？」

「世界弱肉強食，像你高中寫的歌，不美好。」

<p style="text-align:center">＊</p>

掛上最後一通電話，宇辰扭扭身軀好解除定格的僵硬。夾著電話

同步寫字記錄是實習兩個月習得的技能，不知不覺間城市跟隨脖子傾斜的角度，世界看上去，就是右偏了一點。但沒關係，反正他還是個學生，不需要理會廣袤世間的眾多問題。他伸展雙手拉拉筋骨，拎起吉他和The Wall辦公室夥伴道別。

暑假結束了。雖然假期以前他也很久沒有到過學校了。

台北的夏夜沒有比較友善，黑夜來臨，遮蓋白日明目張膽的壓迫，彷彿魔術師的黑幕，兔子鴿子和紅心A還是杵在原地，看不見的，並不代表不存在。數量過多的路燈不會閃爍，它們不停歇照耀，直直地，猶如最殘酷的刑罰。熬鷹。他丟掉手裡的菸蒂，從字庫裡拾起詞彙。強光直射鷹眼，剝奪牠的睡眠，直直地曬，煎熬身心至筋疲力竭。自知無力抵抗的猛禽變成乖巧寵物，安靜待在獵人肩頭不移半步。馴化。城市的光以同樣方式馴化人類。他想起一首老歌是這樣唱的：台北不是我的家，我的家鄉沒有霓虹燈。

但沒關係，反正他要回家了。雖然他的家鄉也有霓虹燈。

家鄉的霓虹聚集港灣。他時常爬上燈塔，一個人，看著遠處發呆，看港灣白日遼闊，黃昏時分燒得火紅，連帶船隻沾染色彩。當夕陽逐漸沒入海平面時閃起第一顆霓虹，接著點點交織倒映漆黑海面，是勝過銀河的絢爛。家鄉的霓虹是隱喻，隱著心裡尚未能說明的逃避，和逃不過的原點。

逃不過，待在原地好了。過不去的，沒有一定要過。反正今天不去燈塔。現在要回家。宇辰坐上客運倒頭睡去。睡醒了，家就到了。

「阿嬤！你起來遮早！」

清晨有薄霧，萬物朦朦朧朧尚未長出銳角，宛若新生。街道逆著晨光，工業區煙囪參天，冒著煙。宇辰遠遠對熟悉輪廓大喊。是阿嬤。早起的阿嬤不吃蟲。要散步。

「阿弟仔你是按怎踮遮？」

聲音宏亮，嗯，有睡飽。宇辰不急著回答，按著步伐走到阿嬤跟

前摟了她，說：「我嘛拄起床啊！」

「莫攔騙啊。你每次攏供拄起床。拄起床是會拿吉他。還有啊！你真濟次天光轉厝，我攏聞到你歸身軀酒味。」

呵呵。宇辰尷尬笑著。他忘了阿嬤雖然年紀漸大視力不佳，但是鼻子沒壞。陽光蒸發露水，黑暗被逼退牆角，世界再度回到光明。宇辰攙扶阿嬤走往車庫，拉了張塑膠椅讓阿嬤坐下。

「阿弟仔，你遮金毛是按怎？是不是跟人家學壞！」阿嬤指著宇辰頭髮，板起面孔問道。

「阿嬤，這是流行，袂變壞啦。」

「哼，流行。你看阿嬤頭鬃多黑，你弄得親像隻獅。你最近攏去叨位要？我足久沒看到你了。」

「嘸啦，我去台北實習。」

「實習是欲呢？」

「實習欲做真濟代誌啊，規畫活動，找人來表演，打電話找廠商。像妳去拜拜不是有賣香腸跟流動便所的，彼款我嘛要打電話聯絡人來。」

阿嬤沒接話，宇辰搭上阿嬤肩頭替她按摩。好一段時間祖孫沒這麼靠近了，阿嬤髮間有新鮮蘆薈的植物清香，是自己種植的，她說用來抹頭髮可以常保烏黑亮麗，而她的髮絲也的確黑如Live House場景，散發年輕氣息。

過了一晌阿嬤才開口：「莫假啊啦，我攏知影你一直和人玩音樂無去上課。」

「妳哪會知影。」宇辰停下動作，語言沙啞。

「你是我孫我哪會毋知影。你是正經打算無愛讀冊不出去吃頭路嗎？」

「嘸啊我有讀。」

「莫騙阿嬤，老實講。我這馬認真問你。」

「阿嬤……音樂袂當做工作嗎？」

「毋是袂當做工作。」阿嬤沉思了一會，眼神擔憂地看向宇辰，「做音樂的頭路足危險。」阿嬤話說得很輕，很慢很慢的語調，「他們會用各種方式予你袂當唱歌，小的是罰錢，嚴重的會被抓去關。日本歌、台語歌，啥物歌攏袂當唱。」

「阿嬤，彼是以早，妳那個時代。現時袂了啦。」

「按怎袂！政府是原來的政府，啥人會保證同款的代誌袂攔發生？」阿嬤激動的反應是宇辰始料未及的，停頓好一會她才緩緩續說：「你記得有一首阿嬤很合意的，四季謠。我做小姐的時陣嘛袂當唱。」

「是按怎？彼不是醬油廣告的歌？四季滷肉腳——」

「你只想著吃！」阿嬤輕拍宇辰的頭，「彼時陣打仗，遮首原歌名裡面有一個『紅』字，叫四季紅。紅色是對面的顏色，所以袂當唱。後來改成『謠』才會使。」

「阿國旗歌裡面不是嘛有紅？『同心同德、貫徹始終、青天白日滿地紅』，我們國小升旗攏愛佇操場唱！」

沒有回應。阿嬤別過頭，將視線轉移至街道。到工業區上班的機車接續騎過，機車排氣管留下的白煙久久無法散開。像團迷霧。宇辰摸摸阿嬤的背，問道：「阿嬤你咁無聽我講話？」

「莫講了，佇厝毋好講。」

「妳不講代誌猶原在啊！講啦！飯袂當吃一半，話嘛袂當講一半。」

阿嬤深深吸氣，似是受傷的人，鼓足勇氣回應聽眾天真充滿好奇的眸子。她示意宇辰靠近一點，壓低嗓音告訴他：「有些人的紅和你的毋同款，他們的紅是恭喜發財，我們的是菜市場地上的雞血。這就是政治。所以阿嬤不希望你做音樂，因為音樂和政治無辦法分開。」

轟隆。一道雷電劈過。閃亮宇辰想忘記卻日日纏繞夢境的那一天。

廝殺的牌桌上，阿昌邀約他一同前往樂生。那是什麼？阿昌沒多解釋，去不去一句話。於是他跟著坐上夜晚的客運，在曙光降臨前抵

達台北。樂生，全名樂生療養院，城市中被鐵絲網隔離的一座牢籠，關押疾病，載浮載沉在人海的視而不見。一個世紀以來，管理者從日本人變成國民政府，可是病人，還是病人。宇辰在靜坐的人群中跨步，嘗試快速理解這裡的故事。不，是一場悲劇——與世隔絕百年，看淡生死同聚一處的某天，被推擠至視線邊角的病人突然被想起了：因為捷運路線必須經過。為了多數人利益，病人必須走出鐵絲網，走進嶄新的鳥籠。宇辰杵在走廊，瞅著院內盤根錯節的老榕樹。如果蓋了捷運，這樹肯定要死的。樹會呼吸、是生命，那麼人呢？人離開這裡不會死，又或許該說，人沒有辦法死兩次——第一次死亡是為了多數人的健康安全，他們被迫屏住呼吸成為幽魂。只是從來沒有一種人叫多數人。誰是多數人？

「阿嬤免操煩啦，你無聽電視說，音樂還音樂政治還政治。音樂和政治是兩件代誌。」宇辰強定情緒，向阿嬤投擲了個笑容，為使她安心，他對阿嬤說出自己也不相信的謊話。

「攏騙人的，如果按呢是按怎我做阿嬤才有機會聽我囡仔時的歌？」

質疑句釣起記憶的蝦，一拉，丟進塑膠桶。很多年前，他仍是個不懂世事的孩童。阿嬤會帶著他和姊姊一同坐在收音機邊，聽著日本老歌打拍子。夏日悶熱的午後，阿嬤手持扇子的節奏搭著千迴百轉的旋律，一個不注意便跌入夢鄉，睡眠安適歲月靜好爬上她有褶皺的眼角。他以為那是阿嬤懷念幼時的無憂，如今想來，或許有更深一層的意涵，阿嬤是在享受得之不易的肆無忌憚。又是同樣的問題：「多數人」認為歌曲會影響局勢動盪。所謂多數人，是政府毫不講理的代名詞。是啊，誰能保證阿嬤時代的禁令不會再度發生？歷史不正是用來重複發生的？

「阿嬤管太多你無歡喜嗎？」

「嘸啦！阿嬤，我只是覺得這個世界真的很不美好。」

　　陽光斜射進車庫，來到祖孫二人腳邊。阿嬤悠悠地嘆息，說：「其實你講的嘛沒錯，時代不同了，現在講求自由民主，連總統嘛會使家己選。如果音樂是你合意的路，就繼續做、認真做。」她瞇起眼，想看清楚宇辰的臉，「但愛注意，保護好家己。記得莫變壞！」

　　「知影啦！我哪會變多壞！」

　　「知影你乖啦，緊去休息，我去市場踅踅，轉一轉。」

　　「好！阿嬤你寬寬仔走，我看妳出去。」

　　宇辰扶著阿嬤起身，目送她施施外行。正準備進屋時被阿嬤喊住：「阿弟仔！」

　　「嘿！」

　　「你要答應阿嬤，不管發生啥物代誌，都毋通怪你爸爸。他是為了你好。」

　　宇辰朝阿嬤擺了擺手，表示聽到。他很好奇阿嬤話中的意思，但沒關係，反正爸爸再怎麼不開心，都會原諒他的。因為他是家裡唯一的兒子。想到這他安心地上床成大字型攤平，沉沉入睡。

<p style="text-align:center">＊</p>

　　「失溫了吧，你活該。來，喝點熱水。」

　　「沒辦法我們在舊金山沒待幾天，只好一次刺完。誰知道要七個小時。」

　　「蠢斃了。」

　　「我覺得很棒啊，妳想想看，我把選舉場賺到的錢投資自己來美國增長見識，還可以帶妳一起出門玩。」

　　「很棒。但沒人叫你刺青。」

　　「妳不懂啦！只有信念兩個字超空的，感覺我的信念很空洞。而且妳看這圖，很像一套歌單。」

　　「你是不是發燒？怎麼會跟歌單扯上關係？」

「Freddy 幫我們特訓時說的：每首歌都有獨立的情緒，要想辦法在歌與歌之間串連，需要鼓或吉他或 Talking 去鋪陳。我身上的這些圖也是啊！這個刺青師很厲害，他把圖串連得很好，就像安排完美的歌單，而且信念又很突出。」

「我不想理你的歪理。」

「以後妳演出越來越多就懂了！」

「好，但在那之前，你不要再抖了。」

「我失溫會冷只能抖啊！還沒刺完耶！」

<div align="center">31</div>

工作室。

沒有多餘裝飾，屋子是原來的屋子，一張床，一張麻將桌，一台電視，四面白牆，幾片吸音棉。時鐘指針切割空間，停格的畫面仍在流動，流動是水，無法緊握。水匯聚成海洋，海洋終止於岸。海鷗聚集岸邊，浪濤一湧成群飛翔。不遠處有燈塔，遠行的船隻剛出航。船長遠眺前進方向，看不見港口有人在等……

嘎——

開門聲打斷思緒，大正眉頭緊蹙。有人撫過大門生鏽邊緣走進屋內，拉了把離他最遠的椅子，椅腳摩擦磁磚如鋸子橫切大腦，坐下之後靜靜不說話。他知道是誰，所以沒有回頭。

看不見港口有人在等他。他續銜接起腦海畫面。港口的風腥鹹，傳說是人魚看盡生死別苦流下的過多眼淚。港口的夜濕寒，港口的女人不善等待，浪聲驚醒午夜的夢，月色越光，心越慌。強褓的娃娃……

門再度被打開，兩雙不勻稱的腳步踏進屋，過大塑膠袋碰撞小腿發出沙沙聲像收訊不好的黑白電視，大正屏住怒氣，不抬頭。身兼錄音師工作的這段時間，他無可避免沾染了職業病，從嘈雜環境音分析提取不

同振動。沙沙聲左轉進了廚房，被重重地放置地上，有人朝他大喊：「正仔，我罐頭買回來了。」罐頭是一種密語，暗示即將開展的秀。雖然在那之前，他只想對所有人大喊 Quiet on the set。，降低不需要的聲音。

「為什麼要買罐頭？」坐在遙遠椅子上的印度仔不解問道。

「這是滅火器傳統，閉關料理。天將降專輯於斯團也，必先鯖魚罐頭。」宇辰說，「我們用消費券把所有鯖魚罐頭都買回來了，有紅的和黃的。還有這裡，這次全新大升級，我查到十二道鯖魚罐頭料理，除了基本款鯖魚罐頭麵，還有鯖魚罐頭飯，鯖魚罐頭泡麵，鯖魚罐頭……隨便啦，這種東西就交給楊大廚處理了。」他將食譜遞給大正，瞄向電腦螢幕問：「咦，鄭導那個蘭陽博物館的案子還沒結束嗎？這樣你怎麼閉關？」

「結束了，我只是一直出不來。」

「出不來？找 TENGA。」

宇辰的邪笑舒放大正緊皺的眉，露出笑容揚起頭回應：「不是啦，拍完《大男人,》一直覺得搖搖晃晃，好像還在海上。我有跟你們說吧，我想要做一張主軸是流浪與回家的專輯。要有海。」

「有啊，剛剛在路上〈黃昏公路〉的編曲我已經想好了：一台老車奔馳黃昏的海岸線，和夕陽比拚速度向前衝，整個海面延伸到公路全被曬得通紅，駕駛雖然戴著墨鏡但仍能感受前方的一切閃閃發光，有風，有搖曳的樹木。畫面用想得就覺得帥。」

「對對對，就是這樣，這首的靈感是我開車去學校會開上一條高速公路。」

「Okay，那我們畫面疊在一起了。我可以立刻編好給你。但是你沒說為什麼是海？」

6　拍片現場在開拍前會喊的話，要求現場保持安靜，以免收錄到過多雜音。

　7　導演李彥勳的畢業製作，講述一個澎湖小孩到台灣工作、卻一心想回澎湖的故事。曾於 2009 年高雄電影節放映。

「大概因為這一年接觸的主題環繞種載浮載沉吧，《眼淚[8]》是水、《大男人》是海。宜蘭靠海，高雄也靠海。我自己也⋯⋯」

「我不能回家吃嗎？」印度仔攔截大正的話，慢了不只一拍。

「你是恐龍⋯⋯」疑問詞尚未來得及吐出，宇辰看見皮皮在大正的視線死角朝他比手畫腳使眼色，示意他快攔住印度仔，否則他們全將成為恐龍，埋葬於爆發的火山岩漿。

來不及了。地殼已開始震動。轟——

「幹！平常練團叫你發表意見都不講話，現在吃個罐頭意見這麼多，不積極就回家啦！」火山口的高壓蒸氣與碎屑對準印度仔猛烈噴發，受揮揚的罐頭食譜如岩漿掃過挑染金髮，時下最流行的男性髮型沾滿狼狽，閃躲不及，下一波已然自留白的時間縫隙湧出：「我也想回家吃啊我就沒有家只能租你家⋯⋯」

「好了啦正仔，不過是個罐頭。」宇辰搭上大正的肩，試圖使他降溫，不想被使勁甩開。血紅岩漿騰著熱氣橫越工作室，汨汨滾動之處寸草不生。甩上門，讓房間成為海，讓情緒冷卻沉積為岩。

「你沒接收到我的眼神。」皮皮雙手環胸靠在廚房門邊對印度仔說。

「沒事啦他EQ低，這是壓力太大的正常釋放，等等冷靜就好了。不要理他。」宇辰說，「今天他算客氣的，你不知道他這幾年踹破過門，摔壞一堆杯子。還有一次，把自己的腳踢到掰咖，很蠢。」

皮皮點頭附議。看向窗外淡淡地說，「下大雨了。」

老房子隔音不算好，團員們的話清楚落進大正耳裡。隨便，反正那些不是他需要的聲音。錄音師的工作是懂得選擇需要的，拾取，按照需求修飾調整後才是成品。選擇是最大的任務，當然，所有選擇都是椿背負得失成敗的任務。就像他，選擇在故鄉租工作室，說是根據先前集訓經驗，需要一方便團員聚集的所在。更是因為他不願面對空

8　導演鄭文堂 2010 年之作品，講述一名便衣刑警某次辦案過程與不為人知的過去。

蕩的家。沒有家人，怎麼成家？雖然心中的空蕩從來不曾因為在場與否而消除。

　　瓢潑大雨飛濺玻璃窗轉移了注意力，他想起小學英文老師教過的諺語：天空下起了貓與狗。若漫步的貓狗自雲端墜入凡塵、跌落繁城，會是什麼聲音？沒人能給他答案，老師也不行。因為老師早已順從心裡的聲音，轉行當起紀錄片導演[9]。似乎人人皆有被隱匿的聲帶，同海洋之星藏在大海的記憶深處，閃亮卻無人知曉，只有無所畏懼者有機會尋得。雖然擁有大無畏的勇者往往遭受嘲諷。

　　海。又是海。他掀開筆記型電腦，游標輕點兩下資料夾，找出一個四十九秒的小檔案。開啟。流出滄桑的聲音。

　　車子駛進港灣前，太陽已經走到工作的位置。站得高高的，低下頭，盡責分離藍色與藍色之間的區別。天空是清朗的藍，海洋則是沉穩，白雲在它們之間浮捲調和柔軟。他扛著器材，按紙條上的住址走進巷弄，等待門後的人。

　　來了。您好，我是蘭陽博物館負責採集聲音的錄音師，今天是來請船長讀他年輕時在船上寫的打油詩。他對開門的人自我介紹。雖然整夜無眠的睡意不停干擾，他仍清楚看見對方表情有遲疑的頓點。怎麼了嗎？他詫異暗自低問，這該是早已約定好的工作，至少他得到的消息是如此。

　　那人領他進屋稍坐，趁著空擋，他架好器材以免船長久候。等了又等，船長在攙扶下拖著腳步緩入視線，和想像的樣子完全不同。島上的船長不像加勒比海盜狡詐精怪，但絕不會是一個眼神空洞無法溝通之人。「他得了老人痴呆。」那人輕聲答覆了他臉上的困惑。

　　所以呢？他強壓怒氣移步門外，點了一支菸。遠方有海，藍色的。

　　9　《從南方來的聲音》紀錄片導演關奕威。

藍色是最憂鬱的顏色，他想知道是天空還是海洋抑或中間淺色地帶才是屬於他的心情。「少年仔，是你欲錄音嗎？」低沉的年長女性嗓音自身後傳來，他轉身，用力點了個頭。

「歹勢，我不知道是要他念。」她訕訕地說。她個子不高，眼角堆滿海風蝕過的痕跡，應該是船長的太太。他看著她的歉意，一時之間不忍心苛責。面對面的溝通都有錯誤，更何況是透過時常不具人性的科技。細讀阿姨的眼角，隱隱約約尚能嗅得乾涸的鹹味，不知是海水還是淚水。

阿姨，那妳記得他寫的內容嗎？他問。「有啊，我攏有記得，我叫他念。」

他沒太多時間琢磨話裡的意思，隨阿姨再度進屋。見她蹲坐船長身邊，緊握他的手低語。船長的眼神是片凝滯的海，但阿姨是風，吹動了海洋。船長緩轉面對阿姨，輕聲回應。浪溫柔拍打上岸，留下淺淺的痕。

自嘆細漢不苦學。阿姨毫無遲疑讀出句子，似貝殼包覆耳朵的陣陣海底低吟。她輕撫船長的頭，瞅著他的眼，像個鼓勵孩子邁步行走的母親，站在語言的另一端，等待他朝自己靠近──自嘆細漢不苦學，大漢才來袂出頭。父母和阮無計較，讓子討海眼淚流。有時候，遇到風湧透，一個心肝亂糟糟。

阿姨念一句，船長跟著複誦一句。

他隔著距離倚門靜觀，不自覺紅了眼眶。彷彿看見船長獨自站在船首，不說話，海風吹蝕他的面頰，留下歲月。討海與人生是同義複詞，都是一個人，望向沒有邊際的藍，隨浪飄盪。船長不說話，烈陽曬傷手臂，焦黑如炭。海上的日子漫漫長長，再多詞彙也無法描繪──海的語言是藏匿，浪一捲起，所有的呼吸是祕密。只能等待。等待雨過，等待漁穫，等待未知的厄運降臨，等待靠岸。等待下一次出航。岸是回去的地方，海亦是。

港灣的妻子踮起腳尖眺望不著，前方伊人背影遙遙遠遠，只得佇立岸邊反覆默誦伊人詩句。風吹過集魚燈清脆悅耳。詩句是她的練習，對海的練習。海是他，沉默而無邊；海亦是她，終止於港岸。她在這裡，站在這裡，等待伊人下船，牽起她的手款款回家。其實都是一樣的，誰的風景不是浮沉？誰又能咒誓命有定數。但是誰都只能看著前方，哪怕舉頭天昏地暗雷電交加。

阿姨，他拭去淚水悄聲叫喚，妳跟船長說妳念一句他念一句，我再把妳的聲音剪掉就好。就這樣，工作順利結束了。他扛起器材準備離開，忽然有股浪拍打心頭，化作文字迸出齒間：阿姨，妳埋怨過嗎？

「以前就在等了，現在當然也能等。等他回來，等他好起來。就親像等好天等下雨，等著等著一世人就過了，哪有什麼怨恨。」

車子駛離港灣前，太陽來到天空的頂點。伸出雙臂，給予溫暖的光閃耀大地，調和海與天的新比例。天空是明淨的藍，海洋則是蒼碧。藍色是時間的顏色。藍色是等待的顏色。突然他明白，等待不是停在原地。等待是輕捧著小小的相信在海上持續前行，和時間做拉鋸戰。

但願有岸，更願岸上有人等待。

吉他旋律和著雨聲漸漸瀝瀝。不久之後大正打開房門，抱著電腦重新回到大家身邊。「我寫好我覺得這張專輯裡面最重要的歌。」他對所有人宣布，「海、水，是我們這一年來不斷接觸的主題，從《眼淚》開始，水是殘酷的，也是溫柔的。海也是。海很澎湃，澎湃之下暗藏危險，可是海上的人只能面對，等待即將發生的事，相信一切會變好。我想，我們都是海上的人。」

「水噢！這個好！」宇辰拍著手說，「話說我〈黃昏公路〉編好了，你要先聽嗎？」

大正搖搖頭，略顯尷尬地望向印度仔說，「你……我……歹勢啦！像他們講的，我脾氣真的很差。」

印度仔沒有回應，獨自默默走往廚房。留下三人原地不知所措相互使眼色，私語討論如何緩和僵化氣氛。幾分鐘後印度仔走回原處，擠到宇辰和大正的中間，用台語說了句借過一下，將手裡捧著的碗遞給大正，面無表情地說：「這條剛從動物園抓來的[10]。」

「謝謝。」

「不客氣。」印度仔壓扁嗓音忍住笑回應。

<p align="center">*</p>

在第 N 次借不到縫隙穿過人群後，偉軒無奈瞪著扶梯上排列整齊的後腦勺發呆。離家之後，他才習得星期六的別稱叫作擁擠，一個以前從未在人生出現的形容詞。他跟隨一顆顆後腦勺等速前進，握著不存在的鼓棒，揮動手腕，收起急躁的呼吸。時間透過打點一秒一秒消逝。捷運閘口前人群如被頭髮堵塞的水流緩慢流入排水孔留下灰殘餘沫；擁擠遺留的是氣味，食物香氣融合孩童口水和樟腦丸以及青少年過於亢奮的汗水成為一種難以解釋的、屬於城市的氣息。只有城市能涵括多種多樣的差異。

偉軒走進月台，等待綠色列車攜著燈到面前敞開。綠是上了大學才落入視網膜被讀取的顏色，新鮮如開心農場裡種植的蔬菜，惹人注目進而追隨，不對，是偷竊。雖然爸爸總說，太過新奇的都是不倫不類的。好比夜半被憤怒關掉的電視頻道：扮鬼臉的計程車司機載客橫衝直撞，下坡因太過快速擠出三層下巴，故意緊急煞車只為搶奪乘客的手機[11]。那不過是首歌，他想告訴卻沒有勇氣，因為當父親按下開關的彼時，偉軒確定黑暗中閃了星火。但，管他的，爸爸的威嚴具有時效性，限於孩子回家的時候。而今爸爸在遙遠的山的另一頭，山高水

10 電影《眼淚》橋段。
11 Red Hot Chilli Pepper 之〈by the way〉MV。

遠，手伸不到。

若爸爸知道他今天來高雄的目的會有什麼反應？偉軒右手勾著捷運的綠色軟膠拉環前後搖晃。每次到高雄，他都不禁琢磨起這疑問。第一次是因為學長宣布的社團規定：參加熱音社要多聽樂團現場。正好高雄十月有個很便宜的音樂祭，雙日票五百，不去白不去。第二次是因為他喜歡的樂團發行了一張EP，黑殼黃底紅字，側標寫著「迷惘的時代，找尋存在的座標」、「我在哪裡」。他雙手持握CD盒，久久無法移開視線。車門打開了，他快速衝往扶梯。邁開腿，三步併作兩步向上直追錯過的時間，回到陽光底下。我在哪裡？他左右張望，綠色的路標寫著「大勇路」。

大勇路。他喜歡這條路的名字，大勇，要有大勇敢的人才能走出屬於自己的路。例如他，志願卡選填的順序是按照離家公里數，越遠越優先。島嶼不大，可是山隔開了風景。他扛起行囊轉換三趟火車，沿鐵軌畫出一個橫跨東西的巨型微笑。是他的微笑。笑著入城撫摸過往僅屬電視的虛擬影像，走進唱片行點點那些只能摸黑觀看深怕呼吸聲太大而錯過VJ介紹的花綠姓名。阿姆，你好。聯合公園，你好。嗆辣紅椒，你好。邦喬飛——天啊你也在這裡，終於再也不是到大潤發見你了。

重工業的化學鏈複雜交錯隨港風搖曳，厚重汽油味逐漸濃郁。偉軒加快步伐繼續向南，大口呼吸以維持微喘頻率，差點被懸浮粒子嗆到。家鄉的空氣清新，但這才是人間煙火，他想。前方是紅磚相疊，再往前是灰色棚架。借過一下。偉軒看準縫隙往舞台鑽，身後的人如潮一波波前湧。天色漸晚，影子受光拖得悠長，抬頭是缺了一角的月亮等待開場。爸爸肯定不理解，是什麼表演值得月娘觀望，如同他不理解兒子為何窩在台北度過漫長暑假。雖然偉軒也不懂自己怎麼是個丟失鄉愁的人。

光線開始躁動。尖叫是最快能獲得回應的祈願。來了，他們來了，

偉軒扯開嗓子喊叫。當鼓棒落下，體內某個沉睡多年的器官霎時被喚醒，彷若靜躺老家茶几的遙控器，啪嗒一聲打開電視，開了面向世界的窗。他隨音樂上下跳動，舞台不高，樂手離他好近，甚至能清楚嗅得他們的呼吸，聽他們唱著他最喜歡的歌——找不到出口究竟在哪裡，我看不清——困在這無止盡的螺旋裡，我頭好暈——偉軒邊唱邊隨音樂撞往身旁的人，下秒接收上臂由另側衝擊而來的重力，衝啊，撞啊，再衝，再撞，肉身與肉身相互撞擊的疼痛因為音樂抵消，像是充滿鼓勵的擊掌，與不知名者享受獨屬此刻的默契。

　　這正是他喜歡這個樂團的原因，他們的歌讓他感覺自己的靈魂被人理解。

　　靈魂？如果靈魂是種器官，那它確實才甦醒。偉軒持續撞擊，以眼神和剛結盟的撞友交流，相視而笑。繼續撞啊！既然找不到出口，那麼我們就撞出一個宣洩情緒的洞——我知道我們沒有用，我知道我們沒藥救——可是還有好多人啊，他們一樣在這裡。音樂與光在前方，誰還管得著背後有多少沉重與黑暗？

　　這是發片演唱會，他喜歡的樂團經過兩年變得更加成熟有魅力，偉軒以袖口蹭去臉上汗水，退至一旁冷卻情緒。他聽著詩意的台語歌詞，不禁琢磨起獨立與主流音樂是否恰如中央山脈或濁水溪，粗糙且暴力的作為屏障形成兩股勢力互不相讓？身為新科熱音社社長，他從來對所謂流行樂嗤之以鼻，但仍難以釐清何以區分主流。隱隱約約，好像與政治有關。

　　新歌是生猛血氣的硬龐克。龐克也是離開家後才存入辭海的，一種渾是韌性的音樂。當歌詞一被吼出，偉軒整個人立在原地無法動彈——真理在哪裡？是非在哪裡？為何這麼多年，不曾聽人說起？面對不義的現實，你要躲去哪裡？利益和良知，你會選擇什麼？——台上彈吉他的人舉槍指向他，轟掉不明究理的腦袋，在無人發現的短暫替他安裝一顆全新的，使血液及心臟與腦袋連線，按壓開關，塵封許

久的幕幕跳躍眼前。他滑動陳舊畫面，翻閱到了最後一幕：決定離家是因為，他想親眼見一見不存在家鄉的綠色，從來綠色只存於家鄉人的話語，他們說，那是惡鬼的顏色，惡鬼擅長說謊，假以清新色彩欺騙少年與之為伍。可他隱約覺得不對勁，監獄和軍隊是使所有人口徑一致的地方。那他在哪裡？關山。被關在山裡的人，是否沒有得知真理的可能？

所以他出逃了。看見了綠色，看見了彩虹，還有不端不平不公不義——是台上唱歌的人指引他，他們滑動琴弦，和火車一樣，藉由摩擦與火光將人帶至遠方。他們的遠方沒有虛假造作，他們用音樂捍衛夢想。夢想是什麼呢？偉軒還不知道。但他好喜歡他們，願意為他們佇足，呆坐電影院廁所只為聽完一張 EP，之後將情緒一同丟進馬桶，高速水流嘩啦嘩啦沖刷殆盡，馬桶內的波紋大約是受音樂震盪而起，他亦如是。他好像朦朧地知道他的夢想了。

啊！毫無預警地，偉軒被身旁的人扛起、往人群堆裡丟，人聲躁動淹沒他驚恐的吶喊，啊——視野不同了，他居然能直視主唱的眼。身體輕飄飄騰空，一雙雙手支撐著，他悠然仰躺其上，好似家鄉隨風搖擺的稻浪。緩速被送離舞台較遠的地方，一下地，他又即刻擠往舞台。這一次不需別人，他主動翻騰人群之上，宛若重回羊水的胚胎，被安心包覆於母親沉穩的心跳。砰通砰通。砰通砰通。靜待看見世界的光。偉軒朝他認為的真理揮了揮。真理是——敢用全部生命保護夢，無論世事如何變化，會永遠在這——

沒錯，正是如此！偉軒舉高雙手，咧開嘴，像個打贏勝仗的王。他終於懂了，獨立音樂之所以吸引他，在於這些人——無論是樂團或歌迷——皆有個令人著迷的夢想，一個「用音樂改變世界」的夢想。吉他的 Riff 牆撼動心跳，台上的人總有一天會帶領他一起改變。雙腳踏地的偉軒仰望舞台想著。因為他們是如此特別，在他平凡如白紙的人生寫下「公眾議題」。更是他們教會他彎下腰，平視角落的陰暗。

嘿。

偉軒回過頭，五雙眼睛盯著他瞧。人潮散去以後，燈光黯淡以後，他們的輪廓不比舞台上鮮明，是再平凡不過的一般人。但偉軒還是一眼識得他們誰是誰。秋風吹得情緒澎湃湧動，嘿！他強忍尖叫故作鎮定回應。「你是那個每次來都撞很大力的，我記得你。」「我是Ken。」偉軒伸出右手，用力握上。

32

天氣真好。

宇辰捧著牛肉麵，不時看向藍天。白雲繾綣緩飄窗前，這麼好的天必須工作，他哀嚎一聲，拿穩竹筷繼續吃。吃飽了，待會好上路。他並非討厭現在的工作，The Wall 駁二月光劇場 Stage，職稱聽起來帥帥的，薪水不算太差，還能聽團看表演。然而工作本質是出賣靈魂，販賣虛假情緒以換取現金，強逼自己面對不喜歡的微笑而非比中指，用許多不著邊際的字眼例如責任、熱情、能力來催眠自己是個特選之人。好比現在，他只想到釣蝦場做個垂釣者享受太陽。但他不能。

算了，反正再做也沒幾天。過一陣子就要當兵了，一想到他將和一群渾身發臭的雄性動物共度光陰，宇辰便嚥不下口。算了，吃飯要配開心的主題，嗯，滅火器挺值得開心的，去年秋天的新專輯逐漸受人注目，發片場票房破紀錄，四百人耶！在高雄這樣不習慣花錢看表演的城市，居然有四百人前來。宇辰夾起肉送入口中，全世界最美味的牛肉果然出自媽媽之手，紐約的牛排再怎麼鮮嫩，依舊少一味。紐約啊，巨大的蘋果，樂迷齊聚的 CMJ 音樂節，奇幻的一週──沒有人懂得他們所唱語言，音樂卻使眾人相互理解。愜意的酒館盡是破爛設備，服裝不起眼挺著肚子的大叔大嬸也能盡情顫動，音浪太強，肉也會晃。他身上的琴像台橫行無礙的翻譯機，替他在異國乾燥稀薄的空

氣中傳達愛、自由、正義，直至汗水濕潤呼吸，金髮觀眾的掌聲增添氧氣。真令人感動，呵呵。

只不過吉他和他本人一樣有個怪脾氣，能與歪果人溝通，卻無法與親生父母對話。他好想告訴爸媽，他們的兒子現在雖談不上成就，但已經被看見了。一個玩音樂的人，像個幽靈，徘徊在夜晚無光處，必須持續躁動、發出聲音才有機會得人注意。沒有一個幽靈有被看見的天賦，祂們只能不停努力拖拉椅子刮花黑板，等待時間替祂們尋得靈媒法師從中代表自己與常人溝通，表達訴求。現在的他被看見了（宇辰歪頭沉思：原來 Orbis 是個靈媒啊！）。觀眾、廠商、國外音樂節，都看得見他，那個滅火器的吉他手，他以此為榮。可是爸媽看不見。他與爸媽之間相隔太多的符咒，上面寫著叛逆、令人擔憂、不孝順。他無法靠近。

算了，別想這些有的沒的，太複雜了。宇辰簌簌吸食麵條，為自己轉個念：侏羅紀公園不是說嗎？生命會自己找到出口。恐龍可以憑什麼人類找不到！不對不對，電影太不切實際，再換一個：連大港開唱都能睽違兩年再度舉行，還搞個盛大的十天歡樂 Party，如此艱困的事，The Wall、這個幾乎和他生活相綁的場域做到了，他有什麼資格消極？嗯，沒錯，宇辰低頭，看見自己的臉映照在紅燒牛肉湯底，閃著自信，頓時覺得光明的路向他敞開。

不，人還是別太早盲目樂觀。因為一抬頭，爸爸進屋了，直奔面前毫無脈絡地問：「你到底攔欲繼續讀冊嘸？」

天氣很好，陽光很大。剛下工的爸爸曬得滿面通紅，舉手投足全是熱氣，彷如外頭高溫之下的柏油路，隱隱晃動扭曲著，好似即將融化。這不是個新鮮問題，上一週、再上一週，還有過去的幾週爸爸也曾問過。然而從來沒有一次挾帶憤怒，像現在這樣。

宇辰愣了一會，用塞滿食物的嘴含糊回應：「我欲去做兵啊。」

一滴汗珠順著顴骨滑過爸爸的下巴，他不耐煩地拾起脖子上的毛

巾隨意擦拭，走近宇辰，語氣加重問句：「你欲去讀冊還是欲去當兵？」

「我跟你說過了啊，我欲去做兵。我要學的已經在大二學完了，大三大四是經濟層面的課，我沒有興趣，這樣浪費時間沒有意義。而且我又讀不完。」

「阿你學校讀不完，以後欲按怎吃頭路？」

爸爸又上前一步，眼神滿是煙硝。他身體的火業已燒起，燒得渾身汗水濕淋。那與天氣毫無關係。他憤怒，因為他意外得知兒子有個出國機會。老師和校長說好了，只要他好好到課，順利畢業，他們會把他視若珍寶的獨子送出國讀書。多光榮的一件事！他是個工人，汗與血，沙與土是他這世人的宿命。當風揚起，塵沙會縮短視線可及之處；當他揚首，最遠可見是排廢白煙的煙囪。出國不是件了不起的事，街口的鄰居也常去越南。了不起的是他的兒子要出國，他唯一的兒子，受師長喜愛所以有機會出國！聽到消息的他渾身輕飄飄，像隻開屏的孔雀高昂頸部、張開尾羽接收欣羨目光。直到他忽然想起：兒子似乎說過，不想畢業，要去當兵。

「沒有啊，那我繼續讀。」爸爸的憤懣熱度感染了宇辰。回答過那麼多遍，為什麼還要再三詢問？不能只是老子有脾氣，兒子也有。

「阿你讀又讀不畢業，你要幹嘛？」

宇辰的話點醒了爸爸。他記得上次兒子已明確告知，學分還差五六十個，勢必是畢不了業。但是，繼續讀不代表會畢業，不畢業兒子便不能出國，不出國也就沒有他「現在」理想中兒子該有的出息。那該怎麼辦？

「那我就去當兵啊！」

「你沒畢業怎麼吃頭路？」

「那我繼續讀書啊！」

「你又讀不畢業，讀了也沒用。」

「所以我就去做兵啊！」

291

「你不是說你要讀書嗎？」

「那我就繼續讀啊！」

「可是你不是說沒有興趣也不會畢業嗎？」

「那不然我一樣去當兵，反正都不會畢業了。」

「你沒有畢業證書怎麼找頭路？」

對話劍拔弩張，像兩個鬥劍的人相互以對方為圓心旋轉，誰也沒有先出招，越轉越快越轉越快越轉越快——啪嗒！宇辰將手中的筷子往桌上一摔，倏然站起，沒拿捏好的力道傾倒碗裡的湯麵，灑了滿桌。他對著父親咆哮：「不然現在是要怎樣啦！都你在說，怎樣都不行！」

父子二人對峙著。好似中央隔著發爐的烈火，另一側的面孔被燒得縹緲。

爸爸仰首看向宇辰的臉，那張有他二分之一基因的臉，越來越惱怒。以前不是這樣的，即便他們不常對話。他是兒子的天。他溺愛他，寵他，給他想要的玩具，為他建造獨享的籃球場，全是為了看見他對自己的崇拜目光。可是一晃眼，兒子已經比他高了。他的影子之於兒子不再龐大威武。現在他竟拿這小子一點辦法也沒有。

「那你到底要玩多久啊？你一直說你在玩樂團，高中講到大學，我還沒有看出你到底在幹嘛。」

聲量絕對不能小，爸爸一口吼了回去，氣得全身顫抖。他想動手教訓這不知天高地厚的渾小子，奈何動靜太大，老婆已迅速進屋擋在他與兒子之間。兒子是她生的，由她護著也是應該。但是這小子氣焰太過囂張，他怎麼也嚥不下這口氣。進不去的，必將全數吐盡。

爸爸的怒吼如若一抔土蓋過紅焰，使它隱隱悶燒。宇辰呆站原地茫然望向爸媽。一語不發繞過他們離開客廳，拿了鑰匙和墨鏡出門。

天氣真好。

宇辰戴上墨鏡，深色鏡片冷掉了光。只是紅燈還是紅的，綠燈還是綠的，如同對錯鮮明有別。車子由北往南縱切城市，午後車潮創造

鋸齒狀的切口，走走又停停，刻意握緊方向盤的雙手不受控地發抖。嘿，你現在在開車。他往心裡喊話。嘿，孩子，注意安全，注意⋯⋯

他一瞥後照鏡不管不顧身後的超載喇叭聲，硬是轉彎迅速搶道越過來車到馬路邊。不行了，再也撐不住了。他不該稱呼自己為孩子，這稱呼令眼淚啪嗒啪嗒像節拍器用以80BPM的速度滑落，他感知流動的節奏，同時仇恨隨時分心的自己。他早已不是個孩子，而是一個不負責任的痞子。一個以墨鏡遮掩羞愧的痞子。

想到這宇辰摘掉墨鏡，讓狼狽與不堪攤在陽光下。是誰唱的眼淚成詩？眼淚成不了詩，它和著鼻涕黏糊，沖刷不去罪惡反倒沾黏。啪嗒啪嗒啪嗒，弓起的掌心無法盛接，它們穿越指間縫隙不斷朝身體湧動。終於，他放棄掙扎，雙手攤垂接受自己是一切的根源。是罪惡的根——他千不該萬不該用剛剛的態度對爸爸說話，還擇筷子。他哪裡有資格生氣？家裡最沒資格大聲說話的就是他。他的聲量不過源自染色體，第二十三對染色體替他打造特殊的人生，獨子，爸媽心尖上的肉。自幼享有無盡寵愛，雖然他不懂愛是什麼。可能是堆積如山的玩具，也可能是要價十幾萬的小提琴。無論是什麼他全不想要。有一年，是哪一年呢？他記不清，只記得他拱起瘦小身軀對爸爸使勁尖叫：不要再給我買玩具了！我受不了啊！姊姊她們都沒有憑什麼我有！來不及拆封的嶄新玩具盒抵在胸膛，沉甸甸的，壓得他難以喘氣。漸漸地，爸媽的愛之於他像是夏日難以驅散的蚊子，令他痛癢難耐留下紅腫痕跡，他只能閃躲。夏夜漫長，有太多躲不過的時候，於是他習得反抗。反抗的脈絡紋路刻在掌心，被乾燥後的立可白拓印上十二歲的考卷。那是考音樂班的日子，填完所有答案的他雙手環胸，兩腳椅前後搖搖晃晃。搖啊搖，自信搖長出鐵杆，一根一根將他團團圍圈，他的能力圈禁了他：他一定、絕對、毫無意外會考進音樂班。搖啊搖，越搖心越慌。他停止動作瞪著考卷，拿起桌面的立可白——搖啊搖——不停重複畫圈，將答案一題一題塗掉，每一個圈都是場零度回歸，回到一片

白淨的起點。離開考場後他舉起右手亮出白色印記，宣誓般告訴媽媽：我交了一張白卷。

之後，他再也不用練琴了。但日子像雪一樣沉默，空白了語言。年幼的他滿心雀躍，卻不明白雪以大量純色掩蓋醜陋，藏匿謊言，吞噬聲音；人們喜愛雪，將其視作忘憂良方，僅是為了逃避。一直到被退學他才發現，自己亦是個逃避的人。他反鎖房門，將通知單藏於枕下。愧疚感像欠債，總有被追討的一天，淚水因此鬆脫。求助無門時網路資訊拉了他一把，樹德科技大學獨立招生，音樂系是他唯一可報考的科系。他吹散覆蓋琴盒的厚灰，將琴平穩放置左邊鎖骨，左手握琴頸，右手持弓，典雅細緻的樂音再次悠揚──他刻意遺忘之後的事：門外是爸爸滿足的神情，那讓他頓時領悟，其實自己才是蚊子，一隻被琥珀包覆的蚊子，鑲嵌於手杖，被爸爸視作珍寶。他這隻蚊子體內承載的 DNA 雙股螺旋一是爸爸對兒子的期待，另一線條糾纏之終點則是爸爸的夢。他是爸爸兒時夢想的延續。

而今天的他，毫不客氣捶碎了全部。一分念想也不留給爸爸。他不喜歡失望的感覺，但他讓爸爸失望了，僅是為了一個不想要。他想要的爸媽全給他了，爸媽想要的他竟想盡辦法破壞。他不僅是獨子，更是頭犟子。他知道的啊，現在大學畢業證書和身分證一樣基本，沒有畢業的他怎麼找工作？更遑論出國。雖然他一點也不想出國，他和大正皮皮約好在夏天結束以前一起去當兵，他不能是拖到團隊進度的人。同時他也是生氣的，為什麼不相信他呢？他在心裡吶喊：我是恁的後生！應該相信我啊！我有辦法做自己喜歡的事又賺到錢，成為讓你們驕傲的人。我的樂團再過幾週就要辦十週年紀念演出了，我如此執著於喜歡的事，瘋狂偏執地完成設定的目標，這不正是爸爸你教育我的嗎？要做，就要做到最好。我正在走「把事情做到最好」的路，你為什麼不相信我？

為什麼不相信我？

宇辰哭得更大聲了，密閉車廂放大他的無助與孤寂。其實他也不相信自己，對於尚未到來的未來與其夾帶的責任，他比誰都惶恐。他還只是一個孩子。歷劫一場長達9125日惡夢的孩子。

<div align="center">＊</div>

很久以前，我曾經陪在爸爸身邊看他做木工。

爸爸橫拉捲尺貼緊牆丈量，取下放置右耳的鉛筆，在牆上點了個點作為標記。瞇起眼對準焦距，將尺子豎放再做一個新標記。接著擺放水平儀，看裡頭的液體是否平均分布不晃動，最後拿起釘與槌，使用上手臂的力量咚咚幾聲，看釘子逐漸沒入。

爸爸，你為什麼要這麼認真做這個鑰匙架？差一點點鑰匙也不會掉下來啊！我仰頭望著爸爸高大的身影，看得我肚子都餓了。爸爸厚實的手沾有粉末，輕輕揮拍後往我的頭一按，那力量像是武俠連續劇演的灌頂，粗暴力道中帶有溫柔。爸爸垂下視線對我說：「如果要做就要做到最好，不然你就不要做。」

「欸鄭宇辰，你爸媽來了啦！」

大正的叫喊打散宇辰的思緒。他往大正手指方向望，果然，是三姊帶著爸媽來了。一如既往。他朝家人走去，只敢將視線停留姊姊身上，領著他們到舞台後方的音控台，那裡可以看見整個舞台連同觀眾的樣子。

然後，他就離開了。因為害怕語言有刺，一出口便如荊棘傷人傷己。逃吧，先逃再說。他快步回到皮皮身邊，不敢向音控區多望一眼。有什麼事都等表演結束再說。

「你幹嘛？」皮皮嗅得宇辰呼吸裡的不安問道。

「沒啊，十週年耶。用想的就覺得很感動，我居然跟你們認識十年了。」宇辰斂住憂色，咧開嘴笑著。他接過印度仔遞來的啤酒，毫無

295

間歇地灌下肚。氣體直衝喉頭，打了一個嗝。

「十年鬥陣，鬥陣十年。」大正開心地說，「如果滅火器是我們女朋友的話，那已經交往十年了！真的和談戀愛一樣啊，有艱苦有快樂，有哭有笑……」

「你哭的時間比較多，」皮皮斜睨大正，「什麼都哭，連台北SOLD OUT也哭！」

「拜託！那是滅火器成軍十年以來第一次SOLD OUT好嗎？當然要哭一下啊！票賣完了，表示有好多好多人要來看我們演出。」

「但你高雄場也哭。」印度仔默默補了一槍。

「七百人耶！高雄場賣超過七百張票難道不值得哭嗎？」大正抗議道，「高雄才是最值得哭的。你們想，《海上的人》高雄也不過四百人，那對專場來說已經很多了，結果不到一年居然多了三百位鄉親。你們剛剛有聽到Orbis說嗎？他說駁二外面被擠得水洩不通。」

「是啦，高雄真的很不容易。不要說觀眾，我們自己以前也沒習慣花錢看表演。去原宿廣場或百貨公司就有了，而且都免費的。」宇辰說，向工作人員再要一瓶酒。

「所以要感謝我啊！我在The Wall一直努力塑造產業價值，讓觀眾知道就是要花錢買票，和花錢看電影一樣。因為他們看的是一場秀。」Orbis插入對話，驕傲地宣示。外頭人潮湧烈，他內心的激動不亞於大夥。多好的一天啊！如要說衣錦還鄉，今天正是他們這些南部小孩光榮進城的時刻，而他是領頭的那個。他用力按住大正的肩頭，「在家鄉更不能漏氣，讓他們知道高雄出品的樂團有多厲害！」

「Yes Sir！執行長！」

時間到了。四個大男孩伸長雙臂，彎下腰，環住彼此頭貼著頭，形成一個封閉小圈，放肆地鬼吼鬼叫。啊——叫聲有高有低，像是部落上戰場前的預備，藉由叫喊驅趕躲藏身體的鬼魅邪氣以得勝利。重踏腳下的地，踏出節奏，呼喊口號：滅火器！加油！滅火器！加油！

他們站直身體，眼神炯炯有光，背著武器往舞台出發。行進的鼓聲宣告戰爭序幕已揭，這場戰爭沒有敵手──不──敵手正是自己。成團十年，他們要讓過去活在黑影後面的自己看見，你的堅持啊，已經有了成果。

爸爸的目光一直緊盯宇辰。

自從和兒子吵架，他們的眼神再也沒有交會。最近兒子聽到他的腳步聲就落跑，他知道。逃避能解決問題嗎？能畢業嗎？他不記得這樣教過兒子，憤怒因而烈燒，卻無處可燎。直到有天返家遇見年邁的母親，見她說著孫子有多孝順時的寵溺，心中的火恍若尋得濃烈氧氣，轟地一聲爆炸。

「父子沒有隔夜仇。」母親僅淡淡回應，「你說你兒子躲你，你不也拉不下臉？」他看著母親蘊藏睿智的眼角褶紋，摸摸鼻子轉頭返家。母親的居所離家不過幾步路，進了家門，聽見女兒用責備的語氣告訴他：兒子等了他一上午，想親自邀請全家人參加樂團表演，七月二十四日，駁二特區。她說，兒子強調，這場演出和先前的絕對不同，希望爸爸媽媽一定要到場。所以等啊等，等待爸爸歸家，直到上班快遲到了才離開。

嗯。他摸摸鼻子，輕哼一聲表示知道了。獨自上樓，打開兒子的臥室，午後斜陽照亮房內，裡頭全是和音樂有關的事物。其實他在不遠處已看見兒子，於是故意走進亭仔腳，待視線剩下兒子騎車離去的背影。究竟是誰躲誰呢？他關上門，想起母親的話，感到無限唏噓。

兒子上台了。他看著他，彈奏吉他的手十分堅定。現場滿滿的人，這些是叫歌迷嗎？他側頭想要發問，卻聽得女兒也能哼唱舞台的曲調──怎麼能是曲調！他暗自皺眉，這麼吵，說是噪音也不為過。可是噪音令滿場的人快樂，抓緊節奏齊聲高喊：沒有！未來！這群！敗類！他的眉頭皺得更緊一些，沒有未來是件值得驕傲的事嗎？他再度看向兒子，和他朋友、那個唱歌的一樣，一頭金毛，褲邊垂吊的鐵

鍊晃動，怎麼看都是不倫不類不正經。如此不正經的人和歌居然吸引這麼多人前來，一定是哪個環節出了問題。

不過啊，兒子不光彈吉他的手堅定，連眼神也是。闖蕩社會大學多年，他見過這樣的眼神，往往只出現於成功的人。舞台光照得兒子閃閃發亮，當他舉手拍打節奏，台下觀眾也跟隨他。有多少人呢？他瞇起眼往最遠的地方眺望，竟看不見盡頭。他們透過兒子的號召，一個個舉高雙手，清脆響亮地參與了演奏。

我站在十字路口，誰能告訴我該往哪裡走？我痛著困在這漩渦——他愣了一下，歌詞不經意掐疼腿。白色的乾冰煙霧噴散，落在兒子身後使表情看不真切。會是兒子的困惑嗎？他伸長脖子，想看清舞台的樣子。如果是的話，他該怎麼辦？他寄予兒子小提琴的志向，是希望他成為一個氣質滿分的音樂人，畢竟古典樂不是人人撐得起。兒子絕對不知道，當他聽見小提琴樂音重繞時，內心有多激動。古典樂和現場這吵得他耳鳴的噪音怎麼拚比？情緒還沒緩過來，另一首歌的音牆一刷起，再度刺痛了他——

終於我們不必再承受，他們不同的眼光，他們不屑的笑容。

這首歌他以前是聽過的，然而不知為何，今天他才第一次清楚聽見歌詞內容。他摸著鼻子，掌心覆蓋嘴唇與下面頰，想調整好面部表情。是否他也是這群人的一分子、持有不屑笑容削弱兒子信心的一員？他遮蓋著臉問自己。撇開噪音不談，從這個角度看過去，兒子的吉他彈得真好，雖然他不太懂吉他，但身為業餘樂手的他明白，對音樂的投入假不了。他細細思索過去兒子拉小提琴的畫面，似乎不曾見過投入。對，兒子從未在他面前坦然地拉過琴。他總以為是害羞膽怯，可如今看來，害羞個屁！只是不願意。

音樂一首接著一首，少有停歇的時間。他盡量不眨眼，深怕錯過兒子的精采畫面。一句「想回到過去單純的世界，簡單的一切」合音，再度唱痛了他。現在的世界太複雜是嗎？是吧！一直被逼著要完成「爸

爸的夢想」的孩子，當然想回到沒有憂慮的童年。突然他很慶幸今天來到演唱會，兒子從來不與他對談，應該說，他是個不和孩子交談的父親。他愛他的孩子們，但他不懂得表達。暑假兒子在台北實習，有時候他會打電話，期待趕快接通，但是每當接起，他又不知道該說什麼，只好聽著兒子忙碌的背景音，黯然掛斷。爸爸的角色不似媽媽，碎碎念也是溫柔。

唱歌的那個停下來，和觀眾對話。他們（應該）不認識下面尖叫、要求他們脫上衣的人，可是說話內容如同熟識的朋友。唱歌的那個接著說，現在要唱高中寫的歌——別問我明天，將要面對些什麼，因為我所堅持的一切，你永遠都不會懂——他調整坐姿以掩飾不安，眼睛仍死死瞅著兒子。之後，放軟身子，下定一個此生至今最大的決心。

一張白紙，惦在這個彩色世界，變成你和我。

台下那些看不清面孔的人毫無遲疑地配合兒子的吉他旋律整齊大聲唱起主歌，身旁的女兒也一同輕唱，他側過頭，看著因興奮面頰緋紅的女兒，鼓起勇氣問道：「妳也是妳弟弟的歌迷嗎？」「阿爸！你知道歌迷是什麼噢！」他抓抓頭，有些不好意思，正欲回答卻被女兒搶了話：「爸，你知道所有歌都是弟弟編曲的嗎？我是他姊姊，看他這麼認真，當然支持他啊！」

看來，自己這個父親做得比姊姊還不如。他再度抓了抓頭，正襟望回舞台，兒子的動作具有強大魅力，無論跳高或是甩頭，舉手投足的每個細微都渲染著。

人生這齣電影，就算攔再甘苦也要繼續搬。

真好聽。台上與台下配合得宜，全場會唱的歌曲，絕對不是玩票。而且，他才注意到歌曲是用台語演唱的。台語是他們的母語，他沒想過在國語縱橫歌壇的多年以後，再度近距離聽見台語歌，居然是兒子的作品。用我們的希望，走出屬於我們自己的路，堅持我們的夢，活出精采的生命——的確是人生啊！再怎麼甘苦，也要用希望走出路途。

隨著兒子的律動，他輕輕地，輕輕地將節拍打在膝頭。

輪到兒子說話了。

兒子侃侃而談高中的回憶，述說他未曾參與的過往，以及兒子有意隱瞞的小過與大過，他和觀眾一起笑出聲，才知道原來今天在場有許多高中同學前來支持。並且，老師也來了。這消息令他傻眼──現學現賣兒子剛剛說過的話。或許是時代背景影響，「老師」的身分於他是有重量的，十年前的班導師願意到場，代表他們真的很成功。兒子說著說著，無預警地唱起了歌。他聽不懂所唱的語言，但是從兒子的表情可以判斷，是一首意義重大的歌曲。這是他第一次聽兒子唱歌，舞台燈光照亮歌聲，動作閃爍耀眼，他驕傲地瞧著他的「作品」──要不是他從小逼兒子學樂理，如今或也沒這等成就。歌迷尖叫四起，許多人被舉得高高在人海游來游去，他們的熱情反應他與有榮焉。真好。他坐直身子，享受現場的噪音，即便它們使他耳鳴。

表演結束以後，兒子和同伴們直奔後方倚著欄杆抽菸休息。他起身走向那頭，不顧女兒在後喚著。有些話，如果今天不說，或許再也沒有機會說出口。可是站在兒子面前與之四目相望，他的語言仍舊艱澀，尋不出合適詞語。猶如對峙。

「OR啊，你今天表演很棒噢！」果然還是要靠女兒打哈哈才行嗎？咳咳，他示意兒女專心聽他說話：「呃……所以你接下來，你要的就是這個是不是？」都說這麼清楚了，兒子應該聽得懂吧？他暗地想著。如果聽不懂，他還真不知道該再說什麼。

「對啊！這就是我想要做的事情啊！」

很好，兒子聽懂了。那，就這樣吧。他向兒子用力點了一個頭，往出口走去。

*

「老師我們知道錯了，但是我們還是變成這樣了！」

麥克風聲音飽滿，在沒有屋頂的月光劇場外圍，還是能聽得一清二楚。是楊大正，那個和自己同一天生的男孩。他長大了，他身旁的狐群狗黨也是。林老師牽起嘴角的微笑，碎花長裙隨夏日晚風輕飄更是婉約。

前幾天，他們班的同學，叫什麼來著？厚跟鞋扣扣扣扣踏著紅磚路，敲醒她回憶前來邀約的同學姓名。邱宇⋯⋯不記得了，她些微頹然地盯著紅燈。人不能不服老，容貌或許會永駐，然記憶力是殘酷的。當她看見邱同學那張成熟又熟悉的圓臉，才想起十年了。愛聽音樂、充滿活力的一班已經畢業十年。十年一刻，轉瞬即過。愛聽音樂的孩子不會變壞，長大後都有好的發展，她聽著邱同學娓娓道來，誰和誰在駁二特區上班，誰又和誰組了樂團。她在教師休息室聆聽學生的成就，雖然好多名字與臉搭不上，仍感覺夏日豔陽分享許多榮光給她。日子彷如折射的窗，多了一抹虹。

那個，楊大正呢？

她最有印象的是他，那雙劍眉彷若武器銳利地對付全世界。嘿嘿，邱同學賊笑著，似乎預先知道她會詢問。他拿出門票，邀她一同前往見證這場成軍十年的演唱會。因為結束以後，他們要去當兵了。邱同學說。滅火器三個大字印在票上，她抿著嘴，不讓邱同學看見自己彆扭的笑。印象很深刻的一幕跳了出來：她曾瞅著楊大正遞交的報名表思索團名的由來。滅火器？有什麼特殊意義？

直到有次轉台間瞥見他們的表演與簡短訪談，多年的疑惑終得解答：因為看見泳池旁的一支滅火器。太隨便了。她對著電視放聲大笑。

一晃眼，十年了。她在台下看著那個愛唱歌的孩子，和過去完全不同，渾然天成的自信演唱他的創作。她細聽歌詞，覺得身為國文老師的自己沒有白教，不僅中文用字得當，就連台語也畫面感十足。她本想遠觀，不承想楊大正的眼神忒好，在洶湧人潮中認出了她。他朝

她揮手，眼裡滿是感動。她同是。聽他們說著高中時代的趣事，好像還是昨日。

不過他們都錯了，她從來沒有討厭過誰。國文老師悠遊文字，比誰都更懂青春。青春需要一點壓抑，一點壓力，一些討人厭的角色，才有機會精采不留白。至少，她是個過來人，她信奉三毛所言：一個人至少擁有一個夢想，有一個理由去堅強，心若沒有棲息的地方，到哪裡都是在流浪。

正因如此，當孩子們將畢業紀念冊遞給她簽名時，她筆勁鋒利地留了幾個字：會放棄的，都不是愛。不曉得他們是否還記得？

但是無論多愛，噪音依舊是噪音，惹得她腦袋疼。扣扣扣扣，綠燈了，林老師加快腳步遠離月光劇場。微風吹動髮梢，她走過斑馬線，朝殘餘的噪音微笑：她終究是對的，和她同一天生日的人不會太差，對於喜歡的事總能堅持徹底。

<div align="center">＊</div>

「進新訓中心之後脾氣不要太硬，該低頭的時候還是要低頭……你要幹嘛？晤……」

「我只為吻妳而低頭。」

CHAPTER FOUR

IV

「上帝顯然不願意把罪與罰聯繫在一起。
一個人犯罪，另一個人遭受懲罰。世界就是這樣組成的。」

——阿摩司·奧茲《愛與黑暗的故事》

33

火。

點點星火降落泡綿，竄成火蛇，張著嘴，對獵物窮追不捨。它侵吞快樂而茁壯，恐懼的氧氣餵養它，又大了一點。火蛇往上盤踞，尾巴大力一甩，揮倒了高腳椅，阻擋獵物逃生。熱氣灼心，燒疼肌膚，煙霧阻擋視線，卻蓋不住龐大身影。尖叫之振動抖擻它的精神，它歡快地繼續向上，碎裂屋頂，探出頭轟隆狂笑：哈哈哈哈，看看我啊！我又長大了。貪婪的人，你們必須仰望。笑聲積載了世間全然的惡意混合邪濁氣味。

哈哈哈哈！

一股寒意自腳底上竄，大正忽地被冷醒，是身旁的宇辰捲走了棉被，裹得像個日式手捲。他使勁拉扯被角，宇辰卻絲毫不為所動。初春的南國不冷，但是飯店冷氣很強，冷得他睡意全消直發抖。於是他從行李箱揀出厚外套（朝宇辰屁股捶兩拳，他翻個身悶哼，繼續沉睡），打開電視胡亂轉台。

他很累。前天——以現在的時間該說是大前天了——因為文化部的一道特赦將他從軍中規律直至枯燥的生活解放，他要和團員一同飛往美國奧斯丁參加南方音樂節的台灣之夜。他捧著公文，二話不說先打卡上傳Facebook，大頭阿兵哥可以請公假出國表演！爽！沒有其他字眼能總括。雖然他早知曉標案通過，然而滾滾紅塵中，知道往往與得到無關。這是他趴在軍營泥濘爬得的體悟。

兵役，是性別上的慟。將時間投擲黑洞，以光頭做為異物的義務勞動程序，透過報數自我催眠與欺騙成浮誇的成長戰鬥實力。誰說當兵才能成為一個男人？他低頭看眼下半身，媽的，我不當一樣是個男人。但或許這正是當兵的真義，強迫接受所有荒謬與不合理，對所謂

的「無法改變」身體力行一遭。

　　不過當兵請公假想來該是最荒謬的。本來以為必定缺席的大港開唱，經過長官寬容在開演前最後兩週確認參加。Orbis 在外迎接他們，搭上他厚實的肩膀才有重返人間之感。Orbis 說，他們回歸舞台的消息一釋出立刻造成網路暴動，歌迷們激動表示：大港開唱一定要滅火器啊！

　　他本以為是老友的善意謊言，殊不知今晚──又錯了，是昨晚──海波浪舞台前滿滿是人，滿滿的，他們舉起手，整齊劃一大喊：滅火器！滅火器！滅火器！他高舉吉他，以最強勁的演出回應。重返舞台的感覺真好，他大聲唱著：春來秋去，有一日我會轉去。這才是他該待的位置，初春的此刻，他回來了！脫掉上衣，儘管天氣微涼，台下和音炙熱冒騰熱氣，溫暖身心。太好了，你們都還在這裡，他發自內心向觀眾道謝。沒有歌迷，就沒有滅火器。

　　凌晨的電視節目多半是舊片重播，但軍中的乏味美化了無聊劇情。大正披著外套，縮起身子摀嘴竊笑，連廣告也看得津津有味，像飢餓太久的人，見什麼都饞。頻道數字漸減，來到了新聞台，正當他打算速速轉過時，一道即時跑馬燈抓住他的注意：

台中傑克丹尼夜店大火，釀 9 死 12 傷。

　　傑克丹尼？這名字依稀聽過。大正沒多加思索，按下轉台鈕。新聞畫面顯露了熟悉的巷弄與矮建築。他坐直身子查看，Déjà vu，如果眼睛算得上是顆鏡頭，那麼它現是遲滯的，圍觀的人群與物反覆出現，吵雜沒有對白。心急速向下墜落。

　　他緊盯電視，使力拍打沉睡的宇辰，「幹！起來啦！阿拉失火了！」
　　「睡覺啦，明天要飛加拿大。」宇辰不耐煩地嘟囔，將頭蒙進棉被裡，隔絕外面的噪音。再大的事也比不上睡眠。

動靜太大，皮皮從另一張床坐起身，搔著頭，惺忪睡眼問道：「失火了嗎？」

「阿拉失火了！」大正睜眼指著電視對皮皮喊。

話語像桶冷水澆向皮皮。幹！他抓攫床頭的眼鏡，踉蹌繞過雙人床坐到大正的床尾。煙霧厚重的影像上有悶燒的鐵皮屋，滅不盡的火噬盡回憶——那是多久以前的事？倉庫曾經坐落內心的中央。零星散落的記憶在深黑巷弄閃著破碎，被一一拾起，洋溢生命力的笑猶在耳邊，可如今死神在門邊，於是笑成為叫，尖聲裡的顫抖從害怕轉為絕望而終無息。

城市中的荒蕪，一片焦灰乾土，再也長不出新芽。

大正與皮皮望著對方。再也沒有阿拉了，雖然今天以前，我們早已遺失了它。一句不合適男子漢的噁心話語如濃痰哽在喉嚨：關於倉庫搖滾，關於熱血青春，我只剩下你了。在這過於喧囂的靜夜，有些刻意隱藏的必須正式道別。遞上白玫瑰、背好吉他之後繼續前行。

再會了，阿拉。

再會了，青春。

34

屏息。

一朵雲停留藍天中央，俯瞰著僵局。

兩好三壞出局滿壘，尷尬的一分領先。若是保送，緊張的局面又得持續。再一次平手像是場可笑的徒勞，似乎過去的努力全不存在。倒不如再見安打來得乾脆。

反正又不是沒輸過。

不！不能這樣想，他告訴自己：「要是他媽的球敢飛來左外野，死也要接住它。」

場上所有人盯著投手手中的球，不敢眨眼，風也靜止了。喀——球飛了出去，以完美的弧線升空，越過了游擊手的頭頂，頭也不回地飛向名為左外野的草原。

早在隊友喊著：「噢巴[1]——噢巴——」提醒他之前，他已清楚意識到這是最後一球。轉過身用盡全力地追。

如果能把球接進手套，大概會是幾個月來最值得開心的事。他真的不想再承受任何令人失落的挫敗感了……

<p style="text-align:center">＊</p>

大正抖了抖渾身塵土，咧開嘴笑著。

雖然今天的比賽只是場由樂團好友組合而成的遊戲，但當球劃過午後的天空、被接住的那刻，不堅強的淚腺再度潰堤。不到最後一刻沒有輸贏，但他毫無保留付出所有努力。歡呼聲猶在耳畔，使返家的步伐更加輕快。他是個需要歡呼的人。

退伍之後他才了然，無論棒球，無論舞台，他都好喜歡歡呼的震盪澎湃湧進耳蝸竄動靜纖毛。細小的毛細胞是青草，隨著人聲搖擺舞動。歡呼指涉的意義繁多：快樂，讚賞，被需要。

被需要。他享受的正是這個。

對於群眾需要他的音樂這件事，他感到無比享受。那令他確信，自己並非獨自走在荒野。而是和很多人——領著很多人——一起踢開碎石遍布的崎嶇小徑，面向幽暗的未盡森林。（有時還偷偷領走別人的歌迷，大正暗自竊笑。去年在五月天的場子，他自認演得中規中矩，殊不知上萬人的歡呼如潮湧動。網路好評讓他事後才意識到，那一場表演為樂團開啟全新扉頁。或許他也是個吹笛手，吹動熱血的心一起走。）

1 Over——Over——之意。

　　向晚的餘暉微涼，大正提起步伐跑，順沿永和彎彎繞繞的巷弄。暗淡灰涼的色調。似乎離開高雄後，連居所都是繁複的密語，藏匿於落差數字之間。十九後面接的是二五，二八深處連結的是六四，窄密巷弄處處是解不開的結，因為路標威嚴地站在這。它是不容質疑的，讓人遺忘思考。奪去了解釋的機會。

　　拉開門，大正蹬了蹬鞋底的土，朝他再熟悉不過的那頂深灰帽子問：「你有等很久嗎？」

　　「還好。」帽子的主人轉過身，是吳志寧。他看著大正白褲上紅與黑的自然花色，微微蹙眉：「又去逃避了。」

　　「打棒球放鬆身心，你不懂。」

　　「但你最近也打太兇了。不用寫歌嗎？」

　　「幹……不要問這種傷感情的問題。」大正雙手摀住臉吶喊，一雙大眼從指縫露出看向志寧說：「我真的寫不出來。你可以理解我的痛苦嗎？我當兵當到腦袋僵化，對世界的感受力是零啊！零是什麼你懂嗎？」

　　「嗯？」

　　「是不管乘以多少努力都還是零啊！」

　　「那為什麼不用加的？把努力一點一點加回去，還有你對世界的感受力。歸零很好啊，上天替你安排了場美好的重新開始。」

　　哈哈哈哈！

　　正當大正想反駁，一段激烈的爆笑自最裡面的房間傳出。說是笑，卻又感受不到歡樂，像是電腦合成的音效，哈，哈，只有聲形沒有內容的字。

　　大正瞥向聲音所在地後將視焦拉回志寧臉上，「是鄭宇辰，不要理他。他一定在打星海爭霸。我剛剛說什麼？噢對，你知道那種無力嗎？當兵最大的痛苦是全世界都在動，只有你沒動！就是一種……啊幹勒，吳志寧發片了！鄭宜農發片了！但你在幹嘛？掃地。而且落葉他媽的

永遠掃不完。」

「你退伍一年了。那不是藉口。」

「我知道，但我真的對這一切越來越困惑。我還記得搬去台中前、跟家裡衝撞的時候，我爸說，當兵就會成為真正的男人。可是軍營給我的，只有強迫我接受世界的不合理。現在我當完兵了，腦袋也壞了。難道社會要的男人就是笨蛋？」

志寧眨眨眼，沒有說話。大正見他那對一切了然於胸的表情就來氣，揀起身旁的抱枕往他丟。

「好啦！」志寧單手接住抱枕，「我說過很多遍了，從台中說到台北，但我還是要再重複一次……」

「你們要相信你們的價值。」大正毫無接縫地與志寧同步開口，「你講過N遍。」

「沒錯，我還是同句話！因為我深深相信你們的東西是好的，你們可以用你們的音樂賺到錢……不要反駁！榮退這幾場不也SOLD OUT？數字證明了我的話。所以你必須更『認真面對』『你的音樂』。」志寧刻意加重語氣，但見大正更喪氣的模樣後不忍再苛求。他清楚的，面前的男子比誰都在意「他的音樂」。

「算了，我們聊點別的……新鼓手怎麼樣？合嗎？」

「這大概也是寫不出歌的原因之一，我有預感，他很快會退團。我現在真的是欲走無路，欲叫無聲。」大正低下頭，聲音悶如大雨前的雷。

「你是一個銳角，很尖銳。皮皮和宇辰也各是，你們三個集合一起，就像最具威力的三角形，別人進不來。所以關於鼓手，你需要的是另一個銳角。……我們先去吃飯？邊吃邊聊，我可不希望有人又餓到哭出來。」

「靠北噢！那次是因為我窮到三天沒吃飯！」大正笑了，笑那好久以前的事，還有人記得。他走往最裡面的房間，叩叩兩聲輕敲木門，

「欸鄭宇辰！我跟志寧要去吃飯，你跟不跟？」

沒有回應。

「那我走了，你肚子餓的話冰箱有我昨天煮的咖哩飯。」

「宇辰怎麼了？他幫我開門的時候覺得他臉色不太好。」志寧穿起外套，向大正關切問道。

「他搬來台北後每天像隻米蟲窩在家……可能跟我一樣，寫不出歌壓力太大，不想面對世界。」

鑰匙碰撞的金屬聲響逐漸遠離，屋子回歸靜謐。安靜地，放大了心裡的嘆息。

呵──哈──

房間沒有燈，唯一光源來自電腦，四四方方的像座牢籠。框住。不能脫逃。木質地板老舊變形，走起路來咿咿呀呀的聲調好像，有人在哭。因為重力難以承受。宇辰癱坐電腦前，瞪著光。光的底部寫有一個名字：Empty ORio。空虛的，ORio。

時鐘秒針銳利切割時間。滴答滴答滴答。提醒他正在浪費，像把刀子規律刺進胸膛。進出進出進出。傷口汩汩冒血。看，時間會走，血會流動，自己是空間裡僅有的停留。宇辰將時鐘用棉被綑包鎖進行李箱，躺在冰涼地板享受沒有喧囂的孤獨。

好孤獨。

一滴淚沿著溝渠滑落。又一滴淚。

好討厭台北。

太多作品說台北是成功的起點，繁華的都會大城，機會藏於車水馬龍，靜待有心人。可是沒人說過台北房間好小，只有一張媽媽給的軟墊，兩個行李箱。裡面裝的都不是想要的。退伍之後一切全變了。一手啤酒拎出便利商店，台北沒有朋友，只有坐在長凳邊哭邊喝的眼淚，酒精無法麻痺神經反而擴大寂寞。台北沒有目標，一個人坐在窗

邊看人群嘈雜，他們不知道要去哪，我也是。偉大的理想比手中煙霧還要縹緲。以前不是這樣的啊，以前有吉他就有快樂。台北是巨大的絞肉機，將人摺疊再摺疊最後面目全非。

是台北，都是台北的錯。

因為台北沒有陽光。

宇辰胡亂抹去無聲墜落的淚直到疲倦，雙臂再度攤地感受低溫。廢物。米蟲，他暗自咒罵自己。窩在房間一動也不動的他，像隻米桶底無聲的米蟲。

剛搬來永和的時候，身上的錢只夠買一包米，和一罐豆腐乳。餓了就煮白米飯，配鹹嗆的豆腐乳。一天，兩天，三天，菜色沒有任何變化。到了第七天，打開米桶蓋的他發現許許多多的細小黑點竄頭，一點一點奮力朝他前行。是米蟲。他是龐然大物佇在米桶前，專注觀看米蟲奮爬的軌跡，一點一點。當第一隻終於爬至桶緣時，他伸出食指，下壓，壓死了牠。觸感酥酥脆脆停留指尖。

第二隻抵達。壓。死亡。不斷機械性重複殺戮，累了以後他將手伸進米裡翻攪，攪得努力往前的米蟲暈頭轉向。舀一勺米浸泡水裡（淹死其中的米蟲）。電子鍋蒸騰白飯香氣，挖一匙豆腐乳放入飯碗，張嘴，咀嚼，吞，

嚥不下去。

一口上不來的氣，將食物全數吐出。宇辰抱著垃圾桶，唾液眼淚和鼻涕，黏糊的視線裡恍惚仍見豆腐乳的紅色星點。抬頭，眼前彷彿有個龐然大物佇立，伸出食指由輕而重地下壓。嗚嗚。

站在米蟲的位置，執行殺戮的他是神。站在神的位置，現在的他是隻米蟲。

他順著趨光源性和大家一同匍匐爬行，好努力好努力。但是那又怎樣？命運就是要讓你難過讓你死。而總是有些好運的，繼續快樂活著，繼續無憂地吃。他們有鮑參翅肚，他只有豆腐乳。

豆腐乳三個字成為大腦最噁心的反射，宇辰連忙坐起，抬手摳著垃圾桶乾嘔。

好噁心。

死掉算了。反正根本影響不到任何人。

去死。

貓從床上躍下來到跟前，輕輕咬了他的手指。嘿，芭蒂。宇辰低聲喚著他的貓，一隻黑貓，在黑暗除了明亮雙眼什麼也不被看見的貓。她的圓眼漂浮空中，直直瞅著她的主人。彷若質問：你剛剛在想什麼？

「沒有，我什麼都沒想。」宇辰撫摸她的頭。

憂鬱性情緒失調。那一天，他放慢速度讀著藥單上的字，一個字一個字咀嚼後再吐出，試圖理解它們——每個字他都認得，組合成列卻難以識別。

就是俗稱的憂鬱症。醫生這樣說。現在你已有失眠的情況了，接下來你要注意你的體重是否大幅度減輕或增加，覺得焦躁不安或是感到自己沒有價值，甚至想要自殺的時候要記得⋯⋯

他什麼也聽不見。

他只想奔回家找他的貓。

喵。

芭蒂的撒嬌聲將他再度拉回房間，頭頂著他的大手，要討摸摸。幽暗的房間，她的眼是另一道光源。過了好久好久，他決定站起來，打開房間的燈。看見鏡內的自己，不禁輕嘆：「你看起來真的好慘噢！呵呵。」

但是為了讓芭蒂永遠找得到人撒嬌，你要堅持下去啊。

嗯！

點點頭，鏡子裡的眼淚隨頻率再度墜落。

*

失眠。

室內燈光照得窗邊球衣昏黃，床尾的橘貓睡得香甜。大正小心翻過身以免驚擾貓咪安睡。有貓的屋子，是有人等待的所在，像個家。但他還是失眠了。

當失眠成為一種習慣，他感到無比恐慌。不懂北部的夜為何特別短，才上床便天亮。時間飛快流逝指尖，可是吉他依舊不成調。床頭的筆記本塗塗改改，沒有句子，沒有詞。像房間落地窗的格紋，模糊所有的物。焦慮如同城市無形但污染過重的空氣，如此巨大籠罩著渺小的他。

大都會是無情的，都會的人沒有時間聆聽他人解釋。一切眼見為憑。他們看見的，是棒球，紅土，奔跑，狂笑。看不見白日的他用盡全力疲倦身體，心裡的罪惡隨之擴張為狼狽。看不見他終日困惑，深夜緊瞅手臂不夠成熟、浮起割線的刺青重複默誦：關於初衷，關於自己。他一樣沒變。可是他終究改變了，成為一個他認不得的樣子。

迷宮也變了。

醒著醒著，偶爾睡沉的片段會再度回到高中的夢境，迷宮不再是探索，碰壁後再次尋找，那片火海晃照，視線所及全是扭曲。牆面不再是冰冷的灰色水泥，是鏡子，上頭是太好辨識的金髮與下巴蓄鬍，身後發散著七彩折射光與無數的自己、搭配不協調的肢體，似乎連自身都是迷宮關卡，張著虛幻華麗的色調——嚇醒了他。

人生好難，睡眠還是恐懼。大正擦掉額頭的冷汗，回憶夢境，迷宮的牆面似乎不是鏡面。是CD碟片。起點又是終點。現在是2012，瑪雅文明預言的末日。他的人生開端是千禧年的末日預言，十二年後，恐怖大王終於降臨了嗎？

輕手輕腳下床，披了件外套走到窗邊。菸尾端的星火像顆墜落的小行星，逐漸朝他移動。飯後他也是這樣對志寧說的，他說，退伍搬到台北，每天身處壅塞街道看著皆有目的地前行的人們，覺得日日都

是世界末日。

「末日來臨的時候，你心裡有什麼？」

「有鄭宜農。」他看著志寧咧開的大嘴嘟嚷：「你別笑，我認真的。我想要有自己的家，家裡有她。只是她始終沒鬆口。」

「嗯。我相信你是認真的。」志寧說，「我從你十六歲就認識你了，你一直很認真。但或許有時候你該放過自己，放掉一點不必要的什麼。」

「什麼？」

「這樣說好了，大家給我一個什麼標籤，土地關懷歌手？好像我的歌就該以社會運動作出發點。但創作不該限制，創作是自由述說內心。所以標籤是我要放掉的。而現在的你，太想成功了，太想讓人知道你是誰。那或許正是你該放掉的。」志寧看向他，「記得我寫的推薦詞嗎？幫《我在哪裡》寫的：滅火器從義無反顧地衝撞與高喊夢想，到八年後可以獨當一面的今天，帶給我最大的感動，是對台灣環境更寬闊的關懷。」

「我記得。」

「當你迷惘地詢問『我在哪裡？』，或許該想想自己從哪裡來。因為從哪裡來決定了自己是誰、以及前進的方向。小當家不是說嗎？要回到料理的原點。如果你心裡的主軸是『家』——其實你一直是戀家的——或許它能帶你到更遠的地方。」

家。

家是什麼？

閉上眼，白煙緩緩排出體外，繚繞，上升。

拇指向下滑動手機屏幕，新消息向上彈出。塗鴉牆被無數相同訊息洗版：快點前往士林王家支援，消息指出今晚會強拆。

又要拆嗎？怎麼動不動拆人房子？大正閱讀訊息，髒話千遍萬遍

浮露。馬的，如同樂生事件再度上演。這次不是捷運，但一樣有他馬的理由，讓沒有道理的透過公權力加持搖身一變成為合理。都市更新？多漂亮的話術。斑斕如毒蛇，藏帶危險信號。他撇著嘴角輕蔑地笑。春末台北濕冷，窗台的霧氣凝結。失眠的夜彷若漩渦，被挫敗與無力感吞噬，吐不出皮骨。

　　不如站起來吧。不嘗試，怎知什麼在前方。穿上夾克，帶好手機與鑰匙，接近午夜的時段，從永和到士林不算太遠。

　　時序已是第二日。夜有涼風，平靜無波。街燈下淨是年輕身影，或站或坐或躺，靜穆等待即將到來的巨獸。透天厝掛著抗議布條，「家，不賣也不拆」的字樣起皺，「重審爭議，創造三贏」白底紅字太過刺眼，像冤屈的血沾染白布。若非都更爭議，這是棟再平凡不過的民房，貼有春聯的紗網門窗，內是神龕連綿香火。大正繞了一圈，選塊地盤腿坐下，打開手機，公民記者拍攝的影片記錄稍早王家婆婆的喃喃禱詞：「如果那些壞人要來拆咱的厝，把他們都趕出去。」

　　拆屋。拆家。真會在半夜發生嗎？現場聲援的律師透過大聲公強調：依照《行政執行法》第5條，行政執行「不得於夜間、星期日或其他休息日為之」，「如果現在執行，就是違法！」群聚的人越來越多，消息振奮了在場人心。是啊，法律是人民的保護傘，不用怕。可是為什麼平靜像個假象。躁動猶如心跳，在夜裡振響。天亮以後呢？又或是當權力凌駕道理，誰還有聲音控訴尚未天光、在怪手面前乞討尊嚴和生活？

　　破曉前是最深的黑夜，警備車到了。帶著盾牌與警棍，不發一語環環整隊部署。

　　果然。

　　警察帶來了騷動。群眾隊伍受推擠後重新整隊戒備，拉起鐵鍊往身體纏繞，無論身旁的人熟識與否，手扣著手，勾起一座座人牆加強防禦，呼喊聲援口號。強拆違憲，和平守護。呼喊聲聲滿布複雜情緒，

一群平凡的人在這裡相互支援鼓勵，不要怕，我們一起和平守護王家。

不要怕。我們來唱歌吧。

都更的受害者啊　勇敢的站出來
為了我們的家園　不怕任何犧牲
反迫遷，爭平等
我的同志們
為了我們的家園　誓死戰鬥到底

大正坐在人群裡，唱著改編後的〈勞動者戰歌〉，一遍又一遍。消防水車開進巷弄不是為了救火，是在春寒料峭的晨夜交替之際噴灑群眾，冷水從頭澆下，開出受憤怒餵養而綻放的花。天快亮了，警方採取新戰術，縮小包圍，持著棍棒與盾牌朝王家逼近。推擠不斷，歌聲更加澎湃。大正環顧四周，全是如他一般手無寸鐵之人，一層一層環繞，鎮暴警察就在後方包圍，伺機而動。鎮暴警察？他低頭冷笑，原來，口袋裡只有一支手機和一串鑰匙的他是權力一方眼中的暴民。他不能前進，也無路可退。此情此景真像他夜不能寐的具體形象──無聲的巨大壓力隨時間逼近，往前走一步是懸崖，退一步是深海。

轉過頭，右側是張稚嫩的臉。應該是大學生吧，大正心想。在這悲憤的時刻，他想認識一下身旁的人。而且，他還想知道……

「同學，我覺得你看起來很面熟，你常抗議嗎？」

大正向戴眼鏡的男孩問道。男孩的眼睛告訴了他答案。男孩並不認識他。也是，他只是一個，來自高雄，默默無名的地下樂團主唱。誰會認識他？

「沒有，這是我第一次。」男孩回答。天氣好冷，以致他的聲音些微顫抖。

「那你為什麼會來？」

「想要做點什麼吧！因為……我也有家，我也會怕。」

男孩說得對。王家此時不只是王家，是代表所有人的家。誰也說不準，或許就是明天，自己的家也將面臨被強拆的命運。家的意義不僅棲居，是深而柔暖的器皿，盛接所有輕又重的脆弱。當器皿破碎，靈魂也將凋萎為碎片。多麼深沉的恐懼，卻在今夜，被警察惡意照向瞳孔的手電筒一覽無遺地顯現。

隔壁的人認不認識自己一點也不重要了。這種時刻，我是誰，什麼身分與地位一點也不重要，因為我們是一樣的人，站（坐）在一樣的位置。人民的位置。大正朝男孩點了點頭：「準備清場了！保重！」

大批警力自邊緣開始攻堅，一把一把抓起群眾，強勢地拖上警備車。尖叫，抵抗，辱罵，口號及走音不成調的戰歌四散，混亂場景像來自未來的長鏡頭，照錄即將散落的玻璃瓦礫，來不及搬離因而被掩蓋的居家物品。大正被抬上警備車，眼前的地景充滿絕望，他感到暈眩──不是因為喝酒，是這一切令他更加清醒：原來想保護屬於自己的東西這麼困難，原來民主與自由在國家機器面前，還只是個口號。

天快亮了。大正拾起盒菸放進口袋，想出門看看拂曉，想將低落情緒隨著煙排出體外，好像煙散了，低潮就會離開。可事實是反向的，它們和尼古丁一起殘存體內，少少的，少少的，攢在身體裡，隨血液流往心房，心室，先左而後右，接著被用力打出，流向末梢再往回走。封閉的迴路沒有其餘選擇。

家是什麼？

是站穩腳跟的地方，是隨時可以回去的安穩所在。大正一步一步攀爬階梯。然而沒有安定的國，何以安定？腦袋轟隆轟隆，是怪手拆遷的聲音。像把技巧純熟的貝斯低沉憤怒地發出共鳴。

生活很難。台北的生活更難。

艱難的並非居住城市改變，是從無知變得有知，知曉有太多角落

的分秒都在發生不會是最後一次的不公不義；知曉了抗議不等於正義，僅是消極地向社會表達最後的良知。但良知往往被迫搬移掩蓋輾壓。因為權力是：你沒有選擇餘地。

遠方的地平線滲透絲絲光亮，頂樓的天空萬里無雲，是難得好天氣。大正丟掉手裡的菸，大口呼吸尚未衰老的空氣。舉起手，袖子擋住的地方刺有信念二字，信念是他的原點。大口呼吸。活著就是爭一口氣、爭一口相信。相信終有一日前進。

之後無論末日降臨，無論怪手逼近，他會站穩腳跟守護他的家，那是前進的動力。一個有他，有貓，也有她的地方。

35

「滅火器的鼓手離團，所以要海選新鼓手。我打算去試試。反正應徵方式也不難，丟個音樂經歷、拍幾首Cover寄過去而已。」

「你說那個高雄團？」

「嗯。他們大概是現在混得最有知名度的高雄團了。」

安全帽裡的腦袋受對話禁錮。滅火器。吳迪記得這個名字，不只在表演Timetable見過，還因為茂嵩。軍樂隊同床共眠的日子，他們無話不談。音樂，是他們認識彼此的第一站；滅火器，是茂嵩提起時雙眼會發亮的樂團。有天茂嵩神祕兮兮捧著一張專輯給他，透明CD膠殼嵌著紅色封面。紅色，是烈焰，是警示。有些刺眼。

他沒有接過CD，因為他並不真的喜歡廢人幫式的龐克樂。

或許參雜了驕傲：他，是由阿帕餵養成人的。高中到大學，加上高中一年留級，阿帕是他的口袋₂，是他不會逾越的空間。不畏風雨近乎日日從陽明山騎車到西門町、阿帕的練團室，只為甩動手腕，享受

2　取自鼓手術語 Play in the Pockets，意為不逾越口袋的空間，用於描述鼓手打節奏打得很穩，不會忽快忽慢。

鼓棒落擊鼓面的時刻。八年。倒躺的數字8是無限大符號，像那為鼓奔波的機車車輪，轉動他的青春，他的慘綠年代完整鑲嵌於此，不停滾動，滾動，滾出無限大的熱情：此生，他與鼓共生共存。

如若累了，吳迪會開瓶啤酒，坐於展演空間邊上觀賞來自各地樂團的表演。幽暗的舞台，台北著名的音樂據點。熙來攘往的西門聚集形形色色，阿帕如同磁石吸引新手前往自我測試、好手匯聚拓展經驗。在阿帕808，他見過廢人幫的能量，亂亂的，炸炸的，怪怪的，於他好似節慶安排不夠得當的煙花，散落的時點與風向不符，絢爛未開，白霧茫茫。他是個冷靜的樂手，目光帶有刻度，丈量世俗與精準之間的誤差：和日本或歐美相比，台上的快樂與反動，應該不能稱之龐克。

這樣的目光降至那張紅色專輯。

「你聽聽看嘛！」茂嵩強塞的耳機截斷他讀取刻度的沉默。

不夠細緻的錄音音質，不夠純熟的鼓，太過年輕的技術流過。吳迪輕撐眉頭，又鬆開——倘若丟掉測量純論本質，是成功的創作。他閱讀專輯側標，訝異發現低調成性的林強寫了推薦詞。軍樂隊的假日沒有過多紀律，吳迪待在原地聆聽至最後一曲失控的吼唱，恍惚理解那紅底黑字的句意：誠懇且夠力的。

懵懂稚嫩的少年對社會的不滿與衝撞，的確是發自內心的理直氣壯。像他一樣。他也曾是個為音樂理想與母親抗爭的鬥者。而龐克樂，無論國度，不正是以小小卑微的個人作為出發點，用力唱著憤怒和挫折，以及夢想？雖然他不太識得此二字，然而身旁的茂嵩啊，是個有夢的人。

傍晚，路旁的店家一一亮起招牌燈，亮起吳迪的回憶。那是快要退伍的晚間，他和茂嵩在頂樓齊肩望向遠處的摩天輪，看它緩速轉動，升起又落。茂嵩盯著光輪，喃喃的口吻似自語，說搖滾樂已是過去，他的未來在法國，在古典樂。世間的終點與起點沒有誤差，很感謝玩樂團的日子，讓他勇於追尋夢想。

噢。吳迪沒有更多回應。嚥下了問句：要不要一起簽軍樂隊志願役？如若未來不夠明朗，至少他們還能併肩對話。

法國是茂嵩的未來，拿起木琴棒勇敢前奔。那麼自己呢？打鼓是一生志向，雖然他還年輕，但手中那雙鼓棒早已如同絕對值，框住他的人生。無論正負，與鼓同在。如果開音樂教室、出國深造，成為亞洲最大樂團的技術人員都已滿足不了，那麼不談夢想但總設定好各個階段目標的自己，下一步，該去哪裡？

吳迪輕勾嘴角，抓穩機車龍頭騎向迴轉道。待綠燈亮起，加快油門往反方向騎去。

*

當罐頭掉落皮皮腳邊的時候，他沒有彎下腰撿。

他瞪著罐頭，寫有日期的邊角因撞擊而凹陷。無法辨識時間。或許是個沒有效期的罐頭吧，多好，一場意外造就它獨立於時間之外。叮咚。他望向超商自動門，透明玻璃使視野沒有界線，密麻車陣首尾相接，厚重雲層遮蔽陽光，雨卻下不來。沒有。足跡會在下秒被身後人潮踏平，呼吸會被濃厚的二氧化碳掩蓋。不過玻璃隔開了聲音。裡面沒有嘈雜的人車，但也沒有好吃的滷肉飯。城市是一本生活圖鑑，這座城裡，什麼都沒有。

連女朋友也沒有，了。

了。它的存在代表一個完結。像每次演出結束播放的散場樂，Don't Look Back in Anger[3]，當音樂響起，記得別帶著悔恨看向過往。傾聽你的心，你知道的，你會去到更好的地方一展身手。

不過更好的地方顯然不是台北。

3　滅火器演出的散場背景樂為英國樂團 OASIS 的〈Don't Look Back in Anger〉。此段後面所寫「傾聽你的心，你知道的，你會去到更好的地方」是為此歌之主歌歌詞：Slip inside the eye of your mind. Don't you know you might find a better place to play.

　　他討厭這座城市的氣溫黏膩，討厭人與人之間因為密集靠近的體溫熱度高過人們刻意拉開的距離。於是他們兩人活著走著，距離逐漸開了。她當初說，這是你的人生。得到支持的他決定北上放手一搏。她最後說，這是你的人生。聽起來是開脫不願再談的藉口。

　　要是不來台北，或許沒有結束。他的貝斯也不會一直彈奏沒有的歌。沒有。因為大正寫不出歌，因為自己靈感枯竭，手指無力靈活彈奏。這是他的人生啊，他卻沒有能力運作，只能和夥伴喝著便宜烈酒，茫笑說：「我們每次籌備專輯都有人失戀呢。」「雖然還沒有歌，但專輯名稱有了，叫做『謝謝你的愛，2012』。」

　　手機在口袋震動。

　　他怔愣幾秒，猜想這個時間會是誰來電？是她嗎？她在做什麼？想到這，精神振奮了起來，站直身軀從口袋拿出手機。

　　可惡。來電顯示是山姆羊。

　　「喂？」壓藏情緒的低落提高聲調，「怎麼了？」

　　「什麼怎麼了！今天海選鼓手第二天結果你居然沒來！」大正爆裂的怒火幾乎燒壞聽筒。

　　「幹……我馬上到。十五分鐘內。」

　　皮皮朝外飛奔，奔進稠密人群成為一個沒有名字的單位。雲層仍然厚重遮蔽陽光，雨依舊下不來。但是可能再等一會兒，雲會散開，太陽會直直地照耀全身。就像，就像在高雄一樣。

At least not today.

＊

　　「皮皮呢？」志寧詢問放下手機的大正。

　　「看樣子是忘記了，他說他十五分鐘到。」大正說，「沒差啦，我們進行我們的，反正都有錄影，他回頭可以看影帶。」

「他最近精神好像不太好？」

「失戀啦。失戀的人沒有時間感，度日如年。」宇辰接口，聲音並不顯得比較有精神。

「我們趕快結束，就能趕快去打球了。最近又買新手套……」大正迴避志寧的白眼，向剛進門的Orbis打招呼：「嗨！」

「選得怎麼樣？」Orbis問道。

「還不錯啊！我們這兩天看了五、六個人，都有錄影，到時候再放給你看。等一下是最後一個。滿妙的，他叫吳迪。」

「教數學的那個？」

「不是啦，簡歷上寫他之前是五月天的鼓技師，做過幕後應該很有經驗。」

「經驗和技術倒無所謂，人才是。像是當兵了沒、住哪個城市，和團隊有沒有共同興趣，能不能和諧共同創作。還有個性，在我看來更重要。」Orbis說，「可以問一下星座當作參考值。」

「請問……這裡是滅火器鼓手海選嗎？」一個緩慢的問句從門邊傳來。

「對！」

「我好像早到了……我是吳迪。」

「你好！」大正看了一下時間，「你先坐一下，我們貝斯手馬上就到。」

「我可以先調整鼓嗎？」

「當然可以。」

所有目光跟隨著吳迪，看他從背包裡取出……呃……鼓棒？他的鼓棒尾端和其他鼓手不同，顏色鮮亮，網上了像是羽球拍握把帶的東西。接著調整鼓的配置，動作行雲流水，很快便完成了。

「很專業噢，果然是當過技師的。」大正低聲說。

「而且,他的眼裡只有鼓。」Orbis 說。一轉頭看見皮皮氣喘吁吁衝進門,「剛好皮皮到了,那就準備開始吧!」

練團室不大,四人帶著樂器各據一方。吉他對著貝斯,鼓組對著主唱。各就各位。大正是為一個頂點,皮皮和宇辰是等距延伸的兩端,成為等邊三角形。

「火。」志寧壓低嗓音吐出單詞。

「什麼?」Orbis 不解。

「中古世紀的煉金術符號,火是一個三角形,代表炙熱與燃燒,不斷上升。」

吳迪握著鼓棒,感受它在雙手食指第一指節停留。來吧,清脆的木擊掌握現場,五、六、七、八──爆衝節奏流竄雙手雙腳,甩,如鞭子般甩動手腕,小鼓反拍,大鼓正拍,呼吸,讓節奏如水,像條清澈但湍急的溪流蜿蜒急速流過,優雅地將甩動結合呼吸敲擊,加點顏色[4],使撞擊河床巨石的水花更為亮眼。靠近陡斷懸崖時奮力縱身躍下,用以 Crash 填滿高漲情緒。原來真正上場打龐克是這種感覺,好爽!像場緊湊的球賽,在夏天結束以前。他是進攻的打擊手,汗水滑落胸前,雖然操控球的是對方,但是球來就打,美麗的一擊又高又遠。

需要的不只技巧,更是自信與氣勢。

宇辰朝兩端點使眼色,無須言語交流,三人已在三角形內達成共識:這個名叫吳迪的人,還真無敵,在沒有收音與後製的情況下打出好聽的聲音,並且,他的呼吸好奇妙,呼與吸的律動間,居然黏合了他們三人的樂音。再也不是平日的三加一──對彼此絕對熟悉的三人之外加上一人──是平整的組合。

「你覺得怎麼樣?」Orbis 雙手環胸轉頭問志寧。

「要我說啊,他們三個各是銳角。一個銳角很顯眼,三個銳角容易

4 為鼓手術語中的 Colors 直譯,意指在節奏上增加一點碎點點綴。

使人受傷，但是四個銳角會成為一個平穩的陣。」

「我懂你意思。無數個銳角集結起來，最後會成為一個圓。」

「又或者，當兩個三角形穿過彼此相互結合，會是一個耀眼的六芒星，保有個別性的同時，還有著全新的區段與關係。」

「那六芒星有什麼符號意義嗎？」

「性交。」志寧賊笑著，停頓半晌後才接續話語，「同時代表一個宗族的生命輪迴，也是希望的象徵。他們也是。」

踮踩最後一個音，雙手甩打銅鈸。海選在〈海上的人〉的溫柔旋律中結束。吳迪擦掉額頭的汗水，站起身，目光對上迎面而來的大正。

「吳迪，謝謝你今天來。最後我有一個問題想問你。」

「請說。」

「你什麼星座的？」Orbis搶在大正前頭大聲喊問。

「處女。」

噢噢噢噢噢噢噢！答案激起躁動，不同頻率的噢交織同一種雀躍。吳迪面無表情，但是眼神的疑惑隱瞞不了，大正見狀後回應：「我和皮皮也是。」

吳迪點點頭，問：「你的問題是什麼？」

「你會不會打棒球？」

「會！我從小學開始打球。」

噢噢噢噢噢噢噢噢噢噢噢！躁動更大聲了。吳迪困惑地看著現場所有人，尤其是滅火器的團員，進門至今還不曾見他們有如此激烈的反應，現在居然為了棒球？他突然想起李茂嵩，從這群人身上可以見到茂嵩的影子，熱情，誠懇，還很無厘頭。

「太好了！我們有自己的球隊，叫Buzz Monster 噪音怪物，是由一群樂團組成的，像胖虎、痞克四、先知瑪莉都是我們的隊員。一週打三天。有空一起來打一場吧！」

太好了？嗯，的確是太好了。不管最後有沒有徵選上，自己很幸

運地在今天找到另一群志同道合、懂音樂還懂棒球的人。一群，一見如故的人。

＊

「我滿高興這次要和LOCOFRANK₅一起巡迴的。去年Summer Sonic我們是共演團，但那場我們太緊張……」

「呃，你們不是前一天貪玩跑去甲子園，後來趕夜巴回大阪搞得太累所以演得很糟嗎？」

「不要記那麼清楚。啊！反正巡迴是我們主場，我要讓LOCOFRANK看見我們的實力！何況這次是以一個全新陣容出發。我跟妳說，吳迪在技術層面和專業知識很成熟，跟我們一樣熟悉軟硬體和Live House，他還有自己的錄音室。他的加入我覺得是完整了滅火器。所以像現在我們確定進入專輯製作期，就有一個標準規格的作法：我先錄一個粗糙的DEMO，不一定有詞，配上主副歌的木吉他旋律，然後OR用軟體天馬行空幫我拼湊畫面，接著交給吳迪，根據OR的標示重新處理鼓的部分。」

「為什麼？宇辰不是負責編曲嗎？」

「對，這……怎麼解釋？吳迪的說法是：鼓手和吉他手的邏輯不一樣，吉他是用電，很多點可以同時出來，但鼓是依照雙手雙腳的規則，所以OR編的可能人類無法完成。因此吳迪會用鼓手邏輯重新詮釋，真人實戰打節奏後再討論。」

「大概懂你說的。」

「等妳哪天玩團就會懂了。」

「你難道忘記我現在也是個樂團主唱？」

5　來自大阪的龐克樂團，由主唱兼貝斯手 Masayuki、吉他手 Yuseke 及鼓手 Tasuya 三人組成，是日本最具代表性的龐克樂團之一。

「忘了……哎呀不要一直想贏嘛！我們是戀人不是對手。」

「邊走邊學邊競爭才會進步更快啊！……欸，你 Skype 響了，應該是你媽媽。」

「嗯。」

「嗯什麼嗯！趕快去接啊！」

「麵煮好了噢，今天我研發了新口味，試試看！」

「……你的 Skype 還在響。」

「好吃嗎？」

「……」

「喂？媽媽。有，有吃，我正在煮。我們晚上吃麵。嗯，都很好。嗯，你們也要保重身體。嗯，好。掰掰。」

「你媽說什麼？」

「吃飯了嗎？怎麼這麼慢才接電話？」

「噢。」

「……等我們結婚，有自己的家的時候，我要買一張沙發。每天在沙發上喝酒、耍廢、寫歌。」

「我有說要結婚嗎？」

「那是總有一天的事。然後我要買桔梗花放客廳，沙發最好是黃色的，這樣配著白色桔梗花，特別漂亮。」

「為什麼是桔梗花？」

「不告訴妳。」

「隨便。」

「……我很怕我媽打電話回來。」

「嗯。」

「我離家的時候十九歲，轉眼要二十九了。當初在信裡洋洋灑灑寫我要追夢，什麼如果走他們給我的路一定會很不快樂，但是現在，三十歲在眼前招手，我還是一事無成。而且生活的確如他們所言，好

累，好辛苦……我不怕辛苦啊，我真的不怕。哪怕要回到以前一天只吃一碗滷肉飯的日子，我也無所畏懼。但我好怕她問我好不好？有沒有吃飯？如果她是反對我的，那又不一樣了；但她是支持我的，她支持我的選擇，我卻依舊磕磕絆絆走成這個樣子，沒有學歷，沒有成就，沒有錢，只有一張會說夢想的嘴。我好對不起她。」

「嘿，別這樣說。你一直走在你要的道路上。你從來沒有辜負媽媽，你的確如你承諾她的，認真負責地過每一天啊。你知道她很愛你，她相信總有一天你會成功。我也相信。像你剛剛說的，那是總有一天的事。」

「嗯。」

「趕快吃麵吧！今天的口味超好吃噢！哪天你不想玩團了我們就去開麵店！」

36

嗶。偉軒將悠遊卡放置感應器後往車廂底部走去。習慣城市呼吸的他巧妙避開週六交通的擁擠時段，尋得空位坐下。右手調整耳機音量，滑動手機觀看臉書動態。隨著公車走走停停的搖晃，偉軒輕踏節奏，緊抓時間熟悉新歌，待會才能和現場的大家一起大聲合唱，抓好律動用力衝撞。

欲走無路，欲叫無聲，無奈的心情，世界無情拋棄我，時間轉頭作伊行。

這首歌完全是他當兵的寫照，荒謬，憂鬱，飢餓，無助，每天只想逃離黑暗的軍營。將激起討厭情緒反射弧的管樂轉變成暢快而華麗的樂曲，如此化悲憤為力量的能力只有滅火器做得到，身為火

種，偉軒十分驕傲。況且按照純男性的術語，他是七三三，楊大正是七三五[6]。他比一般的火種還更靠近他們。

點按重複鍵，再聽一次。好喜歡這首歌。其實工作也是如此，工作之後時間便不是自己的，身體與精神也不是，全數賣盡給資方。好比年初吧，雖然得知日本樂團界的神人細美武士要參加大港開唱，卻完全提不起購票慾望。光想到週末兩日的住宿費，以及週五下班必須擠高鐵到高雄、週日晚間趕回台北接續週一上班，重複前一週、前前一週、前前前一週的工作時程，疲倦感業已襲來。窩在租賃的小房間睡覺，起床吃個泡麵再打電動，相較之下更能療癒倦怠的心。

成為大人，或許就是這麼簡單吧。重複就對了。曾想過按著多數人步伐，好好在大城市闖出一片天，卻只能站在咖啡店櫃檯為了不確定發音是否正確的義大利單詞向客人確認紙杯容量感到焦躁不安；或是後來找工作才意識到身處一個將學歷當作門面的年代而自卑不已；又或是現今的景況，發現自由平等民主正義若無法落實於行政與制度將淪為意識形態的口號，可是落實兩個字，是多麼艱難。哪裡還能奢望有天，能有自己的天？活在大城市裡，茫茫渺渺，整日憨憨繞。舉頭望不到明月，低頭吃不到便當。因為便當很貴。

不過還好，身為樂手的他聽出來了，同樣是異鄉過客的滅火器和他有同樣躁動，甚至焦灼。新專輯與MV有亮麗眩目的商業規格，然創作是誠實的，是沿著脊背骨將自己撕裂扒開，伸頭進去窺探裡面有什麼、還有什麼，前面有什麼，出來以後舔嗜無意沾落唇畔的腥紅，忍著劇痛分析舌尖的層次滋味。還好，他們一樣。一樣就好。

到了。時間尚早，偉軒走往紅磚綠草地閒晃，再拐進灰濛的斑駁牆面。一個熟悉的人影逐漸靠近。

「Orbis！」

　6　在此指男生的當兵梯次。

「戴同學？好久不見了！」

偉軒迎向 Orbis，點點頭，露出靦腆的笑。

「怎麼樣，最近你們熱音社有辦什麼大型活動嗎？有的話記得說一聲，上次在你們學校演的感覺超好。」

「我畢業了啦，現在在鄭南榕基金會上班。而且我們學校也倒了。」偉軒慣性地遞出名片給 Orbis。

「你畢業了？啊對啦！正義系啥米，訪問滅火器的時候你有說，辦完這場你就畢業了，所以要用熱音社社長的權力把活動搞得轟轟烈烈。時間過得好快啊！」

「對啊，」偉軒很緊張，他好開心被記得，但又不知道該說些什麼。

Orbis 細細看了名片，再看看面前的偉軒，一個念頭閃過：「今天滅火器演出事情有點多，我要先走了，找一天請你吃飯。我再打給你！」說完揮揮手，快速往場館前進。雖然他閃過的念頭很重要，但更重要的是眼前，滅火器新專輯巡迴演出首場。以往都是在 The Wall 這可視為家的場域表現時間沉積帶來的穩重與新姿態，但今天不是，滅火器長大了，他們延續成團十年的氣勢離開 The Wall，到了一個更大更好，能容納更多人的空間展演當兵後的成熟。

門票全數完售。

他所看好、經營、培育的滅火器，終於有了大團的架勢。這讓他藏不住慈父般欣慰的笑容，在五月的春風裡綻放。身為大團的充分條件已一應具備，但是必要條件……

「戴同學！」Orbis 轉過身喊住偉軒，雙手圈住嘴扯開喉嚨，聲音穿透灰道達至另端：「等一下撞大力一點！把鬱卒全部撞出來！」

7　正義系啥米：由立德大學（現康寧大學）熱音社主辦的一場校園演唱會，活動主軸為探討二二八事件真相始末，邀請許多獨立樂團，如滅火器、閃靈、光景消逝等一同參與。

新的星期開始了。

　　一組陌生號碼響亮了手機，是Orbis用歡快的聲調邀約見面。按照電話裡說的時間地點，偉軒穿戴整齊帶著雀躍的心赴約。

　　「你在鄭南榕基金會待多久了？」簡短寒暄後，Orbis問道。

　　「沒有很久，差不多半年。」

　　「嗯。」Orbis停頓一會，將話語接續，「是這樣，有料音樂正在擴大，The Wall近期也在招兵買馬，因為今年八月的野台開唱，是由The Wall主辦……你才工作半年就跟你說這個好像不太好，但我希望你想一想：或許，你可以加入有料，成為產業的一環。我知道你一定覺得很奇怪，為什麼我會找你？因為我在正義系啥米看見你的潛能。當時你不過是個學生，因為制度必須辦場社團成果發表會，但你藉著成發，結合音樂、裝置藝術，還有樂團表演等宣傳，讓大家知道一個被假期掩蓋的政治事件。我印象超深刻的是，當布展被破壞、和學校長官衝突，你，一人身兼多職地一一解決。」

　　「可是……」偉軒想說話，被Orbis伸出的手掌制止。

　　「我覺得你有潛力，除了原本辦活動的經驗，還包括你有信念，堅持，和一股關心社會議題的熱血精神，這些全是獨立音樂需要的。我大學也主辦過很多活動，從你身上，我看見自己的影子。」

　　「可是，學校和工作不是同一件事，我對這行完全空白，比菜鳥還要更菜的那種。」偉軒感到驚訝，不，是驚嚇，他沒有想到Orbis會開口說這些。被一個唱片公司老闆挖角？不安的雙手在桌面下搓著牛仔褲，用力捏一下，有點痛，這不是夢。他，正在被挖角。

　　「學就會了，人作為最高級的靈長類動物，正在於我們有學習的本能。」Orbis說，「我剛進The Wall那時也幾乎不懂。我本來設定是走網路或是電影，從沒想過往音樂發展。但是人生的機緣很巧妙，我進了The Wall，想說反正剛出社會，有很多熱血可以揮灑，給自己兩年去為一個我認為有意義與價值的地方工作，嘗試一下，殊不知從員工變

成了股東。既然做了，就邊學邊走，不懂就學，從中找方法繼續，我不能預期這些行動的將來，因為大環境會改變，如同誰也無法預料到CD有天會式微，華語流行音樂會走下坡；以前大家覺得群聚小混混的Live House會成為大學生的潮流，而樂團的時代在口號喊出的十幾年後，似乎真的來了。」

偉軒點著頭，不太確定怎麼回應。

「你自己也是個鼓手，一個樂手，我不知道你對台灣音樂的未來是否有想像，但是我有。一樣是島國，日本有自身文化特色濃厚的音樂節，台灣卻始終難以發展。沒有文化特色之於一個國家是岌岌可危的，跨國企業錢砸進來，就會被整碗端走。所以我認為，台灣應該要成為一個獨立的文化樞紐，以大量且高品質的樂團實力，加以政治與社會的自由度，連結包含中國在內的亞洲各式獨立音樂。今年的野台開唱，是我對台灣獨立音樂願景的實踐開端。你應該看過演出名單，一百組表演藝人裡有四十五組國外團體。我想要藉由這次，將台灣音樂的氣勢一股勁衝上來。因此，我需要一個有能力和Sense的人協助我。」

Orbis身體放鬆地後傾，說話音調不疾不徐，可每個字都像鄉野間的流螢引領追隨。是啊，他是個鼓手，雖然他時常因為工作忘記這重身分，但Orbis提醒了他。野台開唱，四年前因為一場狂風暴雨導致濕淋落幕，四年後由The Wall帶領重新出發，這是多難得的機會，為產業貢獻一份力。

但，他行嗎？

Orbis看見偉軒眼底的踟躕，笑著說：「加一下臉書，你考慮好隨時密我。當然，越快越好。滅火器剛發新專輯，我們人手不夠，忙得焦頭爛額。欸？我記得你也是火種，加入有料以後，你就是他們的助理，如果你上手速度快，馬上能成為他們的經紀人！想一想吧，這種近距離和偶像搏感情的機會不是每個人有。」

「這……」

「好啦，開玩笑的，別這麼嚴肅。」中了！Orbis看見那股踟躕成為火焰，短短的一瞬之間。他將手機遞給偉軒，請他輸入Facebook使用者名稱，「Okay我看見了，Ken Tai。我以後叫你Ken對嗎？畢竟都畢業了，也不好一直叫你戴同學。」

「嗯，對。我會盡快跟你聯絡的。」

<div align="center">*</div>

你們說不是我的錯，可所有人的生活如日升日落規律運行。不是我的錯，又是誰的？但，為什麼是我？

房內唯一光源仍是電腦螢幕，太亮的地方不適合躲藏。宇辰就著微光，寫下灰濛的句子。電視說自殺不能解決問題，可是當自己正是問題，不就解決了嗎？闔蓋筆記本，Do not open it，無論是誰，都不准翻開。

拖著腳步走出房間，客廳的暗色啤酒瓶裡有花。白色，紫色，凋萎的瓣垂落。應該是叫桔梗吧，之前聽大正說過，花語是永恆的愛。要結婚的男人果然比較有情調。宇辰蹲坐一旁，盯著花瞧。

喜歡枯萎的花勝過鮮豔燦爛的，熟悉自然運行的規律後恐懼與遺憾成了小小的事。美麗是進行式，終點不是醜惡而是另一視角的形容詞本身。可惜壓力的終點不是煙花而是煙硝。他嘆聲長氣——總試圖在煙霧中再次引爆大火，讓已碎裂的更加細碎。然而更可惜的是，碎裂的最極致只有更極致，沒有消失的選項，只能以最細小破裂的卑微形式繼續存在。

回過神，半年又過卻還是停留原點。為何事情都做不好？你憑什麼頹廢？

生病不是藉口，也不能是。網路時代誰都有十五分鐘的成名機會，數位載體與樂團形式不停轉變，觀眾不會聽你解釋。沒有人會聽你解釋。有。爸爸媽媽阿嬤大姊二姊三姊。他們會諒解。可是然後呢？他

們是最不該聽到解釋的人,他們從來不說愛,打電話永遠不說再見,但會在寒冷的冬天送來厚被與暖爐,寄食物和補品塞滿冰箱。用行動說明,他們支持你。

那麼你憑什麼頹廢?

來台北是因為下定決心不回頭。絕不要回頭。可是現在的停頓違背了初衷。初衷放在腦中太容易被遺忘——雖然聽來是個藉口——再也不要有任何藉口——那麼將它置於最顯眼的地方好了。找一個時時刻刻能看見的地方。

放在心上。

＊

走出古亭捷運站,直走,有公園。從地圖上看是個三角形。再往裡走是大樓,今天的目的地。時間還早,毒辣日頭曬得手機發燙。擦拭滑落的汗,避免自己像支融化的冰棒。新工作第一天,必須給新老闆新同事留個好印象。

新是一個奇妙的詞,能隨時汰換至不同事或物。不過半年前的「新」工作,已是今日的舊。舊得有些歉疚。加入與離開,皆是為了一個篤定的信念。信念從沒變過,是無法忍受不公不義,想要改變世界。只不過現在回歸樂迷身分,想用音樂,和喜歡的樂團一起改變。

這是新的辦公室。

偉軒深呼吸,鬆開冒汗的掌心放眼瞧去,約莫三十人規模,所有人專注忙碌——和所有公司相同——原來獨立音樂的辦公室是這個樣子,沒有音樂,但處處是音樂的痕跡。入口附近是器材室,有人在一旁煙霧繚繞的吸菸區討論企畫。

「歡迎加入。」Orbis 堆滿笑容,誠摯地說。

偉軒壓抑內心澎湃,點點頭,跟隨 Orbis 穿越辦公室,走往地下一樓。黃光暗淡的角落牆面掛滿海報(有滅火器!偉軒興奮地在心裡

喊），其側是偉軒的座位，與執行長辦公室相隔不遠。「皮繃緊一點，」Orbis指著辦公室的玻璃窗，「我會在裡面盯著你。」

「呃，好。」

「哈，別緊張。安排你坐這的用意是讓你隨時可以找我，畢竟你有很多事要學習。這也是透明玻璃的好處，不用擔心敲門會打擾，我們還能互相監督。」

一切就緒後，Orbis指著桌面堆積如山的資料向偉軒解說：「如同我們聊過的，現在一切以八月二號到四號的野台開唱為主。但因為你剛來，又有日語專長，所以我把LOCOFRANK交給你，他們的行程基本和滅火器一起，你就擔任他們的助理。這裡是幾個大咖的照片，你大概知道一下長相。不過你一定、絕對、必須認識的是這位——」Orbis指著一張日本男子的照片，「川崎桑。」

「川崎這個人很重要，去年Summer Sonic他相當看好滅火器，所以才有後來的巡迴。一定要集中精神接待，他很有可能是滅火器未來進軍日本市場的關鍵。然後，這疊是野台相關資料，雖然The Wall是主辦方，但日本SONY的子公司Zepp Live Entertainment是合作夥伴，它是日本Live House領導廠牌，版圖橫跨香港與韓國。換句話說，這次不光卡司，所有一切全是高規格，我們的目標是引進國外專業，藉由國際樂團帶來的媒體資源，將台灣音樂祭推向世界。PTT上不是說嗎？沒有野台，沒有夏天。失去四個夏天後，今年，我們要讓野台更進一步，成為『沒有野台，沒有台灣』的超強音樂祭！然後這邊是……」

從Orbis的話裡，偉軒似乎看見炎熱太陽下的入口，兩個巨大的、代表野台的紅色F，一正一反強占眼球，下面寫著2013，NO FORMOZ, NO SUMMER。一出捷運便能聽見喧天的樂音，從兒童樂園延伸至花博公園。太陽好大，曬黑來自世界的樂迷，熱情隨皮膚色號加劇。帶好礦泉水和毛巾，穿越雙F拱門，得到2013限定的音樂祭手環，依照日

程表前往野風林山石火電。等舞台。紀錄片團隊在現場用影像儲存歷史性的三天，再會險被風雨吹垮的青春。

　　前一夜由Suede的頹廢唱腔揭開沉睡四年的野台布幕，We're so young and so gone。，吸食年輕的空氣，追逐著龍。野舞台的帕妮眉眼仍保青澀，歌聲依然像剛摘下的水果新鮮甜美，喚醒哈日的九〇年代。午後擦著汗聽萬能青年旅店，字正腔圓的中文搭配小號與提琴，層層敲垮大廈，赤裸顯現絕望同時透露希望。卡莉怪妞！原宿美少女頂著大蝴蝶結跳忍者舞，彷彿無限粉紅泡泡隨腳步飛越舞台——和1976齊肩找回庸碌生活的方向感，搖擺喊著「世界末日就是明天，這就是我的生活態度」。或是老派地回到石舞台看濁水溪公社的狀況劇，看往舞台丟垃圾的觀眾，操著髒話大罵政府，吐盡日常的怨念。善於營造誘惑的The XX或許是最完美的結尾，以旋律為主的吉他和貝斯佐以空白的光與影，與航行天邊的飛機巧妙融合。

　　還有滅火器，風舞台的壓軸。音樂反動爆裂炸翻護城河，以新聞作為背景的屏幕提醒現場別忘了公眾議題，別忘了城市另一處有許多人正穿著白衣，送冤死的仲丘10一程。還活著的人們，還能笑著的人們，音樂祭不只是娛樂，更要用音樂記憶，有人以生命換取了後來的我們的平安順遂。

　　音樂是聚集人類的最原始媒介，乘載著社會。偉軒頓時恍然Orbis嘴裡的文化樞紐，位於東亞與南亞的交界，台灣是太平洋上最合適的文化匯聚地。島嶼的音樂未來不需想像，只要所有人手拉起手便能實踐。一種被看見的自由。

　　腳步聲打斷了工作交接，抬起頭，是滅火器四人的臉。「跟你們介

8　野台開唱舞台主題是以孫子兵法用兵四大元素「風林火山」與釋普濟《五燈會元》中的「電光石火」形塑東方氣息。

9　Suede〈So Young〉歌詞。

10　洪仲丘事件，2013年發生的軍人霸凌枉死案。此指由公民自主發起「萬人送仲丘」晚會，號召眾人著白衣上凱道，作為真相大白的象徵。

紹一下，這是新同事……」

「你是那個！衝撞都撞超大力的那個！」

「正義系啥米！」

大正和宇辰搶著回答，皮皮則在旁冷靜地翻白眼：「他叫Ken。」

「我是Ken。」偉軒握上團員的手，再度自我介紹。

「嗨Ken！很高興你加入，以後還請多多指教。」大正說，轉向Orbis問道：「他的職務是？」

「先當你們跟LOCOFRANK在野台的助理，之後看狀況，順利的話就承接做你們的經紀人。」

「噢。那Ken，我要先跟你說明一下，不管你當我們助理還是經紀人，有一個很大的雷千萬不可以踩。」

「什麼？」Ken驚惶地問。就他過去和團員在演出場域接觸的經驗，並不認為他們是難搞的人。莫非對歌迷的和善是裝出來的？那也未免太……

「不可以長大。」

「蛤？什麼意思？」

「等你長大就懂了。」

37

報表上的赤字是火，燒燙Orbis的眼。他忘記了，愛與熱情如果太過，反面便是血腥。

音樂是此生逃不開的網。他喜歡這無形的網綁，街道、商家、車站、隨身聽，他是長在音樂脈動的孩子，只因環境不允許，迫使他放棄成為一個織網的人。兜兜轉轉，多年後命運的轉盤依舊轉回原點。有了The Wall的舞台發揮，小小的夢逐漸茁壯。夢是不切實際的，但是虧損是真的。

幹！為什麼？

剛從廁所回到座位的Ken神色倦怠，伸展雙臂打了個大哈欠，好累，沒想到音樂產業這麼累，燒腦又燒心。今早他偷聽同事的碎語，說野台開唱的擴大復出留了名，但也留下鉅額虧損，Freddy和幾位股東為了止血，打算撤換The Wall執行長。

是多巨大的損失惹得眾人非議呢？算了，別多事。老闆沒說的，都是不存在的。Ken揉揉眼睛，準備繼續工作——呃，彎曲的雙腿不知該站直或坐下，Ken停頓於半空，被玻璃窗景驚醒：

文件如白鴿一瞬張翅，飛揚後翩翩墜落。怎麼了？屁股放慢速度緩緩回座，Something is happening，他不合時宜地想起來自英國樂團的老情歌[11]——別鬧！Ken勸戒自己集中注意於工作，卻仍經不起好奇，不時偷瞄辦公室動靜。來回不停收放視線。

Orbis看似舉高馬克杯想往地砸，又忽然止住。窗隔絕了聲音，但Ken似乎聽得見杯子置回桌面的清脆。而後，裡面的人表情逐漸猙獰，如受困的獸來回踱步。很慢很慢，很慢很慢。最後愣在原地凝滯。這是台北潮濕的季節，窗內的氣壓隨之漸低。頭也漸趨低垂。

許久以後，Orbis拿起電話，但聽筒那端似乎是場颶風，Ken能讀取到，風雨不斷掃過Orbis面龐，一陣捲風轉得他發暈，他勉強伸直背脊，說了幾句話。

又是凝滯。雙手拳頭緊攥。

Ken再度移動視線至窗後，幹，竟然和Orbis對到眼了。幹，目光穿越玻璃窗，自己好像能閱讀那雙眼的浮腫與血絲。Ken立刻垂眼閃躲，餘光瞥見Orbis按壓內線號碼，指令下達到他的座機：「Ken，來我辦公室一下。」

幹！這下完蛋了。Ken硬著頭皮走往辦公室。叩叩，打開門。他

11 Herman's Hermits之歌曲，發行於1967年。

小心管理面部表情，故作鎮定站在 Orbis 面前。

「這是公司大小章，交給你保管。從今天開始，你是執行長特助。」

只見 Orbis 將一個小包推過玻璃桌面交予自己。揮揮手，示意拿好東西就走。Ken 頓時放鬆，想喘息卻一口氣堵在胸口：Orbis 的眼光盡是寒冰，銳如刀鋒。轉身關門時他全看見了。

*

「欸！你要去哪？」大正和皮皮在路口攔下同事，好奇地詢問。綿綿陰雨飄落同事手中的紙箱，圓點滴滴答答，「下雨了，我可以送你過去。」

「不用啦，我……我要換工作了。」

「這麼突然！可是我們馬上要在台大體育館辦演唱會耶！」

「對……對呀，但……但因為我有其他人生規畫，所以就……」

「蛤是噢，那不然我請 Ken 開公關票給你。我們一起工作這麼久了，這次企畫有很多是你出力的，真的希望你也一起來，見證我們歷史性的一天。」

「好……好的，我們再聯絡。掰掰。」

「自己保重噢！掰掰。」

天色灰暗，街道彷如浸置水墨。同事的背影逐漸走遠，成為只存輪廓的點。「我覺得他怪怪的。現在是最缺人的時候，你沒看 Ken 幾乎天天加班，怎麼會說走就走？」

「嗯。」皮皮輕哼一聲，「The Wall 最近有離職潮，辦公室空桌越來越多。但只要公司按時付我薪水都沒差。」

「問題就是不按時，不過聽說娛樂業好像都這樣……不管了，先把台大體育館演完再說。欸，別忘了『那個』喬段，一定要想辦法約到你爸媽。」

「呃，盡量。你也知道我媽會認床，所以很少上台北。我姊大學畢

業他們都沒參加了，我很難保證他們會出現。」

「自己國家自己救，自己爸媽自己約！」

「好啦，我待會打電話問鄭宇辰，關心一下是否親自回高雄比較好約。」

<div align="center">*</div>

回家真好。宇辰仰著頭，天是一望無際的藍，陽光普照的溫度暖和屋內每個角落。回家真好，爸媽一如往常把自己當個小孩，狗狗也在身邊黏蹭玩耍。可惜馬上又要回台北，回到那個陰濕擁擠的城市。冷漠，感受不到自己被需要的城市。有時候也猜想，在台北特別不快樂是否因為太想成為 Somebody，才無法接受自己是 Nobody 的事實？平庸不是罪，但卻難以面對。

咳咳。

絕對是爸爸。宇辰正坐身子，看爸爸在桌子的另一邊摸著口袋。

一直摸。

一直摸。

好像口袋裡面有什麼祕密。但是摸太久了，於是宇辰將注意力放到狗狗身上。他的粗皮，全宇宙最可愛的小巴哥，凸圓的黑眼清澈，只裝得下他一人；臉部皺褶層疊，堆砌的全是對他的依賴。誰能想到剛撿回牠時，是隻全身無毛的小病狗，花了他一個月的生活費治療。那個月公司還晚發薪水，害他差點吃土。

咳咳。

爸爸的咳嗽聲引回宇辰的注意，見他從口袋拿出一疊錢，對宇辰說：「我遮有多五千塊，你欲嘸？」

超爛的！宇辰在心裡喊，這哪招啊！招術超爛的啦！爸爸的愛一定要這麼含蓄就對了。

「不用啦爸，你自己留。我們經紀公司每個月都會發薪水，我也有

在兼一些配樂，養得起自己。」

「阿你不是還要養那隻黑貓跟這隻狗？」

「對啊，前陣子還多了一隻小貓。但是養得起啦，你毋免操煩。」

「嗯。阿你手上那個刺龍刺鳳是按怎？」爸爸將錢摺疊放回口袋，「阿嬤不是警告過袂當變壞？你是刺啥米？」

「年輕人、藝術家現在攏是這款，你麥管遮多。」媽媽端著水果走進屋內，制止了爸爸發難，「來，吃水果。」

刺了一隻羊頭，在心臟的位置。代表牡羊座的自己。線圈機噠噠噠噠滑過心臟，身體透過疼痛與自我對話：你總問「為什麼是我？」是命啊！但你還是有選擇的。要活下去只能繼續往前，看看前面有什麼。不要的話，你就去死吧。既然選擇了活著，那麼記住此刻，記住疼痛與再也無法抹去的圖樣。從此沒有退路。病體纏繞的時候，耍廢懈怠的時候，脫掉你的上衣，回憶針頭刺入真皮層遊走的灼熱疼燒，彷若被貓爪鉗入的貼膚之痛。由心臟一路延伸手臂勾勒暈染，象徵武士精神的櫻花凋落，必須拉長呼吸速度，深吸，深吐。再也沒有退路。

「我跟朋友有約，晚上不回來吃飯。」宇辰替粗皮套好牽繩，準備帶牠出門赴約，想著順道去探望阿嬤。搬到台北快一年了，每趟回家總來去匆匆，想見的朋友太多，分給家人的時間零碎。

手機響了。

「幹嘛？」

「幹，我完全忘記要約。不過沒差啦，我爸媽現在只要大表演都會來看，他們一定到。免擔心。你有要回高雄嗎？要不然我等你回來之後再一起回去？啊……不行，這樣貓沒人餵。」宇辰夾緊電話，套上安全帽，將粗皮安置機車踏板後，往前奔馳。

*

「來，多吃一點，回家要好好補一補。」媽媽不停替姊姊夾菜，「也不知道弟弟在台北有沒有吃飽，好久沒看見你們同時在家了。」

餐桌光線昏黃，媽媽的菜餚滿布桌面，一如往常有肉有蝦，全是姊弟倆最喜歡的。

「妳說服妳弟去考公務員了沒？郵局現在也在招考，」爸爸闔上晚報，舀盛放置中央的湯，一邊向姊姊問道。「他可以去報個高考補習班……」

「弟弟月底要辦大演唱會了，是欲考啥米！」媽媽提高聲量對爸爸喊。

「找個穩定的鐵飯碗，有穩定薪水，安穩過一輩子。做音樂有幾個吃得飽飯？他們那幾個小子又不是五月天。」

「我還巴望他趕快變五月天，安捏我就是星媽了。哼。」

「媽，妳已經是星媽了啊，上次弟弟被歌迷攔下來合照妳不是也在。多驕傲啊！」姊姊趕忙放下碗筷摟著媽媽打圓場，「等一下，什麼演唱會？」

「他們FB寫的啊，在台大體育場，叫什麼衝……衝……」

「衝撞未來。」爸爸淡定地說。

「爸你也有在關注弟弟嘛！」

「你爸就是這樣啦，說一套做一套。還考什麼公務員，你弟的歌他都會唱，昨天還在跟我『展』他會唱哪幾首，新歌那個那個當兵的，他很喜歡。」

「那首叫〈欲走無路〉。」爸爸夾了塊肉放進碗裡，「不知道就吃飯。姊姊吃飽幫我們買一下高鐵票，我不太會弄。」

「對對對！我們看不太懂電子票怎麼下載在手機裡，還有幫我們看看住哪裡比較好。」

「你們要去台北？」姊姊放大問句聲量，一個一個字清晰地詢問：「媽妳不是不喜歡上台北？我大學畢業典禮你們都沒來耶！」

341

「不一樣嘛，畢業典禮從幼稚園到大學都有。」媽媽尷尬笑著。

「他們演唱會也一直在辦啊！」

「這次不一樣，這是他們成團十三年，第一場體育館演唱會。」爸爸說。

*

梳化是一個，大牌藝人才能擁有的字眼。沒想到今天也輪到我們了。皮皮對著鏡子，髮型噴霧灑落亞麻綠髮梢，香香的，有種成熟的味道。趁化妝師尋找造型道具的空檔，再度攤平擱置大腿的紙條，皺皺的，密密麻麻全是字。字跡醜醜的，像個長不大的國中生。如果早知道有天會成為一個常常簽名的大人，他絕對會好好練字。

早知道。誰能知道？

昨夜他翻來覆去無法入眠。大正說，衝撞未來這個主題很適合獻給爸媽，因為父母親，是他們此生第一個衝撞的對象。當時他笑了笑，並未多話。相較其他團員，他還真是個乖巧懂事的好兒子，爸媽的要求他從未忤逆，只是一面應好，一面安靜無聲地走向一條不合期待的道路。走遠了，也就遠了。這，如果能算衝撞，也是最溫和的那種。

「幹，我怕我哭出來所以想盡辦法避開我爸媽，還叫我弟幫忙帶他們到後台，結果剛剛去廁所的時候碰到。」大正的聲音傳自入口，笑著對大夥說。

「該來的躲不掉。」宇辰說，「自己造業自己受，誰叫你安排這個橋段。」

「吳迪呢？準備好了嗎？」大正問。

「我超怕我會哭，所以寫了個比較輕鬆的，給觀眾聽，」說話一向緩慢的吳迪不自覺地加快語速，「不然要念情書給我媽感覺好羞恥啊！」

「阿皮皮呢？」大正走近皮皮想趁機瞄一眼內容，卻被皮皮眼明手快躲過了。「可惡！沒看到。你也寫太多了吧！」

皮皮將紙條對摺後再對摺，平整地放進口袋。「我都聽到外面的人聲了。」

「兩千五百人在外面等我們。這是我夢想、但從來不敢妄想的一天。」

點頭附和，鏡像內的臉龐堅定朝自己回望。誰會相信當年的南台灣拷貝團有天能站上體育館？別人或許不懂，但皮皮理解大正。他最好的朋友。如果說 Live House 是件成衣，導線一插隨時能演；那麼體育館舞台則是一件超高級的訂製西服（雖然他從未訂製過。或許哪天走金曲紅毯時他會訂做——這又是另一種妄想了），從硬體到軟體全為樂團量身打造，代表樂團的全新紀元。走吧，2013 年 11 月，恐怖大王依舊沒有摧毀世界，可是祂帶來的、對於毀滅的恐懼力量，逼迫他們不停往前，燒出灰暗濃煙裡的不甘心與倔強，在聚光燈下閃耀成三個字：

滅火器！

沸騰尖叫隨管樂一波波推湧，吹得紅色布景搖曳。皮皮踏上舞台，全神貫注地平視觀眾。不遠處是火旗晃蕩，紅底、黑底、橘底，那是死忠歌迷的信物。歌迷說，看見火旗便知該往哪裡前行——其實他也一樣，就像黑夜航行的漁人遇見燈塔，船錨定定落下，因為知道有群人一直支持著他。

爸媽，你們看見了嗎？這麼多人貼著肉身撒野，揮灑汗水，這就是我不曾明確對你們說出口的夢想啊！

樂曲伴光線轟炸，生猛的硬核龐克感染情緒，高漲，再高漲。長髮蓋住皮皮的側臉，手指冷靜按壓琴弦。時常瀏覽歌迷的留言，他們說，是滅火器的音樂帶領他們探求從未深入的社會議題，動搖原來對體制的認知。爸媽，你們知道嗎？一點點的動搖，是很強大的力量。

小時候我不懂為何談起政治爸總是激動，針砭時事的政論節目是我們家最常出現的背景音。但正是那一點點好奇，引導更多求知慾。對於社會，我能做的或許始終和貝斯一樣不起眼，然而只要有一點點機會，我都會繼續努力。因為我知道啊，音樂是最容易撼動集體的媒介，如同和姊姊一起聽過的專輯，音樂一點點、一點點激起我對世界的疑惑，讓我長成現在的模樣。

而我相信，我的堅持也不斷造成你一點點的動搖，否則你不會清晨早起，夜半透眠騎車接送到各地表演的我。當然我更知道，那是你未曾說出口的愛。

火旗持續搖盪，捲起的風震動了身體。姊姊在看台俯瞰全場，隨音樂擺舞，無暇看顧身旁的爸媽（媽媽不時低聲驚呼：弟弟上台好會扭啊！跟在家不一樣！），台下群眾空出大圓形空間繞圈奔跑，像台滾筒洗衣機無限轉動，衣物在圓圈中央撞成一團濕漉，攪成有規律的混亂。身為資深樂迷，她知道這是大團才有的互動規格。可台上彈貝斯的是她弟弟。

是什麼時候，弟弟成為了一個貝斯手？

該不會是那天吧！姊姊心頭一驚，那不過是個玩笑話──姊弟倆趴在音響邊討論未來學習樂器的可能性，弟弟說想學鼓，她霸道地挺直背脊宣告：不行，鼓是我的！不要學我，不然你去學貝斯！

記憶中他們都還年幼，煩惱只有臉上冒的幾顆痘痘，她最喜歡利用姊姊的霸權一聲不響打開門，窩進弟弟房間。日式榻榻米與舊式裝潢是爺爺奶奶遺留的居住痕跡，違和了弟弟洋溢的青春。姊弟倆或坐或躺，聊編曲，聊生活，聊沒有聽過的樂團名字。藺草散發草本氣息，對比現今，那是無憂的氣味。長大後的日子天天像滾筒洗衣機，制式化的開啟，規律卻盲無目的地轉，看不見盡頭地轉，濕淋身子的是眼淚，無助又增添重量，怎麼也甩不乾。

是什麼時候，她不再記得夢想？

　　台上的弟弟正為了夢想揮汗，儘管相較於團員是安靜、不引人注意的，像把貝斯。可是當他發出聲音時，無人能忽視。雖然弟弟永遠小她一歲，經驗永遠少她一年，她似乎總比弟弟少了些許勇氣。抬頭看遙遠的天上，笑看這浮沉風景──台下歌迷不分彼此肩搭肩放聲合唱：就算眼前路要面對長長孤單，心有一點點累。像漂流大海的人隨浪起伏，好渺小，卻又托著歌聲堅定遇岸的信仰。

　　她笑了。此刻，她不是姊姊，只是個受音樂和場景激勵的樂迷。

　　遠望在舞台發光的弟弟，她伸出雙手握住身旁的爸媽，和著旋律加入合唱：你說你相信總會有那一天，會實現，當初的誓言。不用怕，我們慢慢的走。

<div align="center">＊</div>

　　等恆春落雪　等鐵樹開花

　　等無妳答應　所以我一直戇戇楚

　　我寫佇風中　予妳的情批

　　妳敢有聽著　我心內的話

　　想欲霸占妳的美麗

　　牽妳的手　永遠做伙

　　愛過的人　其實也無幾個

　　但妳是最後一個

　　「今天開始，妳就是人妻了。」

　　「今天開始，我就有真正的權力禁止你買棒球手套了。」

　　「那個……絕對的權力使人絕對的腐敗。」

　　「達爾文有一篇筆記上寫著他對放棄單身的恐懼[12]，他說，如果我明天結婚……會過得比一個黑奴還慘，還要面臨討人厭的貧窮，除非妻子比天使還美好，而且有錢。」

「妳怎麼沒有早點說！」

「因為他後面接著寫：還是有很多快樂的奴隸啊！」

38

事情都是在很遙遠的地方發生的。

遙遠的地方是片遼原，藍天綠地，色彩和諧卻分隔兩端。當放進四方螢幕，藍與綠像冰炫風一樣混攪。展演的全是娛樂。他拿湯匙順時鐘攪拌手裡的冰，轉台，尋找下一個娛樂。

轉台時間粗估半秒。電視從頭轉到尾，恰好是一個貿易協定通過的時間。

無論畫面看上去多嚴重，後面緊跟著的一系列廣告會在瞬間消解，讓它顯得稀鬆平常 13。他知道，於是拿出藏掖的無線麥克風，躲在廁所邊宣讀。從今以後，來自特洛伊的木馬是座擺放草地的紀念碑，裡面的人啊──出來吧，放下武器，長長的路已為你們鋪有軟毛地毯，請上座，像個失散多年的母親，持鞭看管滿面皺紋的兒子。反正一切都很遙遠，娛樂是，笑一笑就過去的事。

她沒有轉台。

掀開電腦，一群同樣留在原地的人交談於黑色田野。他們知道，事情是在很遙遠的地方發生的，但若走出門外，它將近在眼前。敵人

12 內容取自英國劍橋大學文章 "Darwin on marriage" 中的 Second note [July 1838]

if I married tomorrow: there would be an infinity of trouble & expense in getting & furnishing a house,—fighting about no Society—morning calls—awkwardness—loss of time every day. (without one's wife was an angel, & made one keep industrious). Then how should I manage all my business if I were obliged to go every day walking with my wife.— Eheu!! I never should know French,—or see the Continent—or go to America, or go up in a Balloon, or take solitary trip in Wales—poor slave.—you will be worse than a negro— And then horrid poverty, (without one's wife was better than an angel & had money)— Never mind my boy— Cheer up— One cannot live this solitary life, with groggy old age, friendless & cold, & childless staring one in ones face, already beginning to wrinkle.— Never mind, trust to chance—keep a sharp look out— There is many a happy slave—
https://www.darwinproject.ac.uk/tags/about-darwin/family-life/darwin-marriage

13 《娛樂至死》，尼爾・波茲曼 著，頁 109。

也在眼前。

走吧。

體溫匯聚為黑潮，湧動了黯夜，衝過圍牆，推倒拒馬，與穿著制服的冷水潮交會形成生命力活跳的潮境。衝，水流沖刷門楣穩掛的匾額，不依任何前行軌跡猛而穩健地灌入議場，捲起椅子堆疊成山。作為屏障，保護島嶼最純淨的水源。社會最後的良知。

黑潮在外持續湧動，行過青島東側。

她是隻沿洋流行動奮力前游的海豚，一不小心，擱淺於嚴峻沙灘，灘上的撲克面孔冷視她的痛楚，抄高傢伙只待殺戮命令落下。她絕望低頭望向空空的雙手，想起顫抖的眼球還能是武器，抬高下巴，舉起自尊對峙。

事情已在眼前。

他在後方，慌恐看著警察與盾牌，全身冰涼。或許因為風吹過滿是汗的髮梢。這一夜剛剛開始，還有好久好久才會天亮。好害怕。但他必須在這裡，站好，站穩，和所有人一樣，為了同一個理由。過了好久好久，後方傳來小小的歌聲。小小的，很熟悉的旋律。

佇這個安靜的暗暝，我知影你有心事睏袂去，想著你的過去，受盡凌遲，艱苦真濟年。

別開玩笑！危急存亡的時刻誰有心情唱歌？他大力甩動頭殼，一下，兩下，聲音停頓了。果然，是恐懼造成的幻覺。

佇這個安靜的暗暝，我知影你有心事睏袂去，煩惱你的未來欲對叨去，幸福佇叨位？

停頓半晌，更後面的她開始高歌。一年多前她與夥伴站在風雨之中，爭取應有的新聞自由，台上的人也是這樣唱的。那是她第一次聽見這首歌。天氣很糟，她不確定墜落唇畔的是雨是淚，只確定歌曲帶給她力量。

啊——啊——烏暗伊總會過去，日頭一出來猶原攏是好天氣，你有

一個美麗的名字。

之後，歌曲被接唱下去了。越來越多人加入合唱行列。越來越大聲。築成一道看不見的護城河，橫躺對立兩方的中央。

他坐在不遠處的廣場。已經太久了，沒有認真聽過一堂課，然而此時他全神貫注聽著前方教授的演講（原來無需校園與課鈴，處處皆是教室）。身體是一條界線，隔絕了裡面外面。裡面的心臟撲通撲通狂躁——全面占領主席台——重啟談判——拒絕黑箱闖關——慷慨激昂地喊著。

往左看，往右看。黑潮洶湧。

揉一揉剛才翻越圍牆受撞擊的痛處，看著一波波向此處匯流的人堵塞出口。靠，出不去了，他對朋友說。你有沒有聽到有人唱歌？朋友以問句代替回應後，跟隨稀微聲音低聲唱。

啊——啊——天公伯總會保庇，日頭一出來猶原攏是好天氣

伸長脖子往遠處探，一個個披星戴月的頭顱蜂攢點點微光，幽幽照亮島嶼輪廓。已經太久了，永夜悠悠。沒有光的地方，像是被神遺忘。不記得天亮的空氣多暖。他不停眨眼，不讓眼淚墜下。

<p style="text-align:center">＊</p>

「你在立法院嗎？這幾天大家一直唱〈晚安台灣〉。」

大正滑開手機讀取訊息，接過一旁遞來的太陽花。立法院外滿滿是人，所有人一起靜坐作為厚厚城牆，為議會裡的朋友守護。不是郊遊，不能鬆懈。外頭的鴿子受頭頂的藍白太陽豢養，團團張開翅膀。待主人哨聲一落，牠們將即刻幻化作飢餓的禿鷙俯衝獵捕。

「在。我從第一天晚上就在這了。」

「我知道，我想跟團員討論晚上守夜的時候 Live 給大家聽。」

前方有講課聲，學子帶領教授走出校園，教授拿著雜音沙沙的麥克風擴大學子視野。花店老闆捐贈向日葵，明亮色調搭襯群眾身上的

黃色布條。醫護站架好了,舞台與服務台也是,媒體將錄攝視角不相同的影像傳回棚內,但相同的是,畫面裡總有許多刻意低頭的年輕面孔。

往前走,是物資發放處。

一雙又一雙手像座吊橋,將物資搖搖晃晃越過窮山惡水送至彼端。沒有喧譁,沒有計畫,人人清楚知道自己的位置,與該做的事。運送結束後大正自散開的隊伍裡認出宇辰和皮皮,三人默契地走到邊上,大口抽起菸。

「哪來的向日葵?」宇辰擦著汗詢問。

「太陽花。他們說太黑暗了,要用太陽花照亮黑箱協議。」大正說,「你們覺得可以撐多久?」

「撐多久是多久。我得到一些消息,說這幾天會有黑道來鬧事。」

「哪來的?」皮皮問。

「忘了我國中是個流氓嗎?消息靈通的很。」宇辰驕傲應答。

「好漢不提當年勇,」皮皮睨了他一眼,「你現在只是個沒錢的人。」

「他們都在唱〈晚安台灣〉,你們知道嗎?」大正說,「我沒想到這首歌居然成為運動的力量。前面舞台架好了,剛剛有同學來邀請我晚上去唱給大家聽,你們覺得呢?」

「去啊!猶豫什麼?」

「我一直很不喜歡在運動的場合唱歌,怕情緒hold不住。」

「不重要吧,你愛哭不是新聞。」

「對啊。而且你看現場,有醫生,有將現況翻譯出去的、發送物資的、做實況轉播的,有煮東西給大家的。我們的身分是樂團,唱歌給大家聽、用音樂激勵大家本來就是我們的任務。」

「那走吧,回家拿吉他。」

＊

　　夜很深，但他沒有入眠，清醒地走於或坐或臥的人群中，替守候的朋友們巡邏，以防警察隨時攻堅。兒時的英雄變成眼前的敵人。他在心裡偷偷和小時候的自己對話：你大概沒想過長大會成為一個和警察對立的人吧！你說警察是正義的化身。然而現在，你站在他們對面，搞不清楚自己是正是邪。

　　他也沒睡，持守盾牌直挺站著。

　　眼前這些年輕人，和兒子差不多大。其實他有些害怕，怕警棍下去的時候，打中的正是自家兒子。然而他也氣惱，沒有人願意強硬驅離，可這些孩子不僅砸毀公物，還挑戰公權力，這與他受過的教育不符。社會運動，不就是上上街頭喊喊口號？

　　她睡不著。就著暈黃路燈讀取訊息，拭去滴落的淚水。

　　她不怕警察，不怕暴力，只怕父母傷心誤解擔憂。他們要她快回家，別被同學帶壞，別受政黨操弄。不是這樣的！她之所以在這，是因為對未來惶恐不安——六年了，統治菁英不斷侵害弱勢，破壞生態鞏固財團，拆家拆房逼人自殺，軍人受虐死亡，媒體壟斷失去自由。她面對巨大 M 型深壑，踮腳站在左側。爸媽說要為自己發聲，她正為自己發聲，卻又不是對的。

　　剛開完會的他坐在樹下，想用自身長才替群眾做事。

　　點開手機頁面，搜尋一位從未交談過的朋友，將想說的話傳送給他：「我們北藝大有一個影像的計畫，要拍一支 MV 號召更多人來支援，並且，330 想要辦一場大的遊行。」

　　已讀。

　　太好了，訊息被讀取。他抓緊時間快速往下寫：「但我們現在沒有歌。」

　　對方迅速回應：「你要哪一首？我們可以授權，如果需要的話。」

「不是，你可不可以寫一首？」

<div align="center">＊</div>

當獨裁成為事實，革命就是義務。

白牆上多了這改編自維克多・雨果的句子，顯得極端諷刺。前晚的陌生訊息說：「裡面的人，睡前都會點播〈晚安台灣〉。」於是大正決定克服怕搞砸的壓力，經由宇辰協助爬上鋁梯，鑽進窗戶，側身閃過對向的人，快步抵達目的地。

寫歌，是他現在唯一能為大家做的事。

原來新聞畫面不及現場十分之一，肅殺氣氛自末梢攀爬凝結血液。大正仰頭環視議場，難以分辨不停拍打上岸的情緒。曾經他也思考過這場運動的正當性，媒體作為移動的眼，將遙遠的事傳至面前，是另一種眼見為憑。但他忽略了旁白詮釋。站在這裡，他疑惑某些報導文句的分裂用意──從來就沒有「他們」與「我們」的區別，生而為人，要的不過是平視的目光，而透明負責的民主程序、上位者的安心回應皆包含於此。

只是還在等待。

他也是。等待眼前突發的躁動停歇，等待約定見面的人出現。一分一秒過去，混亂沒有止息，有什麼正在發生，像無預警的洪水沖垮堅駐的村莊，人們陷於狼狼泥濘。終於，人來了，布滿紅血絲的眼不停道歉：「對不起，我們沒辦法討論音樂的事，那些自走砲已經去包行政院，不知道今天晚上會怎麼樣。」

「沒關係，我問你一個問題就好：你希望這首歌是憤怒、控訴，還是溫柔、溫暖的？」

大正看著眼前的軍綠色外套垂下眼，疲倦地說：「我現在只想聽到溫柔的聲音。」

　　　　　　　　　　　　　　*

　　翻出立法院，大正對著衝往行政院的急流疾速反向行走，拿起電話對皮皮說：「我現在回去寫歌，聯絡一下吳迪隨時準備錄音，他也一直在現場守。」「裡面亂成一團，行政院那邊不知道會怎樣，你跟鄭宇辰小心。」

　　「幹！鄭宇辰衝去行政院？」

　　　　　　　　　　　　　　*

　　算不清是第幾個夜幕再度降臨，皮皮和朋友在圍牆外留守。手機訊息不停進來：要攻行政院了。要去嗎？會不會是調虎離山？留下吧。守住原來的地方。

　　「欸！打起來了！你快上來看！」

　　朋友驚聲呼喚嚇得皮皮丟掉手裡的菸，爬上圍牆抓著欄杆用力看向遠處的電視。變了！都變了！警棍插入緊緊相扣的手臂縫隙，將人強硬拉起，摔到地上拖扛出場。推擠，踩踏，尖叫聲四散。血與哀嚎，疼痛與無助透過畫面放大了無力。要過去嗎？過去能幫上忙嗎？

　　和平與民主在哪裡？

　　鋼盔。盾牌。齊眉棍。大批鎮暴警察全副武裝，高舉武器往人體最脆弱的地方揮打。像殺紅眼的獸。閃光燈讓攻擊無所遁形，卻無法遏制暴力。憤怒與恐懼的喊叫在鏡頭下形塑了人間煉獄，沒有希望，看不見出口指示。當血淌過那人的眉際，大正再也忍不住溢眶的淚水，和畫面裡的人一起喊：你們脫下制服也是人民啊！

　　黎明之前還會發生什麼？他胡亂抹去眼淚，寫下第一句歌詞。

　　第一道水柱落下。人們手勾著手緊閉雙眼，身體蜷曲抵抗水柱強力衝擊。水車噴灑，濕浸了衣裳與心。這一夜好漫長，熱血流淌地面逐漸失去溫度。好冷。天還是沒亮，警察與人民的戰場轉移至馬路中

央。對峙。膠著。有人往後退，有人還想掙扎。

鎮暴水車再一次噴灑，沖刷了地面的血漬。忠孝東路恢復如常，一樣上班上課的繁忙交通。只是天仍未亮。

<p style="text-align:center">*</p>

屋子空空如也，沒有居住痕跡。他卸下行李，倒坐於久違的沙發，揚起厚積的灰。

飛機降落前他已閱讀機上的報紙，感嘆年輕人太不懂事。癱瘓政府機關，搗亂行政運作能給社會帶來助益嗎？還毀壞國家公物！現在的大學生，書都不知道讀到哪裡。

他替遙控器裝上電池，打開電視想多了解新聞，維持身為父親的尊嚴，禁止兩個兒子參與學生的暴民運動。「留歷史見證！樂團創〈島嶼天光〉挺學運」，他為自己調整到一個舒服的位置，對藍底的標題感到嗤之以鼻。

等一下！

他飛快翻出老花眼鏡挨近電視，接著踉蹌坐倒。

地板冰涼，他的心更涼。畫面左側戴著帽子、穿著軍綠色外套舉高手唱著歌的男子。是他兒子。

<p style="text-align:center">*</p>

黑潮流速約為每秒 1 至 1.5 公尺，流幅寬約 100 至 150 公里，頃刻之間填滿凱道。黑壓壓的一片，太陽花漂浮其上。皮皮和宇辰踮起腳，從人與人之間的些微空隙中尋找舞台位置。

「人真多。」皮皮感嘆，「這麼多人朝同一個價值前進。」

「對啊，沒有白被打的。」宇辰說。

「被打？誰打你？」

「後來忙錄音，忘了跟你們說我被警察打超慘。」宇辰一派輕鬆，

「把大正送進議場後，我想靜坐太久得不到實質效益，就跟著衝了。我在前面和大家一起擠進去。擠到一半，警察開始捏我，後來把我的手拖進去狂揍。這個揍完又換另一個人拉我進去繼續揍……」

「幹！是被打到傻了吧。」

「可能噢。雖然真的很痛，但當時痛覺連結我大腦的是『希望』兩個字。是我第一次感受台灣人的希望。並不是說我們都是對的，可是至少動起來了。這是我從小到大第一次看到這麼多人為了一件事情去努力，所以無論如何，我想要盡百分之百的力量，讓運動有更好的結尾。」

「是啊，所以我們現在在這裡。」

天色逐漸黯淡，黑白相間的舞台布幕正發亮。滅火器背琴踏上階梯，一步，兩步，仰起頭，往最高處攀登。五十萬人的場面原來長這個樣子，沒有盡頭的黑，是最耀眼的顏色。五十萬人在這裡，唰地一聲，銀色手機照明如潮汐推向最遠的地方，起伏搖晃。黑潮的鹽度較高，溫度也是，與氣候變化密不可分。

起風了。

收斂哽咽的聲音，大正唱著，小心翼翼守好情緒防線，卻在看見光亮時潰堤。是什麼樣的力量連結群眾？他想起很久很久以前，有人告訴過他：配樂不是世界的中心，但這要長大後才能體會，而長大，需要先受過傷。今天正是那一天吧，直視黑暗進而感受光明，撫摸傷痕才懂得勇敢的隱喻。

望向不見盡頭的燦爛，銀色十字晃浪交叉成祝禱。祈禱島嶼天光。

39

「嘔唔。」

雙腿向前一跪，這個上午，數不清第幾次，他再度往那不見出口

的黑孔嘔吐，「嘔⋯⋯嘔」緊抓馬桶上蓋外緣，過度用力的雙手慘白，近乎沒有知覺。但他沒有其他選擇，或者他根本不想選擇。

他好緊張。

火在門外追趕著，他只想把窩藏身體裡的噁心難耐通通吐出來，吐出來，逼黏稠發臭的軟爛現形，吐出來，讓它們墜入水裡、墜入黑孔裡，最好連同著自己隨巨大水流衝擊至無人知曉的彼端。哪裡都好——只要不是這裡。

「嘔唔⋯⋯」沒有了，僅剩聲響。一滴口水緩緩掉進水中，沒有漣漪。他盯著小小的水面看它被其噬沒，失去原有的形狀。

碰碰碰。碰碰碰。

「楊大正我知道你在裡面，」Orbis在外大喊，「各家記者打了一個上午的電話你不接，我打電話你也不接，」碰碰碰。碰碰碰。是手掌拍打門面的聲音。「出來面對啊！」碰碰碰。「以前發片拍MV拜託記者採訪都沒人鳥，現在有人關注了你又不出來！我的手機都被媒體打爆了！」碰碰碰。碰碰碰。

大正稍微起身改成坐姿，將無力的頭與背貼在門上，使力深呼吸，吸，吐。是啊，必須面對，可是他好緊張，他沒有辦法面對。

碰碰碰，「楊大⋯⋯」聲音戛然止住，接著另一個熟悉的男聲，低聲向Orbis詢問：「他還是沒有回應嗎？」

「有回應我就不在這了。」Orbis無奈回道。

叩叩。是兩個指節的沉穩節奏。「正仔，你還好嗎？」來自皮皮的詢問，但並不需要答案。「我知影你的驚惶，因為我嘛同款。」

門後傳來一陣雜動，皮皮似乎也坐了下來，與他隔著門，背靠著背。

「你記不記得我們小時候很常去新堀江閒晃？沒事就窩在P51，和老闆喝酒聊天唱歌。老闆最喜歡的歌是〈Wait for the Sun〉，你記得嗎？Have no money, but big dream. Fight my way and wait for the sun」

大正聽著外頭哼唱起的調，心裡默默接續歌詞：ohh yes I still believe it! ohhh wait for the sun!

「那時我們剛決定當創作樂團。為了讓觀眾有印象，你還會做壓克力板寫『滅火器』掛在身上。超丟臉的，哈哈！那個時候，不就是每天等待被人注意嗎？想像五月天一樣，變成樂團時代的一員，甚至也曾幻想成為時代本身。我們一直唱，從高雄唱到台北，等著希望的光照到身上。今天就是這樣的一天。」

皮皮嘆了口氣繼續說，「不管怎麼樣，我們總該為自己發聲吧！趁有人願意聽我們說的時候。雖然有更多人，他們根本不打算認識我們。他們只想活在自己的世界裡。」

我們。這個詞具有侵略性。他從來不是一個人。那年夏末高雄的蟬鳴喧鬧，烈日斜射進教室使男孩濃厚的青春氣味無所遁形的表演開始，他便有了「我們」。地板冰涼，大正望著廁所氣窗的窗花，好像有一些從未想過的事正在發生，已知的是世界想要認識我們，而未知令他恐慌。可是世間的未知只能接受，沒有選擇。

那就接受吧。他起身面對鏡子裡狼狽的臉，笑了出來。即將三十歲的自己總是怨嘆天天被社會狗幹，當沒正當工作時，他們用羨慕字眼包裝話裡的不屑，說你有自由。當沒錢時，他們叫你閉上嘴，這是個用錢決定說話字數的年代。當還沒結婚時，他們的手指摩擦杯緣，恥笑你只能挑他們剩下的，而你也是剩下的。當想解釋時，他們說這個世界聽不見魯蛇說話。他們說，這叫現實。

可是現在，外面有一堆媒體舉著麥克風，等待他這個魯蛇出場。這也是現實。

大正轉開鎖，俯瞰坐在門邊的皮皮，說：「我們永遠不會是時代本身，時代由小人物匯聚集結創造，時代只會記得一個名字，如同太陽花學運。」

「但我們，我們是時代的配樂。」

<center>*</center>

「我覺得,我們現在還是希望大家focus在學運本身,去號召更多的人來支援、支持。我覺得這才是我寫這首歌希望可以帶來的東西。我們很認真的把歌做出來了,接下來是大家的任務,因為這是屬於大家的歌[14]。」

十多家媒體、近二十台攝影機塞進辦公室的接待客廳,神情專注傾聽大正說話。Orbis雙手環胸倚立門邊,雜揉興奮與哀傷的目光掃落滿室媒體。不過一年以前,他想盡辦法聯繫媒體報導再會青春的發片消息,然當時僅寥寥可數的幾間前來,他們說,對硬地樂團不感興趣,歌曲含有太多隱喻和希望,樂團立場鮮明,不合適播放於主流媒體。當時他對媒體回應感到挫敗,沒想到努力多年,樂團的處境始終呼應硬地二字:又臭又硬埋於地下。

今天的滅火器還是一樣的滅火器,但世人態度已完全不同。變了,都變了。這束天光不僅點亮學運,更替藏躲黑暗的他照耀一條小徑,朦朦朧朧,看不清輪廓。前方閃光燈打亮景物,白霧後是高聳森林,一隻閃動光芒的銀狐飛奔竄入。要追逐嗎?他摸摸口袋,一只手機,沒有石子或麵包屑能作為回頭的記號。他在徑口徘徊,光線不停地閃。每閃一次,他便清楚看見銀狐嬉戲於林立樹木間的縫隙,好美,好想擁有。

滋——滋——

是銀行的催繳簡訊。

閃光燈依舊在前方明滅,他將手機放回口袋。霧散開了,森林裡有銀色的野兔,銀色的松鼠,牠們銜著金色的莓果與花來回穿梭,丟

14 中視新聞訪問片段:https://www.youtube.com/watch?v=9t96lVCogb8。

進一個巨大的坑洞，試圖填滿──還有剛才那隻狐狸，在坑洞旁眺望，似乎正等待他。走吧，只是去開開眼界。誰不是依賴僥倖的信仰苟活人世？沒事的，馬上回來，會回來的。他告訴自己，昂首闊步走進森林。

白霧再度籠罩。濃而稠密地，覆蓋了森林和足跡。

<p style="text-align:center">*</p>

新聞畫面如同魔障，轉到之處全是兒子。下一台，再下一台，兒子的樂團帶領群眾唱出團結有力的歌。他不自在的手指微微顫抖。五十萬是多麼龐大的數字，他位於多數人的對立面，望著他們手中的花，有些徬徨。那些和兒子一樣年輕的面孔憤怒、悲傷，同時充滿希望，因為相信同一種價值。

「現在就是那一天，勇敢的台灣人。」

隔著螢幕，他能感受兒子情緒高昂，而台下的黑色明亮。島嶼天光是嗎？眾人眼睛似乎看得見遠處的一線曙光。似乎為了抓住光，他們匍匐前進，滿身是傷，但都帶著他難以理解的堅韌。

「愛台灣有錯嗎？愛台灣的標籤有什麼好怕的？」

是兒子對著鏡頭以提問代替回答。哎。難以理解，那便試著理解吧，孩子長大總有自己的想法，很多年前的中秋夜，他不也是淚眼迷茫地閱讀兒子寄回家的信件？於是他舉起手機至合適高度，徐緩輸入關鍵字，點開連結逐步閱讀。

直至鄰居的飯菜香傳入屋內才停歇。揉揉疲倦的眉際，躺進向晚的餘光。

當大正抵達文化中心時，父親已經到了。

廣場邊的階梯平台與記憶相同，一階一階上踏，挨著父親身側坐下。爸爸，他輕聲叫喚。父子倆望著同一個方向。

「歌很好聽。」父親率先打破沉默，「我那些朋友都打電話來恭喜我，有一個這麼優秀的兒子。陳叔叔，要送你去義大利的那個，記得嗎？他說，還好沒讓你出國，不然就浪費了你的才華。」父親將視線移至大正的側臉，「其實我很早就支持你了，你知道吧？看到你寄回家的那封信，我就心軟了。」

大正點點頭，又搖搖頭。

「我是一個爸爸，我最大的心願是我的三個孩子都平安順遂，健康快樂。當讀到你說『如果走你們的路我一定會很不快樂』的時候，我已經妥協了。我或許能保你一生平安順遂，但也只有這樣。」看著大正驚訝的表情，父親笑了，「很意外嗎？信我重複讀過很多遍，都會背了。我只是心裡很嘔、很有氣。明明這條路這麼艱難，你為什麼一定要走？」

「除了信，你的每一張專輯我也都認真聽過。悲歌，音樂錄影帶我也有看，你滿臉沮喪溫鞦韆，雨一直下。別人家的孩子上電視爸媽都笑嘻嘻，我是看我兒子在電視上就眼淚一直掉。所以後來你回家，我也不常給你好臉色看。說白了，我是不知道怎麼笑著看你辛苦。」

「爸爸，」大正壓抑奪眶的淚，「我沒有想到你會……其實我以為你今天會念我，學運的事。」

「我查了很多資料，不是完全了解但是看懂了一件事：槲寄生的美麗長青，在於對宿主的予取予求。但主要還是因為擔心你，想試著理解你。」

「不用擔心啊，你看我現在很好。碰到一個好公司，每個月有穩定收入；也結婚了，現在又很幸運被主流媒體看見。不要說現在，去年演唱會你不也有來，體育館裡滿滿是人。我們樂團已經進入一個全新的規格了。」

「是啊，鏡頭照過來的時候我跟你媽媽都很感動。」

「我知道你們會擔心。你記得我有次打電話要你們鎖定電視嗎？第

七屆海洋音樂祭，我們拚盡全力比賽，因為知道只要進前十強民視就會轉播。可惜最後沒得獎。努力和順利不住在同一個頻道。」

「記得：沒有一條白走的路。你需要的是等待，等待花開。就像現在。」父親伸長手搖晃大正的肩頭，前後大力搖動，像是希望將他從急求功名的焦慮中解放——

「正仔，醒醒，我們差不多了。」

大正睜開眼，搖醒他的不是爸爸而是皮皮。車外的晨曦如前兩日、如上週末。「我們今天在哪？」他控制不住疲倦的哈欠向 Ken 詢問。

「這題不好回答。」Ken 用餘光瞥向後照鏡，看大正全身無力地躺在座椅上，有些不忍。Orbis 說，現在的他們好比當季「中」時的水果，眼前是十四年來的難得機會，應該把握所有表演邀約。於是他們每隔幾天便開著小小的車，從北到南參加各式各樣演出。

他有時想反駁老闆的話。他不在意舟車勞頓，不在意頂著正午毒日陪團員彩排，但當台下觀眾毫不投入時，熊熊怒火會燒燙胸膛。這是機會嗎？倒不如說是場撲克牌魔術，讓你以為都是自己心甘情願的選擇。Ken 輕吁長氣，「我們昨天晚上在中山大學演壓軸，現在在台北，晚一點要去新竹彩排。」

「幹，可以不要嗎？我現在聽到商演只感到絕望。」吳迪語氣微慍，「你們今天有看到嗎？學生在下面滑手機，跟死魚一樣，他們根本聽不懂，連看表演最基本的尊重都做不到。」

「對啊不知道第幾場這樣了吧，」宇辰悠悠開口，「學生只是想去看明星，但我們對他們來說，是 Nothing。咦，有押韻噢。」

皮皮接口：「但往寬處想，商演有錢。」

「但沒有意義啊！我們是音樂人，錢固然重要可是演出得到的回饋之於我們更有價值不是嗎？」吳迪說，「何況，什麼時候拿錢？我們有多久沒拿到錢了？」

「噢,中山大學。難怪這麼熟悉。我高中的時候有去唱過,那時候還有一個節目來拍,叫什麼?」大正突然回過神接續前面話題。

「公視53街,朱頭皮老師的節目。」皮皮回答,「你剛剛飛到平行時空嗎?」

「欸到公司了耶!我們趕快把器材丟一丟回家洗洗睡。」大正迅速打開門、跳下車,協助大夥將器材放進辦公室歸位後道別,獨自前往附近咖啡廳。點了一杯土耳其咖啡。

倒影落進咖啡的深沉,啜飲一口,殘渣沿側邊滑行。印象中這是種用來占卜的咖啡,他咂咂嘴,不耐於嘴裡的咖啡渣。和身兼駕駛的Ken相同,他也每天低頭關注Google Map確認是否走在正確的道路上,殊不知抬起了頭,以前的未來不是現在,現在卻找不到未來。

那晚踩踏舞台階梯的視角明明是攀高向上,怎麼身體不斷下陷?物理與心理距離沿對角線拉扯,再拉扯,惹得他渾身生疼近乎撕裂。他不明白,卻好想念過去游淌地底的日子,他是掌控天氣的巫師而吉他是魔杖,踩踏音箱居高臨下,引導歌迷揮汗舉起蓋印的公羊角齊聲召喚惡魔,大地震動,煙霧變色,編織潮汐湧動。Live House沒有邊界的呼吸,沒有屏障阻擋他與觀眾之間的注視。觀看即遠距擁有,他與歌迷相互擁有彼此。

然而一場判斷錯誤的演唱會,他與歌迷中間卡著一張門票,薄薄的,卻有了劃分界線。道歉不值錢,觀眾不會聽你解釋,況且他們也不該得到一場需要解釋的演出。該怎麼辦?他沒有答案,只能一飲而盡杯中的咖啡,試圖閱讀底部的殘渣。嗯,它們難解的程度不亞於如今的狀態。或許這正是天公伯給的指示:你們一樣,都是渣。

他決定再去一趟公司。

「你怎麼會那麼早,」看見大正,Orbis的驚訝顯得略微慌張,「沒睡嗎?」

「想和你聊聊,有空?」

「嗯，」Orbis示意大正坐下，「說吧。」

「華山大草原的On Fire Day，我感謝你把滅火器拉到一個樂團的新高度，雖然最後事實證明，即便聲量到了，觀眾現階段沒辦法接受像我們這樣的地下樂團居然要賣這麼貴的表演。凱道上的五十萬人不會立刻變為我們的音樂受眾。」

「這個我們華山結束後不是討論過了？」Orbis神情疑惑，不確定大正想說什麼。

「對，但我現在要講的是另一個層面。當我們已經走向新的階段，製作與舞台全是所謂的大團風貌，為什麼還要用最消磨的方式奔波不同的校園或是商演場？」

「商演讓大家有錢賺，可以維持生活。」

「那錢呢？版稅？」

「該給你們的一定不會少。」Orbis拿起水杯，想解除口舌的乾燥。「你也知道野台……不講這個，現在正是需要大家共體時艱，相忍為國的時刻。」

「我知道你，我最艱難的時候是你拉我一把，現在雖然我的能力並沒有好太多，但我願意伸雙手拉你。不過你要想到，滅火器不是我一人能成，其他人呢？我們一直一直工作，卻沒有得到相等報酬，大家的情緒已經瀕臨邊界，等到爆炸你不會比較好過。」

沒有回應。Orbis望向大正，說不出口的話全是困憊。他還在森林追逐銀狐，但這是私人祕密，他並不打算告訴任何人，僅能拖著倦意繼續直追——霧越來越濃，他注意到了景色有所不同，無所謂，待陽光直射，總會散的。

「等你們下禮拜從花蓮回來，我們一起結算。」

40

機場空空蕩蕩，沒有人說話。

吳迪覺得很不舒服，肚子和機場一樣貧脊荒涼，灼燒的不知是胃還是心。他很累，然而累不足以形容渾身的倦怠。打鼓是場藉由相互耗損來磨合的運動，食指指節與鼓棒重複摩擦甩打鼓面與銅鈸，調整呼吸，將力量轉換為音量。鼓手是必須培養離別敏銳度的職業，當音色不再紮實，就是告別的時刻。他摸著肚子，遠眺破曉的薄光，回望團員睏倦並愁困駝下的背，腦中竄入一陣分岔的起毛音，後被迴盪的登機廣播遮蓋。他覺得很不舒服。

依照登機證號碼，吳迪放置好背包坐進靠窗的座位。樓房與車輛逐漸縮小，萬里無雲的晴空照亮蔚藍海岸線，內心的陰暗也無所遁形。他好討厭無盡商演一晚一晚消磨意志的稜角，小小的舞台與破爛的器材，台下毫無反應的觀眾像服裝店的人形模特，站著，看著，連禮貌性微笑也省略。這些討厭無止盡地猶如窗外不見邊際的天，還很刺眼。

接過空服員遞來的果汁，吳迪閉上眼，選擇不看。他還是覺得很不舒服。視覺能輕易阻斷，然而變調的鼓棒不再能演奏相同曲調卻仍必須握在手中？他抿起嘴，默默築構一段 old school 的重節奏宣洩。

空隆。

猝防不及的垂直低墜嚇得他睜開眼，翻灑了果汁。一片忙亂中他想再要紙巾，空隆，果汁飛濺臉頰，雲層上方的飛機倒影急邃放大。他緊握扶手，嘗試緩和驚惶，緩緩將頭轉向身旁的皮皮。見他同樣臉色蒼白毫無血色地看著自己。

機長的廣播聲隨亂流斷斷續續揚起，他沒有心思聆聽。該死的商演，該死的！他早說這場不要接，接近半夜演出、又要趕清晨班機回台北接下一場演出，根本是為難他們的體力。萬一不幸待會墜落山谷，

他該找誰算帳？——還有拖欠的薪資。

空隆。

飛機接連俯衝，疾速的衝力使得上方行李被拋出。閉緊雙眼，單讓身體感受甩動的張力已夠駭人，別再增加恐懼的壓力。之後，一切慢慢趨回平穩。機輪著陸滑行於跑道的剎那，吳迪睜開眼，歡喜迎接台北的陰雨，宛若重生。

幹！

一走出機場，吳迪便擋在三人面前：「我們一定要談一下。」

「現在嗎？還是要去吃個飯？」

「現在。」吳迪說，「如果要繼續跟有料合作，我選擇放棄。我們大家剛剛都差點沒命，這一切太混亂太沒意義了。你們想看看，從〈島嶼天光〉到今天，我們唱過幾場心裡感到快樂的校園？一場？兩場？商演有幾場硬體不是悲劇？我們組樂團不是為了賺錢，更多是為一種成為自己的成就感。如果今天公司願意把利潤投資在有價值的活動，專場或其他都好，我吃苦也會笑，但如果連這些都烙賽掉的話，玩樂團沒有意義。」

台北的綿雨難以熄滅延綿火勢，大正使力將潮濕空氣吸進肺腔，他知道，這是一場積累的災難，「我懂你說的，但……」

「他在補他的坑！我不相信你看不出來！」吳迪無法克制上揚的聲調，斬斷了大正的但是。

「其實我們也不會想那麼多啦，因為主要就是做我們覺得是對的事情。做自己想做的就好。商演也是集訓的一種，我們以前台下沒有人都在演了。」宇辰擋下力道過猛的球，再遞給大正。

「沒有證據的前提下，我不知道他是不是在補坑。」大正說，「我懂你說的，但對我來說，現階段我不會動。我也可以選擇反抗，可是他對我們有恩，在能承受的範圍裡，我會和他一起。」

「我們都是打棒球的人，你也很清楚，控球的其實是防守方。該對

決必須對決。」

「對，但同樣的，棒球的變數太多了，或許現在只是保送的時刻。而且，我們都還在邊走邊學邊訓練不是嗎？」

「一個小失誤可能不會有傷害，也可能會造成很大的傷害。」累積的雨滴逐漸冷卻心火，吳迪嘆了長氣，回到平日的和緩，「好啦，不然再等等。馬上要大港了，等大港結束再說。我明白大港是你們對家鄉的愛與回饋。但無論如何，我希望你們三個能思考我剛剛說的。我先走了。」

台北的別名是雨不停國，三人靠著吸菸區的牆面，緊盯煙霧繚繞，以及受建築切割的零碎天空。一切是灰的，是神刻意替城市覆蓋的代表厄運的濾鏡。厄運是，好運的開端，也可能僅是不幸的其一篇章。

<p style="text-align:center">*</p>

人生的音樂祭。

斗大的標題與旁側日期刺痛 Orbis 雙眼。三月的最後一個週末，大港開唱復辦，恰與明日音樂節撞期。他辛辛苦苦籌備許久的、一場以未來作為想像的盛會，結合新科技將本土與國際藝術編織成網，讓音樂祭超越音樂，讓明日的台灣成為一艘承載文化的方舟，抵禦毀世的洪流後重生。他始終相信，當人有了能力，也能是自己的神。

可是現在，人生兩個字像是一種嘲諷，笑他始終逃不出牆面。原來的那一面。

為什麼？Obris 愣坐著，沒意會桌面文件正緩緩落至腳邊，一張，兩張，彷若稀落掌聲，啪，啪，極致敷衍地奚落他的昨日與明日。昨日屬於高雄，是驕陽曝曬汗水直流的港口海風。至於明日，它尚未降臨，他仍有選擇。

「喂？」他接起電話，以最冰冷的語氣回答另頭的問題，「我不管他是誰，你就告訴他：滅火器這次不會去大港。」

<p style="text-align:center">*</p>

好吵。大正趴在床上，與貓咪一同賴床。再瞇一下下，一下下。已經好多天沒安穩入眠，為生活而戰，接下了電影配樂這必須全神貫注的工作。沒日沒夜地將自己如同Google Map街景模式的小人丟入不同十字路口，左邊是憤慨、右邊是忍耐，該如何抉擇？直走或許是條折衷的路，但是然後呢？生命不會替你開啟所有的綠燈，終究是要選擇。

鈴聲持續響，一通接一通不肯停歇。他伸直困倦手指撈起手機，清清喉嚨使聲帶甦醒。

「喂？」

「幹！終於接電話了駒，我看你要躲到什麼時候！」

聲音好熟，但他記憶中的人從不曾對他如此憤怒吼叫。大正瞇起眼查看來電者，阿芳。他認識的阿芳只有一個，這是怎麼了？

「幹，」大正翻過身，戲謔地笑著回應，「好好說話啦，現在升官所以講話比較大聲膩！」

一連串髒話灌醒了大正，他坐直身子，神色凝重打斷阿芳：「你什麼意思？我們不唱大港？PTT上不是說，沒有滅火器就沒有大港，我怎麼可能不去？」

「你等我，我晚一點回你電話。」

火速出門的大正沿途重新整理阿芳適才的話：全新陣容的大港與現今The Wall主辦的明日音樂祭太剛好的、會在同一週末舉辦，這顆變化球殺得所有人措手不及，紛紛想取得妥善方法安排參與名單，才不辜負樂迷期待。身為高雄主場出品的滅火器自然不能錯過。然而當阿芳致電協調時，通話方直接拒絕要求，引得阿芳暴跳如雷。

一定是誤會啦！大正瞥看後視鏡，卻看不見十八歲時的眼睛，那一雙是非黑白分明的眼睛。誤會，是個講給別人相信好使自己脫身的

詞彙，可現在的他也習得了如此的曖昧灰濛，使用它舒緩朋友的躁動，讓自己還能是個朋友認知的好人。又或者，每個人在自己的故事裡，都是好人。

「你怎麼會來？」見大正一早出現在辦公室，Orbis的詫異來不及斂收。

「大港是怎麼回事？」大正聽見自己平淡的聲音質疑。

「沒什麼，只是和明日撞期。」Orbis聳聳肩，「所以我拒絕了他們邀約。」

「這種事不用討論一下嗎？何況明明各有兩天，時間錯開不就好了？為什麼要拒絕？你明明知道大港對我們的意義！」

「你也知道大港對我的意義！」Orbis難以收拾散亂情緒低吼。緩了一陣才續接話題，「第一，我是你們的經紀公司，通告、表演，由我決定。第二，你們是明日的壓軸藝人，基於商業考量，壓軸場藝人不外借。請你體諒我作為主辦單位的立場。」

「我懂你的考量，但以前無論做什麼決定，接什麼演出，你都會和我們討論。」

「討不討論不重要，重要的是，你簽了合約。我有權利安排與規畫你們的工作內容還有，場地。」Orbis伸直手對著出口，「沒什麼事的話，我要繼續忙了。」

望著大正離去的背影，Orbis淺淺笑著。還差幾步便能找到解開迷霧的法子，到時無論銀色的狐狸還是金色的莓果，所有奇幻有魔力的生物，全是他的。

<div align="center">＊</div>

OR來電。

大正無力地接起電話：「你不會也是要講大港的事吧？」

「你怎麼知道？」宇辰訝異回道。

「因為你沒事不會找我。」大正苦笑，「直接講結論：沒有解，不要問了。」

「時間錯開就好了，你那麼聰明怎會沒想到。其他都無所謂，但這是大港，我們連當兵都沒有錯過的大港，今年邁入十週年的大港。我們從開始就和它共存，像一個你小時候的好朋友，怎麼能因為長大就裝作不認識他？」

「但是現在的 Orbis 不是以前的 Orbis，他長大了。」

許久之後宇辰慢吐一句「我知道了」，代替結束通話的再見。握著手機的手逐漸鬆軟，宇辰招手喚粗皮到身邊，摸摸狗狗憨厚的小腦袋瓜。他需要在黑暗中拿起手電筒探照纏繫全身的羈絆，像個木偶理解線與關節的牽制，牽制難以掌控的憂傷。

他們電話裡談論的人變得非常陌生。

上次回高雄，爸爸又從口袋摸出一疊「多餘的」錢，告訴他，男孩子應該多帶點錢在身邊。他克制吞嚥口水的力道，不讓渴望過於明顯。乖巧地接過鈔票，收進羞赧的皮夾。他實在是沒有錢了。沒有錢，連帶也失去自己──用廢廢慘慘的聲調拒絕朋友邀約，因為機車壞了，他翻遍房內角落還是湊不出整鈔。祈禱冬天不會感冒，因為沒有多餘的錢走進診所。沒有錢，拖累貓貓狗狗吃不到罐罐。無力感一點一點蠶食自尊，淚珠沮喪地垂落，滋養手臂上的花朵，幻化作邪惡幽靈與己對談。嘻嘻，幽靈嘲笑著他，嘻嘻，你這個沒用的人。

「幹你又來了！走開啦！」

嘻嘻，你看看你，廢物。

「我已經熟悉你的陰謀了，離我遠一點！」宇辰對著幽靈吼叫。

嘻嘻，養不活自己，你好沒用。

「你不要亂說，我明明不停努力工作！我還有兼配樂好嗎！工作很多！」

……等等，工作很多？那為什麼沒有錢？猛然抬起頭，邪惡的幽

靈已原地消失。他打開房內的燈一一排列工作時程後傻望天花板。那天，消失的不僅幽靈，他發現還有一位曾經處處替自己著想的好夥伴。

大正在電話裡說的猶如投進水井的石子，無聲下墜到遠處的底。他以為不說就沒事了。不說，還有可能轉圜——男孩子間的矛盾沒有幾杯酒解決不了的，只要沒有人說破。好麻煩啊，為什麼這麼複雜？鼓和琴都是空心的，如若裝進煩惱，聲音就不好聽了。他想起打給大正前收得的幾封訊息，全是來自朋友的質疑，他們細數近期樁樁件件的難堪，撂下狠話：要他以後說話注意，既然選擇台北而非故鄉，別再自稱是正港高雄人。背叛家鄉的人，沒有資格要求朋友相挺。

好挫敗。宇辰輕輕捏揉粗皮的嘴邊肉，使羈絆纏繞更緊一些。再緊一點，拉扯出笑容。否則愁思若被感受到，英勇的小狗會開啟保護模式，徹夜不眠守候他的哥哥。

「喂？剛剛忘了問，所以撞期這件事我們要怎麼給高雄的鄉親交代？」宇辰夾緊手機，一面招呼貓貓狗狗吃飯，「靠！你到高雄了？」

*

拎著一手啤酒來回躊躇踱步，大正提不起按電鈴的力氣。他知道有人在家，正是他要找的人，他熟悉的人。可是他找不到任何面對的適宜表情，每一個笑容，展演起來皆是不合時宜。

隨便啦！

指腹貼著門鈴尚未施力，門刷拉一聲地敞開了。「靠北噢！怎麼是你。」阿芳沒有表情，鬆開門把轉身進屋，大正隨即跟上。客廳依舊明亮寬敞，換了套沙發，電視也是新型的扁平樣貌。熟悉的，也不再熟悉了。

「我想說你也學會搞失蹤了，說要回電話也不回。」

「喏，」大正將酒遞給阿芳，「北高一日生活圈，面對面聊比較有誠意。」

「所以意思還是不唱嘛！」

白色泡沫自受重擊的酒瓶濺出，飛落大正的臉頰，被他一手抹去，「對不起，我真的無能為力。」

「無能為力。」阿芳冷笑，「你和線上那些流行歌手有什麼兩樣？一有事就推給公司，你們都清清白白無辜又楚楚可憐。」

「一定要這樣嗎？」大正的語言蒼白無力。「他有他的想法，站在他的立場那也不是錯的。沒有人是壞人，但是故事需要。」

話語似油，澆灌已燃的火，「你擺明跟他站同一陣線嘛！你當然要體諒他的立場，他賺了錢你們也能分一杯羹不是嗎？像華山大草原，你們縱容他把票價拉超高哄抬身價，辜負所有一路支持你們的……」

「我們真的沒有錢。」

「管你有錢沒錢，你跟著他，有錢是應該沒錢是活該。我就問你一句嘛！自己人為什麼不幫自己人？你是高雄人，為什麼到了台北一定要跟人學虛華？為了名利捨棄自尊，現在你還捨棄跟你一起長大的兄弟。你記得我哥說過的嗎？我們是兄弟，哪裡有兄弟，哪裡就有正義。還是你又要講你喝醉了什麼都不記得！」

哪裡有兄弟，哪裡就有正義——阿昌的嘴形在薄涼的微光放大，湧現記憶。好久不見的誓言，是那個寂寥冬夜許下的承諾。音樂，兄弟，信任，覺悟。

「我們是兄弟，所以兄弟的清白該由彼此證明，不是嗎？」面對烈燒的焰，大正的喃喃低語猶如冷水，澆熄了局部火勢。「我們和他之間有經紀約。不論他對我有恩，抑或我之於他只是塊浮木，白紙黑字，違反了誰都跑不掉。不談其他的，合約到2020年，我哪來的錢違約？我們有四個人，違約金要乘以四。你告訴我，怎麼走？」

火熄滅了，大量白煙竄逃，嗆得人拚命咳嗽，眼淚直流。

「以前聽到『妥協有它的必要』這種話，我只覺得是藉口，人就該當自己的上帝主宰命運。但是現在……我也不得不妥協。大港開唱今

年的Slogan是『人生的音樂祭』，仔細想想，大港，等於滅火器的人生啊。2006年我們剛錄完音，準備起步，參加那時是十月舉辦的第一屆，弱弱的，門票才五百。到現在第十個年頭。大港進化成南部最大音樂祭，我們也逐漸成為人家叫得出名字的高雄團。沒有人願意缺席自己的人生，你懂的吧。」

大正強忍想哭的衝動讓沉默橫躺中央。街道的垃圾車揚起樂音，少女的祈禱。一腳踏入中年的男子也在祈禱。

「不要又哭噢！哭了我會揍你。」阿芳用力清嗓，柔軟了聲線，「我最討厭看人哭了……」

「哭是示弱的表現，這你從小講到大。」

「對啊，好像我在欺負你一樣。照你剛剛的說法，我也是個壞人。」

「靠北噢！我從來沒說過這種話！」大正虛弱地笑了，「我們是兄弟。兄弟不會是壞人。」

阿芳也笑了。

「我氣得不光是你們不來，更氣你們被他招著脖子還笑哈哈賣命。但，對，我沒想到合約。大港的事，我們再一起想辦法。滅火器不到對於主辦單位而言不算大事，可是你該怎麼面對歌迷？你能和我坐下來喝酒，把話敞開說，卻沒辦法告訴歌迷真相。」啐了一口，「幹，他真的很過分。」

「好啦，沒事啦，弄一弄趕快回家。現在走還趕得上最後一班高鐵，不要讓老婆等。」阿芳揮揮手下逐客令。

闔上阿芳家的門，大正沿著街道慢慢晃往附近的便利商店。小時候他們幾個常窩在阿芳兄弟家打麻將，打到鄰居抗議要他們搬家。叛逆的屁孩們總以此為樂。便利商店是他們的零食補給地，亦是笑鬧玩耍的樂園。那個時候多好，除了考試再也沒有煩惱。

走進商店，買了一包菸，對著玻璃窗反映的身影嘆息。「他」，如今成為意有所指的代名詞。自己雖然寫了首天色漸光的歌，僅看見漆

黑的夜。從彼時至今時，面對歌迷、廠商、團員、同事、父母、愛人，他不停彎腰道歉，歉意掛於舌尖反射性取得，他已不確定自己究竟是妥協，甚或早已不是個清白的人。

好想逃避。逃避沒有用，但至少可以喘口氣吧。逃離這一切，實踐兒時常唱的那首台語歌：找一個無人熟識、遠遠的地方，眠手一暝兩暝三暝醒來自由飛 [16]。自由喝酒，自由打球。

他滑開手機，用最便宜的價格，買了一張飛往石垣島的機票。

41

一見到大正和宇辰，皮皮立刻理解為什麼大正堅持要飛來石垣島做新專輯集訓。不過兩週未見，他們兩人渾身散發一種沉穩與靜好的氣息，融合陽光，沙灘與海浪。並且，掛著微笑。上次見到他們發自內心地笑是什麼時候呢？

皮皮環抱雙腳坐在沙灘，午後的海面粼粼放光，火紅太陽咚地一聲落入地平線。大正因緣際會熟識的日本朋友們升起營火，口感清甜的沖繩啤酒佐以遠方飄傳渾圓的三味線旋律引得他微醺，樂音蒼然古樸搭配大家純真自然的笑聲令他放鬆地笑了起來。想起出發前他還在訊息裡調侃大正：沒有錢到哪裡生活不都一樣嗎？一樣爛。

「不要廢話，你來就懂了。」

真的懂了，他揚起泛紅的笑。他也不記得自己多久沒這樣笑過了。真好。

隔日，三人依照約定時間帶著各自的樂器與電腦集合，將在台北受潮的心攤開，閱讀霉點的色彩、花樣與紋路。拉出距離，那些源自身體的難耐在陽光下，夢幻的像件富具生命不停滋長的藝術品。好美。

15 張清芳，〈無人熟識〉，詞／曲：曹俊鴻。

生於南國的孩子果然離不開日頭，離不開海，海能擁抱一切挫折，拍打上岸的浪能撫平緊鎖的眉頭。累的時候立刻停止手邊工作，飛奔至球場揮灑汗水，即便迎來滾地球的不規則彈跳，也可以痛得笑出聲。

　　這種感覺，和小時候做音樂的樣子好像。放鬆、純粹無雜念地做一件事。傳達在音樂裡的訊息，也是直接而真實的。

　　「欸，今天帶你去一個很酷的地方。酒帶著。」

　　這天晚餐後大正和宇辰帶皮皮騎著腳踏車，穿梭人煙稀少的街道來到碼頭。「上來！」兩人先後跳上一艘船，示意皮皮跟進。大正揀選最合意的位置，躺了下來。稀疏的街燈點綴港灣寂靜，天空是滿天星子蔓延。

　　「欸欸欸你們看，那裡有個顏色很奇怪的星星！」

　　「哪裡啊？」

　　「那裡啊！就在那個上面，好像一直朝我們移動。」

　　「到底是哪裡！是流星嗎？我真的沒看到任何移動的東西。」皮皮探頭仰望，得不到回應的他轉過身，發現大正和宇辰正聯手喝光他的啤酒。他朝兩人翻了一個大白眼，靠著船身坐下，「幹！要不要這麼幼稚。」

　　「正仔從小就是個幼稚鬼啊，你又不是今天才認識他，小時候一天到晚亂撕我口袋，害我沒有一件正常的制服。」

　　「什麼我撕你口袋！你才一天到晚亂解我鈕子，死變態。當熱音社社長秋的跟什麼一樣，每天在那邊喊：龐克樂很遜，結果還不是玩得很快樂。」

　　「拜託，我從國中開始彈吉他，當然覺得你們這些人都肉鳥。講到這個，我覺得你超奸詐，你就是知道我專心投入一件事的時候會把其他事都弄掉，所以你就以我新加入滅火器為理由狂開練，讓我主動離開 The Scone。」

　　「不要陰謀論，我是在解放你的心靈，讓你聽聽 Metal 以外的聲

音。」

「你說你穿女裝搏眼球的聲音嗎？你們每次表演我都在台下笑。而且我對你很好耶，我提攜後進，還揪你們一起練團。」

「就被教官抓。」皮皮在旁默默補了一槍。

「靠北，禮堂那次你們超沒義氣，說好從半夜一路練到早上，結果你們練一練跑去西子灣抓螃蟹，害我被記大過。早知道就把你們全部供出來，有難同當。可是那時候真的很智障，完全沒想到音量會吵到鄰居。」

「沒有我，我是清晨爬牆翻進學校，發現大正他們出去玩之後坐在旁邊等你。可是你練太久我太無聊，所以又翻牆回家了。」

「你太宅了啦，動不動就要回家，當然不會被抓。」

「他回家也沒多孝順爸媽啊，皮皮每次都指使他爸清晨騎車載他練團，或是我們去表演，大半夜的他爸也會來客運站接他。」

「對對對！皮皮他爸對他超好！」宇辰說，「我一開始覺得皮皮吃東西很優雅，想說應該是個乖孩子，沒想到他也超皮。你還記不記得高中快畢業的時候我們在操場亂踢足球？」

「那次超好笑，OR大喊一聲：『我來接！』結果直接衝撞門柱，就倒了。而且蕃薯還不相信他下巴流血。」

「幹，我一直記得那球是你踢的！」宇辰對皮皮比了中指，「後來不知道是誰載我去醫院，老師好像還很生氣。」

「老師總覺得我們不是好孩子，但事實上我們明明超乖。」

「是因為後來全班作弊被電腦老師抓到吧？不然她對我們全班去游泳這件事深信不疑耶，殊不知我們是跟真善美店員一起去春吶。」

「笑死。以前去春吶真的很好玩，導線插上去就唱，看到有人跟著你音樂動就很爽。」

「對啊以前表演的場地跟現在的比好玩超多，可惜地社跟聖界都倒了。」

「阿拉也燒了，青春全燒毀了。」

「燒毀！」

「欸，我們好久沒有這麼愜意聊天了，」大正一陣感嘆，「好像回到小時候，在愛河邊。」

「Shopping Cart！」宇辰喊，「反正以前什麼都好玩啦，你們知道瞎拼鈃後來怎樣嗎？愛河邊不是有一個正方形的裝置藝術，我就把它丟在裡面，結果完全沒有人要處理。」

「可能以為也是裝置藝術的一部分？」

「可能。」

「我們以前真的好快樂。」

「可是我們現在怎麼了？」

晚風徐徐吹拂，夾帶海洋的溫柔。三人靜頓聆聽島嶼的低喃。

「時間過好快，我們馬上又要離開這裡了。」大正突然吶喊，並瞬間調降音調。清澈的眸子受漆黑襯托更顯明亮，「完全不想回去啊，回去又要面對一堆亂七八糟的。坦白說，換了環境跳脫原本的框架，回頭重新檢視我們現在的狀況，好像沒有選擇了。」

「什麼意思？」

「你們記得我跟志寧借錢去吳哥窟那次嗎？」

「廢話，我印象超深刻。那時候鄭宇辰跟我說：欸，楊大正跟Ｙ分手之後狀況很差，我們去桃園接他好了，至少讓他回來的時候覺得還有人在。」

「殊不知他回台灣就跟宜農在一起，害我們白擔心。」宇辰慵懶地放冷箭，「反正結婚以後再也不會失意了，這都是青少年的煩惱。話說你這趟出來一個月，宜農沒有靠杯？」

「宜農……」

「你可以不要岔開話題嗎？」皮皮白了宇辰一眼，將話語權傳回給大正，「柬埔寨然後？」

「我去了吳哥窟。吳哥窟不是一個窟，它像個迷宮，路線曲曲折折。那天我站在一座塔頂，看著身披紅衣的僧侶走在夕陽下，映著吳哥窟的黑灰建築。觀光客很多，但是沒有人出聲，整個世界是格外安靜的。我從高處眺望出去，不知道自己在迷宮的哪一處，只知道這是小圈，小圈之外有大圈，大圈之外還有外圈。我在想，我該如何逃離這座迷宮？假若太陽是火，即便我走到了外圈，它仍舊在身後追趕我，而外圈之後的柬埔寨之於我更是一座巨大迷宮，陌生的環境、語言，全部是迷宮關卡、屏障。我唯一可以逃離的方式是搭上飛機，垂直搬移自己的座標。整個離開。」

「所以你想離開了？」皮皮抓住重點提問。

「嗯。或許做完這張專輯後解散，對我們都好，不然合約綁死在那，等於是沒有希望。其實還有另一條路是違約，但那太麻煩，而且我們都很累了，我不認為我們有意志處理這題。」

「我不懂，我們沒有做錯事，為什麼要解散？」宇辰瞪著大正，臉上寫著滿滿的不甘願。

「我們這一代人的生活好像全繫在同一艘船上，怎麼努力也跨不出更好的地方。現在前方有岸了，你靠還是不靠？」

「我一直相信世界上沒有不好的人，可惜的是我們必須為了選擇而做出選擇。」宇辰的句子黯然地隨著煙霧飄散。「我的一貫選擇是：要死在自己手上。保有龐克態度，高中時期的滅火器態度，那種大無畏的精神是最打動我的。不能逃避，該正面對決還是要正面迎接。就像我的刺青。」

「蛤？」

「我的第一個刺青啊，我們第一次去 CMJ 音樂節不是在路上亂玩猜拳？輸的人去刺，結果我刺了一個超醜的。雖然當下很幹，但現在看到它會很快樂欸，就是一個『我輸了』的紀念品啊！一個成長的紀念。」

「一個耍白爛的紀念。」

「沒錯。」

「有時候會想起阿凱，你看他現在當導遊收入比我們加起來還多。像你說過的啊，玩音樂的都是壞蛋，我們是一群誤入歧途、以為從此不用長大的壞蛋。」大正感嘆道，「所以當我們無可避免地長大了，世界仍舊不願意善待我們。」

「搞不好是團名的問題。滅火器，滅掉所有的火和熱情。」

「欸你別說，我當初同意叫滅火器還真的是因為覺得，我們根本就在亂來，澆熄觀眾的熱情。」皮皮笑著說。

「但Orbi……他現在也的確是在澆熄觀眾的熱情。我有時候上PTT看網友爆卦他們夢到的『事實』都很想回覆：如果這些就是事實，那真相是什麼？」

「真相永遠只有一個。」宇辰說。

「白癡噢。」

「真的啦！你們高中一定沒好好上英文課。英文老師說，Fact的複數要加s，因為可以有很多事實，每個人嘴巴說出來的全可以當作事實；但是真相只有一個，所以要加定冠詞，the Truth。」

「那你告訴我，這個只有一個的真相到底是什麼？」

「是……」

「是，你會放棄的，都不是愛。」宇辰抬眼凝視大正，「你不愛音樂了嗎？」

*

計程車執業登記取得流程。

計程車司機資格審查。

計程車執業登記考試項目。

計程車入行基本常識。

大正翻開書頁閱讀目錄，闔上，再度翻開──好痛！一不小心扉

頁劃破了手指，滲出微微血絲。他含住傷口，品嚐血的滋味。這令他記得自己仍是個血肉之軀。

人生的上半場與吉他綑綁，下半場若能和車纏繞，似乎不失為一個好選擇。做音樂的人嚐盡人情冷暖，開車的人則能看盡人生百態。從主動者轉移到旁觀者，計程車司機算得上是勿忘初衷，最不背離原初的職業。若有空閒，同樣能拿起吉他高歌一曲。

前些天皮皮也說，他和姊姊打算回高雄開麵店。如果確定發完第四張專輯會解散的話，他想與他第二喜歡的拉麵為伍。言下之意，放在第一位的，永遠是音樂。確定解散嗎？從石垣島回到嘈雜的台北，再度被基隆路的壅塞惹火長按喇叭宣洩憤怒時，閃過的全是宇辰的臉。那晚宇辰敘述當年沒有鼓手的回憶：「台中復出那場你酒喝太多，演完在路邊暴走，因為喝醉沒力還跪下，拳頭一直捶地邊哭邊喊『我足*毋甘願啊！*』『*我足毋甘願啊！*』我問你，今馬哩丟甘願？」

一段受酒精牽制的朦朧記憶，他不太記得，然而宇辰模仿的那句「我足*毋甘願啊！*」不斷迴盪，恍若山間的回音。還想繼續嗎？還愛嗎？你甘願嗎？大正想起志寧的姊姊寫過一首以阿拉為背景的詩，裡頭有句話特別打動他：你需要的是一個龐克樂團和很多的好朋友⋯⋯龐克樂團和好朋友他都有，龐克的本質是真實、反抗與無畏。倘若大家齊心協力挑戰，是否能夠戰勝未知？不知道。他唯一知道的就是他不知道。

「這幾天找個時間一起去趟鹿港，不管是解約或解散，該去向田都元帥明稟。」

確認。發送。已讀。OK。

人不能決定的，就交由神吧。想當年（天啊，這是什麼中年人的使用詞彙）他不也是卯足全力後把決定權交還上天，才有今日的成就？入學的備取第三名是個Sign，是神簽署的標誌，作為能被世人看見的徵兆。這一次，相信最懂演藝生態的戲曲之神會替大家選擇，是該捍

衛，還是放手。

最佳年度歌曲獎，得獎的是：島嶼天光。

42

「你沒看到，你在頒獎典禮祝爸爸生日快樂的時候他有多高興。讓
我壓力很大耶！以後爸爸生日我不管送什麼都比不過你的大禮。媽媽
還講啊，以前她懷疑你跟大正『有一腿』，每天霸占電話線不放，同班
天天見面回家還要聊？是拿CD當幌子吧。誰會想到你們有天茁壯得這
麼成功。」

皮皮聽著姊姊歡快的抱怨，揚起嘴角。金曲獎座的重量比想像中
輕，只有擁有的人能體會落差——遠遠置於他方的，皆是拿不起的。

結束通話後，一條訊息點亮了手機螢幕：12點，倉庫，作戰會議。

噪音怪物。倉庫。走進隱匿的小咖啡店，皮皮對吧台的店員吐出
單詞。像是通關密語一般，店員點點頭，示意他徑直踏進寫有STAFF
ONLY字樣的門。門後是間倉庫，灰色水泥牆邊堆放咖啡豆與啤酒，一
張會議用的木質長桌擺放左側。倉庫是團員們的祕密基地，皮皮不時
有種錯覺，似乎人生是個不停前行的螺旋，透過重複得到實踐。

「都到齊了。」皮皮入座後，大正開口說話，「這幾天我分別和皮皮、宇辰找過『他』，但他要不閃躲，要不就直接失蹤，推 Ken 來擋。我其實不太確定他想怎樣。」

「我覺得是因為金曲慶功他有感覺。」宇辰說，「那天根本在演電影。」

「慶功宴怎樣？」吳迪不解發問。

「慶功宴你不爽所以沒去。你走了之後場面超尷尬，明明該是很快樂的場合，結果沒有人講話，也沒有人笑，大家就乾在那邊。」

「空氣凝結，something gonna happen 的情節。」

「你們的想法是？」吳迪問道。

「坦白說我們還沒詳談。對我來說，金曲獎像是一個 Sign，應該要下定決心進行下一步。所以剛開始我想先找他聊，看聊到什麼程度。但是他越閃避，我的信念越加深。現在我想，」大正深吸一口氣，「認賠，欠的錢不要了，拿欠款作為我們換取自由的籌碼。然後，自立門戶。要嗎？」

「來啊。」宇辰說。

「自立門戶？開公司？」吳迪問道。

「對。」

「我覺得吼，這件事要分開來談：第一，欠的錢不能不要，本來就是我們應得的。第二，我反對開公司。我經營過音樂教室，開業之後每個月要被成本推著走，最後你還是會回到一堆跟音樂無關的事。」

「我懂，可是如果我們重新跟別人簽約，現在進行式永遠不會變成過去完成式。」

「但我們幾乎沒有錢。成立公司，總要辦公室吧？租金、水電、人事？」吳迪說，「皮皮從來到現在都沒講話，你覺得呢？」

「我覺得……」

「欸幹！他臉書上傳一張公司附近的照片！我們現在去堵他。」宇

辰打斷皮皮的話，起身往外衝。

一行人接連推開玻璃門，快步往公司移動。今年夏天特別悶熱，彷彿想將人們窩藏肚臍的悶火一併引燃，漫燒城市以照亮暗處。又或是逼迫藏躲的現身。踏走柏油路的鞋底快要熔化，理智線逐漸薄窄，火氣轟地炸開公司的門。

大正喊住低頭準備去往地下室的 Ken：「他呢？」

「呃，他今天不會進公司。」

「麥騙。剛剛明明看他上傳照片。臉書可以用來抓姦，也能用來找他。」宇辰說。

「Ken，」大正上前一步，誠懇地對 Ken 說話：「麻煩你告訴他，我想跟他聊聊天，但他一直不接我電話。」

「他最近滿忙的。你們 Far East Union 那場有很多事要處理……」Ken 無奈地回望大正，「不然我下樓幫你打電話聯絡看看。」

「謝謝。」

看著 Ken 下樓的身影，宇辰低聲說：「我才不信他不知道。」

「不要為難他，他也只是出來混口飯吃。」

沒過多久 Ken 再度回到眾人視線，眼光聚焦於不遠處的垃圾桶，機械性地回應：「他說，他這幾天真的很忙，等他有空了，一定跟你約出來喝一杯。他說，畢竟你們是革命戰友。」

「好吧，那就等他約我。」大正拍拍 Ken 的肩頭，「辛苦了。」

「不會。」

目送四人離開後 Ken 獨自回到辦公桌。因為重新裝潢，原本懸掛牆面的滅火器海報已全數移至一樓，只是昏黃光線依舊。他翻找資料，想藉由忙碌遮掩內心騷動──所有人聚集接受一個彆腳的謊言，如同該在魔術師手中消失的硬幣應聲掉落。太尷尬。他像一片夾心內餡，夾在兩股勢力間，無能為力。

熟悉的腳步走下樓梯，Ken 抬起頭，迎向老闆的詢問目光，「走

了？」

「嗯。走了。」Ken怯怯回答，「他們好像很急，你真的不先回電話嗎？」

「你是公司員工，記得你的工作內容就好。」Orbis睨了一眼Ken的凝重神情，「我知道你是歌迷，但這個時刻容我提醒你：不要急著選邊站。即便要選，也該先想一想，我不光是你的老闆，還是你的朋友、你的伯樂。要不是我看重你，以你的學經歷，恐怕只是在產業打打工罷了。」

「我知道。」

「你有照我說的傳話給他？」

「有。」

「他是重感情的人，所以我不擔心。慢慢來，等時間到了只需要各個擊破。他們不會走的，我也不會讓他們走。」

<p style="text-align:center">＊</p>

偉軒從來不失眠的，但是Ken會。

Ken走進廚房，替自己加熱一杯牛奶。黃光中微波爐轉盤從起點轉至終點，再轉。叮。燈光轉滅，分不清哪裡才是起點。角落的回收箱滿是壓扁的牛奶盒，他不自覺喘了口大氣，ㄞ——隨即止住，在音尚未完整被哀嘆出口前。媽媽說，後生人堵着困難毋好恁會呻，志氣會消耗忒[16]。嘆氣會消磨志氣，收回去！可是媽媽也說睡不著要喝熱牛奶，他喝了快兩週仍舊熬紅雙眼，天天佐以鳥鳴沉眠。

根本不關我的事啊！失眠個屁啊！Ken撓撓頭髮，將牛奶一飲而盡。

16 客家話，年輕人遇到困難不要那麼會呻吟嘆氣，否則志氣會被消磨掉。用字取自客家雲網站例句：https://cloud.hakka.gov.tw/details?p=70166。

　　全部是立場問題。立場，像國文課本上一個說了等於沒說的註釋。擔當執行長特助此一擁有分量抬頭的職位後，他才習得立場二字，是站立於不同位置衍生的框架，人踏進裡頭會成為「囚」。人與囚觀賞世界的方式，完全不同。

　　不過，更難的問題在於選擇框架。員工、歌迷、朋友、受恩者，哪一種才是對的？他戴上耳機、掀開電腦，爆大的音量震暈耳膜──只是想欲爭一口氣，佗位有問題──幹，迅速按下靜音鍵讓環境回歸靜謐，Ken甩動頭顱想減緩耳鳴，卻怎麼也甩不掉大正的歌聲。

　　他記得MV首播時自己特別關注畫面中央矩陣排列的小字：聲嘶力竭。勉強優雅。相互拉扯。掙脫束縛。好想念以前純粹欣賞音樂與態度的位置，想念本身是一種詛咒。

　　登入Facebook，點進滅火器Fire EX.粉絲專頁。Ken不停下滑貼文至底部，2009年4月7日，一點一點攀上閱讀，試著透過文字拾撿時光的碎片，拼湊無憂的青澀。即使再也不能緊握手心。閱讀完粉絲專頁，他轉至大正的頁面，同樣地慢慢自底層堆疊。天又亮了，但Ken沒有絲毫倦意。

　　直到看見一篇自己參與其中的長文。

Sam Yang

2014 年 12 月 8 日 · 台灣台北市

　　這幾天心情真的很低落，思緒也很混亂。心裡有很多話，我想試著說出來。明天開始我要打起精神，只專心把最好的演唱會呈現給每一個到場的人！然後接下來無論如何我都需要好好休息一陣子，仔細思考接下來的路要怎麼走。

　　從滅火器公布一張票兩人入場之後，造成許多原本就買票的朋友感覺到憤怒甚至委屈，我很想跟大家親口說聲對不起，希望你們看得到，絕對沒有一個樂團會想要傷害支持自己的人。這個方案是我提出

的，我願意承擔所有爭議，而我想說出整個決定的過程，心裡也許會
踏實一點。

　　距離演唱會 10 幾天前，票房一直停在幾百張，隨便算也知道賠
三百萬起跳，這個時候幾乎可以確定這個挑戰失敗了。我們四個人練
完團坐在地板上不知道該怎麼辦，前面只有兩條路，一是道歉取消，
二是硬著頭皮辦下去。但是光想到所有人的努力就即將這麼憑空消失，
實在是很不甘願。再加上這幾百人就是相信我們才會去買票，現在可
能都興奮地倒數著，我們怎麼可以說不辦就不辦。於是我就提出了這
個想法，既然要賠，我們就讓想來的人都可以更沒有負擔的來吧。而
且，想到之前有很多人跟我說他們真的超想來，但因為票價無法負擔
只能錯過，他們失落的樣子讓我難過很久。我想如果是這樣的方案，
他們應該會很高興吧。

　　我提出之後有人就說會引起反彈，而且這個方案雖然可以有更多
人來，但對於票房的虧損也不會有什麼幫助，還會造成市場很不好的
示範，請我務必三思，但我仍固執的堅持這麼做。

　　我的想法是，原先買票的朋友可以多帶一個喜歡的朋友來，應該
是件開心的事情。即便找不到適合的人，把這個入場機會賣掉，也能
享受到半價的優惠，應該也會感到很開心才對。我們也決定為了公平
起見，只要有退票的需要我們都可以打破購票須知的規則去受理。如
此一來應該是皆大歡喜才對。我覺得面子不是什麼太重要的事，既然
失敗是事實，就承認吧，演唱會沒有人看絕對是一種浪費。更不該透
過什麼名目送票撐場面，那對買票的人才是真正的不公平。

　　這幾天，我活在非常痛苦的情緒裡面，但是我不後悔這麼做，我
還是認為這個出發點充滿了善意。

　　金音獎得獎的時候，其實我難過得想哭，從座位走上舞台一分鐘
不到的時間，想到的是這十四年來，每一個一起玩團的朋友，過去和
現在一起工作過的工作人員，一路支持的歌迷朋友，還有每個團員的

家人，是大家用熱情成就出今天的滅火器的。我們應該回饋給大家的不是獎座，不是一聲謝謝。而是永遠用最認真的態度去挑戰自己，做最好的音樂回饋世界，報答大家的信任與支持。但是在這場演唱會中，我提出的想法傷害到部分的人了，我沒辦法怡然自得，驕傲的去享受那屬於成功的時刻。

最後我想說的是，謝謝所有支持我們的朋友，你們的熱情總是鼓舞著我們，我們會盡最大的努力，給你們最好的演唱會。

也想再次和感受到失望及憤怒的朋友們說聲"對不起"，由於我的思慮不周，讓你們有不好的感受。不管以後你們是否還願意支持我們，我都會記得這次的經驗，努力成為更好的樂團。也許以後在某個你需要我們的時刻，我們還是能提供你最對味的音樂。至於那些落井下石的，你們帶給我的鬥志我都收到了，我會變更堅強的！！

演唱會倒數五天，我一定會打起精神！

希望大家也能抱著最開心的心情一起來玩。

On Fire Day 是屬於大家的日子，讓我們一起創造他。

停頓了許久，他趴倒桌面，身體與心靈的無力將他緩緩噬入黑洞。沒有傷害是平靜的。他懂為什麼要道歉，同時也不懂為什麼要道歉。行銷決策的錯誤並非樂團，可辜負的是樂團的樂迷。曲折的立場關係糾纏打結，而生氣的人，需要的僅是一個出口。

人生好難。唉──這一次，Ken 將長氣嘆盡。

<div align="center">*</div>

倉庫。四人兩兩相對。啤酒泡沫消散，逐顯苦味。

「他有分別找我跟皮皮談，我們很明確告訴他希望終止合約。一年多拿不出報表，搞得我們像馬戲團猴子，只是賺錢的工具。更不要說那些有的沒的。」宇辰說，「他說好。但又說報表不會這麼快結算。」

「所以？是怎樣終止合約？有結論了嗎？」吳迪問道。

「其實還沒，不過我有聯絡房仲看辦公室了，盡量找靠近你錄音室的。」大正說。

「所以你還是打算開公司嘛。」

「我只是覺得同步進行比較有效率。看房子不代表立刻會找到合意的，找到合意的也不代表有錢租。」

「有個複雜的問題：Far East Union。」一直沒開口的皮皮出聲，「如果解散，要等這場結束，才不會辜負日本朋友的信任。如果自立門戶，這場怎麼演？」

「不困難啊，這是我跟 OR 去年聖誕節在日本和細美聊的，」大正說，「朋友是我的，當然跟我們走。」

「還是等結束再想？反正怎樣都拿不到錢，就硬演吧。破壞信任感覺很差，我們已經因為華山跟大港被罵翻了。雖然我覺得酸民是偉大的創作者，看到會很挫敗，但又很有創意，呵呵。」

「一有抗議就說『滅火器怎麼不去唱？』」

「對，滿好笑的。」

「報表和欠款的事，你們有想過請 Ken 幫忙嗎？」吳迪拉回話題，「這個社會看證據說話，他是執行長特助，如果他願意給我們一點資料，應該會更好脫身。」

大正一語不發，將手機放置中央。屏幕上是與 Ken 的對話紀錄，最後一行的時間是今天清晨，寫著：大正……我好像知道什麼是長大了。

「我起床看到訊息，不知道怎麼回。」大正後傾椅背長吁。巨大影子掛在身後的牆，像隻吃人的怪獸伺機而動。

「他應該也有給 Ken 壓力。」宇辰說，「我們的事自己解決，不要讓任何人為難。」

「欸欸！電話！」

看著陌生的號碼，大正皺起眉接聽。「喂？你好？是！嗯嗯。這位置很完美。好的，我們約一個鐘頭後見好嗎？好，謝謝。掰掰。」

「房仲。」大正對吳迪說，「他說你錄音室那棟有人要租，我等下去看。」

「開公司是一個選項，如果大家想開，我沒必要反對。不過老問題：錢怎麼來？」吳迪回應。

「你也是看陳金鋒打球長大的，」大正收拾細軟，「我很喜歡他說過的一句話：『上場之後，沒有怕。因為怕也是要面對；不怕，也是要面對』。先走了！」

大正戴上墨鏡，推開門，迎接屋外的烈日。

<div align="center">＊</div>

電梯上升至六樓，左轉到底第一間。仲介在身側介紹物件的優點與特色，絮絮叨叨，大正一句也沒聽進。他相信自己的直覺，旁人說再多也無益。

門打開了。是間明亮的辦公室。

大大的窗使光線充足，左側寬敞，以黑板作為牆面，可以記下每月重要大事；或是回到高雄工作室的創作流程，畫個表格填上所有歌與配器，做完打勾，一個勾承載一種成就感。只不過當年的表格是用麻將紙。挨著牆面可以擺放一張長型會議桌，供大家多功能使用，開會、吃飯，沒事時一起喝酒唱歌。右側有兩間房，有衛浴的那間可以拿來做閉關休息室，比較小的則擺張沙發做會客室。沙發很重要，能長久待著的地方，必要有組沙發。前面是陽台，夏天邊喝酒邊討論音樂，抽菸也不會被打擾，記得買個煙灰缸。冬天也是，冬天還可以……

「楊先生，我們那個客戶有點變數，又跟我拖簽約，所以如果你今

天簽，這辦公室就是你的。」仲介打斷了思緒。大正回過神，有些不好意思地說：「那個……我可以去陽台抽根菸嗎？」

「當然可以。」

陽台的風景是城市的風景，層疊不見盡頭的水泥山林，低處是鐵皮搭建的小吃攤販。大正閉上眼，想像雨天聆聽雨滴落鐵皮的噠噠曲調。睜開眼，單行道入口畫有大大的箭頭，指著前方。就是這裡了，一定要從這裡重新出發。有指標的是出口，看不見指標的是迷宮，如今一個巨大指標占據焦點，明示你向前走，探索從這裡出走的未知，你還要等什麼？不要再拖了。

「喂？」大正拿起電話，不拐彎抹角地直接詢問好友：「我找到辦公室，可是要今天簽約。我可以跟你借錢嗎？」

仲介留下鑰匙，帶著合約離開。大正回到陽台，複雜情緒全然湧上心頭。沒想到真的要開自己的公司了，所有找不到答案的搖擺不定，一瞬間有了結論。一瞬間，分岔的選擇匯聚成眼前的單行道，彷若翻過書頁，已是向過去告別。

*

加班的夜晚，Ken捧著泡麵埋首於結算報告。音樂人的努力轉換為數字，再由經理人小心翼翼填入零碎的方正表格。奇怪的量化計算，惹得雙眼酸澀發脹。

Line——

突如其來的訊息通知嚇得他打翻泡麵，劣質豬油湯灑遍牛仔褲。幹，誰啦！超燙的！他衝進廁所清洗，留下一塊位置曖昧的版圖。還好沒有其他人，他慶幸地回到座位查看差點謀殺他的罪魁禍首，一定要好好罵這個人。Ken心想。

都是受了傷，付出過真心，才能變成一個大人。所以，記得保護好你的真心。

呃，好，不能罵了，人家是來回訊息的。Ken聳聳肩，將碗裡殘餘的麵吃乾淨後繼續上工，爭取週末的約會時間。噠噠噠噠噠噠噠，修長的手指靈活敲打鍵盤與資料糾纏。

保護真心。

他在市場分析概況後面輸入這幾個字，停了下來。真心？意思大概是初衷和真誠的總和。他看向堆疊的資料夾，黃色便利貼上密麻的註記，全是老闆的信任轉換成的壓力。看不見真心，連加總前提的初衷都遺忘了。

點開YouTube，搜尋此時此刻非常想聽的歌，暢快的鼓聲與吉他一進，他覺得拴緊的心被撐開了——面對不義的現實，你要躲去哪裡？利益和良知，你會選擇什麼？——聲嘶力竭透過音響表露無遺，3分14秒的歌，Ken呆坐電腦前不停點擊重複播放。重複，再重複——問正義是什麼，慈悲又擱是什麼，眼睛睜乎開，你又看見什麼？——

正義是什麼？正義有立場嗎？當你的正義不是我的正義，我的正義不是他的正義的時候，該怎麼做？如果很想幫忙卻只在邊邊旁觀，也是正義嗎？怎麼做都會使另一方難過，還是正義嗎？自己的信念，算是正義嗎？

幹，不管了！Ken猛然衝進老闆辦公室，以這輩子最快的速度、好似有人在後追殺他一般，開機，輸入密碼，開啟資料夾，點選資料夾中的資料夾，點選文件，輸入加密密碼，插入隨身碟，存檔。點開系統頁面，輸入幾行難以理解的字母。之後，輕聲唱起那首歌的後半段——我敢用全部生命向天來發誓，義無反顧對抗所有欺負我們的人——看見大量程式碼猶如青蛇優雅地向上游走於黑色背幕，他笑了，

回到座位關閉結算報告的視窗。沒有存檔。關上燈，大步離開公司。

「有空見個面嗎？對，現在。」

*

噪音怪物。倉庫。Ken對吧台店員說。

誰聽得懂啊？他忍住疑惑。想不到店員不發一語指著最裡面的門，示意他獨自進入。門很沉，推開是濃郁的咖啡香氣撲鼻。大正和皮皮在裡面等他。

「怎麼了嗎？你居然會這麼晚找我。」大正問道，「他是不是為難你？有事要說，這不該是你來承擔的問題。」

「這個。」Ken從口袋取出小小的隨身碟，推給面前的大正，「給你的。裡面有你們一直想要的財務報表，公司營運狀況，你們的數位、實體跟商品版稅，所有細項資料。還有一份他擬定的新合約，我看過了，覺得內容只是把你們吃死。但你自己決定。你有大概一週時間可以思考，因為我把公司的信箱系統癱瘓了。替你爭取時間。對了，粉專權限現在在我手上，我回家再修改成你。」

「你是駭客？」

「癱瘓只是皮毛而已。網路上都有教學，學就會了。」Ken對著大正和皮皮快要掉落的下巴淺淺一笑，接續說：「如果可以，趕快脫離這一切吧。他親口說的，他不會讓你們走。他知道你的弱點，你是個太重感情的人。」

「但他忘記了，我是個有夢想的人。」大正語氣全是無奈，他看看隨身碟，再看看Ken，問道：「那你怎麼辦？」

「你不是說要保護真心嗎？我想我的真心始終停留在當年的信念，追求正義與公平。」

想要的時候得不到，而今就在眼前，大正竟退卻了。要拿嗎？這或許會給Ken惹上麻煩；要看嗎？如果真相比想像還要醜陋，該怎麼

面對？

　　一分一秒過去，三人沉默於桌面中央。

　　「我們差不多要打烊了噢。」店員探頭進倉庫提醒。

　　嗯。皮皮伸出手，取走隨身碟塞進褲袋，「謝謝。」他對 Ken 點頭致意，不顧大正叫喚地疾邁出狹長走道，來到玻璃門邊──外頭街燈不似陽光刺眼，但一樣能映照隱匿的祕密。

　　「我不拐彎抹角，就直說了。這段時間發生許多讓你們不舒服的事，所以你們想要解約。我能理解，畢竟我做得不夠好，但我會試著彌補。你是大正最信任的人，也是最懂如何拉住他情緒的人。我想和你談個條件。」Orbis 單獨找自己見面的開場白是這樣說的。

　　「什麼條件？」

　　「只要你說服大正留下，我會全力支援你成為業界最出名的貝斯手。你很清楚，貝斯的存在價值總是被主唱和吉他掩蓋，說穿了，就是個配角。我想為你做的，是一場配角的華麗逆襲。一直跟在大正身邊當影子的滋味不好受吧，訪問的時候沒人聽你說話，歌迷尖叫也不是喊你的名字，是時候該站出來，做自己的主角了。怎麼樣？很吸引人吧？」

　　「嗯，是很吸引。」

　　「有興趣一起合作嗎？滅火器合約是到 2020 年，我們有很多時間一起嘗試新事物。」

　　「你大概不知道，能讓我感興趣的從來只有配角。」

　　皮皮挺直身子。他比任何人還清楚貝斯是配角。配角和主角離不開對方，是配角成就主角，主角供予配角被看的光。組樂團是他從國中跟隨姊姊聽音樂就有的夢，但他自知沉默的自己不是做主角的料，於是他一步步引導，一次次接住墜落、黏好主角的碎裂。借著他的光，

從少年到中年穩建他們的舞台。沒有人能破壞他的夢想。他也不准任何人阻礙。

推開門，光在那迎接他，迎接夢想的嶄新扉頁。

43

火氣音樂。FIRE ON MUSIC。

龐大的紅火作為商標，貼在大樓入口處的樓層索引牌。宇辰定睛注目看板，像個劫後重生的人回頭遠望敵軍，又像是奮力擠過狹窄彎道，拭去額間汗水眺望出口後的寬闊。十五年來，滅火器沒有稱職作為一支滅火器，反倒藉火餵養茁壯，火，是緊逼他們逃竄的現實，是散布歌迷心中的熱情期待。而今他們與火共生，火，成為了自身的標誌。只有自己能夠追趕自己。

宇辰堅定地握住門把，推開門。Ken在辦公桌邊與廠商聯繫合作，大正在左側皺著眉閱讀信件，身後的黑板密密麻麻寫著看不懂的紀錄，唯一能辨識的是中央「15週年演唱會」字樣。

真是好樣的，都想到同一個地方。

「欸？你們都到了。」吳迪走進辦公室，皮皮隨後跟著進屋。

各自選定舒服的位置坐下，開始了今日議程。一間新開的公司有太多事需要磨合，尋找不同機會，接受媒體採訪。每一天都在和時間賽跑，錯過了今天，誰也不能保證有沒有明天。然而忙碌是踏實的，好若將年少的自己放置肩頭，一同揮劍，為初衷而戰。

「那15週年演唱會的意思是？」吳迪指著黑板詢問。

「我覺得應該做一個開幕作品。」大正說，「當然因為我們現在沒有錢，不能延續之前的大製作，但我想小小的也沒關係，用心把細節做好。回過頭看看什麼是珍貴的，把它撿起來。」

「跟大家見個面，歌迷、朋友、家人。」皮皮說。

「對啊，長大以後相聚是一件很難的事。」宇辰說，「回高雄辦吧，開公司不算什麼衣錦還鄉，但有一種回到夢想的起點的感覺。」

「我覺得滿好的，為先前的總結，也為新的開頭。」吳迪說，「所以今天差不多這樣嗎？」

「差不多了，我目前初步的想法是，由我們自己來回顧這十五年，寫成小故事和歌迷分享。」大正說，「以往都是他們留言或寫文章告訴我們，哪一首歌參與了他們哪段困境、占據什麼重要意義。我想要反過來，讓他們知道：沒有歌迷，就沒有滅火器；沒有他們支持，我們撐不下去。我們是彼此在應援彼此的人生。」

「好。」

「同意。」

「嗯，那我先去隔壁，有一段鼓我想重錄。」

「我覺得租這邊最方便的，是吳迪的錄音室在隔壁，我們工作會超有效率。」宇辰收拾好東西，朝廁所大喊：「好啦，那我就先回家了。皮皮你要一起走？」

皮皮關上廁所的燈，沒有立即回應宇辰，反倒看著大正，看他面容的憔悴並未趨減。問道：「你都沒回家睡？」

「你怎麼知道？」

「廁所裡的盥洗用品都你的。」

「噢。對啊。公司很忙。」

「忙著踹壞門嗎？」

一直忙碌的Ken聞聲抬頭接話：「他還摔了十幾個玻璃杯，殘骸放在陽台。」

「要不要來我家打電動？上次我失戀買的那台PS好久沒玩了。」

「等過一陣子吧，等有空。」

「嗯。那我們走了。有事要說。」

「掰哺。」

碰。門關上了。宇辰著急拉著皮皮到電梯邊輕聲說：「他絕對不是因為公司壓力大。」

「不要戳破他吧，時間到就會說了。我猜是跟家裡有關。」

「所以他不回家睡？吵架嗎？」

「大概像東北大地震那樣具有毀滅性吧。」

「我們要先準備好災後重建嗎？再買一台PS4你覺得怎麼樣？」

<div align="center">＊</div>

辦公室只剩大正一人，在晦暗的微光中。

他撐著頭沿牆面瀏覽屋內，翻找起久遠的事。這是自己的公司，是剛接觸樂團時聽說的，DIY的最高境界：成立自己的廠牌。很多人說，長大以後的滅火器不夠龐克了，漸漸精緻地不像當年的《Let's Go》衝勁熱血，但若割開表層細細分析紋理，它早已滲透入體。清楚地，知道自己是誰，該往哪一個前方走近。下一步，他希望成為別人的資源，成為能夠在困境時拉住別人的那隻手，不使他們墜谷──就像很多年前帶領他向前的人們，那些當時懂與不懂的話語，使他在模仿與摸索間，成為了後來的自己。

想到這，大正振奮精神繼續埋首於未來規畫：或許該實踐最初的夢想，完成一場屬於自己的音樂祭；或許該寫一本書，替樂團人生畫一顆華麗的逗號；又或許……他再度喝完一瓶提神飲料，瞥見電腦螢幕上的時間，對自己無聲嘆息。

今天，該回家了吧。

家裡的桔梗花盛開著。白的紫的，交錯爭豔。

折磨心智沒有意義，然而理智和情緒總不在同一線。最難受的始終說不出口，於是用寫的。像是把手伸進喉嚨裡，像是被槍抵著頭的歹徒必須說真話那般，逼迫身體──或許更是靈魂──吐實。跳躍的時

間點組織成線，只為找尋，必須使用定冠詞的唯一真相：是何年何月何日的何時，腐壞的作嘔的種子發芽，是誰將它灌溉茁壯？

「你回來了。」

是宜農坐在餐桌邊紅著臉向他招呼。一瓶威士忌，一個玻璃杯。他好像很久沒有看見宜農了。看見是個物理性動詞，然而即便她不在視線許久，他仍舊時刻見得到她。雖然，他躲著她。他知道，她也躲著他。躲避成為他們之間新的競爭遊戲。

為什麼要躲呢？明明是兩個如此接近的靈魂，在盛夏相遇，手拉手就著稀微燭光走過迷宮大小關卡，路有時狹長有時崎嶇，有時有巨大裂口，但總有一人會帶著微笑先行越過，遞出掌心邀請另一人放心地，把自己交給對方。他以為會一直這樣。可是突然她鬆了手徑直往深處走，走進盡頭的小屋，關門，上了鎖。好久好久。

他們在迷宮中走散，他甚至覺得，她與那扇門後，是更嚴峻的迷宮。

他從櫥櫃取了另一個玻璃杯，坐到她身邊。倒酒。他鼓起勇氣，敲敲門，想再試試她願不願意打開。雖然他嘗試過無數次和無數種辦法，扳過、瞇眼拿鐵絲開鎖，甚至撬過，然而門後始終無動於衷。

叩、叩。

「如果門後的我不是你認識的我，你有辦法面對嗎？」這是第一次，她從裡面回應。

「我也是花了好長時間重新認識我自己。」她又說了一句。語帶哽咽。

能不能面對總要先面對了才知道。比起能被看見的顫慄，他更難以忍受的是未知的恐懼。何況有些東西就像他的第一個刺青，是青澀拙樸練習的痕跡，怎麼都抹不去。她也是他的刺青，屬於他生命的印記。

喀。

　　她鬆了鎖，露出一個金色的小縫。他深深呼吸，邁開腿跨過底下的檻，輕輕推開了門。是一間明亮的房間，與他們的住所相似，有書，有酒，有音樂，桔梗花一樣盛開。處處有他居住過的痕跡，卻又處處沒有他。

　　很漂亮。他說。

　　他以為他會難過，但他笑著流下眼淚。他以為原來併肩的路是人生的全貌，沒想到人生是，他們兩人第一次合體拍攝的音樂錄影帶，他在前面唱，她在身後專注記錄他的背影。她一直專注看著他，他亦是。

　　「記得我說過的嗎？唱片是圓的，怎麼轉都會轉回原點。」他從架上拿了兩片 CD，將它們相疊。「當起點轉過終點接到另一個起點，轉到終點後接續另一個起點。」

　　「無限大的符號。」

　　「對，無限轉動。這是人在終點之外能創造的可能。」

　　他張開雙手，擁抱她。她亦是。

　　悲劇是平坦的，在你尚未體驗以前。田老[17]是平坦的，雪落在轉角是弧形的方塊，一格一格。它們原是房子，裝載立體的故事。當海嘯淹沒街道，白雪覆蓋瘡痍，活著的人被遺留下來，為了記得。

　　為了看見新生的芽。

　　加油。閉上眼仍能看見田老的爺爺奶奶握著他的手說加油，鐵皮屋外白雪靄靄，煙隨詞語飄散。南方的人不懂雪，但是居住黑暗的人更懂光。望向陽台的風景，握著紅黑相間的新專輯，《REBORN》。滅火器。頂天立地印映專輯封面。世間的恰巧似是注定，在最艱難的時刻收到日本觀光廳邀請，讓他有機會走入重挫的城市，看人們凝視穿

　　17 位於日本東北岩手縣宮古市。

透裂縫的光。撥開瓦礫挺直身子抖擻出發。繼續向前走。

走。

走往島嶼深處，走上總統就職典禮，走進萬人棒球場演唱會。

喧囂、煙花與尖叫盪在耳邊，猶如一位老朋友微醺時攬著肩，說：嘿，還好你沒有放棄，還好你始終保守了一個龐克的精神，可以擊敗但不能投降，還好你始終堅持真實的你。但是再好的朋友也有分離的時候。掌聲退去之後，一個人獨自回到故鄉卻見不著繁星，霓虹缺失光芒。好遙遠。

走，

背起吉他走往客運站。像很多年前離開家的那天，帶著簡單行李遮遮掩掩搭上最後一班夜車。一路上盯著窗外，儲存家鄉的樣貌。景色往後方逃離視野，他理解太過快速的年代，誰都可以快速成名，誰也能快速凋零。當客運駛上高速公路，燈點迷茫於淚眼。這是前半生的奈何橋，不能回頭，回頭表示還有牽掛。不能有牽掛，即便哪日只剩回憶認得回去的路。

若是有天歸來，也要重新開一條道，如同離開的時候。都是為了去看看，前面有什麼。

CHAPTER
FIVE

V

「這個世界不會讓你總是舒服地往前進，我們必須拿出一點勇氣，
去抵抗、去碰撞。即便有時會受傷，也常常會失敗。
重要的是，我們總是站在一起。」

——滅火器 2013．衝撞未來

　　老闆穿越沉寂的紅磚道來到斑駁的鳥居，街邊零星店家逐一熄燈，僅剩便利超商耀眼。看看左右，沒有人亦沒有車，老闆忽略紅燈警示，走過斑馬線，將沒落的商圈撇在身後——神與青年帶著夢離開，漂向北方——沒有神的地方，是地圖上殘喘掙扎的遺址。但他還是留在這裡，日日劃火柴點菸，許下願神早日歸來的心願。直走，再直走，停在藍與粉的小招牌處。到了。一間小小的酒吧。

　　老闆是這間酒吧的老闆。

　　一間融合音樂與酒精的Bar，黑白分明的地板，如夢一般的燈光，是他替鬥魚換的奢華魚缸。老闆踏扁燒底的菸屁股，拉開鐵門，啪，一封信掉落。「什麼東西啊……火氣音樂？」他疑惑地走進吧內，不記得自己見過這火一般的LOGO，像封遠道而來的謎題。選好符合今日心情的音樂後老闆扯開信封，是張可愛的邀請函，標題寫著FIREBALL火球祭，下方則是可愛又頹廢的龍虎塔插圖。老闆笑了，因為知道了謎底。

親愛的前輩先進、朋友：

感謝您一直以來對滅火器及火氣音樂的支持與照顧，

2017/08/26～08/27，我們將於高雄展覽館舉辦

「FireBall Fest. 火球祭」，這是我們多年來的夢想，

更是滅火器成軍十七年來首度主辦音樂祭。

FireBall Fest. 火球祭，

2017 年高雄最盛大的夏日搖滾派對，

誠摯地邀請您一起來見證這場盛會。

滅火器樂團

　　火球祭啊？的確是正仔那小子會做的事。十七年了，多數是從新聞得知他們的消息，正面的，騷動的。久了，他們的稚嫩樣貌在心裡逐漸模糊，說過的話與笑聲也受雜音沙沙侵入。老闆按下音響暫停鍵，踮高腳取下放置高處的珍藏專輯，吹掉上層的灰。

　　Hi-STANDARD，GROWING UP。

　　更換 CD，老闆將音樂轉至第二首，他最喜歡的歌曲。似乎從來沒有和這幾個小子解釋過這首歌的意義。〈Wait for the Sun〉，等待太陽。人生啊，和遇見最美的日出一樣，夢想來臨前必須先忍受寒冷與黑暗，危險，恐懼，以及放棄的念頭。不停不停往山頂攀爬。可能有隊友拉一把，但無人能代替自己承受腳下嚴峻。當太陽自地平線升起，喘著大氣眺望遠方的你，比新的一天，還要嶄新。即便前方的風景與想像中不同。

她不安地張探窗外的飛逝，四方的窗限制視野，如同她所居的城，乾烈氣候與沙塵瞇了眼，看不見海。海在遠方，與詩一樣不屬日常。日常是她乘坐的硬座火車，混合腳臭、辣條和盒飯蒸騰的氣味，是嘔痰及暈吐協奏的不和諧。是她必須閉眼阻擋刺目的陽光，而非那些成為對面大叔坐墊的藍色窗簾。

讓一讓。

販售水果的車台卡在中央，走道上的人兒拎著蹲坐的水桶站起，挪開腳步縮緊肚子讓車台緩緩前行。她將車票捏得更緊一些，沁出的手汗皺了表面。火車又停了。催促的廣播佐以濃厚柴油氣飄進車廂。海在六個小時之外，思慕的音樂也是。想到這，她多按了幾下耳機的加號，不甚理解的語言乘著巨浪襲捲，砸往岸邊的礁岩。激起的不是浪花，是新年煙火，替黑暗照亮輪廓。

喀——呸——

算了。黑始終是那麼黑，別人的痰始終是那麼濃且多。她再次調整音量，耳機裡的浪濤擁抱她進入昏沉睡眠。

夢裡的她抵達香港，海灣空氣的濕熱黏著肌膚，穿越擁擠狹小的街弄，喘著氣，在難以識別的異域口音中找到西灣河蒲吧。讓一讓。她說。洶湧人海撞歪眼鏡，她奮力撥開人群朝前方走去。前面有什麼呢？有光，有音樂，有她想見的人，有她的慘綠歲月、還殘存的一點傲骨與執拗。讓一讓，她說。他們必須讓，她不在意遭人白眼，她必須想辦法令他們讓出道給她。與人相爭是日常，可是日常的盡頭，在前方。

尖叫聲蓋過她的啜泣。當人群疏散後，她鼓足勇氣叫喊前面的人：大正！忍住聲音裡因太過激動的顫抖。大正！楊大正！

她看見前面的人們回過頭，瞳孔裡有光。和她想像的一樣。緊握專輯的雙手出賣她語氣的刻意鎮定。不藏了，她昂頭大聲告訴前面的人：你一定不知道我來自多遙遠的地方，那個地方距離這兒要搭十多

個小時的火車。你看看我，我從07年開始聽。你看看，這是《Let's Go》的詞本，你看看，你一定不知道我有多喜歡你們。每一首歌對我實在都太重要，詞本我翻了十年，你看，印刷都褪了色……

「天啊，我好謝謝妳。我沒有想到在那麼青澀的年紀做出的專輯，會飄洋過海到這麼遠的地方……」

不要謝我，是我該謝你。真的。你可能覺得只是路過我的世界，但是請相信我，這樣的路過是有力量的……我開始聽你們的時候，我髮小使勁嘲笑我，他說你們這麼遠，我們之間隔山隔水隔政治，是能獲得什麼力量？我沒和他爭辯，因為他不懂朋克。你們音樂的力量就像有人在高牆前面蹲下來陪你守護想守護的東西，告訴你夢想是能被實現的，只要你還願意走回去擁抱小時候的自己……我好激動啊！好驕傲啊！你們現在是到全世界巡迴的樂隊，香港、東京、大阪、名古屋、波士頓、LA、三藩市、紐約、柏林、利物浦、阿姆、倫敦。你看，我都定期翻牆追蹤。你們去了，就像把我也帶去了這些我到不了的地方。就像我的這張唱盤，它陪我到過你們想不到的深淵。所以今天不論多困難，我都來了，一定要見你們一面，才不枉此生。謝謝滅火器，謝謝你，謝謝……

讓一讓。

販售零食的車台驚醒了她，窗外天色漸晚，稀疏光點落在遠方。再看一眼，她小心翼翼取出包內的專輯，嶄新的金色簽名襯顯歌詞本的年歲。物會老，無所畏懼的心也陳舊，可是她終於看見了前面有什麼。前面有，塵封心中的、回去的路。

「這班長途夜車，我走走停停、坐了十年才抵達。」她輕撫金色的字跡低喃。

兩條線。

驗孕棒的兩條線像數學公式的絕對值，標示了數線上某點與原點零的絕對距離。無論正負。無論情緒高昂或忐忑，原點是自己，向外延伸的點是兒子，這段絕對的距離，是一個名為「父親」的身分。

吳迪把玩著驗孕棒，目光落向窗映的模糊面龐。歲末的台北濕濕淋淋，如同兒子乾了又濕的尿布惹人不快。兩道水滴滑過他的映像。他對著玻璃長吁，白霧覆蓋了憂愁，再伸出食指描畫兩條線替愁思尋找出口，最後胡亂抹去所有。

這一生的羈絆皆是雙直線，例如靜躺桌面的那雙鼓棒，例如手中的兩條紅槓。

修理紗窗。修理紗門。換玻璃。不好，他猛然向外衝，想免除一場驚濤駭浪。然而無法預料浪潮推進的波速，緊密的淒厲悲鳴交錯發財車沿街播送的國台語雙聲道廣播，恐懼未知的淚摻和招攬生意的熱情，不對稱節拍詭異又巧妙地搭配得宜。他站在門邊盯緊紅皴的小臉（忍住衝動默默背誦育嬰書文句：哭對孩子是種肺活量運動，無須過度驚慌），為這一首渾然天成的數學搖滾驚嘆。

秒針轉動五圈後他迅速抱兒子入懷。好了，不哭了。三個多月大的嬰兒柔軟如棉，清澈口水洗淨他多日來的混亂——

那雙鼓棒他擁有二十多年，或者說，那雙鼓棒造了一個夢，領著他不停向前，追尋國外空氣，征戰無數舞台。他已抵達他的夢想。從此處望向彼岸，前方漂浮的是粉藍色雲朵，包裹對新生的未知期待。大家都說孩子會叫的第一人是爸爸，他不想錯過那刻。這些年，鼓棒教會他的不只音律，還有取捨。總有一些東西要被犧牲，例如他被留級的高中生涯，例如不休學便會被退學的大學學歷。現在他的絕對身分是個父親。一個父親，不該犧牲孩子。

他要他的兒子第一次叫喊爸爸能即刻得到回應。

兒子再度熟睡後吳迪回到書桌，端詳桌面的鼓棒，一雙亮光漆有

些掉落的胡桃木，尾端綑綁著桃紅握把帶，是他埋首研究身體力學的標記。輕輕地，他將鼓棒放進抽屜，而後輕輕鎖上，離開他的座位。這個位置，必須交給更合適的人。

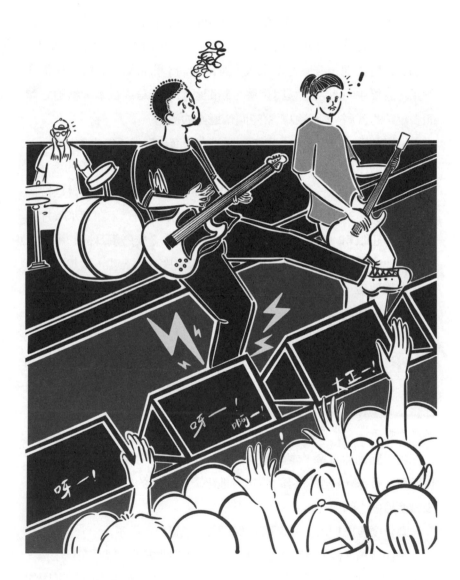

44

柯光斜坐走廊長椅，瞇著眼，一口煙迂緩自嘴裡爬出。

右側微高處細雨淅淋，濕染紅土草坪，大批人群沿弧線走入球場，有個女孩背對他，一一遞給來人「香港加油」的布條，純白字樣張牙舞爪，於風中，訴說不甘與哀愁。新聞載體或螢幕或紙本，壓扁立體而多銳角的苦痛。她必須抓緊時間傳遞她的遭遇。

扭扭頭肩——Oh Shit！忘了頭頂滿布的海綿髮捲不能大力晃動——柯光放輕動作靠往身後的牆，這裡，的確是少數願意聆聽困境的場域，這片球場的人願意伸高手，為脆弱或是墮落撐腰。自己，也曾是被撐起來的那個。2004年，剛加入熱音社的他在朋友引介下認識了唱片行內一張不起眼EP，素描的不羈筆觸勾勒革命，音樂碰觸耳機的剎那，年幼的他感覺被理解。Riff建構的音牆敲擊封閉的心，嘿，撿起你的勇氣，路還要走，一起尋找真實的自我。這樂團唱的不是歌，是受過傷的人才會聽懂的故事。革命的對象是自己。重複再重複播放，似乎還能嗅得兒時故鄉港灣邊的風。

於是他成為了看表演的固定班底，一種在奇摩家族被稱為「滅友」的人。撥接網路的年代，少年富裕地揮霍時間。受耳機裡的龐克餵養性格基底：懂得害怕，但無所畏懼，用直衝、力道夠的態度，長成一名龐克鼓手——除了龐克，沒有其他選項。

柯光回到休息室，讓髮型師拆掉頭上的黃色海綿球。沉靜地面對梳妝鏡。後來，一個直接的問句，他坐上滅火器的鼓手位置，敲擊過去曾衝撞內心的節奏。

為什麼答應加入？哪有那麼多問題，感覺對就好了。

他側著角度觀看其他人，完成梳化的皮皮背對他，似乎在玩手機。剛睡醒的宇辰頂著復古髮型來到身邊——第一次看滅火器時，宇辰的

髮型和現在一模一樣。而大正……柯光張望門邊，大正應該還在球場某處忙碌。無有緊張神態，即便外頭上萬人等待著，他們仍彷若日常地老神在在。

　　皮皮一直低頭看著手機。

　　上台前他習慣將所有通訊系統的紅點清除乾淨，作為淨化身心的儀式。因為他會緊張。第十九年了，這是他作為貝斯手的第十九年，他仍舊維持固定習慣：緊張、上台、空白、下台，放鬆。舞台上的記憶，始終是一片白光。

　　點開火氣商鋪，例行檢查公司網站是否一切作業如常。點開Medium通知，查看文章的拍手數量──有了自己的廠牌後，他想著要為這片土地的音樂與人盡綿力貢獻，於是2018年，他開啟了樂評人生。說是樂評，其實更像是將影響過自身的音樂總結整理，回顧的同時也重新省視，龐克的「道」是否依舊存在心中。

　　最後是Line。

　　關上Line以前他不小心點開家庭群組，彈出內容是媽媽索要公關票，想分享給熟識的叔叔阿姨，以及不熟但是知道滅火器的叔叔阿姨。皮皮輕牽嘴角，對於家人支持他做音樂的可愛方式，感到莫名無奈。

　　宇辰不停說話。

　　前段時間他不喜歡面對鏡子，連鏡中的自我眼神都想閃避。不知何時開始手汗逐漸變多，指紋遺留在吉他。大概是另一個自我作祟，將不能流的淚轉移至手心。後來他想，遊戲帳號也算是個名字吧，EMPTY ORio，存在於黑暗房間電腦內的流動，代表獨立的損壞。壞掉了，要想辦法修。於是組建了新樂團，從旁觀看另一個名字，讓他也有舞台動動手腳透透氣。雖然不喜歡他（自己）的聲音，可是渾沌啊，沒有出口。那就一起活吧。

　　宇辰告訴造型師，這個有點像小瓜呆瀏海、後面又有一搓小辮子的髮型，是他剛加入的樣子，那一年的YAMAHA音樂大賽。算起來，這是與滅火器的結緣造型。歷史總是如此的相似。

　　現在他又能觀看自己了，瞅著那不再稚嫩的臉。今天全家人從南部上來替他加油，待會一定要好好表現。如果阿嬤也能來的話不知道會說什麼？這場景應該會讓她驚訝大喊：不要變壞。可惜阿嬤不在了，可惜小時候的自己太過彆扭，從來不在家人面前表演，連阿嬤也沒有——多希望能回到那些在路口遇見阿嬤的夜晚和清晨，如果可以，他一定拿起吉他替愛唱歌的阿嬤伴奏，陪她唱幾句最愛的歌謠。讓阿嬤明確知道：她的孫子正延續著她對音樂的愛，而且會一直一直持續。

　　「欸，雨越下越大，你要不要去燒烏龜？」皮皮對宇辰問道。

　　「好啊，給我紙跟筆。」

　　宇辰接過工具，畫了一隻大烏龜，接著小心翼翼一點一點沿輪廓撕開。走到牛棚點燃火苗。

　　「好了，」宇辰回到休息室，「等一下就會放晴了，我燒烏龜特別有用。」

　　「多燒幾隻啦，外面雨下很大。」大正撥掉肩膀的水滴，對宇辰說。

　　「我燒的話一隻就夠了，免擔心。」

　　「幹雨超大的，天氣預報明明說今天會放晴。」大正在梳化台前坐下，拿起對講機和火球祭的工作人員對話。

　　火球祭啊。

　　如果不是那捲Air Jam錄影帶，他哪裡做得了這麼大的夢？一個地下龐克樂團居然能包下整座棒球場辦音樂祭！他今天再度完成了夢想，或者該說是終極夢想。

　　兩年前他已達成目標，但當時令他墜入底。以為萬人棒球場演唱會的成功，能接著為故鄉與自身帶來一場衝擊性變革，沒想到仍舊是

太著急了，衝擊到的只有自己。除了慘賠，還喪失哭泣的能力。看到幫推、有事無法到場等字眼，瞭悟不被觀眾需要的音樂祭，會讓人挫敗得沒有眼淚。

況且身為人父後，懷中的娃兒是宇宙最珍貴的寶藏。當小小的生命動動鼻子，嗅著自己的氣味安穩入眠時，對於責任，他有了新的詮釋——我可以為夢想餐餐吃泡麵，但我女兒沒有義務承擔我的夢想。

於是他沉寂了。安靜了。決定讓直衝一輩子的人彎曲，以孩子的人生作為圓心旋轉。然而意外從演員晉身「劇場」演員為他打磨出新的視野：有些一樣堅定的信念，不需要衝撞的滿身是傷才能持續；若遭遇挫折就退卻，未來怎麼教導孩子勇氣？——何況挫折早已是位能一同喝酒的老友。多重交錯的反思，他決定再度一搏。告訴觀眾：你們是需要的。我亦同。

想到這，剛才還緊繃的眼神頓時溫柔了。

玩高空彈跳的人會笑會叫，因為確信身後有人，不會使自己墮入深谷。有雙手一直拉著他。如同今晨出門前替他打理好衣著造型，拉著他往身側靠近親暱地輕啄臉頰。如同那些沉在海裡的日子，是她緊緊握住他上岸。他的美婆陛下。走進生命後日子恬淡靜好的人生伴侶。他會是她永遠的騎士。永遠。

「準備了噢！」是對講機傳來的訊息。

大正領著團員走過圓弧走廊，挾著光與雨迎風立於人聲的歡鬧喧囂，邁開步伐踏過泥濘紅土，遺留的污漬是印記。他們登高走入舞台後側的黑色棚架，微光自縫隙滲進。像是被輕放置轉盤的CD碟片，沿著弧形徑直閃著多彩又倔強的線條。喀拉。從終點出發，轉動全新的起點。當布幕緩降，踩踏音樂堅定地走往各自軌道，就像還沒長大的時候，直視前方，迎接所有初見的未知。

【作者後記】

時代的配樂

　　有了這個篇幅，這本書才完整。

　　2017年，滅火器走進歐洲版圖。柏林場結束後，我領著大正從圍牆東側到Monkey Bar體驗西柏林的自由空氣。等待電梯時他去抽了根菸，回頭叫住我：「欸，我很喜歡你寫的文字，你要不要幫我寫書？」

　　我看著眼前早已在演出場地喝茫的人，不禁笑了：「你敢讓我寫我就寫啊。」

　　不跟喝茫的人認真，我想。殊不知一買好酒，他便正色分享心路歷程。呃，到底多醉？我沒搭腔，僅是靜靜聽他說。酒吧嘈雜，幽暗燈光勾勒他的高度，是一個堅持的人受現實與自我打磨出的形狀，隱隱發亮。他說，時代只會記得一個名字，這是沒有辦法的事，而他，不打算成為時代本身，他願自己是時代的配樂。

　　時代的配樂。多美的一個角色。

　　講到激動處他舉杯誠懇地說：「我們的故事很好玩，交給你寫一定很精采。」「我不太確定我該⋯⋯」「你那本是我近年來唯一讀完的書。你要記得你會寫。你一定要相信自己。」

　　他或許知曉面前的我有能力完成他想要的文字，但他不知道，當時的我，剛結束一段迷霧中的關係，我瞧不見路，前方只有群雁飛不過的蒼涼。他的語言使黑暗有了螢火——來自他誠摯的眼眸。我似乎能從那看見自己，其實並不渺小，不過是貪戀銀狐腳步誤入濃霧森林。

　　「合作愉快。」我高舉酒杯，敲響清脆的應許。

　　直到隔年年底，我們才逐步緩慢推敲書的樣貌：一本小說。

　　好啊，來啊，寫吧。愜意到讓我完全忘記，小說最難的前置作業莫過於場景還原。好在，我和滅火器有共同的高雄記憶，我也對「龐

421

克攻勢」極有印象。記得同學說，那是壞小孩去的。記得我曾暗自發誓長大要一探玩團仔流連的酷炫場所。

可惜原宿廣場和八重洲沒有等到我長大，高雄亦然。但當國中熟知的馬戲團猴子、記憶裡滿布新堀江的龐克配備與所有幼時來不及探索的全從遠方拉回眼前，成為此刻的必須面對時，不服輸的鬥志油然而生。虧欠年幼時期的，就讓現今有能力的我來償還吧！錯過的盛會，我要想辦法拼湊回來。

我始終認為，寫字的本質是撕裂傷口，探究受傷的皮肉筋骨。每一道傷，都是新生可能的突破口。與團員相處的過程，我時常在恍惚間遇見傷口的重合點。近似的移動軌跡——高雄、台中、台北——使我隱隱約約見得一座巨大的冰冷迷宮，我們早在以為倖免時身於其中。

迷宮沒有盡頭。出口又是入口，起點與終點同一。令人絕望的在於突圍時發現從來沒有關卡，沒有壞人，一切僅是因為我們必須為選擇而選擇。是我們的不同選擇，造就了惡意與新困局，進而留下傷痕。自己的，他人的。無限重複循環創造了浪漫而艱難的詞彙，例如長大，例如人生。我們抱著它們不停在末世等待毀滅；不停猜想前面有什麼，為尋求出口點燃信念。像是居住第四維度的神把玩的唱盤，一圈，兩圈，再度回到第一首歌。但那首歌，永遠失去了首次聽見的滋味。

作者死於作品發表日。彌留之際，想說最後幾句：我的角色之於本書，與其說是寫字者，其實更像演員，在有腳本有道具的情況下，重新演繹一套有「我」在其中的故事。疼痛與掙扎是實在的，拉扯與對立更是血淋的。

此外，即便幾乎貼著時間軸行走，這本書也絕不會是滅火器的人生全貌。它是盡可能考究歷史完整度的音樂小說，是場虛實交錯的導覽，是塊屬於滅版圖的拼圖，是牽起音樂、著作、訪談後用力收緊，使作品與作品間能立體呈現的許多線軸。希望大家能佐以煙霧、酒精與音樂一同閱讀。那是我認為最對味的方式。

作品能夠誕生絕非一人之力。有太多需要感謝的人。

首先要謝謝滅火器。

我不會忘記那年與大正在柏林的談話，最後我把快墜落的眼淚收了回去，滿溢的情緒沒有一句成話出口，僅回答一聲謝謝。謝謝，約莫是世上最難剖析的詞。謝謝他記得我近乎遺忘的自己，艱難的日子，是你讓我相信了，自己可以相信你。

謝謝皮哥一年來的各方支援與協助，總是安靜傾聽我寫字的困惱，用少少的語句告訴我什麼是純粹，人還可以怎麼純粹。謝謝與宇辰在煙霧瀰漫的工作室飲酒閒聊，我們有許多相似，與他對話，像是受另一個自己激勵，記得沒有一條白走的路。謝謝吳迪，撥出一個下午替我淺顯講解打鼓細節，唱盤44.1kHz的規格亦是他的提醒。謝謝Ken哥的勇氣，無論創作或現實，都是我認定的無名英雄。謝謝柯光，身為同齡人與火種，替我找回許多因遷徙而散落的記憶碎片。

特別感謝楊爸楊媽熱情與我分享各種小故事，使我能精準抓住另一種視角鋪墊，也讓我更體認到所謂父母的無盡之愛。感謝皮皮姊姊抽空與我對談，在我的距離觀看，音樂品味超好的姊姊說是滅火器的濫觴之一並不為過。

謝謝與我多次合作的插畫小夥伴Tim爽快答應協助，第五章插圖全出自他，以最簡潔細膩的方式記錄滅火器2017至2019的重大事件，並且存放許多彩蛋待大家挖掘！

謝謝摯友Gin，陪伴我走過低潮及寫字期間的不舒適，從旁點出我太過執拗的盲區，因為有他，完整了作品的精緻細節。謝謝一晃眼相識也近二十載的皓涵，乘載了屬於我們的童年與南國往事。謝謝廷安，許多概念浮現於我們在柏林經煙霧與酒精催化的對話，你是我最RESPECT的女王。謝謝愛雞Jhen，寫作前期毫不保留拿出身為音樂編輯的乾貨陪我打穩地基。

謝謝逐字稿小軍團：柏林的前室友筱涵和最給力的學弟柏旭。若不是你們的細緻作業，我無法在語句間考古，爬梳出最合適情節的筆觸。同時，柏旭更是某段落的真實角色，他的實場體驗提供了完美的創作元素。

謝謝東吳社會可靠的孩子們：行政院一戰成名的髮箍哥凱軒陪著梳理音樂與社運脈絡；主席嘉晟不厭其煩同我解釋遊戲邏輯；隨時替我腦中畫面標註專業術語的孟澤，以及撞牆期間忽然私訊整理妥妥的樂生爭議給我的柏宇。

謝謝巴黎的君蓓阿姨。所有資料曾一度在巴黎轉機時隨行李箱消失，還好有姨出手相助，讓行李最終平安抵達我在柏林的住處。姨是這本書的恩人。

最後是我的家人，無關乎血緣的最深羈絆。

謝謝我的律師老爺，扛下經紀人角色再度為我的出版事務忙碌。這幾年，老爺總是耐心安撫急躁的我要等待。以前我不懂，如今了然其必然性，我們必須等，才能知曉包裝紙過剩的世間，什麼是真的。

謝謝阿張，夜闌人靜時總對你有許多抱歉，可能你以為的、我的長成是個公主，我卻偏偏攜抱偏執自尊，繾綣成擁有千千萬萬自我的富江，流淌鮮血後再來一次。更抱歉的是，你說，你對這樣的我感到驕傲。

謝謝阿母，幼時每當面對紛難問題，你會說「長大就懂了」。隨年齡漸增，我好奇於自己究竟尚未長大，抑或長成了什麼都不懂的大人。直到落下最後一個句點，恍然理解所有屬於孩童的任性妄為，不過是仰賴一個你。請繼續做放風箏的那雙手，緊握著，無論順風逆風。

最後是爺爺。我恪守你訂定的格言來到二號作品，請照拂我，在一次性的生命裡擁有無限次勇氣。

寫於 2020 陽光燦爛卻藏匿死亡氣息的柏林

前面

7300 miles
Fire Road

有什麼？

前 面

7300 miles
Fire Road

有什麼？

前面

7300 miles
Fire Road

有什麼？

前面

7300 miles
Fire Road

有什麼？

藝饗‧時光04

前面有什麼？（7300 miles Fire Road）

記住你不妥協的樣子，滅火器樂團成軍20年勇敢造夢！

作　　　　者	張仲嫣
責　任　編　輯	林秀梅　張桓瑋

國　際　版　權	吳玲緯
行　　　　銷	巫維珍　蘇莞婷　何維民
業　　　　務	李再星　陳紫晴　陳美燕　馮逸華
副　總　編　輯	林秀梅
編　輯　總　監	劉麗真
總　　經　　理	陳逸瑛
發　　行　　人	涂玉雲

出　　　　版	麥田出版
	104台北市民生東路二段141號5樓
	電話：(886)2-2500-7696　傳真：(886)2-2500-1966、2500-1967
發　　　　行	英屬蓋曼群島商家庭傳媒股份有限公司城邦分公司
	104台北市民生東路二段141號11樓
	書蟲客服服務專線：(886)2-2500-7718、2500-7719
	24小時傳真服務：(886)2-2500-1990、2500-1991
	服務時間：週一至週五09:30-12:00‧13:30-17:00
	郵撥帳號：19863813　戶名：書蟲股份有限公司
	讀者服務信箱E-mail：service@readingclub.com.tw
	麥田部落格：http://blog.pixnet.net/ryefield
	麥田出版Facebook：https://www.facebook.com/RyeField.Cite/

香　港　發　行　所	城城邦（香港）出版集團有限公司
	香港灣仔駱克道193號東超商業中心1樓
	電話：(852) 2508-6231
	傳真：(852) 2578-9337

馬　新　發　行　所	城邦（馬新）出版集團【Cite(M)Sdn. Bhd.】
	41-3, Jalan Radin Anum, Bandar Baru Sri Petaling,
	57000 Kuala Lumpur, Malaysia.
	電話：(603) 9056-3833
	傳真：(603) 9057-6622
	E-mail：services@cite.com.my

封　面　設　計	莊謹銘　陳學維
印　　　　刷	沐春行銷創意有限公司

初　版　一　刷	2020年6月30日

定價／450元
ISBN：978-986-344-788-7

城邦讀書花園
www.cite.com.tw

國家圖書館出版品預行編目資料

前面有什麼?7300 miles Fire Road：記住你不妥協的樣子,滅
火器樂團成軍20年勇敢造夢! / 張仲嫣著. -- 初版. -- 臺北市
：麥田出版：家庭傳媒城邦分公司發行, 2020.06
面； 公分. -- (藝饗‧時光；4)

ISBN 978-986-344-788-7（平裝）

1. 流行音樂 2. 文集 3. 臺灣

910.933 109008216